은퇴자의
예술 따라가기

은퇴자의
예술 따라가기

글 · 사진 **김영균**

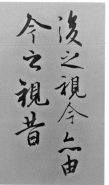

자신만의 행복을 찾기 위한

늦깎이 예술경험자의 제언

바른북스

은퇴자의
예술 따라가기

저자가 수채화, 서예와 사진을 취미로 삼고 시작하던 시기는 모든 공·사직에서 퇴직할 때 즈음인 2008년 중순쯤부터이고 그로부터 3년 후에는 모든 비정규직 자리를 끝내고 홀가분한 자유의 몸이 되었으니 그때가 65살인 때였다.

사람과 사람의 접촉은 당연한데 CV-19, 코로나바이러스로 '선택'이 되는 언택트(Untact)가 보다 안전하다는 생활방식이 습관화된 때부터 이 책을 쓰고자 계획을 세우고 1년 후에는 출간한다고 집필하였으니 대충 12~13년간의 수채화, 서예와 사진 등에 관한 예술공부-늦깎이 '열공 모드' 결과물이기도 하다.

타고난 재주가 있으니 하나도 아닌 세 가지 분야를 연마한다고 핀

잔 아닌 핀잔도 주위에서 들었지만, 저자가 판단하기에는 수채화, 사진은 관련성도 깊고 서예는 한자를 익혀 온 세대이므로 서예 공부하여 손해 볼 것 없다는 자부심도 일부 작용한 것이 그 이유이기도 하다. 은퇴 이후 구속받지 않는 생활 중에서 얼마 동안 느낀 점 하나는 이야깃거리가 단출하여짐을 느끼기 시작했다.

사회활동을 할 때는 그 지위가 어떻든 간에 버틸 수 있는 재간이 있었다. 자신의 지위에서 벌어진 이야기, 자신의 경제적인 계획을 세우거나 자신의 처지에서 비롯되는 여러 가지 이야기를 꾸며 댈 수 있었지만, 은퇴 이후에는 자신만의 이야기를 유지하기가 쉽지 않았고 기껏해야 과거의 이야기가 중심이었기 때문이었다.

예술은 원초적으로 사람과 친숙한 것이 아닌가 생각한다. 저자의 수채, 서예, 사진작품 전시회에 초대받은 지인들은 가끔 예술은 재주를 타고나야 하지 않느냐고도 하는데 저자는 그렇지 않다고 감히 말하고 싶다. 누구나 배우지 않아도 그림은 그리고 지식이 없어도 예술작품을 보고 느낄 수 있으며 음악을 듣고는 눈물을 글썽이지 않는가 말이다. 영국의 19세기 수채화가 이자 미술평론가로서 저명한 대표적인 지식인이었던 존 러스킨(John Ruskin, 1819~1900)은 위대한 국가는 자서전을 세 권이나 가지고 있다고 했는데 한 권은 행동이고 다른 한 권은 글이며 나머지 한 권은 미술이라는 것인데 그중에서 가장 믿을 만한 것이 미술이란 것이다. 역사적으로 행동과 글은 왜곡될 수 있었지만, 미술은 왜곡될 수가 없었다는 것이 그 이유이다. 그런 이유로 여러 나라에서는 미술에 적극적으로 투자하는 당위성이 있다는 것이다.

미술을 통해서 조상과 나아가 인간에 대한 통찰력을 키울 수 있으며 후세의 삶을 더욱 풍요롭게 할 수 있는 유효한 지침이 된다는 것이니 개인의 경우에도 같은 사정으로 비교해 볼 수 있지 않을까 생각한다.

무엇보다도 초·중학교 시절에 미술과 서예를 배운 탓도 있지만 '대학 4년이면 관련 전문지식을 함양하는데 나이 들어 못 할 이유 없다' 하고 붓과 카메라를 들게 된 것이 10수 년이 훌쩍 넘어섰다. 특히, 은퇴하면 무엇을 하고 살아야 하는가 고민하지 않은 것은 아니지만 오래전 어느 날 조간신문의 칼럼을 보고 느낀 바가 많아 실천에 옮겨 여기까지 오게 된 원동력이기도 하다. 그 신문 칼럼을 늘 보관하고 다른 사람에게 전해 주곤 했다.

이제 우리는 웬만하면 90세까지는 살 수 있는 환경이 되어 있다. 직장에서의 은퇴는 재수 있어 오래 버텨야 65세 안팎이며 보통은 50대 중·후반이면 은퇴 준비를 한다. 나머지 30여 년 안팎의 시간은 신중년(新中年)과 노년의 시간이다. 자신 인생 전체의 3분의 1이나 되는 긴 신중년, 노년의 시간은 그 관리를 어떻게 해야 할까. 저자가 생각하기에 가장 훌륭한 노후의 여가 활용 대책은 자신이 애정을 갖던 것을 확인하여 그것을 적극적으로 지속하여 탐구하는 그것으로 생각한다. 비록 예술 분야에 전문가가 되기 위한 것이 아니더라도 은퇴자는 "1만 시간의 법칙"을 생활의 목표 내지는 수단으로도 삼을 만하다.

이제 앞서 말한 그 칼럼을 소개하려 하며 아직도 나의 수채화, 사진, 서예와 이 책을 써 나감에 있어 미숙한 점이 많다고 느끼지만, 그

점은 앞으로 조금 더 정진하여 보충하고자 한다.

　책의 출판을 기꺼이 받아 주신 바른북스 출판사와 편집을 도와주신 김수현, 양헌경 님께 감사드리며 원고를 몇 번씩이나 읽고 교정에 도와준 가족과 신동현 군에게도 고마움을 전한다.

　이 책에 수록된 사진은 거의 저자가 현장에서 헌팅한 사진들이며 사진을 본격적으로 찍기 전의 기록물도 상당하여 흡족하지 않은 점도 있으나 관련 내용과 연관이 있어 수록하였는바 추후 기회가 닿으면 보완하려 한다. 읽어 주시는 독자 제위께 감사드리며 많은 충고를 기다린다.

2024. 1월

속초 精慮齋 에서

松嶽 金 榮均

어느 95세 어른의 수기

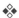

　나는 젊었을 때 정말 열심히 일했습니다. 그 결과 나는 실력을 인정받았고 존경받았습니다. 그 덕에 63세 때 당당한 은퇴를 할 수 있었지요.

　그런 지금 95번째 생일에 얼마나 후회의 눈물을 흘렸는지 모릅니다.

　나의 63의 생애는 자랑스럽고 떳떳했지만 이후 30년의 삶은 부끄럽고 후회되고 비통한 삶이었습니다.

　나는 퇴직 후 이제 다 살았다고 생각하고 남은 인생은 그냥 덤이라고 판단했습니다. 그런 생각으로 그저 고통 없이 죽기만을 기다렸습니다. 덧없고 희망이 없는 삶……. 그런 삶을 무려 30년이나 살았습니다.

　30년의 세월은 지금 내 나이 95세로 보면, 3분의 1에 해당하는 기나긴 시간입니다. 만일 내가 퇴직할 때 앞으로 30년을 더 살 수 있다고 생각했더라면 나는 정말 그렇게 살지는 않았을 것입니다.

그때 나 스스로가 늙었다고 뭔가를 시작하기에는 늦었다고 생각했던 것이 큰 잘못이었습니다.

나는 지금 95세이지만 정신이 또렷합니다. 앞으로 10년, 20년을 더 살지 모릅니다. 하고 싶었던 어학 공부를 시작하려 합니다. 그 이유는 단 한 가지……. 10년 후 맞이하게 될 105번째 생일날, 95세 때 왜 아무것도 시작하지 않았는지 후회하지 않기 위해서입니다.

2008. 8.

동아일보 오명철 씨의 칼럼

❖ 차례 ❖

| 머리말 |

| 어느 95세 어른의 수기 |

1. 은퇴자의 예술 생활 20

가. 저자가 예술을 사랑하는 이유 • 20
나. 여행과 예술 • 22

2. 예술의 의미와 감상하기 28

가. 예술의 의미 • 28
(1) 예술이란 무엇인가 | (2) 삶 자체가 예술이 아닌가

나. 예술적인 삶의 생활방법 • 33
(1) 나만의 사물 보기와 표현, 실천 | (2) 나를 찾는 교육이 필요하다
(3) 꾸준히 지속하여 정진한다

다. 예술 감상하기 • 37
(1) 예술 감상은 생활의 일부이다 | (2) 주관 객관을 잘 조화하자
(3) 많은 작품을 전시장에서 자주 본다 | (4) 자신의 솔직한 느낌, 감동으로 작품을 본다
(5) 미술 감상의 잡상 | (6) 세계미술시장에 관한 상식 | (7) 작가와 얘기하기

3. 한자의 기원과 서체, 서예의 발전　　46

가. 한자의 기원　　　　　　　　　　　　　　　• 46

나. 한자의 서체　　　　　　　　　　　　　　　• 50

다. 서예 일반　　　　　　　　　　　　　　　　• 54

라. 서예에 관한 몇 가지 상식　　　　　　　　　• 58
(1) 비학과 첩학　|　(2) 구궁격과 미자격　|　(3) 먹과 벼루

마. 한자의 변천　　　　　　　　　　　　　　　• 59

4. 중국문화예술 탐방　　64

가. 서예 기행-소흥, 항주, 상해　　　　　　　　• 66

나. 〈난정서〉　　　　　　　　　　　　　　　　• 67
(1) 〈난정서〉의 탄생과 일생　|　(2) 당 태종과 〈난정서〉
(3) 왕희지의 서예 일생　|　(4) 〈난정서〉 탄생, 내용과 일화

다. 미인 서시와 와신상담　　　　　　　　　　• 79

라. 미인 서시 일화　　　　　　　　　　　　　• 81

마. 중국 4대 미인과 명주　　　　　　　　　　• 84

바. 루쉰의 고향 〈삼미서옥〉　　　　　　　　　• 85

사. 중국, 중원의 예술을 찾아서　　　　　　　　• 89
(1) 중원 지역의 개요　|　(2) 뤄양의 천하수장
(3) 유네스코가 지정한 세계문화유산-룽먼석굴　|　(4) 우리의 신라감실
(5) 엘기니즘과 룽먼석굴의 아픔　|　(6) 뤄양 삼절과 낙천 백거이
(7) 중국불교의 발원지-백마사　|　(8) 산둥성의 지난과 카이펑의 다양한 문화-표돌천과
이청조의 사(詞)　|　(9) 송 시대의 정치·문화의 중심-카이펑, 포증과 〈청명상하도〉

5. 한국화(동양화)와 서양화 감상 **132**

가. 동양화와 한국화는 다른가 · 132

나. 한국화와 서양화는 다른가 · 132

다. 한국서양화의 발전 · 134

라. 동양화의 남종화 · 북종화 구분과 이조의 화풍 · 134

마. 진경산수의 겸제파 · 136

바. 소치 허련의 〈묵죽도〉 · 137

사. 문인화는 어떤 그림인가 · 140

아. 동양화에서의 선의 중요성 · 141

6. 중국의 근·현대 미술 혁신 화가, 치바이스 **146**

가. 소치와 치바이스의 〈기명도〉 감상 · 146

나. 치바이스는 누구인가 · 148

다. 치바이스의 예술관과 예술 인생 · 150

7. 우리나라에서 제일 오래된 그림과 글씨의 탐방

158

가. 울산 울주 〈반구대 암각화〉를 찾아서 • 159

나. 고구려 광개토대왕비문 서체와 고분 그림 감상 • 161

다. 영주 〈순흥 고분벽화〉 • 170

라. 경주 〈천마총장니천마도〉 감상 • 173

마. 고구려풍 행렬도, 그림문양 신라 토기 출현 • 175

바. 만주의 우리 역사를 다시 찾기를 바라며 • 177
(1) 옌벤 조선족 자치주, 간도 지역에서 마음속으로 그리는 그림

8. 우리 전통문화의 색과 상징

184

가. 색의 동서양 이야기 • 185

나. 오방색-음양오행 이론과 우리 생활 • 186

다. 시베리아 바이칼 호수의 오방색 탐방 • 190
(1) 바이칼 호수를 찾아가는 기쁨의 오방색 | (2) 러시아는 유럽, 아니면 아시아 국가인가
(3) 바이칼 호수의 주인공 | (4) 바이칼의 속살-신의 알혼섬
(5) 바이칼 호수 부랴트족의 설화 | (6) 학문적 연구자료로 본 바이칼의 '게세르' 신화

라. 광개토대왕비문의 신화적 내용 • 207

마. 우리의 서낭당, 솟대와 당산나무 그리고 바이칼의 오방색 • 209
(1) 서낭 신앙의 기원 | (2) 법수(벅수), 돌무더기, 솟대와 당산나무

바. 시베리아 바이칼의 잔상 • 216

9. 인류문화의 발생지- 이집트 문화예술 탐방 **220**

가. 기자 지구의 피라미드 • 221
나. 왕들의 계곡과 고대 이집트 미술 • 223
(1) 〈Narmer's Palette〉와 정면성의 원리 ┃ (2) '정면성의 원리'를 채용한 이집트 회화
(3) 왕의 계곡과 투탕카멘 왕릉의 예술품 ┃ (4) 람세스 Ⅱ세와 노천 박물관

10. 러시아 문화예술을 찾아서 **246**

가. 시베리아 기차여행의 정취 • 247
(1) 블라디보스토크에서 시베리아의 파리, 이르쿠츠크까지

나. 시베리아의 미녀, 배료자-자작나무 • 251
(1) 원대리 자작나무 숲 ┃ (2) 백두산 서파길 자작나무 숲 (3) 바이칼 길목,
우스찌아르다 서낭당 고갯길의 자작나무 숲 ┃ (4) 치타 자작나무 숲의 전통가옥 '이즈바'

다. 자작나무의 시 • 258
라. 러시아 문화예술 감상 • 260
(1) 제정러시아 몰락과 '데카브리스트의 난' ┃ (2) 톨스토이와 푸시킨의
데카브리스트에 대한 애정 ┃ (3) 이르쿠츠크 밤의 음악회와 〈백만 송이 장미〉
(4) 조지아의 화가 '니코 피로스마니'의 사랑 이야기 ┃ (5) 소박파 미술
(6) 러시아의 근대미술 흐름 살펴보기
　　└ (가) 고대 러시아 미술은 정교의 '이콘'으로부터
　　└ (나) 제정러시아 시대의 미술
　　　-표트르 Ⅰ세 대제 / -예카테리나 Ⅱ세 여제 / -에르미타주 박물관 / -사실주의와 이
　　　동파의 화풍 / -이동파 미술의 탄생 / -트레치야코프 미술관의 잊을 수 없는 이동파
　　　화가의 그림들 / -크람스코이의 〈미지의 여인〉 / -일리야 레핀의 〈아무도 기다리지 않
　　　았다〉 / -이반 시스킨의 〈여름날〉

11. 미술 역사의 흐름에 관하여　302

가. 원시주의 화풍　• 303
(1) 마르크 샤갈 ｜ (2) 폴 고갱-영원한 유토피아를 찾는 원시주의 화가

나. 다시 찾고픈 에르미타주 미술관-비너스를 중심으로　• 313
(1) 〈타브리야 비너스〉 조각상 ｜ (2) 비너스를 주제로 하는 또 다른 작품들

다. 야수파의 마티스 작품　• 320
(1) 샌프란시스코 현대 미술관의 〈모자를 쓴 여인〉〈녹색 눈을 가진 소녀〉〈생의 기쁨〉
(2) LA 카운티 미술관의 〈차 마시기〉〈자네트 부인상〉 ｜ (3) 에르미타주 미술관의 〈댄스〉
(4) 샌디에이고 미술관의 〈부케〉

라. 중남미의 문화 · 예술을 찾아서　• 333
(1) 멕시코 부부 화가-디에고 리베라와 프리다 칼로
(2) 잉카의 문화유산-놀라운 석조기술과 마추픽추 ｜ (3) 신비의 지상회화
(4) 아르헨티나의 에비타 ｜ (5) 문화예술 거리-보카 지구

마. 키치(Kitsch) 미술과 이발소 그림　• 356

바. 미국 서부에서 만난 근 · 현대의 다양한 예술작품　• 360
(1) 미국의 사실주의 화가
 └ 토마스 모란
 └ 샌포드 로빈슨 기포드
 └ 퍼시 그레이
(2) 추상주의와 신표현주의 화가
 └ 죠셉 알버스
 └ 안젤름 키퍼
(3) 추상표현주의 회화와 극사실주의 조각 작가
 └ 마크 토베이
 └ 듀안 핸슨

사. 인상주의와 팝 아트　• 377
(1) 인상주의 미술을 감상하며
 └ 밀레
 └ 세잔느
 └ 에두아르 마네
 └ 클로드 모네
 └ 빈센트 반 고흐
 └ 에드가 드가
 └ 오귀스트 르누아르

아. 미국에서의 근 · 현대 미술 흐름 감상 • 403

(1) 입체주의
 └ 파블로 피카소
(2) 다다이즘
 └ 마르셀 뒤샹
(3) 초현실주의
 └ 르네 마그리트
(4) 움직이는 조각 예술
 └ 알렉산더 칼더
(5) 팝 아트
 └ 로이 리히텐슈타인
 └ 로버트 인디에나
 └ 앤디 워홀
 └ 짐 다인
 └ 데이비드 호크니
 └ 제프 쿤스

12. 사진과 회화 450

가. 디지털 강국-우리는 모두 사진작가 • 450

나. 사진의 회화성과 사진작가의 자세 • 451

다. 현대사진의 흐름 • 453

(1) 샌디에이고 미술관의 20세기 최고 보도사진 기자의 특별전에서
 └ 알프레드 아이젠슈테트
(2) 샌프란시스코 현대 미술관의 현대사진 흐름전
 └ 에릭 케셀스
 └ 케이트 홀랜바흐
 └ 코린 비오네트
(3) 로스앤젤레스 현대 미술관의 추억의 사진전
 └ 헬렌 레빗
 └ 아론 시스킨드
(4) 저자의 사진 자세와 흑백 작품사진 찍기
(5) LA 더 브로드 미술관의 흑백사진과 같은 목탄 회화
 └ 로버트 롱고

13. 저자가 사랑하는 우리 문화예술을 찾아서 **486**

가. 낙산사와 부석사 • 486

나. 일연 국사의 〈의상전교찬시〉 • 491

다. 다시 찾고 싶은 문화 고적에서 • 493
(1) 닭실마을의 청암정과 미수 허목 | (2) 양동마을 옥산서원

라. 추사 김정희의 작품을 감상하면서 • 500

마. 건봉사와 사명대사 • 516

바. LA 카운티 미술관에서 감상한 서예작품 • 519
(1) 이삼만의 작품 | (2) 이승만 전 대통령의 유묵

사. 저자가 아끼는 우리 문화예술의 흔적 • 522
(1) 고서《경민편》| (2) 문신과 김선구의 조각 작품 | (3) 애장품, 전호의 수채화
(4) 품을 떠난 애증의 작품, 저자의 수채화 | (5) 우리 고유문화 정신을 표현한 저자의 작품

1.

은 퇴 자 의
예 술 생 활

은 퇴 자 의
예 술 생 활

❖ **가. 저자가 예술을 사랑하는 이유**

21세기 생활은 문화가 중심이 된다고 생각한다.

문화는 예술과 지식의 내용이나 형식, 그 자체가 아니라 예술과 관련된 지식이 일상생활 속에서 활용되어 사람들의 감성을 새롭게 할 때 그 문화적 향유의 상태가 곧 문화예술이 된다고 느끼기 때문이다.

이 책을 쓰면서 작품 속에 열거되는 문화예술의 역사적 인물이나 작품 내용 등을 이해하고 평가하는 일이 얼마나 힘들고 녹록한 일이 아니었는지를 실감하고 있다.

예술을 기반으로 하는 은퇴자의 푸념이지는 아닐지, 예술을 폄훼하는 것은 아닌지 하는 걱정도 되었다. 우리는 아파트 거실에 누구

나 할 것 없이 웬만한 미술작품 하나는 걸어 놓고 사는 현황을 인식하면 그 의미는 어떤 심정에서일까. 단순히 실내 치장만을 위해서일까, 누구나 인생을 의미 있게 살고 싶어 하는, 기왕이면 행복하고 즐겁게 살고자 하는 욕망에서 작품을 거는 것은 아닐까. 그렇다고 보면 분명한 것은 돈과 명예만이 우리의 마음과 생활을 사로잡는 것은 아닌 것으로 생각된다.

보아서 즐겁고 나름대로 이해가 가는 구석이 있고 또한 "아는 것이 있다면 진실을 본다(知則爲眞看)"라는 말대로 책에서나 본 작품을 현장에서 실물을 감상할 때 기쁨은 매우 크다. 아는 만큼 느끼고 느낀 만큼 보였으니 풍부한 자료가 준비되었을 것이라고 짐작하며 이 책을 쓰는 데 힘든 일이 하나둘이 아니었다. 현지인들의 회자(膾炙)하는 말이라도 역사적 진실성만을 따지지 않고 노트를 하고, 보고 느낀 것만을 쓰기에도 한없는 부족함을 느낀다. 자칭, 실력 없는 예술가의 예술 짝사랑을 이유로 붓 자랑만 하는 것인지 모르겠지만 그래도 그것을 사랑하며 가꿔 보는 것이다.

노인을 죽이는 최고의 암살자는 은퇴라고 한다. 은퇴 후 이러저러한 이유 등으로 취미를 갖는 것은 흔하지만 그렇다고 취미란 아무때고 즉흥적으로 가질 수 있는 것만은 아니다. 참된 취미는 어중간한 취미가 아니라지 않은가. 더욱이 전통적인 노인이란 호칭으로 부를 수 없는 60~75세 사이 오늘의 사람들을 일컫는 '신중년'의 트렌드는 자기관리이다. 과거 어느 때보다 건강하고 두뇌활동이 활동적인 이 시간을 예술적 감각이 풍부한 자기관리 방법으로 행복을 더한층 제고할 수 있다면 더욱 보람된 인생이지 않을까 한다.

❖ 나. 여행과 예술

저자에게 수채화와 서예, 사진 같은 취미가 없었다면 문명의 이기인 인터넷, TV, 흥미 있다는 잡지 보기, 골프나 불곡산(佛谷山) 오르기, 마음에 다가오지 않는 정치 타령이 전부이지 않았을까 한다. 은퇴하자마자 복잡한 도시 생활에서의 일상만을 벗어나고자 속초 영랑호 인근에 작은 공간을 마련하고 초등학교 교우인 낙산사(洛山寺) 삼해(三解) 스님 추천으로 당호를 정려재(靜慮齋)로 정하고 붓 놀이한 지가 벌써 10여 년이 지나가고 있다.

정려재에 도착하면 제일 먼저 하는 일은 작은 오디오를 켜는 일이다. 비발디의 〈사계〉를 수없이 들어 왔지만 봄, 여름, 가을, 겨울을 지금도 정확히 구분하지는 못한다. 그러나 나는 그것을 제일 좋아한다. 아무도 없던 공간에 들어서면 온화하게 들리는 사계의 속삭임이 나의 심신을 평온히 어루만져 주기 시작하며 그런 상태에서 못다 한 붓을 잡기 시작한다.

내가 취미라고 하면서 수채화, 서예, 사진을 하는 것이 맞는지.

영국의 시인이자 예술비평가인 하버트 리드(Herbert Read, 1893~1968)가 지은 《예술의 의미》에서 컨스터블(J. Constable, 1776~1837)이 "어중간한 취미는 참된 취미가 아니다"라고 인용하여 주장한 것이 저자의 취미 활동에 거슬린 일이 한두 번이 아녔다. 나의 취미가 좀 더 신중하고 활발하면서도 실력 있는 예술 활동으로 이어질 수 없을까 하는 마음에서 말이다. 여하튼 그러한 고민 아닌 고민으로 저자의 취미생활이자 예술 활동은 이어져 왔다.

1980년대부터 시간 나는 대로 아시아, 유럽, 중남미, 아프리카, 북미주 등 세계 각 지역여행에서 공통으로 본 것 중 하나는 어느 지역이든 방문하면 박물관, 미술관 등을 탐방하여 명작을 보는 것이었다. 명작이란 말은 유럽의 숙련공 길드(Guild)에 입성하기 위해 만든 뛰어난 작품을 일컫는 데서 유래 되었다는데 어찌했든 간에 알려진 명작을 보는 일은 무척 궁금하고 흥분되는 일이었다.

중고등학교 미술 교과서에 나와 있어 기억에 남아 있는 명작들을 실물로 확인했다는 것만으로도 만족스러운 것이었다. 하지만 지금 생각하면 무척 아쉬움이 뒤따르고 있다. 예술품에 대한 감상, 기록이 아니라 관광에 바빴기 때문이다. 좀 더 자세히 이모저모 살펴보고 기록이나 영상을 남기지 못했음을 아쉬움이 앞선다. 그래서 최근 여행에는 문화예술을 몸소 체험해 보겠다는 야무진 각오가 적지 않았다. 성능 좋은 핸드폰에 여유 있는 메모리까지 장착시키고 화질 좋고 가볍기까지 한 최신형 미러리스 카메라까지 준비하고 손수 운전으로 탐방을 했으니 말이다.

자본주의 첨단국가로 재력을 쌓은 미국, 그 땅의 서부 Museum(옥스퍼드 영어사전에 따르면 Museum은 박물관, 미술관을 포함하고 있음)들을 알래스카에서 시애틀, 샌프란시스코, 로스앤젤레스, 샌디에이고 등에 이르기까지 서부의 각 미술관, 박물관을 섭렵한 것이 최근이다. 세계 유명 Museum들은 소위 명작들을 수집하고 싶어 하고 그 같은 것들은 오늘날 그 박물관을 대표하기까지 한다. 파리 루브르 박물관은 레오나르도 다빈치의 〈모나리자(Mona Liza)〉가, 프라도 미술관이면 디에고 벨라스케스의 〈시녀들(Las Meninas)〉이, 피렌체 우미치 미술관이면 산드로 보티첼리의 〈비너스의 탄생(The Birth of Venus)〉이, 상트페테르부르

크 에르미타주 하면 마티스의 〈댄스〉가 당연히 떠오른다. 특히 수년 간 우리를 괴롭혔던 코로나 팬데믹 사태가 끝나는 즈음 그동안 미뤄 왔던 인상파의 본고장인 아를과 니스, 액상프로방스 등 남프랑스를 탐방하여 고흐, 모네, 샤갈, 세잔느 등의 작품감상탐방을 다시 시작 했다.

최근 탐방에서 느낀 점은 예술가들이 항상 그 시대의 문화와 기술 을 반영하는 선구자들이었듯이 아날로그 시대에서 디지털 시대로 접 어든 현대 작품들은 첨단과학 기술이나 전자매체를 활용하는 작가 들의 작품들이 현란하게 전시되고 있었다. 그러한 작품들은 회화, 조 각, 사진 심지어는 서예작품 전시에까지 다양한 것이었다. 그리고 외 국의 뮤지엄을 보면 기부문화가 보편화 되어 있음을 느낄 수 있다. 그러한 기부문화는 비영리적으로 운영되는 박물관이었고 지역사회 의 중요한 정보전달과 문화 시설임을 스스로 강조하면서 시민 생활 과 접촉하려 노력하고 있었다. 인상 깊었던 박물관 중 하나는 시애틀 미술관(Seattle Art Museum)이었는데 그 전시형태가 과거의 산물일 뿐만 아니라 현재의 연장선에 있다는 느낌을 강하게 전달하고 있었다. 가 까운 일본에만 하더라도 시민 생활에 가까이하려는 국·공사립 미술 관이 전국에 수천 개가 있다는데 가까운 장래에 눈여겨보려 한다.

WOOD LICHEN

PURPLE BEE PLANT

INDIAN PAINT BRUSH

RABBIT BRUSH

COYOTE BERRIES

BLACK WALNUT AND JUNIPER BARK

SERVICE BERRY

BLACK WALNUT BARK

PURPLE LARKSPUR

MISTLETOE

BLUE FLOWER LUPINE

WILD ONION

MILKWEED

예술의 의미와 감상하기

예술의 의미와
감상하기

❖ 가. 예술의 의미

　　인간의 역사에서 쓰기와 그리기는 매우 중요한 위치를 차지
하고 있다. 손으로 무엇인가를 쓰고 그리기 시작하면서 경험과 생각
을 남겨 축적하며 대를 이어 가기 때문이다. 굳이 인류 역사성으로 얘
기한다면 최근에 밝혀지는 인도네시아 보르네오섬 칼리만탄 동굴의
바위에 찍혀진 원시인 손 모양 벽화가 4~5만 2천 년 전 벽화로, 스페

⬇ 〈라스코 동굴벽화〉 자료사진

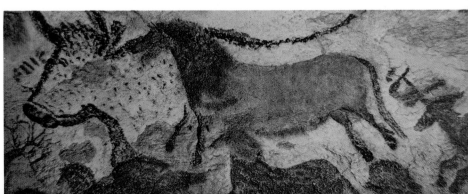

인 북부 〈알타미라 동굴벽화〉가 3만 5천 년 전, 프랑스 도르도뉴지방 〈라스코 동굴벽화〉가 1만 7천 년 전 구석기시대 벽화로 유명하다.

우리나라 국보 제285호인 울산 〈반구대 암각화〉는 7천 년 전 신석기시대의 암각화로서 바위에 새겨진 그림 중 고래잡이 모습을 새긴 암각화로는 세계에서 제일 오래전에 새겨진 암각화로 유명하다. 세계 최대인구

⬆ 〈반구대 암각화〉 자료 3D 사진

가 사용하는 한자의 원조인 갑골문자[(甲骨文字) 또는 은허문자(殷墟文字)의 역사에 대하여는 이후 서예 편에서 따로 설명]는 BC 1600년경부터 사용해 온 것으로 나타나고 있다.

서예는 그림 그리기 등 일반 대중과 좀 거리가 있는 예술 분야로 느껴지지만, 이것은 5000년 이상 오래된 기록 양식으로서의 미술 양식이다. 특히 중국, 일본, 우리나라에서는 예로부터 서예가 품격 있는 예술로 자리매김하여왔다.

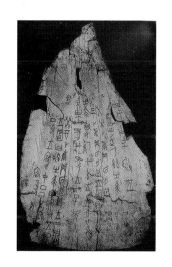

▶ 殷 시대 소 어깨뼈 갑골문

(1) 예술이란 무엇인가

우리가 진정으로 예술을 이해한다면 예술은 우리 생활의 모든 부문에 유익할 것이다.

일반적으로 예술은 문학, 음악이며 회화이고 건축 등일 것이라고 말하나 앞서 말한 영국의 시인이자 미술사 비평가인 로버트 리드는 "예술은 사람들을 즐겁게 해 주는 형식을 만드는 시도 자체가 예술이며 그 즐거움 속에는 아름다움만 있는 것은 아니다"라고 말한다.

저자가 생각하기에는 예술이란 '어떤 일이든 감수성을 가지고 잘해 낸다는 개념'이지 않을까도 한다. 우리가 무슨 일을 멋지게 끝냈을 때, 그 결과를 보고 '예술이었다'라고 서슴없이 말하지 않는가 말이다. 그것은 결코 우리 생활 밖에 있는 어떤 것이 아니라고 본다. 어떤 사람에게 예술가 정신이 살아 있다면 어떤 일이 던 창의적으로 탐구적으로 감수성을 가지고 자신을 표현할 것이다. 그로 인하여 다른 사람에게 자극을 주고 놀라움을 주고 깨달음을 주면서 사물을 좀 더 잘 이해하는 길을 열어 주지 않을까 한다.

하루 살기에도 바쁜 것이 우리네 삶인데 '삶의 속에 녹아 있는 예술에 담긴 사람들의 지혜를 건져 낼 수만 있다면 내일의 우리 삶이 좀 더 윤택하여질 수 있지 않을까' 한다. 예를 들어 음악이나 미술에서 작은 감동이나 교훈을 받거나 보는 이의 눈높이를 조금만이라도 높일 수만 있다면 그것이 예술의 혜택이지 않을까.

미술관이나 박물관이 많다고 하여 예술의 나라가 되는 것은 아니라고 본다. 그것은 사람들의 예술 정신이 충만할 때, 그로 인하여 박물관을 가득 채우는 예술품들이 많이 만들어질 때 미술관, 박물관은

많이 만들어질 것이다. 결국, 예술은 삶과 서로 통하는 사이다.

(2) 삶 자체가 예술이 아닌가

우리는 시간이 있을 때마다 국내외를 다니며 아름다운 경치나 유명하다는 관광지를 빠짐없이 찾아다닌다. 여행 자체가 즐거움이지마는 여행목적지인 관광지에서 옛사람들의 발자취-고궁, 건물, 회화, 조각, 음악, 음식 등을 맛보고 즐긴다.

기회가 되면 저자가 한 번 더 보고 싶은 곳이 있다면 그중의 한 곳이 카이로 국립박물관이다. 뉴스에 따르면 이제는 그 크기가 런던 대영 박물관 이상이라고 하는데 말이다. 1981. 1월 카이로 국립박물관 탐방 때 고대 이집트 18왕조 12대 왕 투탕카멘(Tutankhamun, BC 1334~BC 1325)왕과 그 부족 능에서 발굴, 발견된 부장품 유물 중 화려한 금장식 〈황금마스크〉(233페이지 사진 참고)는 그 예술성에서 놀라울 세기적인 사건이었다. 그것도 놀라울 것이지마는 저자가 더욱 놀라웠던 것 중하나는 그 당시에 사용했다는 팬츠와 양창자로 만들어 사용했다는 콘돔을 보았을 때 일이다. 아무리 보아도 현재의 그것들과 기능적 형태와 디자인이 3천여 년의 시간을 뛰어넘어 그렇게 같을

⬆ 나바호족 인디오의 식생활 자재 모형도

수가 있었던지 놀라울 따름이었다.

　저자는 20여 년 전에 탐방한 일이 있었던 미국 네바다주의 모뉴먼트벨리를 2019. 6월에 재탐사하였다. 탐사 가이드 겸 운전사인 늙수그레한 나바호족 인디오는 자기들의 조상은 먹고 입는 것, 자는 것, 생활 도구 모두가 자연 식물을 활용했다고 말하며 은근히 원주민이 핍박받고 있다는 인상을 주면서 그러한 식생활 자재 모형도(사진)를 보여 주면서 설명하였다.

　나바호족 인디오들이 조상 대대로 입고 지내던 옷의 재질, 무늬, 색깔 모두가 자연 식물 있는 그대로 활용하는 모형도를 보았을 때 나는 '정말 진정한 예술이다'라고 그한테 말했다.
　그들의 조상은 그러한 사실의 존재를 예술로 남기고 있었다.

　미술관을 짓고 위대한 명작을 많이 전시한다고 하여 예술이 생겨나는 것이 아니고 예술은 생활의 핵심으로 사람들의 생활 속에 들어와 있을 때 예술이 탄생하는 것 아닐까 한다.

　6·25 전쟁, 피난으로 어려운 생활을 하시던 어머니께서는(현재 살아계셨으면 황수(皇壽), 백열이 넘으셨을) 당시 어려운 생활에 보탬을 하시느라 솜씨 좋으신 바느질삯으로 저자의 학용품을 틈틈이 사 주시곤 하였다. 당신은 조각난 한복 바지저고리 헝겊 자락을 모으셨고 나중에는 여러 색깔의 헝겊을 조각조각 이으시어 '알록달록 이불보'를 만드시었고, 또한 '알록달록 베개 마구리'를 만들어 쓰시는 것들을 본 이웃 여인네들은 예쁜 작품이라고 저마다 같은 작품을 만들어 달라고 하였

던 일들이 생각난다.

예술의 정신은 모든 삶을 생산하는 삶-정신적 영향력-으로 창조되는 것으로 생각한다. 따라서 예술은 어느 한 특정 집단의 전유물이거나 실용적인 것이 아니라고 판단한다면은 빨리 그런 생각을 버려야 할 것이다. 결국, 예술은 삶을 충실하게 살아간 사람들의 흔적이 아닐까 생각한다. 몇 가지 이야기를 나열해 보았지만, 예술성 깊은 좋은 작품은 뚜렷한 목적의식을 지닌 감성적 표현물의 결과일 때, 지금의 우리는 많은 시간과 돈을 들여가며 지나간 옛사람들의 삶의 흔적, 그 예술을 찾아다니고 있다.

물론 예술작품을 만들기 위해서는 여러 가지 이론적 뒷받침과 훈련이 필요하겠지만 저자가 보기에는 충실하게 삶을 살다 보면 그 흔적이 예술이 될 수 있으므로 우리의 삶이 현재 그대로도 아주 좋다 하더라도 몇 가지 한 걸음 더 앞으로 나가야 할 필요성이 있다고 본다. 그래서 존 러스킨은 "걸작은 애정과 기술이 함께할 때 탄생한다"라고 했는가 싶다.

❖ 나. 예술적인 삶의 생활방법

(1) 나만의 사물 보기와 표현, 실천

한 걸음 더 앞으로 나가야 하는데 한 걸음 나아가기는커녕 뒤로 물러서는 자신을 알게 된다. 무엇이 문제일까. 그것은 이미 자기가 가지고 있는 것들을 통합하는 데 힘쓰질 않고 거기다가 무엇인가를 추

가하려고 하기 때문으로 보인다.

우리가 태어나서 30여 년간을 배우며 익히고 살았고 또 30여 년간을 돈을 벌어 가정을 꾸리고 살아왔지만 앞으로 30여 년간은 어떻게 생존해야 할 것인가. 신라 시대 평균수명이 23세였다는 통계적 논리가 있고 기껏해야 100여 년 전의 우리 평균수명이 50세였다는 통계를 보면 현재의 내가 80~90까지 삶을 유지한다면, 현재의 삶은 충분히 100년, 한 세기의 삶을 유지한다는 것은 가상일 뿐만은 아닐 것이다.

많은 현대인은 '졸업' 이후 쌓아 온 지식만을 지키면서 새로 배우는 것에 대하여 인색하다. 예술의 큰 가치는 자신에게 큰 자극을 주어 어떤 행동으로 나타나게 한다. Seeing-사물 보기-을 통한 결과만, 즉 겉으로만 재미있게 기록하고 느낄 것이 아니라, 사물이 있던 공간, 그 속, 그 뒷모습 등을 살피면서 그것을 크게 혹은 작게 상상하며 표현을 하고 그렇게 상상하는 데 시간을 할애하면서 즐거움을 찾아야 하지 않을까 한다.

(2) 나를 찾는 교육이 필요하다

은퇴 후에는 자유롭다. 이제는 자유스러운 시간의 '나'를 발견했다면 적지 않은 비용이 들더라도 우리는 그러한 위험은 무릅쓰고 자신을 위하여 또 다른 새로운 교육, 자기관리에 힘써야 한다.

'문화 심리적으로는 사람들이 재미있을 때가 가장 행복을 느낀다'라고 한다. 이 자유가 낭비되고 있지는 않은지 확인하여야 한다. 골프도 좋고 등산, 독서도 좋지마는 또 다른 방법의 창조를 염두 한 교

육이 필요한 것이다. 태어나 배워 익히고 돈을 버는 생활이 60여 년이나 지났다면 앞으로의 30여 년은 자유, 행복 그리고 창조를 염두한 교육과 자기관리가 우선이라고 생각한다.

우리가 좀 더 현명해진다면 자기의 체력과 재력을 낭비하는 데 힘쓸 것이 아니라 정말로 재미있게 살려고 노력하는 것이 필요하다. 재미있는 것은 꼭 돈만 가지고 할 수 있는 것이 아니라고 생각한다. 나의 인생 어느 한 부분을 웃음과 감동으로만 충분한 여백을 만드는것, 그것이 진정한 휴 테크가 아닐까. 생산은 하지 않고 소비에만 집중할 수 있을까. 웰빙의 방법은 무엇일까. 헬스, 여행, 유기농 음식만이 웰빙이 아니라 우리는 이제 마음과 물리적 시간의 여백을 창조를 위한 다른 방법으로 채우도록 노력해야 할 것이다.

내가 과거에 이러저러한 이력의 사람이라는 고정관념에서 벗어나 혁명적 노력을 기울여야 한다. 나머지 여백은 우리가 지나간 시간의 환상에 얽매일 시간적 여유와 필요성이 없기 때문이다.

唐. 宋 시대의 산수화에 남겨진 여백은 여백의 미가 있어 더욱 값지며 우리가 서예작품을 만들 때 낙관(落款)이나 수인(首印), 유인(遊印) 등으로 마무리를 하는 것도 여백의 미를 갖추어 아름다움을 더하기 때문이다.

(3) 꾸준히 지속하여 정진한다

통속적인 개념의 노년기 이전에 신중년이라는 개념을 받아들여도

나이 들어감에 따라 실제로 인생은 너무 짧고 세월은 쏜 화살과 같이 빠름을 느낀다. 인생이 짧다는 말에는 죽음이 있기 때문일 것이다. 그런데 우리는 진부하게 들어온 말이 있다. "인생은 짧고 예술은 길다." 히포크라테스의 격언이다. 앞에서 말한 바와 같이 삶과 예술은 불가분의 관계이다. 열심히 살아온 사람의 삶의 흔적이 예술이니 우리는 모두 모두 잠재적 예술가로 인정해야 한다.

연애로 가슴이 핏빛 노을처럼 물들어 갈 때 모두가 시인이 되었던 것처럼 약속장소에 들어서는 순간, 분위기 있는 이름 모를 재즈가 흘러나올 때 지금도 가볍게 심신을 들썩거린다면 우리는 지금도 잠재적 예술가가 아닌가. 우리가 미처 의식하고 있지를 못할 뿐 예술은 우리 삶과 일상에 깊숙이 들어와 있는 것이다.

늦깎이로 서예, 사진, 수채화를 공부하여 온 지가 10수 년이 지나고 있지만, 그 진척은 매우 느린 편이다. 그러나 무뎌진 자기 감정을 추스르고 삶과 예술을 새롭게 즐긴다는 보람에서 오늘도 박물관에서, 대학교 등에서 계속 피교육생으로 정진 중이다.

중국 명대(明代) 서예가이자 화가인 동기창(董其昌, 상하이 출신, 1555~1636)은 그림과 글씨를 배우고자 할 때는, 아래와 같은 점을 실천하도록 주장하였는데 이해가 간다.

"字須熟 後生 畵須生 外熟." 글씨는 모름지기 잘 익힌 다음 드러내야 할 것이며 그림은 모름지기 드러낸 다음 익숙하여진다.

❖ 다. 예술 감상하기

　　우리가 야구경기 중계방송을 볼 때 더 재미있게 보려면 야구경기에 관한 일반적인 규칙을 알고 보면 더욱 재미있듯이 예술 감상도 마찬가지로 생각한다. 그러나 운동경기와 달리 그림은 전혀 못 그리지마는 감상을 잘하는 안목이 매우 높은 사람이 있는가 하면 회화를 하면서도 그림 감상은 못 하는 사람도 있고 오직 다른 사람이 그려 놓은 작품만을 감상하면서 즐기는 사람도 있다.

　　많은 사람은 돈이 있고 시간이 있어야 문화예술을 즐길 수 있다고 생각한다. 예술 감상이라고 하면 미술관, 화랑이나 입장료가 비싼 음악 공연장을 가야 하며, 그러한 일은 고상한 취미를 가진 일부 사람들이 누리는 값비싼 활동이라고 잘못 생각하기 쉽다.

(1) 예술 감상은 생활의 일부이다

　　앞에서 말한 바와 같이 예술이란 열심히 그리고 충실하게 살아온 사람들의 흔적이라고 보기 때문에 예술 감상 또한 우리 생활의 일부분으로 보아야 하고 예술을 우리 생활에서 예외적인 것으로 생각하지 말아야 할 것이다.

(2) 주관 객관을 잘 조화하자

　　서예작품을 보더라도 유수(流水)와 같은 흘러가는 글씨체로 필세가 어느 모로 보더라도 명작인 것 같은 데 무슨 글자인지, 내용은 어떤

뜻인지, 서체와 서풍은 무엇이고 낙관은 누구의 것인지를 모른다면 주관적인 감상요건은 갖추었더라도 객관적으로는 감상을 못 하고 있다 할 것이다. 어느 외국인이 시골 장터에서 구입한 요강을 귀국하여 식탁 위의 장식 화병으로 썼다는 일화는 예술품에 대한 주관적 판단이 요강에 대한 객관적 판단과 어떻게 조화되어야 하는지를 설명한다고 보아야 할 것이다.

(3) 많은 작품을 전시장에서 자주 본다

이제 우리 일상생활은 어느 곳을 둘러보아도 예술과 인연이 닿지 않은 곳이 없을 정도로 예술과 밀접하게 되었다. 자동차의 색깔과 디자인, 아파트와 건물의 패션 감각, 모든 사람의 옷차림들, 모두가 예술적인 측면에서 고려 된 것이다. 회화작품을 볼 수 있는 곳은 국·공립미술관, 시립미술관, 대안공간 등 있으며 그림을 보고 살 수 있는 곳은 갤러리, 화랑, 아트페어, 경매(옥션) 등으로 구분할 수 있겠다. 대안공간은 문화에 뜻 있는 단체, 기업 등의 후원으로 '인정받을' 작가들의 작품을 소개하는 곳을 말한다.

미술관이나 화랑에 가기 위해선 사전에 전시정보를 알아보는 것은 매우 효율성이 높다. 전시작품이 미술사 일반에 관한 것인지, 특수주제에 관한 것인지, 개인전이면 대략 어떤 화풍으로 어떤 주제가 그려지는지 등이다.

회화작품은 재료, 크기에 따라 조명과 배치가 되므로 전시장에서 보는 작품은 더욱 미적 감정을 느끼기에, 충분하다. 한편 전시장에 가면 전시자료를 입수하여 전시 일반사항에서부터 작가의 화풍, 전

시목적 등 다양한 정보를 입수할 수 있다. 또한, 전시장 큐레이터, 안내인의 도움을 받거나 양해하에 촬영도 할 기회가 있다.

시간이 넉넉하면 인사동이나 어느 지역에 몰려있는 미술관, 박물관에 여러 사람과 어울려 같이 관람, 감상하고 의견을 나누는 것도 중요하다. 감상은 주관적인 경향이 크므로 내가 느끼지 못한 점을 상대방으로부터 보충할 수 있기 때문이다.

또한, 전시장의 팸플릿 등을 적극적으로 활용한다. 내가 주관적으로 느끼는 감각에 그것을 통하여 내가 알고 있지 못하던 감각과 지식을 보충하는 것이다. 작품의 제작연도에 따른 시대적 배경, 작가의 성격, 성장 배경 등을 이해하면 더욱 작품이해와 감상에 도움이 된다. 그렇게 함으로써 예술에 대한 인문학적 지식은 늘어 갈 것이다.

(4) 자신의 솔직한 느낌, 감동으로 작품을 본다

-그것이 제2의 창작과정이다.

보통 우리의 감정은 자신도 모르게 방해를 받고 있고 억압되어 있다. 작품을 감상할 때에는 우선 자신을 편안하게 하고 자유로운 상태에서 감상하도록 한다. 예술작품은 전시되면서부터 창작자와 감상자 간에 의사소통하기 위한 것이므로 예술작품이 던지는 질문을 파악하도록 노력한다.

모든 예술작품의 감상은 작품의 전체적인 느낌을 얻고 그 속에서 질서를 찾도록 노력해야 할 것 같다. 또한, 작품을 대할 때는 너무 과

학적, 분석적으로 접근하지를 말고 편안한 자세로 사랑스러운 자세로 느낌을 얻도록 하면 이해하기에 더욱 좋다고 본다.

창작자의 창작과정에서 의도한 감정, 인식, 생각 등이 보는 사람은 그와는 다른 느낌으로 받아들이는 것은 당연하다. 그래서 '미술 감상학'이라는 전문분야도 존재한다. 따라서 편안한 마음가짐으로 작품을 느낌대로 보고 이해하여야 하는 것은 제2의 창작과정이라고 볼 수 있다.

(5) 미술 감상의 잡상

그림이나 서예작품, 조각, 사진작품 등을 감상하다 보면 작품값이 얼마나 될까 하고 호기심이 발동한다. 예를 들어 그림값이라면 그림값을 결정하는 것은 붓이나 물감 같은 재료가 아니고 화가가 표현하려는 주제와 정신이다. 거기에 표현된 작가의 정신, 안목을 사는 것이다. 그 주제를 선택하기까지 오랜 세월이나 그리는 방식 등을 갖추기까지의 노력 등 작가의 총체적인 역량이 작품에 담겨 있으므로 비싸지는 것이 아닐까 생각한다.

이중섭, 박수근의 경우 그 드라마틱한 삶과 그 작품 제작에 관한 신화가 존재하기 때문에 그것에 대한 대가가 비싼 것이겠다.

많은 사람이 그림값에 대하여 구체적 결정 방법은 없는가 하고 생각한다. 한 호(보통은 가로, 세로가 22cm, 14cm 정도)에 몇천 원에서 몇만 원이라면 그 가격은 천차만별이다. 작가의 경력, 인지도, 작품 내용에 따라 1호당 10만 원이라면 10호 크기(53cm, 41cm 정도)는 1백만 원이 될 것이다.

한편 작가의 작품을 어느 기관, 단체에서 소장하고 있는지도 살펴본다. 물론 작가가 미술관에 기증했을 수도 있지만, 국공립미술관 또는 대형 단체 등에 소장하기로 한 작가는 신뢰가 갈 수 있다 하겠다.

(6) 세계미술시장에 관한 상식

앞서 말한 바 있으나 예술작품 가격은 예술만이 가지는 '아우라(AURA)'가 있다. 즉 예술만이 가지는 공명(共鳴)-작품과 고객 사이에 작용하는 교감으로 아무나 쉽게 모방할 수 없는 유일무이한 가치-이 있는 것이다. 그 아우라가 클수록 작품가는 현실을 뛰어넘는 가격이 형성되곤 한다.

예술작품의 역사는 화가, 서예가, 사진가가 만들어 온 것 같지만 사실은 특별한 안목으로 그들의 작품을 사드린 컬렉터들 영향이 크다고 보아야 한다. 옛날에는 교회, 사찰 등, 귀족이, 지금은 개인, 기업 등의 주요 컬렉터를 중심으로 이뤄지고 있다. 최근에는 금융펀드 운용방법과 같은 유명작품 투자방식도 등장한다.

세계미술시장의 중심은 세계 2차 대전 이후 파리에서 뉴욕으로, 작가, 비평가 중심에서 아트딜러와 컬렉터 중심으로, 다시 경매회사와 아트페어(ART FAIR) 중심으로 형성되어 가고 있다.

현대아트페어는 특정 장소에서 수십, 수백의 갤러리를 소유, 연결하면서 작품을 전시·판매하는 업종이다. 예를 들어 아트 바젤(ART BASEL: 1970년에 신설된 스위스 바젤로 매년 6월에 대회가 열림), 아트 바젤 마이애미(ART BASEL MIAMI: 2002년에 미국 플로리다에 신설되었고 매년 12월에 대회 개최) 등이다.

경매회사는 SHOTHEBY'S와 CHRISTIE'S가 제일 유서 깊다.

SHOTHEBY'S	CHRISTIE'S
미국 뉴욕	영국 런던
1744 설립	1766 설립
95개 도시(한국 1990)	43개국(한국 1995)
뉴욕, 홍콩 5, 11월 경매	뉴욕, 홍콩 5, 11월 경매
런던 2, 6, 10월 경매	런던 2, 6, 10월 경매

세계적인 최고의 컬렉터는 미국과 이탈리아의 구겐하임을 세운 여장부 페기 구겐하임(Marguerite Peggy Guggenheim, 1898~1979, 미국), 찰스 사치(Charles Saatchi, 1943~ , 이라크 출신 영국인) 등이 있다.

(7) 작가와 얘기하기

예술작품, 회화나 사진 등 작품과 친해지는 방법 중 한 가지는 작가와 친해지는 것이다. 전시장에는 거의 작가들이 나와 있다. 자기가 본 느낌에 대하여 또는 궁금한 점이 있으면 그 작가와 같이 얘기를 하여 보는 것도 매우 좋은 방법이다. 작품설명도 들어 볼 겸 해서 말이다. 저자는 작가의 강연회 등 별도의 발표기회가 있는지 등을 조사하여 작품 흐름의 정보를 입수하기도 한다.

3.
한자의 기원과
서체, 서예의 발전

한 자 의 기 원 과
서 체 , 서 예 의 발 전

❖ **가. 한자의 기원**

문자는 인류 문명의 지표이다. 중국의 한자는 지금으로부
터 대략 3600년 전인 은(銀 또는 商, BC 1600)나라 후기에 기본적인 틀
을 갖추었고 갑골문(甲骨文)과 청동기시대의 문자인 금문(金文)이 발견
되었다. 1928년 이후 중국에서 발견된 갑골에는 4500자에 현재까지
1700자가 해독되었고 금문은 1350여 자가 발견되었다. 글자의 상형
(象形)에서 예를 들자면 ⊙ (日), ☽ (月), ⛰ (山), ⽲ (禾), 人 (人), ⽺ (羊),
🌙 (明) 등의 문자가 탄생되었다.

즉, '日', '月'은 하늘에서 '山'은 땅에서 그 모양이 '禾'는 곡식의
줄기를 상징하고 '人'은 사람의 몸을 상징하고 '羊'은 그 뿔을 상징
하는 것 등이다.

외부의 형상만이 아니라 형성의 원리로서도 생겨났는데 '上', '下'가 그 예이며 두 글자의 뜻을 합해서도 한 글자를 만들었는데 '明'으로 해와 달이 서로 밝게 비춘다는 식이었다. 한자는 1개의 글자로 독립하여 쓰이기도 하지만 많은 경우가 2개 이상의 글자가 결구(結構)되어 1개의 글자로 쓰이는데 그 통계를 보면 '好' 자의 경우와 같이 좌우 결구 형태가 68%, '男' 자의 경우와 같이 상하 결구 형태가 20% 정도라고 한다.

또한, 한자의 글자마다 획수가 차이가 큰데 보통 8~10~13~15의 획수로 짜여 있는 경우가 90% 수준이라고 한다.

기원전 221년에 진시황(秦始皇)은 중국을 통일하였는데 역사상 최초의 중앙집권적 통일 왕조를 건국하여 결국, 2대 왕조로 끝나 버렸으나 중국 황제로서 크고 작은 공문서를 죽간이나 목간으로 통일 한자로 써서 보고하도록 한자를 통일하였다. 진시황은 전국 곳곳을 순행하고 수도 함양(지금의 西安 부근)으로 귀경 중 왕위에 오른 지 37년 만인 50세에 사망한다.

《사기(史記)》에 진시황은 즉위 초기에 자신의 능을 건설하도록 하였는바, 그 크기가 매우 컸다. 2015, 9월 산시성 시안(陝西省 西安)의 진시황유적을 탐방하였을 때, 안내받은 정보로는 능의 높이는 150m 둘레가 2km였으며 능 내부에는 지하궁전을 만들어 하천, 강, 바다를 수은으로 만들고 고래 기름으로 초를 만들어 궁전을 비추게 하였다는데 최근의 고고학자들의 탐사결과로는 《사기》의 기록이 정확하였다고 한다.

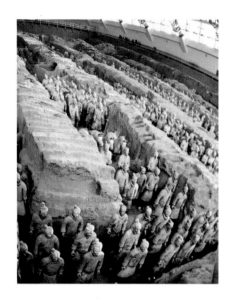

⬆ 진시황릉 〈병마용〉 사진

1974년 현지 농민이 우연히 땅속에 묻힌 〈병마용(兵馬俑)〉을 발견하여 본격적인 발굴을 시작한 이래 진시황릉의 〈병마용〉은 세계를 놀라게 하였는데 실제로 현장에서 본 느낌으로도 그 사실적 모습과 규모에 '환상적인 예술'이었으며 나로서는 '스탕달의 신드롬'을 한참이나 지울 수 없었다. 당시의 생산, 과학, 예술의 수준은 현대인이 보기에도 감탄할 수밖에 없는 수준이다.

현재까지 발견된 1호 갱은 우(右)군, 2호 갱은 좌(左)군, 완성되지 않은 4호 갱은 중(中)군, 3호 갱은 군악대와 의장대, 지휘부로 구성되어 있는데 3개의 갱에 모두 8천 개의 〈병마용〉이 있어 현재 1천 개가 출토되었는데 무사 800명, 말 100필, 청동 전차 병기, 수레 등이 포함되어 있다. 황제와 부장하는 형태의 병마 토용(사진)은 실물과 같은 크기로 세밀하게 표현되었고 모든 토용이 같은 얼굴이 아니고 주요 부분은 모두 수작업의 조각 작품 그 자체였다.

앞에서 갑골문이라는 용어를 사용하게 된 이유를 알게 되면 재미있는 사실을 발견하게 된다. 청나라 말기 국자감(國子監, 1899) 총장이던 왕의영(王懿榮)은 지병인 열병을 치료하기 위하여 용골(龍骨)이란 한

약을 복용하였는데 용골은 땅속
에서 나온 고대동물 뼈였다. 이
것을 가루 내어 약으로 먹던 차
뼈를 자세히 보니 무엇인가 뼈
에 새겨진 그림을 보고 수소문
끝에 청동기 명문(銘文)해석 금문
학자인 손이양(孫詒讓, 1848~1908)의
해석으로 갑골문이 발견하게 되
었다는 일화이다.

↑ 청동 금문 사진

여기에서 손이양의 갑골문
자 연구내용을 좀 더 살펴보자.
1904년 허난성 안향현에서 출
토되어 입수된 소의 어깨뼈 편(29페이지, 갑골편 사진 참고) 해석결과 왕이
움직일 때는 재앙이 있는지를 점을 쳐서 미리 알아보고 한 달의 열
흘째 되는 날에는 길흉의 점을 치는 복순(卜旬)이 행하여지도록 한다
는 것이었다.

갑골문의 글꼴을 이어받아 갑골문자의 음, 뜻을 강조하기 위하여
통치수단 일환으로 글자형태에 부호들이 첨가되면서 모습이 변화되
었는데 이것이 금문(사진)이다.

시대적으로는 BC 1046년 은나라 이후 주(周)는 청동기에 글자를 새
겼는데 발견된 금문 중, 서 주 후기에 제작된 것으로 알려진 모공정
(毛公鼎)의 32행 497자의 금문이 제일 긴 장문으로 알려졌으며 그 내용
은 왕실 등의 가정의례를 하위 관리책임자에게 맡긴다는 내용이다.

한자의 서체별 서예를 공부하면서 중국 시대별 왕조별 서체의 흐

름은 일반적으로 어떻게 변화하였는지가 늘 의문이었던 바 이를 이
해하기 쉽게 저자 편의대로 정리하였는데 다음과 같았다. 혹시나 착
오가 있으면 넓은 양해를 바란다.

하	상(은)	서주	춘추전국	진	전한	후한	삼국위촉오	오호 16국		남북조	수	당
								서진	동진			
BC 2050 ~ BC 1600	BC 1600 ~ BC 1046	BC 1046 ~ BC 770	BC 770 ~ BC 221	BC 221 ~ BC 206	BC 206 ~ AD 8	8 ~ 220	220 ~ 265	265 ~ 316	317 ~ 420	420 ~ 589	589 ~ 618	618 ~ 907
갑골문		금문 백서	전서 대전	전서 소전	예서	초서	해서 · 행서			해서 · 행서 · 초서 · 전서 (왕희지) 307~365	(구양순) 557~641	

❖ 나. 한자의 서체

중국의 서체는 한자의 탄생과 그 시대를 같이 하는데 이를
요약 정리하여 보면 다음과 같다. 기원전 1600~1100여 년 고대 이
어 앞에서 말 한 바와 같이 갑골문, 청동 금문 시대의 금문(金文) 시대
를 거치면서 발전하였다.

○ 전서(篆書)

전서는 대전, 소전으로 구분하는데 상(商 또는 殷), 주(周) 시대에서부터 진(秦)의 중국통일 초기에 사용되던 글씨를 대전(大篆)이라 하고, 진시황 이후 전에 쓰던 대전체를 보다 진보된 구도로 쓰인 글자가 소전(小篆)이다. 소전은 그 형체가 고르며 규범적이고 필 획의 굵기가 일정하다.

○ 예서(隷書)

진나라 초기부터 전한 시대에 사용된 글자로 전서의 복잡다단한 글씨체를 생략 정돈하여 쉽게 사용할 수 있도록 체계가 다듬어진 글씨체이다.

고구려 광개토대왕비체도 크게는 예서체라고도 보나 이 서체는 예서체이면서도 장엄한 형식으로 구성되어 있어 광개토대왕비체로 별도로 구분한다.

한대(漢, BC 206~220)에 이르러 예서(隷書)와 초서(草書)라는 두 종류의 양식이 발전하였고 한위(漢魏) 간의 서가인 왕차중(王次仲, 75~후한 시대)에서 파책(波磔)(예서의 운필법 중 하나로 오른쪽 옆으로 물 흐르듯이 뻗어 쓰는 획의 필법)을 넣어 아름다운 8분체(정사각형 내에서 80%가 채워지는 형식의 글자모형)를 창시했고 유덕승(劉德昇, 161~?)은 결구(結構)와 필세(筆勢)를 융화시켜 진서(眞書, 오래전에는 해서(楷書)를 眞書라고 말함)와 행서(行書)를 출현시켰다.

이것은 삼국시대의 종요(鍾繇, 151~230)가 대표적이었는데 이때 까지만 해도 용필과 결구에 있어서 예서의 필법에서 완전히 벗어나지를 않았다.

○ **초서**(草書)

시대적으로는 한(漢) 시대에 사용한 서체이다. 초서는 글자모형이 거칠고 빠르게 쓰는 서체다. 예서체를 간략하게·쓰는 속사법에서 성숙된 서체로도 알려진다.

唐 시대에 회소(懷素), 宋 시대 미불(米芾), 明 시대에 축윤명(祝允明), 동기창(董其昌), 靑 시대의 정섭(鄭燮) 등 초서의 대가로 현재에도 전 하여 오는 서체나 그 사용하던 시기에 따라 고초(古草), 광초(狂草), 장초(章草), 대초(大草) 등 대가에 따라 서체가 조금씩 변형되기도 하였다.

○ **해서**(楷書)

해서란 말이 모범이란 의미도 있지만 해서는 일점일획(一點一劃)을 정확히 독립시켜 사각형에 들어가도록 쓰는 형식의 서체로 우리가 흔히 보는 서체를 말한다. 그것도 남북조시대에서는 예서를 모방하여 8분(八分)의 의미를 띠고 있다. 왕희지 해서체와 비교하면 확실히 고졸(古拙)하여 이 서체를 위비체(魏碑體)라고도 한다.

위비체는 그 서풍의 골격이 웅장하고 수려한 품격으로 그 용필에게 있어서도 변화가 다양한 장맹룡비(張猛龍碑) 서체가 그 유형이다. 해서는 예서에서 변화 발달하였고 후한 말기 위진(魏晉) 이후에 왕희지(王羲之, 307~365)에 의하여 예술적으로 완성되었고 당대 해서의 형성에 풍부한 영양을 제공하였다.

○ **행서**(行書)

행서는 해서와 초서 사이를 매개하는 서체의 일종인데 '해서의 획을 이어 쓴 형식으로 연필자(連筆字)'라고도 한다.

글씨를 쓸 때 마음 내키는 대로 운필하여 차분하면서도 다급하지 않으니 간편한 글씨체로 "붓을 움직이되 멈추지 않고 종이에 닿되 깎이지 않으며 가볍게 굴려서 묵직하게 눌러 물이 흐르고 구름이 가듯이 중간에 끊어짐이 없이 오랫동안 생동감이 있어야 한다"고 왕희지는 정의를 내렸다.

行筆而不停 著紙而不刻 輕轉而重按
若水流雲行 無少間斷 永存乎生意也

初唐 이후 서체의 변화는 시대별 저명한 작가들의 출현에 따라 그 서체와 서풍이 변화하였는데 요약하면 다음과 같다.

왕희지의 행·초 이후 구양순(歐陽詢, 557~641), 저수량(褚遂良, 596~658)에 이르러 해서가 완성되었고 中唐 시대는 안진경(顔眞卿, 709~785), 宋代에서는 왕희지의 필적을 돌 또는 판목에 새기고 탑본하여 글씨를 익히는 방식의 첩학(帖學)이 발전하고 시·서·화의 삼절인 소동파(蘇東坡, 1036~1101)와 미불(米芾, 1051~1107)의 행·초가 유명하여졌다. 元代에 들어서는 역시 첩학과 주맹부(趙孟頫, 1254~1322)가 明代에 들어서는 축윤명(祝允明, 1460~1526), 동기창(董其昌, 1555~1636)이, 淸代에는 4대 황제인 강희제(康熙帝, 1654~1722)가 동기창을, 6대 황제인 건륭제(乾隆帝, 1711~1799)는 조맹부의 서체가 유명하였고 19세기 후반에 이르러서는 비각(碑刻)의 문자를 익히는 비학(碑學)이 다시 유행하여졌다.

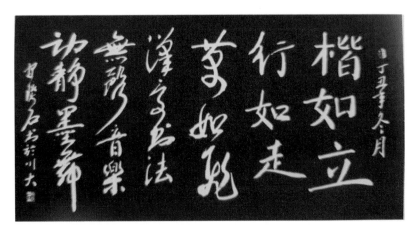

🔼 〈해여입 행여주 초여비 한자서법 무성음악 동정묵무〉
해 · 행 · 초서의 형식과 특색을 표현하여 각 형식대로 쓴 작품
(해서는 곧게 서 있는 것과 같고 행서는 걷는 것과 같고 초서는 하늘을 나는 것과 같으니
한자 서법은 소리 없는 음악이며 움직임이 조용한 먹의 춤이다.)

❖ 다. 서예 일반

서예 공부를 하다 보면 글씨는 늘지를 않고 짜증스러울 때
가 많아 스스로 예술성이 없어 보여 힘들 때가 한두 번이 아니다. 아
무리 임서(臨書)를 하고 창작을 해 보아도 선인들이 이룬 경지에 이르
지 못하니 정체기에 빠질 수밖에 없다. 이를 돌파해 나가야 서예가가
된다는 논리에 빠져들기도 했지마는 어찌했든 나는 서예가 좋아 10
수년이 지나고 있다. 배우는 처지에서는 그간 ○○대회, △△공모전
등에 몸담아 보기도 했지만, 이제는 완전한 신언서판(身言書判)의 입장
에서 정진하고 있을 뿐이다.

고대 중국에서는 서예를 서도(書道)라는 이름으로 자주 불렀고 지금은 서법(書法)이라는 명칭이 보편적으로 쓰인다.

서예(書藝)라는 명칭은 우리나라와 일본에서 주로 쓰는데 신언서판(身言書判)이란 말이 있듯이 선비들이 갖추어야 할 기본적인 소양이었을 뿐만 아니라 인품을 판별하는 기준이기도 했다.

한자의 시작은 서법 예술의 시작이며 하나하나의 글자가 일정한 뜻이 있어서 미학 개념으로 보면 의상미(意象美)가 있어. 이는 중요한 개념이다. 피카소는 한자 서법을 추종한 것으로 알려져 있는데, 그 일부를 흡수하여 새로운 추상화를 창조한 것으로도 알려진다. 그는 "만약 내가 중국에서 태어났더라면 먼저 서법가가 된 후에 화가가 되었을 것"이라는 말을 남기기도 하였다. 금문과 전서체의 글자모형마다 내포하고 있는 의상미를 연구하면 상당히 재미있다. 특히나 시·서·화(詩·書·畵), 세 가지 분야에 뛰어난 재주를 가진 것을 삼절(三絶)이라 하니 이는 단순한 기예적인 측면에서 보는 것이 아니고 詩·書·畵 각 분야에 인문학적 철학적 지식이 풍부해야 하고 꾸준히 연마된 학문적 바탕에서 가능한 것이므로 그러한 소양이 적지 않게 필요하다고 보아야 할 것이다. 저자가 사사(師事)받은 수원 서예박물관의 槿堂 박사와의 만남은 그런 점에서 행운이었다.

서예를 말할 때는 자연스럽게 서예에 관한 전문용어가 많이 사용되므로 이해를 돕기 위하여 몇 가지를 간략히 설명하여 본다.

• 임서(臨書): 모범으로 사용할 만한 고전이나 작품을 그 형태 및 서풍에 따라 연습하거나 쓰는 것이므로 중요한 점은 그 글씨

를 자세히 살펴서 따라 쓰도록 한다.

- 기필(起筆): 붓을 가고자 하는 방향의 반대쪽으로 역입(逆入)시킨 다음 붓끝이 나타나지 않도록 진행하는 것.

- 수필(收筆): 붓을 거둘 때는 오던 방향으로 다시 돌려 회봉(回鋒)하여 붓끝이 나타나지 않도록 하는 것.

- 서체(書體): 시대에 따라 발전된 문자의 형태와 양식으로 전서(篆書), 예서(隷書), 해서(楷書), 행서(行書), 초서(草書)로 구분한다. 물론 한자의 최초 발생 시기에 쓰여진 글자형태를 금문(金文)이라 하는데 이것도 별도의 서체로도 본다.

- 서풍(書風): 서풍은 서예 작가의 개성이 나타나는 것. 글씨는 같은 글자로 같은 서체로 쓰더라도 쓰는 사람의 개성, 정취 등에 따라 다르게 쓰는데 이를 요약하여 서풍(書風)이라 한다.

- 운필(運筆): 글씨를 쓸 때 붓을 대고 옮기고 떼는 방법. 여기에는 억양, 완급, 지속, 촉압(觸壓) 등이 고려되어야 하며 붓을 움직임에 자기의 서풍에 따라 쓰게 된다.

- 전절(轉折): 획의 방향을 바꾸는 것으로 방향이 바뀔 때마다 붓을 둥글게 모가 나지 않게 하는 방법을 전(轉), 모가 나게 하는 방법을 절(折)이라고 한다.

- 장봉(藏鋒): 점과 획을 쓸 때 붓의 끝이 필획에 나타나지 않도록 감추어 쓰는 필법.

- 노봉(露鋒): 붓의 끝이 필획에 나타나도록 쓰는 방법.
 처음부터 붓끝을 역입(逆入)하여 밀어서 역입장봉(逆入藏鋒)하여야 필력이 강하게 나타나고 노봉(露鋒)은 작은 글씨체나 행초(行草)에 많이 나타난다.

- 방필(方筆): 붓이 시작하는 시점인 기필과 붓이 끝나는 시점인 수필에서 모가 나는 방필(方形)의 필획을 구사하여 장중한 느낌을 준다. 秋史는 방필(方筆)이 유명하다.
- 원필(圓筆): 반대로 원형의 필획을 구사하여 유창한 기운이 들게 한다. 따라서 방필의 맛은 강직하고 굳건한 멋을 풍기는데 漢나라 시대 예서(隸書), 北魏의 楷書(張猛龍 碑體), 唐의 구양순(歐陽詢)에 많이 구사되었고 원필은 붓을 댄 곳과 뗀 곳이 둥근 형태를 보여 전서(篆書)의 글씨와 唐의 안진경(顔眞卿)의 해서체에서 많이 구사되었다. 따라서 서법 용필의 방법인 원필은 전서, 방필은 예서의 법이라고도 한다.

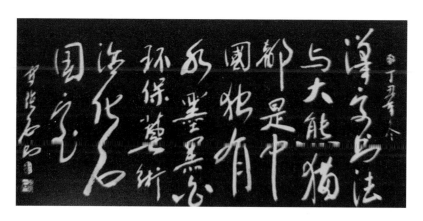

⬆ 〈한자서법여 대웅묘도시 중국독유수묵흑백 배보예술활화석국보〉
(한자 서법과 팬더곰은 흑백으로 이루어졌고 친환경 예술이며 살아 있는 화석 국보이다.)

❖ 라. 서예에 관한 몇 가지 상식

(1) 비학(碑學)과 첩학(帖學)

우리가 서예를 공부한다면 모범이 될 만한 책, 임서(臨書)하려면 책이 있어야 하는데 이것은 주로 비첩(碑帖)이라고 하겠다.

비(碑)는 글 쓴 사람의 글자를 돌에 새겨서 후대의 사람들에게 일깨워 주기 위한 내용을 말하고, 첩(帖)은 본래 옛사람의 글을 임모(臨摹)해서 돌에 새긴 것을 첩이라고 한다. 따라서 첩은 후세대 다른 사람들이 모방한 것이 된다.

옛날에는 종이가 없었으므로 비단에 쓴 것도 첩이라고 하고, 돌에 새긴 것을 탁본한 것도 첩이라고 하여 이 모두를 비첩이라고도 하며, 오늘날에는 서예를 익히고 연구하는 데 인쇄된 서첩 모두를 비첩이라고도 한다. 한(漢)에서 당(唐)에 이르기까지 세워진 비는 매우 많은데 앞서 말한 북위(北魏)는 글자체가 골격을 중시하고 아름다워 왕희지(王羲之), 구양순(歐陽詢), 안진경(顔眞卿) 등도 비학으로 대성한 것으로 알려진다. 따라서 초학자들도 서예를 배울 때는 육조(六朝)시대 비학을 임서 교본으로 연구하는 것이 좋을 듯하다.

(2) 구궁격(九宮格)과 미자격(米字格)

비첩을 보고 임서를 할 때 사용하는 종이에 네모나게 정사각형으로 줄지어 격자를 지은 종이를 말한다. 정사각형 테두리 속 9개의 네모 칸에 글자의 자형(字形)이 제대로 배치되도록 도와주는 것으로 당

나라 사람이 발명했다고 하며 후에 발명된 미자격(米字格)의 원리 또한 그와 비슷하다. 구궁격은 한자의 결구(結構)와 자형(字形)을 파악하는 데 매우 유용하다.

(3) 먹과 벼루

서예에 있어 먹과 벼루는 밀접하다. 전통적인 먹은 콩, 면실유 등과 소나무 등을 태운 그을음과 아교가 주성분인데 그 점도(粘度), 농도(濃度) 등의 성격에 따라 제조 방법상 차이가 있는 것으로 알려진다. 현대에는 편리성을 위해 광물성 그을음을 활용한 먹물이 사용되기도 한다. 벼루는 먹이 잘 갈리고 먹물이 탁하지 아니해야 하며 갈아 놓은 먹물이 돌에 스며들지 않아야 하는데 예로부터 충남 보령 남포석이나 언양 등의 벼루 돌이 이름나 있다. 벼루를 씻을 때는 반드시 차고 맑은 물을 써야 하고 씻은 뒤에도 헝겊 종이로 마찰시키거나 햇볕에 말리는 것도 금물이다.

2019. 9월 언양 반구대 암각화 탐방 때 탐방로에는 400년 전부터 이름난 벼루길(硯路)이 있었다. 그곳에서 벼루만을 위하여 50여 년간 언양 록석(綠石)만을 두드리는 벼루장(울산 무형문화재 제6호) 思巖 유길훈의 벼루작품은 매우 좋아 보였다.

❖ 마. 한자의 변천

한자가 탄생 한지 4000여 년 만에 진시황이 문자를 통일하

고 그 후 2000여 년 만에 한자는 다시 탄생하게 됐다. 우리가 이미 아는 바와 같이 지금의 중국 한자 글꼴은 청·명·송·당나라 등 시대의 그것하고는 차이가 크다.

중국은 인민혁명 이후 1956년에 2238개의 간체자(簡体字)-점획을 간단하게 한 한자-를 발표하고 사용 중이다. 서예적 관점에서만 보면 앞부분에서 이미 지적한 바 있지만, 한자의 시작은 서법 예술의 시작이며 하나하나의 한자 글자 자체에는 일정한 뜻이 있어서 미학 개념으로도 의상미(意象美)가 있어 매우 중요한데 안타까운 일이기도 하다. 그래서 피카소는 한자 서법을 추종하였을 뿐만 아니라 "만약 내가 중국에 태어났더라면 먼저 서법가가 된 후에 화가가 되었을 것"이라고 했을까 말이다.

청나라 강희자전(康熙字典)은 4만 2174자의 한자를 수록하였는데 실제 필요한 한자의 수는 8000개 정도였다고 하며, 논어·맹자에 사용된 총글자 수는 1만 3700자, 3만 5000자인데 실제로 사용된 글자 수는 1355자, 1889자였다 하니 일반인이 그 많은 한자 수를 사용하는 것은 상상도 못 할 일이었을 것이다.

그러한 이유도 되겠지만 어찌했든 간에 중국 정부는 기존 한자 글꼴의 형(形)과 의(儀)를 상실하고 단순한 기호로 변화시킨 것은 한자 문화권에 속하여 있는 서법 연구생으로서는 답답한 일이기도 하다.

본래의 한자 형체와 본보기를 상실시킨 간자체 예를 들어보자.

- 고대 자형을 따온 경우 - 從 → ᄊ
- 필 획수를 생략한 경우 - 壽 → 寿

- 대체 부호형 - 歲 → 岁
- 일부 소리자형 - 聲 → 声
- 소리 부호형 - 歷 → 历
- 초서체 사용형 - 樂 → 乐

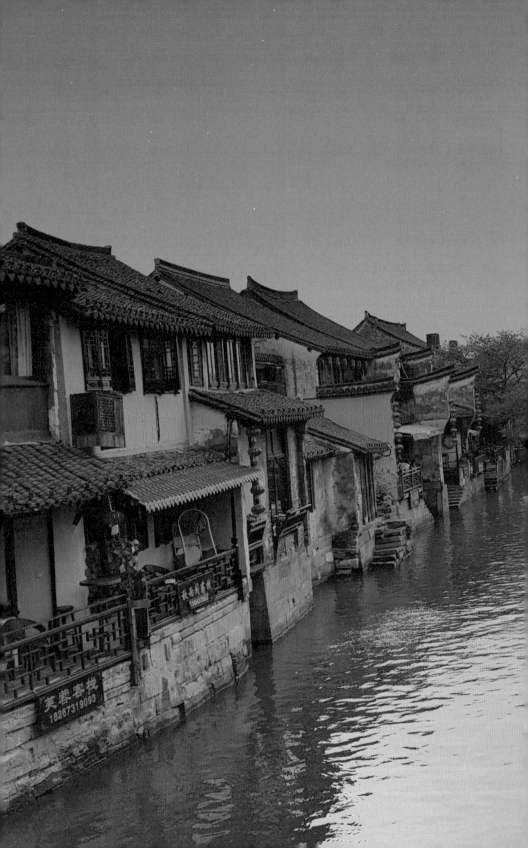

중국문화예술

탐방

중국문화예술
탐방

 1992. 8월 중국과 국교가 수립된 이래 여러 가지 이유로 중국탐방을 하여 왔지마는 갈 때마다 느끼는 공통점은 그 땅의 산과 물, 그리고 사람들도 우리와 비슷한 계통인 것 같으면서 그렇게 다른 점이 많은지 놀라울 때가 많다. 모였다 하면 왜 그렇게 왁자지껄 떠들면서 대화를 하는지, 어떤 때는 유유자적하며 안분지족(安分知足)한 모습도 보이지만 일반적으로 그런 느낌을 지울 수 없다. 사회주의와 실용주의가 갈등을 겪고 있어 그런가도 싶다.

 유구한 역사를 지녔으므로 오래된 스타일에 멋스러운 맛이 풍기는 풍습, 오래된 가옥에 푸른 이끼가 낀 기와지붕, 느림의 휴식을 제공할 만한 여유로운 거리 풍경과 정취를 기대하고 있으면 어느 사이에 초고층 현대식 건물이 나타나곤 한다. 그런 것들에 비하여 그 넓은 땅에 유적이 자주 나타나지를 않는다. 과거 '문화대혁명' 탓인

가……. 여하튼 중국 도시 거리는 바쁘고 혼란스럽다. 그리고 주요 도시의 건물과 회색빛 주거시설은 너무 높다. 인구가 많고 집약성장을 하려 해서 그런가.

저자는 1998년 미국 샌디에이고 UCSD대학원 IRPS과정(International Relations and Pacifics Studies)에서 독일 출신 중국학 전문 노튼(Naughton) 교수로부터 〈중국의 경제, 사회 발전과정〉을 수강한 바가 있다. 그때 인상 깊었던 강의 내용 중에는 1957~1961 시기의 중국의 '대약진(The Great Leap Forward)' 정책이었다. 그 정책집행을 위해 공산품 생산산업 지역인 황해 연안 바닷가 인근의 수출산업 지역에 수백만의 노동력을 농촌으로부터 강제이주 시키면서부터 도시의 복잡하고 열악한 생활환경은 조성되지 않았을까 판단해 본다. 2018. 4월 소흥, 항주, 상해 지역 서예 탐방 때 중국인 조선족 안내인의 흥미 있는 애기를 들었다.

상해 푸둥지구 건너편 구시가 주거지역에는 높은 집세 문제로 그 야말로 닭장 규모 같은 셋방살이가 허다한데 화장실 문제가 해결 안 되어 우리의 옛 요강 같은 기구에 용변처리 한 것을 아침 일찍 수거해 가는 용역직업이 있다는 말은 마천루가 가득한 푸둥지구 도시의 이면을 설명해 주는 듯 씁쓸한 맛이다. 다른 애기가 되었지만 어떻든 도시는 규모에 비추어 안정감과 청량감이 부족한 느낌을 버릴 수 없다.

❖ 가. 서예 기행-소흥, 항주, 상해

-소흥 탐방 (浙江省 紹興, 저장성 사오싱)

중국 남동부에 있는 절강성(10.2만㎢, 5500만 명, 성도: 杭州)은 항주, 소주 (蘇州), 소흥(사오싱)이라는 절경을 가지고 있다. 유명한 산과 물, 곡물이 좋아서 그런지 중국의 21세기 황제 '시진핑'의 정치적 고향, IT 신흥 부호 '마윈(馬雲)'의 출생지, 중국 근대문학의 시조 '루쉰(魯迅)', '장개 석'과 '주은래'를 배출한 지역이다. 소흥 지역여행에서 느낀 점은 그 풍광이 다른 남부지역하고는 다르다. 양쯔강 남쪽으로는 평야가 끝 없이 펼쳐지었지만, 소흥 지역은 우리의 산하와 같이 산과 평지가 공 존하며 낯설지가 않다. 비행기로 인천공항에서 2시간 거리인 상해에 서 고속버스로 1시간 30분 남쪽으로 내려가면 항주(杭州 항저우, 인구 880 만 명)에 도착하고 항주 북서 방향으로 버스로 2시간 거리에 춘추전국 시대 오나라 도읍지 소주(蘇州, 쑤저우)가 있고 항주 남쪽으로 1시간 거 리에 월(越, ?~BC 306)나라 도읍지였던 소흥이 있다.

그에 따라 "吳越同舟 臥薪嘗膽(오월동주 와신상담)", 미인 서시(西施)의 이야깃거리 등이 무궁무진하다. 소흥 시내 곳곳에는 호수와 작은 돌 다리가 많아 수향교도(水鄕橋都)라고 불리며 월나라 수도였음을 상기 시키는 전서체(篆書體) 간판이 자주 눈에 띈다.

특히 소흥 지역은 이조 성종 때의 문신인 최부(崔溥, 1454~1504, 호는 錦 南)의 해외 견문 여행 기록물인《표해록(漂海錄)》에도 일찍이 소개되고 특히, 왕희지의 난정서 수계사(脩 事)도 기록이 되는 등 유서 깊은 장 소이다.《표해록》은 당시 중국의 정치, 사회, 경제, 지리, 풍속, 기후

등 정보 파악에 큰 도움이 되는 우리나라 선조의 여행 기록이다.

《표해록》을 간략히 안내하면 최부는 1482년 문과중시에 급제하여 홍문관 교리에 이어 1487. 9월 제주 추세경차관으로 임명되어 근무 중 1488년 부친상을 당하여 일행 계 43명과 같이 돌아오던 중 풍랑을 만나 14일간 표류 끝에 1488. 1월 중국 명나라 태주부 임해현(상해 남부)에 도착, 왜구로 오인당하여 고초를 겪으나 결국은 조선의 관리로 확인되어 음력 2월 5일에는 왕희지 난정(蘭亭)의 수계사(脩事) 지역《표해록》의 해당 기록 부분 발췌설명-蘭亭在 厲公埠上天章寺之前, 卽王羲之脩 處 …… 漂海錄卷之二, 初五日, …… 난정은 누공부 위쪽 천장사 앞에 있는데, 왕희지가 수계한 곳이다 …… 표해록 이권째 첫 번, 2월 5일 ……)과 상업으로 번성한 소흥, 항주 등 육로여행을 거쳐 북경 명의 황제를 만나고 압록강을 거쳐 귀국했다. 성종의 명을 받아 중국여행 6개월간의 견문을 조선의 사인관료(士人官僚)로서의 도학자적인 정신자세를 표류하는 어려운 상황에서도 자세를 잃지 않고 자유로운 필치와 예리한 관찰로 자세히 기록 한《표해록》을 발간(1560년경)하였다.

❖ 나. 〈난정서(蘭亭敍)〉

붓을 잡고 서예를 시작하면서 귀가 아프도록 들어 온 서성(書聖) 왕희지(王羲之, 東晉, 307~365)를 10년이 넘어선 2018. 4월 초, 왕희지의 고향인 소흥(紹興)에 서예 사범인 근당 및 동호인과 탐방할 수 있었다. 특히 '행서의 용(龍)'이라고 불리는 〈난정시서(蘭亭詩敍) 줄여서 〈蘭亭敍〉라고 함)는 왕희지가 51세 때에 흥락주흥(興樂酒興)하여 쓴

작품인바 그 글씨를
연구하는 서생으로는
감흥이 남다를 수밖에
없었다.

유구한 중국 역사에
서도 글씨와 문장이
유명하기로는 대표적
인 것이 소동파(蘇東坡,
북송, 1037~1101)가 짓고

⬆ 소흥 왕희지 박물관에서, 槿堂 선생과 서예 동호인

직접 쓴 〈적벽부(赤壁賦)〉와 〈난정서〉를 꼽는다. 따라서 〈난정서〉는 서
예적 측면에서뿐만 아니라 명문으로도 유명한 것이다.

중국 역사상 수많은 서예작품 중 최고로 평가될 수 있는 작품은 왕
희지의 〈난정서〉일 것이다. 실례로 2010. 6월 베이징에서 열린 경
매에서 4억 368만 위안(당시 한화로 769억 원 상당)으로 거래된 北宋 시대
의 서예가인 황정견(黃庭堅, 1045~1105)의 〈지주명(砥柱銘)〉이란 작품이 있
는데 앞서 말 한 바와 같이 황정견은 소동파와 같이 행·초서에 재
능 있는 작가이다. 그런데 황정견보다 700년 이상 앞서며 서예의 최
고봉으로 알려진 왕희지의 〈난정서〉가 거래된다면 그 가격 등은 짐
작할 수 있다고 보아야 할 것이다. 〈난정서〉가 쓰인 절기가 음력 3월
상사(上巳)일 계사(禊事)로 나타나는데 양력으로는 4월 초경이니 저자
의 탐방 시기도 4월 6일이므로 감상에 젖기가 금상첨화였다.

(1) 〈난정서〉의 탄생과 일생

난정서에 나오는 之 자를 조형미로 설치한
박물관 내부모습

그런데 이처럼 유명한 〈난정
서〉는 실체를 알면 신기루 같은
존재이다.

중국 사람들은 돈으로 따질
수 없는 무가지보(無價之寶)로 부
르지만 정작 그 원본은 없어지
고 임본(臨本), 모본(摹本)만 500종
등이 있으나 그 글씨가 조금씩
달라서 진본(眞本)은 어떤지 알
수 없다. 그런데도 〈난정서〉는
존재하고 유명한 이유는 무엇일까.

(2) 당 태종(李世民)과 〈난정서〉

중국 대륙을 호령한 황제는 모두 53명이라는데 그중에 걸출한 황
제라면 당 태종을 꼽는다.

소흥 왕희지 박물관에 전시된 난정서

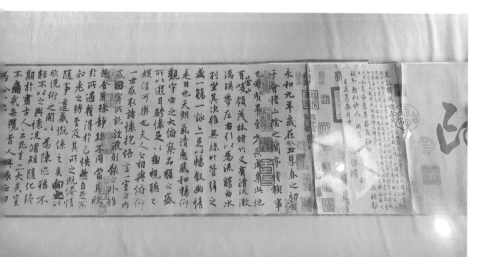

당 태종은 서예에 관한 정열이 대단하여 칙명을 내려 천하에 흩어져 있는 왕희지의 글씨를 찾아 올리도록 명령(639)했고, 왕희지의 7대손인 승려 지영(智永)이 난정서를 보관했으나 승려인지라 그의 가신 변재(辯才)가 대신 보유하던 중 당 태종은 이를 편취(騙取)한 것으로 알려진다.

당 태종은 이를 "天下第一의 行書"라고 하여 노세남(盧世南), 구양순(歐陽詢, 557~641) 저수량(褚遂良, 596~658) 풍승소(馮承素, 627~649) 등 명 서가에게 임사(臨寫)하게 하여 근신들에 하사하고 원적은 당 태종의 명령에 따라 소릉(昭陵, 637~639, 장안 인근 소재)에 함께 묻혀 세상에서 사라지게 되었다.

어찌 되었거나, 이렇게 하여 탄생한 〈난정서〉의 임본이나 모본들은 시대를 거치면서 각자에 대한 임·모본을 낳고 또 낳아, 청대에 이르러서는 황궁에 소장된 〈난정서〉 임·모본만 500여 종에 달하였다는 기록이 있을 정도였다. 이들 가운데 〈난정서〉 '진본과 가장 가까운 것으로 추정'되는 당 태종 홍문관 풍승소(弘文館 馮承素)가 모제(摹製)한 것을 으뜸으로 친다.

이 경우에 모제란 방법은 용지를 원본에 덮고 글자마다 윤곽을 잡은 뒤 농담을 살펴 가며 원본과 같이 수작업으로 복사하는 것으로서 이 작품에는 당 중종 연호인 신룡(神龍)이란 낙관이 찍혀 있어 〈신룡본(神龍本)〉 또는

⬆ 당 태종이 난정서를 감상하는 모형
왕희지 박물관

〈신룡반인본(神龍半印本)〉(도장이 반만 보이는 것)이라고 부르며 저자가 임서하는 교본 역시 〈신용본〉을 기본으로 하는《왕희지 난정서》이다.

〈신용본 난정서〉는 현재 베이징 고궁박물원에 소장되어 있어 〈난정서〉 진본과 같다고 하여 도저히 값을 매길 수 없다고 한다. 결국은 당 태종이 왕희지의 최대 후원자가 된 셈이다.

(3) 왕희지의 서예 일생

왕희지의 자는 일소(逸少)이며 진(晉)나라 산동성(山東省) 지방 사람인데 나중에는 회계산(會稽山) 쪽으로 주거를 옮겨 소흥의 절강 사람이 되었다. 처음에는 비서랑(秘書郞)이란 직책에서 시작하여 나중에는 우군장군(右軍將軍)에 이르러 세상 사람들은 '右將軍'이라고도 불렀다.

소년 시대 왕희지는 여류 서가인 위부인(衛夫人, 272~349, 태수 이구의 아내, 이름은 삭(鑠)으로 예서에 뛰어남)에게 서법을 배웠는데 위부인은 삼국시대 종요(鍾繇, 151~230, 원래 위(魏)나라 사람으로 軍事家이며 해서체 창시자)의 서법을 이어받아 아름다운 글씨를 썼다. 종요에 대하여는 앞서 한자 서체의 발전과정에서도 언급한 바 있지만 종요의 필적을 따라 공부한 "위 부인의 글씨는 요대에 비친 달빛처럼 아름답다(爛瑤臺之月)"라고 칭송받은 바 있다. 한편 위 부인은 친구에게 편지를 보내길 "衛에게 王逸少라는 한 제자가 있는 데 위의 진서(해서)를 잘 익혀 스승을 능가하고 있다"고 품평하였다.

왕희지는 漢·魏 시대의 여러 명 서가의 장점을 익히고 그 필법과 결구체를 변화시켜 서예의 신천지를 개척한 것으로 알려져 있다.

(4) 〈난정서〉 탄생, 내용과 일화

진(晉)나라 영화 9년(353) 화창한 봄날에, 왕희지는 회계산(會稽山) 그늘의 난정(蘭亭)에서 풍아한 모임을 베풀었는데, 모인 풍류 인사들은 문장의 으뜸인 사안(謝安), 손작(孫綽), 승려인 지둔(至遁), 자기 아들 왕휘지, 헌지(徵之, 獻之) 등 42명을 초청하였다.

명사들은 유상곡수(流觴曲水) 방식으로 구불구불한 계류 양편에 앉고 사회자가 잔을 물에 띄우면 술잔이 닿는 곳에 앉은 사람이 그 술을 마시며 시(詩)를 짓고 시를 짓지를 못하면 벌주를 마시는 것이다. 난정 모임에서 26명이 즉석에서 시를 지었고 왕희지는 두수의 시와 난정서의 서편(序篇)을 지었다. 이것이 난정서인데 28행(行)에 324자(字)이다.

예술작품 탄생이라는 것은 아무리 유명작가라도 작품다운 작품을 아무 때나 창작하는 것은 아니다. 서예도 다른 예술과 같이 우연성이 존재한다. 어떤 분위기나 특정한 조건 아래 창작된 예술적 효과는 어떤 경우 다시 만들려 해도 원래대로 재현하기 어려운 것이 아닌지. 저자도 수채화이건 서예작품이건 마음에 드는 작품은 후에 원작품대로 재현하기가 무척 힘든 것을 느끼고 있다.

〈난정서〉는 난정 모임 후에 즉흥적으로 쓴 것임에 따라 훗날 왕희지가 다시 예술적 수준을 재현하려 해도 불가능했을 것이다. 좋은 날씨(良辰)에, 아름다운 풍경(美景), 감상에 빠진 마음(賞心), 훌륭한 손님과 주인(佳賓佳主)이 갖춰진 수계사(脩稧事, 물가에서 손발을 씻으며 한 해의 재앙을 물

리치는 중국 전통 풍습의 행사로서 봄, 가을에 개최함)행사를 하면서 왕희지는 시편(詩篇)의 서언(序言)을 아래와 같이 썼는데 먼저 예나 지금이나 마음을 나누는 데에는 술이 빠질 수 없고 또한 예술적 분위기를 갖추는 데도 필요한 요소인가 보다. 왕희지의 蘭亭 '流觴曲水' 자리 또한 풍류를 즐기는 시냇가 돌다리 위에 걸터앉아 술 한잔에 시를 읊는 자리 아닌가. 더욱이 술자리에서 사람들은 남이 보는 나를 탈피하여 격의 없이 마음을

流觴曲水. 구불거리게 흐르고 대나무 우거진 작은 냇가. 저자 옆에 '流觴曲水(유상곡수)' 붉은 글씨가 보인다.

털어놓고 속마음을 드러내 놓는 일은 다반사가 아닌가.

우리나라에도 상하가 격의 없이 한 잔의 술을 돌려 마심으로써 서로 간의 흉금을 트며 마음을 다지는 음례(飮禮)의 관습이 있는데 성균관의 벽송배(碧松杯), 사헌부의 아란배(鵝卵杯), 포석정(鮑石亭)처럼 상하가 술잔을 띄워 돌려 마시는 유배(流杯)형식도 '유상곡수'(流觴曲水)의 영향은 아닐는지, 서양의 자작 문화권과 건배를 외치며 상대방에게 더불어 마시기를 권하는 대작(對酌) 문화권과는 큰 차이가 있다 하겠다. 이제부터 〈난정서〉의 구체적 내용을 살펴보자. 우선 〈난정서〉는 모두 324자로 구성되는데 '지(之), 이(以), 야(也), 위(爲)'등과 같은 글자가 20여 자가 있음에도 모두가 서로 다른 형태로 쓰여 있어 다양성

과 조화성으로 인한 예술성이 있으며, 글자마다 가로, 세로가 좌전우측(左轉右側) 하나 서로 저촉되지 아니하여 미적 감각이 더하다는 평으로 전문적 소양을 쌓기 전에는 이것을 느끼기에는 부족함을 가질 것이다.

○ 〈난정서〉 내용

永和九年 歲在癸丑 暮春之初 會於會稽山陰之蘭亭 脩禊事也

영화 9년 계축년(353) 3월 초승에 회계산 북쪽의 난정에 모여 수계사를 하였다[脩禊事 풍습은 앞서 말한 바와 같으나 崔溥의《漂海錄》해석에서는 물가에서 행하는 요사(妖邪)를 떨쳐 버리기 위한 제사로 설명함].

羣賢畢至 少長咸集 此地有崇山峻嶺 茂林脩竹 又有清流激湍 映帶左右 引以爲流觴曲水列坐其次

모든 현사들이 다 모이고 젊은이 늙은이도 모였고. 이곳은 대나무가 우거지고 높은 산과 고개가 있으며 맑은 물과 여울이 허리띠처럼 좌우로 흐르고 봄볕이 반짝이네, 이 물줄기로 유상곡수를 따라 자리를 만들었네(流觴曲水에 대하여는 앞서 말한 바 있다. 우리나라의 경주 포석정 같은 모습의 술자리 파티가 아닐까).

雖無絲竹管弦之盛 一觴一詠 亦足以暢敍幽情

비록 관현악기의 성대한 연주는 없으나 술 한 잔에 시 한 수 읊으니 그윽한 마음 정을 풀기에 넉넉하지 아니하겠는가.

是日也 天朗氣清 惠風和暢 仰觀宇宙之大 仰察品類之盛 所以 遊目

騁懷 足以極視聽之娛信可樂也

이날이야말로 하늘은 맑고 바람은 따스하게 분다. 우러러 넓은 우주를 관망하고 만물의 풍성함을 살펴보니 눈 가는 데로 바라보다가 생각한 바를 충분히 말하노니, 보고 듣는 즐거움을 누리니 즐겁기 그지없구나.

夫人之相與 俯仰一世 或取諸懷抱 悟言一室之內 或因寄所託 放浪形骸之外 雖趣舍萬殊 靜躁不同 當其欣於所遇蹔得於己 快然自足不知老之將至

무릇 사람들이 서로 내려다보기도 하고 올려다보기도 하면서 살아가는데, 어떤 사람은 마음속 생각으로 깨달은 바를 같이 좁은 공간에서 얘기하고, 혹 어떤 사람은 자신이 처한 상황을 자신에 맡기고, 육체 밖에서 방랑하기도 한다(一室之內는 하나의 작은 방 또는 작은 세상 속에서, 形骸之外는 육체의 밖을 말함-이 문장을 도교적 입장에서 해석하면 '인간이 한세상을 살아가면서 어떤 사람은 유교 가르침에 따라 좁은 세상에서 토론하며 살고, 어떤 사람은 도교 가르침에 따라 세상에서 벗어나 유유자적하며 살아간다'로 본다).

비록 취향은 만 가지로 다르고 조용하고 시끄러움도 다르지만, 각기 자신이 처한 경우가 마음에 들 때는 자신을 얻은 것처럼 우쭐하거나 만족하여 늙음이 다가오는 것도 모르는구나(快然自足은 우쭐대거나 만족하다).

及其所之旣倦 情隨事遷 感慨係之矣 向之所欣 俛仰之間 以爲陳迹猶不能不以之興懷

그러나 급기야 즐거움도 권태가 따르니, 자신의 권태로운 감정이

일에 옮겨 가서 감개만 남게 되누나. 지난날의 즐거움이 잠깐 사이에 옛 자취가 되니, 더욱 감회를 느끼지 않을 수 없구나(向之所欣 지나간 기쁜 일. 俛仰之間 잠깐 고개를 숙였다 드는 사이).

況修短隨化 終期扵盡 古人云 死生亦大矣 豈不痛哉
 하물며 사람의 수명이 짧든 길든 자연의 조화에 따라 결국 죽어야 할 뿐으로, 옛사람이 이르기를 죽고 사는 일만큼 큰일이 없다 했으니, 어찌 애통하지 않을 수 있으랴.

每攬昔人興感之由 若合一契 未嘗不臨文嗟悼 不能喩之扵懷
 옛사람들이 감회에 젖었던 연유를 살펴볼 적마다, 마치 2개의 문장이 일치하는 것 같으며, 옛 문장을 대함에 탄식하지 않을 수 없으니, 그 감회를 어디다 비유할 수가 없다(슴一契는 두 장 종이에 걸쳐 찍는 인장).

固知一死生爲虛誕 齊彭殤爲妄作
 그런즉 삶과 죽음이 하나라는 것(莊子의 말)이 허황한 것이요, 장수한다는 것과 요절한다는 것도 망년된 말임을 알겠구나(齊彭殤-옛날 堯임금부터 殷나라까지 700년을 살았다는 彭祖의 장수를 말함. 殤은 어린아이의 요절을 말함).

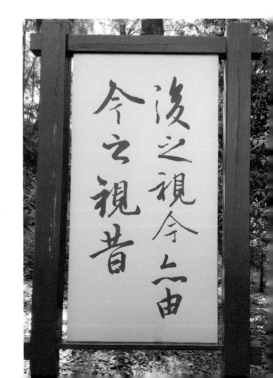

▶ 난정 초입에 세운 '後之視今 亦由今之視昔
 (후지시금 역유금지석)'
 -구경 오는 사람에게 던지는 경구이기도 하다.

後之視今 亦由今之視昔 悲夫

후세 사람들이 지금의 우리를 보는 것도, 지금의 우리가 옛날 사람을 보는 것과 같을 것이니, 슬프지 아니한가(후세 사람들이 오늘 우리가 쓴 글을 읽고 감회를 일으키는 것이, 역시 지금의 우리가 옛사람이 남긴 글을 읽고 감회를 불러일으키는 것과 같은 것이다).

故列敍時人錄其所述 雖世殊事異所
以興懷其致一也 後之覽者亦將有
感於斯文

그런고로 오늘 모인 사람들의 이름을 차례로 적고 그들이 지은 시를 수록하나니, 비록 세상이 달라지고 세상일이 바뀔지라도(雖世殊事異) 사람이 감회에 젖는 까닭은 하나이다. 뒤에 누구든 이 글을 보는 사람도 이 글에서 느끼는 감회가 있으리라.

⬇ 아지(鵝池)

○ 〈난정서〉 일화

−난정(蘭亭) 아지(鵝池)

난정 초입에서 대나무 숲을 조금 지나면 난정 옆에 거위를 기르고 있는 아지(鵝池)(사진) 연못에 도착하게 된다. 왕희지는 거위를 좋아하여

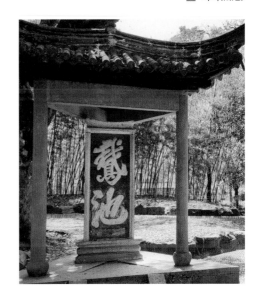

거위를 보면서 서예의 획을 연구하였다 한다. 첫 번째 '아(鵝)'는 왕희지가 썼는데 날씬한 획이며, 두 번째 글씨 '지(池)'는 아들 헌지(王獻之, 348~388)가 보이는 바와 같이 살찐 획으로 썼다고 한다. 왕희지가 비석을 세우려 '鵝(거위 아)' 자를 쓰고 석공을 맞으러 자리를 비운 사이 아들이 '池' 자를 썼고 나중 이를 본 왕희지는 연신 "좋구나 좋다"라고 했다 한다.

🔛 제선교(題扇橋)의 왕희지와 부채 노파상인

-왕희지와 부채를 파는 노파 이야기

더운 여름, 어느 날 왕희지가 소흥 거리에서 평상복으로 거리를 산책하고 있었다. 거리 인근 작은 돌다리에서 왕희지는 더운 날씨에 한 노파가 부채를 파는 것을 보았다……. 부채값은 쌌지만 사는 사람이 없어 노파의 모습은 처량하기 그지없어 보였다.

이에 왕희지는 노파에게서 부채를 달라고 하고 그 자리에서 부채마다 몇 자씩 적어 주었다. 노파는 자기 부채에 낙서한 줄 알고 화를 내자 "이 부채를 제일 잘 보이는 곳에 두세요. 그러면 100전은 족히 받을 수 있을 것이요"라고 말하고 떠났다. 어리둥절한 노파는 희지가 시키는 대로 하였고, 곧 지나가던 행인들은 왕희지의 글씨가 쓰인 부채를 보자마자 선뜻 다들 사 갔다. 이러한 일화를 기념하듯 소

흥 거리 작은 냇가 돌다리 제선교(題扇橋) 어귀에는 노파의 부채에 글을 써 주는 모습을 조각한 동상이 재미있게 서 있었다.

❖　다. 미인 서시(西施)와 와신상담(臥薪嘗膽)

앞서 잠시 언급한 바 있지만, 소흥은 4000여 년의 역사를 가진 고도이며 시내에는 수로가 29개, 크고 작은 교량만도 250여 개나 되는 물의 도시-수향교도(水鄉橋都)라

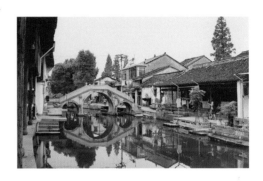

☑ 수향교도(水鄉橋都), 소흥

고도 하며 일찍이 마르코 폴로의《동방견문록》에서도 '동방의 베네치아'라고 불렸다.

동서로 회계산맥과 남북으로 용문 산맥이 자리 잡고 있다. 소흥은 옛 이름을 회계(會稽)라고 했는데 이 이름은 400여 년 전 조선의 선비 최부의《표해록》에서도 나온 바 있다.

춘추전국시대 소흥은 월(越)의 수도였고 북쪽으로 이웃한 오(吳)나라와는 영토 싸움을 벌여 견원지간이 되었다. 월왕 윤상(允常)이 죽었을 때 오왕 합려(闔閭)는 월의 사기가 떨어졌으리란 판단으로 군사를 일으켜 월을 쳤으나 선친을 이은 구천(句踐)은 용감히 싸워 오히려 합

🔼 紹興府山 공원사당의 〈臥薪嘗膽(와신상담)〉 편액

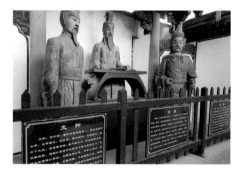

🔼 소흥 古越臺의 문종, 구천, 범려

려를 활로 쏘아 죽였다. 오왕 합려는 죽으면서 아들 부차(夫差)에게 원한을 갚으라 유언하여(BC 494) 부차는 '와신(臥薪, 섶나무 위에서 잠을 자듯 의지를 살림)'하면서 복수를 준비하여 월을 침공한다.

월왕 구천은 이를 맞아 싸웠으나 패하여 군사 5천을 이끌고 회계산으로 도주하나 포위당하자 구천의 대부인 범려(范蠡)의 충언으로 문종(文宗)을 사신으로 보내면서 오의 부차에게 스스로 구천이 범려와 같이 인질이 되는 조건으로 항복을 청원하고 오왕 부차는 화평을 했다.

이후 오의 왕 부차는 구천의 복종 태도에 감동하여 구천을 귀국시키는바, 구천은 귀국하여 '상담(嘗膽, 방에 곰쓸개를 걸어 놓고 쓴맛을 느끼며 치욕을 상기함)' 끝에 전쟁준비를 하면서 범려의 건의로 천하일색 서시(西施)를 오왕 부차에게 보내 쾌락에 빠지도록 미인계를 쓴다. 기원전 490년 월나라로 돌아온 구천은 끝까지 자기를 보필한 범려를 재상으로

삼으려 했으나 범려는 문종을
추천하고 구천은 결국 오를 정
복하였고 이후 재상 문종, 대부
범려, 왕 구천은 부국강병에 힘
썼다 한다.

⬆ 西施殿의 荷花女神, 西施

❖ 라. 미인 서시 일화

-서시 일화(1)

서시(西施)는 고대 중국 4대 미
인 중 가장 오래된 시대의 인물
이다. 춘추전국시대 주(周)나라가
낙양에 천도한 후부터 진(晉)이 3
분 하여 한(韓), 위(魏), 조(趙)가 통
합될 때까지 360년간(BC 770~BC
403)의 월나라 시대 인물로 소흥
강가에서 아버지는 나무꾼, 어머
니는 빨래 인부의 딸로 태어났
다. 지금의 절강성 제기시 사람
으로 태어날 때부터 '폐월수화

⬆ 西施殿의 西施초상과 서시를 보고
기절하는 물고기 조형물

(閉月羞花)1, '침어(沈魚)2', '낙안(落雁)3'의 용모를 지녔다. 하루는 소흥시 평수(平水) 강가에서 어머니와 빨래를 하는데 월의 대신인 범려의 눈에 띄어 둘은 사랑하는 사이가 된다.

오와 월의 2차전(BC 494) 결과 월의 패전 후에 구천의 '와신상담' 과정에서 구천의 대신 범려는 애인 서시를 오왕인 부차(夫差)에게 헌납토록 하고 서시는 부차에게 인력, 물자와 정력을 낭비하는 데 힘을 쏟게 하여 결국 오의 부차는 월에 패하는 원인이 되었다.

–서시 일화(2)

그런데 재미있는 이야기는 현지 소흥 시민들의 이야기였다. 일찍이 시내 국제호텔에 여장을 풀고 카페에서 소흥의 특산명주 소흥주(紹興酒)를 두어 잔 나누며 왕희지의 난정 이야기로 떠들썩할 때 현지인한테서 서시 이야기가 나왔다. 서시 어머니는 대갓집 빨래를 해 주는 직업인지라 수시로 서시를 대동하고 빨래 강가에 이르면 물속의 잉어가 빨래하는 서시 모습을 보고 놀라서 뛰어올라 물속에 기절하여 가라앉고 말았다는 이야기였다. 서시 사당 앞에 그 모습이 있다는 얘기니 서시 미인이 침어(沈魚)라는 이유를 알겠다. 한편 서시전(西施殿)의 하화여신(荷花女神) 의미를 물으니 서시가 하층민이었음에도 절세미인으로 나라에 헌신한 공로를 인정하여 후세 소흥 시민들이 붙여준 '진흙에서 핀 꽃'-'연꽃 중에 꽃', 미인의 별칭이라고 했다.

1 환한 달이 구름 뒤로 숨고 꽃은 부끄러워 시듦-미인을 지칭함
2 서시가 강에서 빨래할 때 물고기가 서시의 미모를 보고 놀라서 물속에 가라앉음-미인을 지칭함
3 기러기들이 날갯짓을 못 하고 땅에 떨어짐-미인을 지칭함

-서시 일화(3)

서시는 가슴앓이를 앓고 있었다는 이야기이다. 강가를 걸을 때마다 가끔 찾아드는 가슴 통증으로 서시는 눈살을 찌푸리며 걷고는 했는데 그 모습을 보는 다른 여인들도 미인 흉내를 내느라 눈살을 찌푸리는 시늉을 유행처럼 하니 그 말이 빈축(嚬蹙)이란 말이다. 원래는 빈축이란 얼굴을 찡그린다는 뜻인데 요즈음 우리는 '남을 미워하거나 비난하는 경우'에 '빈축을 산다'라고 말하고 있으니 세상 흐름 탓에 그 뜻도 변했는가 싶다.

-서시 일화(4)

오의 패망 이후 침어(沈魚) 서시(西施)는 어떻게 되었을까. 소흥 황주(黃酒)가 몇 순배 오가니 화두는 침어를 찾기에 바빴다. 가이드와 카페 주인의 말, 그리고 옆에 앉아 있는 중국인 여행객의 이론을 종합하면 다음과 같다.

첫째로는 서시의 자살설이다.

서시는 원래 월의 대부 범려가 사랑하는 여인으로 미인계로 오의 부차에게 보내졌고 부차의 사랑도 받았으나 자신으로 인하여 오나라가 망했으므로 결국은 자살하여 부차와 오나라 국민에게, 또한 범려에게까지 속죄하는 뜻에서 자살했다는 이야기이다.

둘째로는 오의 패망 후 범려는 오호(五湖)에 배를 띄운 후 서시와 같이 멀리 제(齊)나라로 가서 개명하여 사랑의 도피행각으로 편안한 일생을 보냈다는 해피엔딩이라는 설이다.

셋째로는 오나라를 굴복시킨 월왕은 서시와 범려의 공이 너무 크나 월나라로 향하는 오나라 백성의 원성이 너무 크므로 통일국의 통치를 위하여라는 일설의 주장이 있듯이 서시를 가죽으로 만든 자루 속에 넣어 죽일 수밖에 없었다는 서글픈 얘기다.

❖ 마. 중국 4대 미인과 명주

중국 최고의 시인이며 시선(詩仙)으로 불리는 당나라 이 태백 청련거사(青蓮居士, 701~762)는 그의 여러 시에서 서시(西施)는 침어(沈魚)로, 왕소군(王昭君)은 낙안(落雁)으로, 초선(貂蟬)은 폐월(閉月)로, 양귀비(楊貴妃)는 수화(羞花)로 읊으며 왕소군, 서시, 초선, 양귀비 순으로 미의 순서를 읊었다.

소흥주는 소흥황주(紹興黃酒)로도 불리는데 곡식이 풍부하고 물이 좋은 소흥의 특산품으로 중국 8대 명주 중 하나로 알려진다.

🔽 소흥시 소흥주 전통양조 항아리 모습. 술(酒)의 서체별 모습이 흥미롭다.

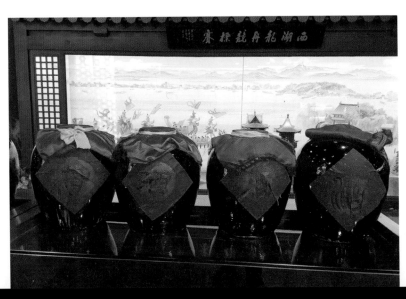

소흥주는 쌀로 빚는 술로서 알코올 도수는 14~18% 정도로 월나라 구천이 오를 침략할 때만큼 역사가 오래된 명주 중 하나로 알려진다. 중국에서 일반적으로 알려진 8대 명주를 살펴보면

　-마오타이주(貴州茅酒): 알코올 도수 55% 정도

　-소흥주(紹興酒): 14~18%

　-우량지우(五糧液): 52%

　-시펑지우(西鳳酒): 45%

　-펀지우(分酒): 61~65%

　-이에칭지우(竹葉青酒): 40%

　-타이푸타지우(煙台포도주)

　-따오비지우(青島맥주)로 알려지는데 이외에도 역사적 명소나 명인 이름을 특산으로 하는 '名人産業'이 발달하여 孔俯家酒(曲阜에 공자 후손), 蘇東坡의 東坡酒, 楊貴妃 고향의 貴妃酒 등도 특산주로 알려진다.

❖　　**바. 루쉰(鲁迅)의 고향 〈삼미서옥(三味書屋)〉**

⬇ 루쉰 고리에는 항상 관광객이 붐빈다.

루쉰의 태어난 옛집 '루쉰고리(魯迅故里)'는 샤오싱(紹興)시 동쪽 루쉰 거리에 총 100여 칸이 되는 기념관으로 조성되어 있다. 루쉰의 사상이나 일상과는 어울리지 않는 표정이다. 샤오싱은 수향(水鄉)답게 곳곳에 수로가 흐르고 익숙하지 않은 취두부(臭豆腐) 냄새가 코를 막게 한다. 루쉰이 어렸을 때 마을에서 박식하고 키가 큰 스승 서우지우(壽境吾)로부터 사숙(私塾)인 '삼미서옥(三昧書屋)'에서 공부를 한 모습부터 18세가 되던 때의 일들을 재현하여 놓았다.

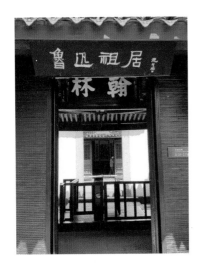
⬆ 루쉰의 고가 정문 모습

근대에 들어 중국 지식인 중에는 유교의 예가 사람의 정신을 망쳤다고 생각하는 사람이 제법 있었다. 루쉰이 그 대표적인 사람이었다. 부도덕한 임금에게 충성하는 것과 불의의 명령에도 복종하고 빗나간 부모에게 효도하여야 한다는 식의 유교 충효 사상이 나라와 사람을 망치게 하였다는 줄거리이다. 그러한 루쉰의 일생과 사상을 간략히 정리하여 보면, 중국의 근대문학자이며 사상가인 루쉰(魯迅, 본명 周樹人, 1881~1936)의 고향은 저장성 사오싱이며 지주 관리의 집안의 출신이었으나 집안이 몰락하는 상황에서 성장하였다. 할아버지의 과거시험 부정사건으로 인한 가산탕진, 아버지의 연이은 음주, 1894년 중일전쟁에서 청의 패배, 부친사망 등 연이어지는 어려움 속에서 18세인 그는 난징의 신

식학교를 입학한다. 청년 시절인 1904년에는 일본 센다이 의학전문학교에서 2년간 유학했다. 어느 날 일본영화를 보던 중 중국인이 오랏줄에 묶여 일본인들의 구경거리가 되는 장면을 목격하고 루쉰은 육체를 치료하는 것보다 정신을 개조하는 것이 중요하다고 판단하여 귀국한 이후 1909년에 문학으로 방향 전환한다.

그는 알파벳을 한자 발음기호로 채택하는 운동을 펼치고 중국 근대문학의 기초를 이루는 등, 문예 대중화 운동을 제창하며 중국 사회 민중의 존재 방식에 새롭게 눈을 돌리는 계몽 활동을 하던 중 공산당 문인 쪽으로부터 끈질긴 입당권유에도 불구하고 독자적인 길을 가던 끝에 삶을 마감한다.

중국 공산당은 이를 계기로 루쉰을 혁명의 기수로 편입시켜 중국 공산화의 밑거름으로 활용한다. 당시에 마오쩌둥은 '루쉰 신드롬'을 일으켜 공산주의를 확산시키는 데 활용한다. "루쉰은 중국문화혁명의 주장(主將)으로 위대한 인민의 고귀한 보배이며 민족 영웅이다"라고……

(1) 〈삼미서옥(三味書屋)〉

루쉰의 고가에는 어렸을 때 공부하던 사숙에 편액 〈三味書屋〉이 걸려 있다. 샤오싱시 온 거리마다(나중에 알았지만, 베이징 시내 등에도) 〈三味書屋〉이란 이름이 간판과 기념품에까지 허다하다.

그 의미를 조사하여 보니 아래와 같았다.

원래 소금 맛, 장맛, 식초·젓갈 맛이라는 '삼미(三味)'는 세 가지의

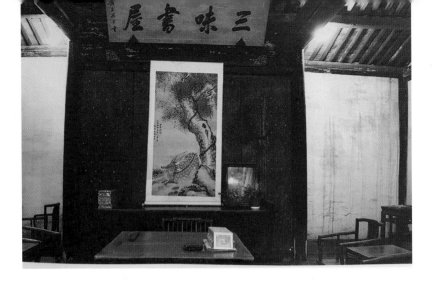

🔼 루쉰이 공부하던 '삼미서옥' 사숙(私塾) 현판

맛이라는 뜻도 있겠지만 루쉰이 배우던 사숙(私塾)에서는 '삼미'의 첫째는 경서[經書, 시대에 따라 변하지만 성현의 가르침을 기록한 시(詩), 서(書), 예(禮), 춘추(春秋)] 등을 읽는 맛은 밥 먹는 것과 같으며, 둘째는 사서(史書, 역사책)를 읽는 맛은 반찬을 먹는 것이며 셋째로 제자백가(諸子百家, 춘추전국시대 여러 학파의 사상과 학문 등)를 읽는 맛은 식혜를 먹는 것과 같다 하여 독서는 피할 수 없는 일로 여긴다는 뜻으로, 후한 시대 학자인 동우(董遇)는 가난하였으나 책 읽는 일을 게을리하지 않아 결국에는 높은 벼슬에 올랐는데 많은 제자가 따르자 다음과 같이 삼미(三味) 의미를 설파하였다 한다. '배움은 세 가지 여가만 있으면 족하니 겨울은 한 해의 여가이고, 밤은 하루의 여가이며, 비 오는 날은 맑은 날의 여가이니 시간 없다고 핑계를 피우지 말고 부지런히 독서를 해야 한다'는 의미였음을 생각하니 그 뜻하는 깊은 의미가 있다 하겠다.

❖ 사. 중국, 중원(中原)의 예술을 찾아서

(1) 중원 지역의 개요

저자는 2018. 11월 오랜 계획 끝에 중국 허난성(河南省)에 있는 중원 [뤄양(洛陽), 카이펑(開封). 숭산(崇山)] 그리고 이웃의 산둥성(山東省)의 성도인 지난(濟南)을 찾았다.

과거에 중국에서 河는 황하(黃河)이며 강(江)이라면 장강(長江), 즉 양쯔강(揚子江)이었다. 그래서 강남(江南)이라 하면 장강인 양쯔강의 남쪽이 되며 허난은 황하의 남쪽을 말한다. 허난성은 넓이가 16만 7천㎢며 인구는 9500만 명이 되는 중국에서 인구가 제일 많은 지역이며 성도는 정저우(鄭州)이다.

인천국제공항에서 2시간 비행거리이다. 기름진 황하의 충적 평야와 산지 구릉 지대가 대부분으로 밀, 목화, 옥수수, 땅콩 등 중국 곡물의 최대생산량을 차지하고 앞서 말한 춘추전국시대의 중심 지역이었고 4천 년 전 유적이 있으며 갑골문자, 청동기 금문이 발견된 지역으로 문자 그대로 중국의 중부, 중원이다. 재미있는 사실은 허난성 동쪽 바로 옆인 상시(陝西) 바오지(寶鷄) 지역에서 1963년에 발굴된 청동기 명문 중에 '中國'이라는 금문의 글자가 최초로 발견되어 그렇지 않아도 중원이라는 지역의 이름이 명실공히 '중국'이란 용어가 사용되었다는 것이다.

참고로 중국 역사왕조별 수도이었던 지역을 도표로 참고해 보자.

			시안 西安	뤄양 洛陽	카이펑 開封	항저우 杭州	난징 南京	베이징 北京	기타
주	서주	BC 1046 ~ BC 770	○						
	동주	BC 770 ~ BC 221		○					
秦		BC 221 ~ BC 206	○						
한	전한	BC 206 ~ AD 8	○						
	후한	AD 8 ~ 220		○	○				
3국	위	220 ~ 265		○					
	촉	221 ~ 263							成都
	오	222 ~ 280					○		
晉	서진	265~316		○					
	동진	317~420					○		
남북조	남조	420~589					○		
	북조	386~581		○					
수		589~618	○						
당		618~907	○						
송	오대 10국	907~960			○				
	북송	960~1127			○				
	남송	1127~1279				○			
원		1271~1368						○	
명		1368~1644						○	
청		1644~1911						○	

* 참고로 중국의 7대 고도(古都)는 난징(南京) 뤄양(洛陽) 베이징(北京) 시안(西安) 안양(安陽, 은(銀)의 수도) 카이펑(開封) 항저우(杭州)임

(2) 뤄양의 천하수장(天下收藏)

인구 860여만 명의 정저우시는 넓었다. 현존하는 중국의 서예 작가 작품이라면 모든 것이 전시·판매된다는 백화점 격인 천하수장문화가(天下收藏文化街)를 탐방하고 서예·서적 전문백화점에서 지참하기가 간편한 서

⬆ 작품 크기가 200~300호는 되는 산수화가 수백 점은 되는 수장 전시장, 2층에서 내려다본다.

법《오체자전(五體字典)》과《금문자전(金文字典)》을 구매하였다. 역시 한자 종주국이라 원하는 책을 찾을 수 있었으나 의사소통과 시간 제약이 있어 필담으로 소통하여 서둘러 구매하였다. 3천 년이 넘는 유서 깊은 고도여서 그런가, 서화 고서 골동품 보석 등 취급점포가 600여 곳이 넘는다고 하는 천하수장문화가의 규모는 상상을 초월하여 탐방을 자세히 하려면 이틀은 충분히 소요될 지경이다. 향후 재방문 기회를 얻기로 다짐하고 뤄양으로 발길을 재촉한다.

고금(古今)의 흥망성쇠를 알고 싶다면 뤄양을 가 보라고 사마광(司馬光, 북송시대 정치가, 학자, 1019~1086)은 일찍이 말한 바 있다. 정저우에서 버스로 2시간 반 남짓 달리는 동안 뤄양의 룽먼석굴과 그 유명한 해서 위비체(魏碑體), 시성 백거이(白居易), 중국불교의 발원지 백마사(白馬寺) 등을 미리 그려 본다.

(3) 유네스코가 지정한 세계문화유산-룽먼석굴

🔼 동쪽 香山에서 바라본 룽먼석굴 전경

룽먼석굴(龍門石窟)은 뤄양에서 남쪽으로 14km에 있다. 이하(伊河) 강이 흘러가는 양쪽에 산이 있는데 서쪽의 용문산과 동쪽의 향산(香山)이 마주하고 있다. 석회산인 양산 암벽(巖壁)에 수많은 석굴과 불상이 조성된 룽먼석굴은 돈황 막고굴(敦煌 莫高窟), 대동운강석굴(大同雲崗石窟)과 더불어 중국 3대 석굴 중 하나이다. 북위(北魏)가 뤄양으로 천도하는 효문제(493)부터 만들어지기 시작하여 동위, 서위, 북조, 수, 당, 북송 시대까지 450여 년간에 비연속적으로 계속 조성되었는데 특히 당대에는 측천무후를 비롯한 제왕 대신의 깊은 신앙심으로 수많은 석불 등이 조성되었다. 남북으로 1.5km 정도의 거리에 동굴이 1352개, 불감 785개, 크고 작은 불상이 11만 점, 조상제기(彫像題記)와 비석이 3천여 개가 있다. 룽먼석굴의 조각상들은 전반적으로 황실 귀족의 염원을 기원하기 위한 것으로서 북위 시절에 새긴 석굴은 생활 분위기와 온화한 분위기가 연출되었고 당 시대의 석불은 비만한 것을 미(美)로 하여 얼굴은 둥글고 어깨가 큰 점 등이 특징이다. 비율로는 북위 때 30%, 당나라 때 60% 정도가 조성되었다 한다. 석굴 중 주요 석굴을 살펴보면 다음과 같다.

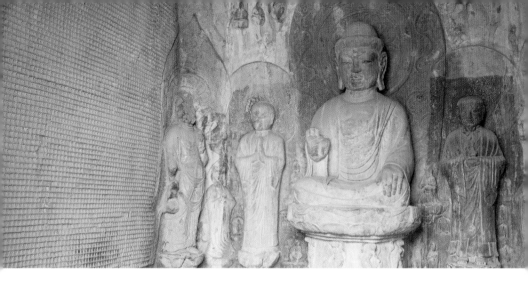

⬆ 奉先寺洞 佛洞 좌측 벽이 모두 작은 불상이며 우측에도 동일한 형태이다.

賓陽3洞	북위 시대에 석가모니 상 등을 24년간 조성, 빈양동은 3동과 중동이 볼 만하다.
賓陽中洞	화려한 연꽃무늬 등 석가모니상 등이 조성된 북위 시대의 대표적 동굴. 저수량(褚遂良)의 해서 글씨가 있다.
萬佛洞	당 시대인 680년에 굴착된 15000여 개의 작은 부처상, 유명한 관세음보살상 등이 있고 출입구에 있던 사자상 2개는 약탈당하여 현재는 미국 캔자스주 넬슨 박물관, 보스턴 박물관에 각각 수장, 전시되어 있다.
蓮花洞	굴 천장에 거대한 부조 형태의 연꽃이 유명하다.
奉先寺洞	당 시대의 고종, 측천무후 때인 675년에 완공된 봉선사는 룽먼석굴 중 규모가 가장 큰 좌우 34m, 깊이 38m이다.

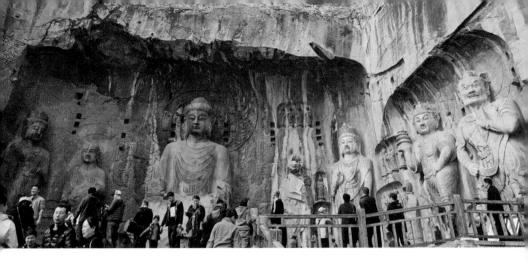

🔼 奉先寺洞 전경. 황실 주관으로 조성한 공사로 룽먼산 중턱을 통째로 깎아 비로자나불, 문수보
살, 천왕, 역사 등을 조성했다.
Nikon Z-7 24mm AF-S F9 1/320 ISO 250

　본존인 비로자나불(毘盧遮那佛, 깨끗한 빛과 지혜로 세상을 비추는 석가모니의 화신
임)의 높이는 17m, 머리 부위 4m, 귀의 크기가 1.9m나 되는 가장 크
고 정밀하며 비로자나불을 엄호하는 거대한 크기의 천왕, 역사의 모
습 또한 걸작이다. 비로자나불의 모습은 여성스러운 모습으로 봉헌
자인 측천무후를 닮게 하였다는 현지인의 설명도 있다.

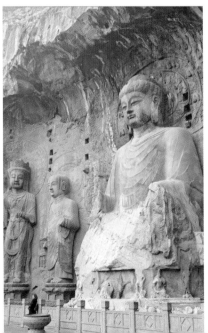

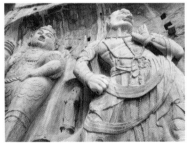

◀ 비로자나불 앞의 사람과 비교하면
천왕과 역사를 포함하여 실물 크기를
짐작할 수 있다.
Nikon Z-7 42mm F1.7 1/800 ISO
40(비로자나불, 왼쪽)
Nikon Z-7 36mm F6.3 1/160 ISO
250(천왕과 역사, 오른쪽)

藥房洞 동굴 내부에 140 여종의 약 처방을 기록한 석굴

古陽洞 룽먼석굴 중 가장 이른 시기인 북위 493년, 뤄양을 도읍지
 로 정하기 전부터 조성된 석굴로 동굴 내부 벽, 천장에 불
 감(佛龕, 불상을 모신 작은 감실)이 1천여 개, 비각제기(碑刻題記) 800
 여 품이 있다. 비각제기(碑刻題記)가 집중적으로 조성된 석굴
 인데 필자가 매우 관심 있게 탐방한 석굴 중 하나이었다.
 800여 품 중 유명한 '용문 20품 가운데 19품'은 고양동 석
 굴에 조성되어 있다.

⬛ 용문 20품 중 魏碑體(위비체) 일부 사진이며 위비체인 張猛龍碑體(장맹룡비체)와 위비체의
 서체 모습을 비교 · 감상할 수 있다.

⬛ 위비체인 장맹룡비체

 저수량(褚遂良)이 쓴 〈빈양중동의 비
각〉은 해서체의 진본으로 '중국 서법
예술의 정수'로 알려져 있다.

 위비체는 저자가 서예 해서체 중
제일 선호하는 서체이기도 하다.

서체 자체가 단정하면서도 그 기세가 튼튼하고 기골이 웅장한 것이 특징이다. 저자가 따르는 법서인《張猛龍碑》는 북위 522년에 세워진 룽먼 위비체의 정통으로 알려져 있다. 저자는 나름대로《장맹룡비》서체로 쓴 해서 작품이 앞서 소개한 바 있는 소치 허련 편의 〈묵죽도(墨竹圖)〉(138페이지 사진)의 시(詩) 내용이다. '용문 20품 위비체' 서체에 관한 자세한 설명은 후에 다시 설명하고자 한다.

(4) 우리의 신라감실

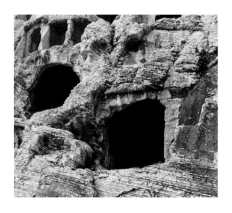

⬆ 멀리서 200mm로 헌팅한 출입금지 지역인 신라감실

신라상감(新羅象嵌)은 룽먼 석굴 북쪽 끝 방향 20여 미터 높이에 다른 석굴들 사이에 있다고 안내인이 가리키는 곳을 200mm 망원렌즈로 클로즈업시켰다(사진 중 크게 나타난 석굴이 신라상감). 출입통제 지역이기 때문이다.

현지 안내인의 설명이 없다면 정보 입수도 어려웠을 것이다. 당시 당에 있던 승려나 유학생 등 신라인들이 조성한 것으로 추측된다. 여타 황제가 세운 것, 지역유지의 그것만큼은 크지는 않지만, 당시 당나라와 교류가 잦던 신라인들의 숨결이 남아 있다고 보아야 할 것이다. 안내인의 설명으로는 감실 안에 조각상은 분실된 것으로 추측된

다 하며 벽면에 '新羅象嵌'이란 글씨와 치마를 입은 여성상이 조각되어 있다는 설명이 있었다.

(5) 엘기니즘과 룽먼석굴의 아픔

룽먼석굴 입구에 도달하면 세계문화유산으로 관리가 잘되어 있는 것 같은 표정이나 석굴에 들어서면서부터 훼손이 심한 것이 눈에 자주 띄어 안타까울 때가 많다.

왜 그럴까. 특히 고양동은 북위의 황실과 귀족이 발원한 조각상이 많아서 그런가. 불두(佛頭)를 집안에 두면 복이 찾아 든다는 중국 서민의 무속신앙 때문일까, 역사의 파괴와 약탈의 흔적일까.

룽먼석굴은 2000 .11월에 세계문화유산으로 등재되면서 중국 석각 예술의 최고봉으로 평가되었음에도 룽먼석굴을 탐방한 소회를 솔직히 표현하면 '나라가 힘이 없으면 국가 보물이건 위대한 문화유산이건 그 훼손이 심각할 수밖에 없겠다'라는 결론이다.

룽먼석굴을 외관상 처음으로 보면 그 위대한 역사적 석조작품에 경탄을 금할 수 없는데 그 내부를 자세히 살펴보면 작품성이 높을 것으로 추정되는 부분은 떼어져 훼손되어 있는데 그 이유가 자연적 훼손이 아닌 약탈, 도난, 강제 마모된 것으로만 보일 뿐이다.

1806년 그리스를 지배하던 오스만 터키 주재 영국대사 토마스 엘긴은 그리스 파르테논 신전에 장식된 수많은 조각 중 많은 부분을 영국으로 임의반출하였고 영국 대영 박물관은 〈엘긴마블스(Elgin Marbles)〉라는 호칭으로 진열하고 있다. 그러한 문화재 약탈 또는 밀반

출 행위를 '엘기니즘(Elginism)'이라고 하는데 이 얘기는 1981 .1월 이집트 카이로, 룩소에 이어 그리스 아테네 역사 유적탐방 때에도 익히 들었던 사실이다.

룽먼석굴의 수많은 유수의 석굴작품이 제국주의 시절의 미, 영, 불, 일 등에 약탈, 밀반출되었으며 자발적인 회수는 몇 점이 안 된다는 현지 안내인의 소개가 있었을 때 룽먼석굴의 훼손 실태를 확인할 수 있었다.

언제인가 관련 신문기사를 본 기억이 난다. 우리나라의 문화재 6만여 점도 해외, 특히 일본에 합법적인 경로가 아닌 일제 강점 시절에 밀반출되는 등, 언제까지나 우리는 '엘긴의 변명'을 들어야 할 것인지 앞으로 풀어야 할 숙제가 많다고 재삼 생각한다.

(6) 뤄양 삼절(三絶)과 낙천(樂天) 백거이(白居易)

(가) 뤄양 모란 갑천하(甲天下)

중국 사람들은 역사의 고도 뤄양 3절을 손꼽는데 첫째는 뤄양 모란이다. 뤄양은 '千年帝都 牧丹花城'으로 불리는 것처럼 13왕조 1500여 년간 도성의 역사가 있고 모란이 유명하다. 모란은 모든 꽃의 왕이라 할 만큼 품위가 있고 중국에서는 특히 황실에서 중시했다.

당의 고종(649~683) 후궁이던 측천무후(則天武后)는 고종이 죽은 후 자신이 낳은 아들을 이용하여 세력을 확장하고 중국 역사상 최초로 황제(690~705)가 되었던 여성으로 무후(武后), 측천제(則天帝), 측천여제(則天女帝) 등으로도 불린다.

황제에 오른 뒤 "덕이 있는 자는 하늘이 돕는다 하거늘 꽃을 피우

는 작은 일이야 어찌 황제의 뜻대로 아니 되겠는가" 하고, 무후는 어느 날 '모든 꽃을 일시에 다 피우도록 명령'하였으나 '모란만 피질 않아' 독촉하였더니 늦게 피웠다. 그래서 무후는 모란을 뤄양으로 귀양을 보냈으며 그러한 이후 모란은 뤄양에서 번창하여 지금도 뤄양의 상징은 모란이 되었다는 줄거리이다. 모란은 부귀번영을 상징하여 경제가 성황 하였던 당 시대의 대표적 꽃으로 당 시대 사람은 모두가 열광했나 보다.

당 시대 시인 향산거사(香山居士) 백거이(白居易)는 그의 시 〈모란향기(牧丹芳)〉에서 "모란꽃이 피고 지는 스무날 동안 성안 사람들은 모두 다 미친 듯하네(花開花落二十日城之人皆若狂)" 라고 읊었다.

저자가 구입한 뤄양의 모란 화포차(花苞茶)(사진)는 2년이 지난 지금에 도 즐겨 마시는데 그윽한 향내는 마

⬆ 뤄양의 모란 화포차

음을 조용하게 진정시키는 듯 그 담백한 맛과 향은 일품이다.

(나) 향산거사(香山居士) 백거이(白居易)

우리가 익히 알고 있는 백거이(772~846)는 중 당 때의 뛰어난 시인이다. 자는 낙천(樂天)이고 호는 향산거사(香山居士)이다. 강 건너 서쪽이 룽먼산의 룽먼석굴이라면 반대편 동쪽은 향산(香山)으로 향산사(香山寺), 백거이 묘가 있다.

향산이란 이름은 원래 불경에서 유래된 것이라 한다. 석가모니 부처의 제자들이 수도하던 곳 중에는 향산이 있고 중국 각처와 우리나라 무주, 단양 등에도 향산사의 명칭이 있다.

현재까지 전하여 오는 백거이의 시는 2800편으로 이백(李白, 당, 701~762) 979편, 두보(杜甫, 당, 712~770) 1168편보다 훨씬 많다. 백거이(白居易)는 이름이 참으로 특이하다. 쉽게 풀이하면 백수건달이 어디 가나 살기 쉽다고 이해할 우려도 있으나 居易는 〈중용(中庸)〉의 "君子居易以俟命 小人行險徼幸(군자거이이사명 소인행험요행)"에서 인용한 것으로 "군자는 자신 처지에 알맞게 처신하면서 순리대로 살아가며 소인은 위험을 무릅쓰며 요행을 바란다"는 뜻이 되겠다. 한편 그의 자 역시 낙천(樂天)으로 한 것도 천명에 따른다는 해석이니 호와 자가 백거이의 철학과 일맥상통한다고 보아야 하지 않을까 한다.

백거이는 만년에 향산사 스님들과 향산구노회(香山九老會)를 만들어 시를 쓰면서 호를 향산거사로 하고 끝내는 자신의 안식처를 향산사 옆으로 정했다. 향산으로 약 20여 분 천천히 오솔길을 걷다 보면 백공묘와 그의 기념 시비 등이 나타난다. 묘비에는 唐少傅香山白公文墓라고 쓰여 있는데 낙천이 소부(少傅)의 관직을 지냈기 때문에 당소부라고 했다.

🔼 白居易 묘비 앞에서 저자

낙천이 16세 때 지었다는 〈原上草〉이라는 시각비(詩刻碑)가 낙천의
53대손인 백소균(白紹鈞)에 의해 행서체로 유려하게 다음과 같이 읊어
져 있었다.

〈原上草〉 (원상초)

離離原上草 一歲一枯榮 (이리원상초 일세일고영)

野火燒不盡 春風吹又生 (야화소부진 춘풍취우생)

遠芳侵古道 晴翠接荒城 (원방침고도 청취접황성)

又送王孫去 萋萋滿別情 (우송왕손거 처처만별정)

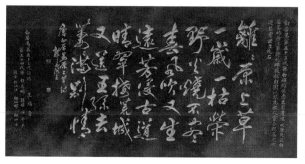

◆ 〈原上草〉 시각비

더부룩한 들판의 풀들은 한 해 한 번 피고 지니
들불이 다 태우지 못하니 춘풍이 불면 다시 살거늘
멀리 꽃들이 옛길을 덮어 푸른 빛 환성에 이어졌네
다시 친구를 배웅하려 하니 석별의 아쉬움 가득가득

조상을 흠모하는 정을 낙천이 16세 때 지었다는 이 시를 읊조리면
애절한 그리움을 회상하고 추모하는 정이 느껴진다.

낙천은 시인으로서 드물게 출세 가도를 이어 지방장관직에 있으면서 청렴한 자세를 유지하였는데 죽기 5년 전 841년에 〈대작(對酌)-술잔을 들며〉라는 시를 썼는데 그의 철학이 잘 나타나고 있다.

蝸牛角上爭何事　달팽이 뿔 위에서 무엇을 다투는가
石火光中寄此身　부싯돌 불꽃처럼 짧은 순간을 살 거를
隨富隨貧且歡樂　풍족한 대로 부족한 대로 즐거이 살자
不開口笑是癡人　하하 웃지 않으면 그대는 어리석은 자

향산거사는 우리의 삶을 미물인 달팽이, 그것도 달팽이 뿔 위의 다툼이라고 표현하고 있다. 삶의 명분을 그럴듯하게 포장하며 인간은 살고 있지만 사실 자질구레한 일상에 얽매어 다투며 사는 것이 달팽이 뿔처럼 미미한 공간에서 땅을 차지하기 위한 것과 같이 부싯돌 불꽃처럼 짧고 허망한 인생의 외로운 삶을 즐거이 살자는 그의 은유가 뜻있어 보인다. 이 시는 생전에 현대그룹의 鄭周永(1915. 11.~2001. 3.) 회장이 좋아했다는 얘기도 들은 바 있다.

⬇ 杭州 西湖의 前街後河 거리

백거이 하면 당나라 현종과 양귀비의 로맨스와 이별의 사정을 장장 840자로 읊은 〈장한가(長恨歌)〉와 버림받은 기생 운명의 적막감을 토로한 〈비파행(琵琶行)〉을 연상하게 되는데 앞서 말한 바 있지만, 낙천은 당대 문인 중에서도 가장 많은 시문을 남겼으며 한편으로는 낙천이 항주(杭州)에 태수로 부임한 때에는 서호(西湖) 부위에 제방을 쌓도록 하고 수륙교통의 편리를 도모하였는데 사람들은 백낙천에게 고마움을 표시하기 위하여 백공제(白公堤)라고 부르고 그 운하거리는 집 앞은 상가 거리이고 뒤는 운하인 前街後河 형태로 현재도 관광명승지로 알려져 있다.

(다) 뤄양의 수석(水席)과 당삼채(唐三彩)

뤄양의 삼절 중 나머지 둘째는 요리인 '수석(水席)'이며 셋째는 그릇인 '당삼채(唐三彩)'이다.

뤄양의 수석 요리는 측천무후가 즐겼다는 요리로 스물네 가지 풀코스요리로 알려진다. 뤄양 방문 때 설명만 들었지 여러 가지 맛을 음미할 시간적 여유가 없었다. 수석 요리는 글자에서도 물 수(水)가 있듯이 대체로 탕이 많다는 것이다. 대체로 중국요리 식사 종료 때는 완자가 마지막으로 나오는데 수석에는 역시 계란탕이 끝이다. 백거이 묘 탐방 후 늦은 오찬을 향산사 인근 현지 식당에서 했는데 수석요리에 나온다는 세 가지가 나왔다. 기억나는 것은 모란채 탕과 마지막 나온 디저트인 이름 모를 달콤한 탕이다.

따스한 고기 육수에 무채, 야채, 계란채, 가는 국수 형태 채 위에 붉은 모란이 얹혀 있었다. 맛도 좋았고 볼품도 있었다. 뤄양 사람들은 결혼식이나 노인잔치에 수석을 이용하는 편이라고 한다.

저자가 체험한 현지 중국 음식 중 제일 맛있게 시식한 음식은 상해 민물 게 요리이었다. 공직 이후 M 금융회사에 몸담고 있을 때 J 회장 등 몇 명이 2007. 10월 맛 기행으로 상해 민물 게 요리 시식 투어가 있었는데 10여 년이 지난 지금도 그 감칠맛을 잊지 못하고 기억하고 있다. 1인당 식사비가 당시에 70달러 정도였으니 값싼 음식은 아니었으나 설명으로는 간장으로 익힌 민물 게를 전부 바늘로 수작업하여 시식할 수 있게끔 만든다고 하였다. 상해의 가을 민물 게 요리는 원래 이름이 나 있다.

　뤄양의 마지막 삼절(三絶)은 도기 그릇이다. 당나라 전기(7세기~8세기 초)에 제작된 백색 바탕에 녹색, 갈색, 남색 등의 유약으로 여러 무늬를 그린 도기이다. 당시에는 주로 묘 · 능에 부장용으로 많이 쓰였다는 것이 나중에 발굴 때 나타난 것으로 그 시대 이후에는 발견된 것이 없다 하여 중국 정부는 귀중한 보물로 여긴다. 저자는 가족과 같이 여름 휴가차 2010. 8월 베이징 수도(首都) 박물관을 답사한 바 있는데 그때 〈당삼채(唐三彩)〉를 눈여겨 사진 헌팅한 바 있다.

🔼 당 시대 701년 제조된 〈唐三彩〉
　백, 녹, 갈색의 3채, 북경 수도 박물관

(7) 중국불교의 발원지-백마사(白馬寺)

(가) 백마사

백마사는 2천 년이나 된 고찰로 뤄양 시내에서 30분 정도 떨어진 평야 지대에 자리 잡고 있다. 우리의 사찰이 깊은 산에 자리한 것과 비교하면 다르다. 추측하건대 초창기 도입하는 사찰이어서 그런가 싶다. 그 이유는 뒷장에서 해석하고자 한다.

'문화대혁명' 시절 백마사의 중요한 역사물이 없어졌다지만 오래된 역사 사실 자체를 지울 일은 불가능한 것이다. 중국에 처음 불교가 전래된 것은 인도 불교가 아닌 서역 불교라는 설도 있지만, 저자가 뤄양의 백마사를 탐방하였을 때 백마사에 게시된 츄추를 살펴보니 후한 시대 황제 명제(AD 68)는 신하 채음(蔡愔)에게 지금의 인도인 천축(天竺)을 다녀올 것을 명하

⬆ 보슬비 내리는 백마사 앞에서
Nikon Z7 27mm AF-S F4 1/250 ISO 220

고 채음은 인도 고승 축법란(竺法蘭), 가섭마등(迦葉摩騰)과 같이 불경 42장 경전을 백마(사진)에 싣고 같이 뤄양으로 오니, 명제는 불교를 신봉하여 절(백마사)을 세우게 하고 불경을 번역하게 하였다. 이런 이유로 백마사는 석원(釋源)이라고도 불린다.

보슬비가 내리는 아침임에도 백마사의 유명세 때문인지 탐방하는 관객이 적지 않다. 차에서 내리는 순간 빗물에 젖은 지면에 반사되는 백마사 정경을 헌팅하였다. 사진작품은 순간 포착이 중요하다. 크지 않고 아담한 규모이나 유서 깊은 백마사를 후세에 알리는 의미 깊은 사진의 느낌이 들었다. 풍경 사진을 찍다 보면 흡족해지는 작품이 그리 많지 않은데 이 작품은 늘 느낌이 다르게 다가온다.

(나) 지명(智明) 법사와 현장(玄奘) 법사

지명 법사(생몰. 미상)는 신라의 고승이며 현장 법사(602~664)는 우리가 알고 있는《서유기》의 실존 인물인 삼장법사(三藏法師)이다. 신라의 고승 지명이 당의 현장보다 한세대 빠른 노승으로 보인다. 지명은 신라 진평왕(579~632) 시절의 고승으로 평소에 꿈속에서 뤄양의 백마사를 자주 보았고 결국은 585년에 뤄양 백마사에 유학하여 불법을 10년간 수양하고 법보와 보경(寶鏡)을 받아 귀국하여 진평왕의 지원으로 602년에 사찰을 세웠는데 이 사찰이 바로 포항시 인근 영남의 금강산이라고 일컫는 내연산(內延山)에 있는 보경사(寶鏡寺)이다.

저자가 2012. 8월에 보경사(사진)를 탐방하였을 때, 역시 신라 천 년의 역사가 깃들어 있는 고찰이라고 느꼈었는데 뤄양의 백마사와 깊은 인연이 있는지는 이 책을 집필하면서 알게 되었다.

저자는 보경사 내외의 송림이 무척이나 인상 깊어 그 후에 한 번 더 탐사한 경험이 있는데 그 송림은 우리나라 어느 송림에도 비견될 수 없을 정도의 아름다운 노송들이 많았다.

⬆ 배롱나무꽃이 핀 보경사(寶鏡寺 입구)

　　백마사의 법란과 마등 고승과 그리고 채음 등의 한역(漢譯)으로 불
경번역은 중국 대승불교의 경전이 1차로 이루어졌다면 그로부터
250여 년이 지난 현장 법사의 불경 한역 또한, 중국불교 역사에 지대
한 공헌을 한 노승으로 알려져 있다.

⬇ 지게에 불경을 잔뜩 진 현장(玄奘) 법사

　　저자가 룽먼석굴을 지나 백거
이 묘로 지나는 중 향산사 입구
에서 지게에 책을 잔뜩 지고 있
는 범상치 않은 승려를 조각한
석조작품(사진)을 촬영하였는데
바로 현장 법사의 조형물이었다.
　《서유기》에서 현장(玄奘) 법사는
삼장법사로서 불경을 가지러 손
오공, 저팔계 등과 같이 서역으

로 떠나는데 사실, 현장은 뤄양 사람으로서 629년에 17년간이나 서역으로 고행, 순례를 마치고 방대하고 다양한 불경을 지게(사진)에 지고 돌아와 당 태종에 보고한 후 태종의 지원으로 불경을 번역하였다 한다.

저자는 백마사(白馬寺)가 소재한 지역이 우리의 사찰과는 달리 마을 인근 평야에 있는 이유를 설명하고자 한다. 후한(後漢) 시대 AD 68년에 황제 명제(明帝)의 요청에 따라 천축국에서 불교를 도입하여 부처님을 모셔야 하고 경전을 번역하고 승려가 안거(安居)를 해야 할 마땅한 건물이 없어 황제는 축법란에게 건물을 짓도록 지원하였다. 완공 후 명제가 백마사 건물을 보니 평지에 아름답고 웅장한 건물이 황제가 기거하는 건물보다 좋았던 모양이다[기원후 역사가 일천한 당시로서는 황거(皇居), 관청의 형태가 현재까지 남아 있는 기록이 없는 처지다]. 그래서 황제는 황제가 기거하며 정사를 이끌 수 있는 건물도 백마사 사찰과 똑같이 짓도록 명령하고, 그 이후 중국의 모든 관청과 사찰·황거는 모두 현재의 사찰 모습을 띤 백마사의 형태를 기본으로 전하여 왔다는 설이다.

불교를 중국으로부터 전해 받은 한반도의 삼국이나 일본에서도 사찰의 형태나 왕의 거처, 관청의 건물은 그 형태가 모두 같은 것은 그러한 이유일 것이라고 추측된다. 우리가 알고 있는 지붕의 형태인 맞배지붕, 팔작지붕, 우진각지붕 형태가 모두 그 원형이 중국의 백마사 형태에서 비롯해 왔다는 설을 반박할 대안이 있을까.

사실 이를 뒷받침하는 이유로 상형문자인 한자의 寺(사)는 세 가지 뜻이 있다. 첫째는 절 사(사찰 의미)이며 두 번째로는 관청 시이며 마지

막으로는 내시 시(사람)이다. 그러니 寺는 사찰(寺刹) 사, 봉상시(奉常寺, 조선 왕조 때 제향을 맡아보던 관아)이며 내시 시(內寺人, 내시인)시로 읽히는 이유가 그것이다.

(8) 산둥성의 지난(濟南)과 카이펑(開封)의 다양한 문화-표돌천과 이청조의 사(詞)

지난(濟南)시는 산둥성의 성도(680만 명)이며 황허(黃河)강의 하류에 있어 신석기 후기부터 인류의 거주지였으며 춘추전국시대에는 제(齊)의 도시이었고 도시 북쪽에 제수(濟水)의 강이 흘러 지난(濟南)이라 하고 송나라 수도였던 카이펑(開封)까지는 버스로 5시간 거리이며 인천국제공항에서는 약 3시간이 소요되는 거리이다.

(가) 샘의 도시, 지난의 표돌천(跑突泉)

북쪽으로는 황허강이 흐르고 남쪽에는 타이산(泰山)이 있는 지난시의 지리적 특성으로 도시에는 72개의 호수 내지는 샘(泉)이 있어 천성(泉城)이라는 이름으로도 불린다. 저자는 2018, 11월 정저우, 뤄양, 카이펑 지역 탐사를 끝내고 지난의 바오투취안(跑突泉, 표돌천)과 표돌천 경내에 있는 송나라 시대의 유명한 사(詞)의 시인 이청조(李淸照)의 기념관을 탐방하였다.

⬆ 샘물이 솟는 표돌천의 전경

지난시의 72개 샘 중에 수량이 제일 많고 특히 맑고 깨끗하여 청의 강희제와 건륭제는 표돌천의 샘물만 먹었다는 전설적인 샘물의 호수이다. 19개의 샘에서 뿜어 나오는 물은 평균 18℃를 유지하여 겨울이면 샘 호수 위로 수증기가 가득하여 호수 주변의 수목과 어울려 풍광이 수려하다는 설명이다. 저자가 방문한 시간대도 오전 10시를 넘기지 않았는데도 많은 인파와 특히 유럽의 관광객이 많아 일반적인 중국의 풍광과는 다른 흥취를 자아내고 있었다.

⬇ 표돌천의 한가한 경치

맑은 샘물 위의 신선한 공기, 그리고 적절한 수양버들 나무와 정자, 기암괴석의 소리 없는 자태, 그 모두가 한가하게 즐길 수 있는 경치(왼쪽 사진)였다. 청결한 화장실 등 맑은 물 보존을 위해 시 당국

⬆ 샘터 옆에서 스케치하는 화공

에서 특별히 관리하는 모습도 읽을 수 있다. 샘터 옆에서 스케치하는 화공의 모습도 진지해 보여 잠시 살펴보니 묽은 먹물의 작은 세필로 구륵법(鉤勒法, 윤곽선을 그린 다음 그 안에 먹이나 물감의 농담을 처리하는 방법)으로 데 생(왼쪽 아래 사진)하고 있었다.

(나) 이청조(李淸照)의 사(詞)와 서예가를 찾아서

지난시에 가거든 이청조 기념관의 사(詞)를 보고 당대의 명필가들이 쓴 사의 편액을 반드시 찾아보란 서예 槿堂 선생 말이 기억나 짧은 시간에 사진을 찍고 사를 읊어 보느라 무척 힘들었다. 귀국하여 사의 내용을 해석하느라 고생도 했으나 탐방의 보람은 오래 간직하고 있다.

중국의 전통문학 가운데 유일하게 여성으로서 조명받은 사람이 송시대의 이청조(李淸照, 1084~1156)이다. 그녀는 북송시대 소식(蘇軾)의 문하생이며 학자인 이격비(李格非)의 딸로 18세에 문학과 금석학에 조예가 깊은 조명성(趙明誠)과 결혼하여 자연적으로 문학적 분위기가 깊은 생활을 한 것으로 추정된다.

그녀의 사(詞)를 깊이 음미하면 자연 사랑, 인간에 대한 사랑과 부부

🔼 이청조 기념관 漱玉(수옥)
석상 앞에서

간의 애정 같은 느낌을 쉽게 찾을 수 있는데 당시의 유교적 사회 분

위기에 보기 힘든 여성으로 남성과 평등의식을 가지고 있었던 인상을 준다. 남편과 떨어져 있을 때나 특히 사별한 이후의 남편을 그리는 사(詞)의 내용은 더욱 그러하다.

중국 왕조들은 여성들에 대한 이름을 역사에 남기기 인색한데 그녀는 송대 문화에 큰 획을 남겼다 하여 기념관, 사당까지 두고 있다. 그녀의 사는 음률에 정통하고 구어체로 정감을 나타내는 '이안체(易安體)'로 유명하여 그녀의 호를 이안거사(易安居士) 또는 수옥(漱玉)이라고도 한다.

⬆ 운 좋게 표돌천 경내에서 사(詞)를 읊는 공연을 보았다.

'사(詞)는 운문(韻文)의 일종으로 성당(盛唐) 시대 발생하여 송대(宋代)에 발전한 문화양식으로 시적인 면과 음악적인 면이 겸비한 형태'이다. 시는 대체로 정치적, 윤리적, 도덕적인 내용이 많은 편이고 사는 서정적 성분이 강한 것으로 알려진다.

운 좋게 저자가 11월 늦가을에 표돌천을 방문하였을 때 정자와 나무 그늘로 이루어진 소공원 경내에서 〈사(詞)의 공연〉(사진)이 열리고 있어 앉아 있는 노관객에게 필담으로 지금 부르는 가락이 사(詞)의 노래인가 하고 물으니 눈을 크게 뜨고 어떻게 아는가 하고 묻는다. 보

고 듣기에는 소위 '베이징 오페라'라고 하는 '경극(京劇)'같이 느껴지나 소리 자체가 고음이 아니고 중국 전통 가락에 맞추어 운율을 길게, 짧게 또는 부드러운 음성으로 읊는 소리가 다르다.

앞서 잠시 언급한 바 있지만, 중국 문학사에서 송대는 시(詩)가 아닌 사(詞)의 시대였다. 당대에는 시가 전성기였고 송대에서는 문학성은 다소 떨어진다는 사가 유행했으나 전문가들은 '시보다 더 철학적이며 산문적인 점도 있다'고 평가한다. 아마도 송대의 사회적 분위기가 당대의 도학적인 측면보다 성리학의 출현 등 이학(理學)적인 변화된 시대의 분위기 영향이 아닌가 하는 전문가의 이론에 동감이 간다.

이청조는 남편과 사별하고 나서는 주로 이별과 그리움을 주제로 하여 사를 썼는데 독특한 단어와 구어체를 구사하여 자신의 복잡한 심경을 표현하였다 하여 앞서 말한바 있는 '이안체(易安體)'로 불리는데 그의 사(詞)인 한자를 소리 내 감정을 살려 볼 수는 없다 하더라도 그 뜻을 자세히 음미하여 보면 '아름답고 청려한 감정으로 여인의 그리움 등을 표현'하는 그녀의 감정을 충분히 느낄 수 있다.

지금부터 저자가 이청조 기념관의 멋스러운 고전풍 회랑에 걸려 있던 사의 편액 몇 편을 촬영(헌팅에 조명등이 다소 부족한 한 점이 있으나)한 그 사의 내용과 행서, 전서, 예서체 등 각 서체로 쓰인 명필가들의 필세도 음미하여 서법 연구에 참고하여 보자.

-이청조의 사(詞)

〈如夢令〉 (여몽령)

昨夜雨疏風驟 (작야우소풍취)

濃睡不消殘酒 (농수부소잔주)

試問捲簾人 (시문권렴인)

知否知否應 (지부지부응)

却道海棠依舊 (각도해당의구)

示綠肥紅 (시녹비홍수)

어젯밤 비 살짝 내리고 바람은 세차니

깊은 잠도 남은 술기운 못 가시게 하네

발 걷는 아이에게 물으니

오히려 해당화는 그대로 다 하네

알지 못하느냐 알지 못하느냐

분명 푸른 빛 짙어지고 붉은 꽃은 시들었을 터인데

〈菩薩蠻〉　　　　　　　　　　　(보살만)

歸鴻聲斷殘雲碧　　　　　　　(귀홍성단잔운벽)

背窓雪落爐烟直　　　　　　　(배창운락로연직)

燭底鳳釵明　　　　　　　　　(촉저봉차명)

釵頭人承[4]經　　　　　　　　(차두인승경)

角聲催曉漏　　　　　　　　　(각성최효루)

曙色回牛斗[5]　　　　　　　　(서색회우두)

春意看花難　　　　　　　　　(춘의간화난)

西風留舊畏　　　　　　　　　(서풍류구외)

◀ 〈보살만〉
편액, 행서체

푸르스름한 남은 구름 속에 돌아가는 기러기 소리 끊어지고
뒷창문 쌓였던 눈 무너지는데 화로 연기 피어오르네
촛불 아래 봉 새 모양 비녀 반짝거리며

4　人勝-꽃단장하는 머리장식 일종
5　牛斗-별자리 이름

비녀 끝 장식이 반짝이누나
호각소리가 새벽 물시계를 재촉하니
새벽빛이 별자리에 찾아드네
춘심이 가득해도 꽃구경은 어려우니
서풍 추위가 아직 남아 있으리

〈鷓鴣[6]天〉 (자고천)

寒日蕭蕭上瑣窓 (한일소소상쇄창)

梧桐應恨夜來霜 (오동응한야래상)

酒闌更喜團茶[7]苦 (주란갱희단차고)

夢斷偏宜瑞腦香 (몽단편의서뇌향)

秋已盡 (추기진)

日猶長 (일유장)

仲宣[8]懷更凄涼 (중선회갱처량)

不如隨分尊前醉 (불여수분존전취)

莫負東籬菊蕊黃 (막부동리국예황)

6 鷓鴣-꿩의 일종
7 團茶-고급 차의 일종
8 仲宣-후한 시대 장군 이름

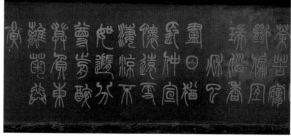

서늘한 햇빛은 창문에 쓸쓸히 어리고
오동나무는 밤새 내린 서리를 원망하겠지
술자리 후 쌉쌀한 차 한잔이 더 좋고
꿈에서 깨어난 서뇌향 타고 있으니
가을은 갔지만 해는 아직 길어
중선이 먼 고향 그리는 것보다 처량하네
마음 가는 대로 술잔 앞에서 취함이 나을 것 같으니
동쪽 울타리 노란 국화 잊지 말거라

〈鷓鴣天[9]〉 (자고천)

暗淡輕黃體性柔 (암담경황체성유)

9 鷓鴣天은 2개의 詞로 구성됨

情疎跡遠只香留　　　(정소적원지향류)

何須淺碧深紅色　　　(하수천벽심홍색)

自是花中第一流　　　(자시화중제일류)

梅定妒　　　　　　　(매정투)

菊應羞　　　　　　　(국응수)

畫欄開處冠中秋　　　(화란개처관중추)

騷人可煞 無情思　　　(소인가연무정사)

何事當年不見收　　　(하사당년불견수)

엷은 노란색 그 모습이 여릿하고

자취 멀어져도 향기가 나네

어찌 꼭 붉은색 푸른색 띠어야 하나 그대로 꽃 중의 꽃인걸

매화는 분명 시샘하고 국화는 반드시 부끄러워하여

화려한 난간 끝에 피어 가을의 으뜸이네

⬇ 〈자고천〉 편액, 예서체

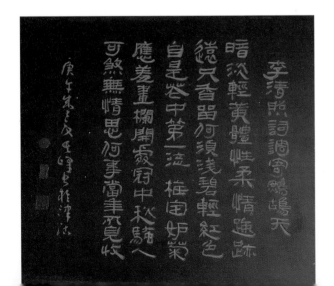

굴원(屈原[10])은 아마 이런 마음 없었을 듯

어찌 이소(離騷[11]) 짓던 때가 낫지 않았던가

(9) 송 시대의 정치·문화의 중심-카이펑(開封), 포증과 〈청명상하도〉

카이펑은 외부의 침략방어 등 자연조건이 시안, 뤄양에 비교할 바가 안 되는 산도 없는 탁 트인 평야 지대이다. 그런데도 후진, 후한, 북송(960~1127)시대 등의 왕조중심지였던 이유는 농산물의 생산 집중지역일 뿐만 아니라 인공수로인 변하(汴河)가 황허와 연결되는 등 내륙수로가 발전하여 북송시대는 카이펑의 인구가 100만 명을 넘어 동경(東京)으로도 불려 그 '부유함과 화려함이 천하제일'이라고 했다. 그러나 황허(黃河)의 수 세기에 걸친 범람으로 송대의 카이펑 유적은 지하 10여 m 아래로 감춰져 있었다.

황허강 지류의 강바닥이 평지보다 높은 천정천(天井川)인 결과이었기 때문이다. 1981년에 도시지역을 흐르는 하천 준설작업과정에서 과거의 유적 등 기록이 현실로 나타남에 따라 현재 인구 500만 명에 가까운 카이펑시는 지하 유적의 훼손 우려로 고층건물이 드물다.

(가) 개봉부(開封府)의 포증(包拯, 999~1062)

개봉을 상징하는 꽃은 국화라고 했다. 표돌천에도 국화전시회가 한창이여 많은 사진가가 국화 촬영에 여념들 없었지만, 이곳 개봉부

10 屈原-춘추전국시대 정치, 시인
11 離騷-屈原의 우국충정을 나타낸 장편 敍事詩

옛 청사(사진)에도 국화의 향기가 뒤덮고 있었다. 차가운 계절에도 절개를 표상하는 오상고절(傲霜孤節)의 국화가 포증과 표돌천 등 환경에 어울리는 듯싶다.

⬆ 개봉부 옛 청사

⬆ 개봉부 청사 입구의 해치도(獬豸圖)

⬆ 〈正大光明〉 편액 아래 그림과 작두

우리가 잘 알고 있는 포청천(包淸天)은 포증의 별칭이다. 현지에서는 '포청천', '포공(包公)', '포흑자(包黑子)' 등으로 불리고 있었다. 58세에 북송 카이펑 개봉부의 부윤으로 임명되어 63세에 사망하기까지 재임 기간 중 청렴결백과 소신대로 일을 처리하기로 명성이 높아 천 년이 지난 지금도 칭송되어 개봉부를 탐방하는 날이 평일인데도 수많은 현지인 사이에서 탐사하기가 힘든 형편이었다.

개봉부 입구 담장에는 커다란 〈해치도(獬豸圖)〉(사진)가 장식되어 있고 정청(正廳)에 들어서면 〈정대광명(正大光明)〉이란 편액 아래에는 용솟음치는 파도, 물결이 휘몰아치는 그림과 포

청천이 유일하게 남겼다는 시(詩) 한 편, 그리고 유명한 작두(작도, 斫刀) 3개(사진)를 볼 수 있다. 현지인들의 설명으로는 섬찟한 이야기였지만 죽을죄는 작두형으로 목을 치는데 황제, 친인척에게는 용 머리 작두가, 관리에게는 범 머리 작두가, 일반인에게는 개 머리 작두가 사용된다는, 법의 집행을 엄정하게 하기를 바라는 창작물이 아닌가 한다.

해치라는 동물은 고대로부터 선과 악을 구분한다는 상상의 동물이며 〈正大光明〉은 문자 그대로 정직하고 분명하다는 뜻일 것이고 또한 '용솟음치는 파도와 물결' 그림은 물의 깨끗함과 물결은 아무리 구부러지고 부서지더라도 결국은 '물은 평정'을 이룰 수밖에 없다는 상황으로 사필귀정의 논리를 설명하고 있으니 이 모두가 총영개봉부사(總領開封府事)인 포청천의 청렴, 엄정한 정신이 담겨 있다는 설명이다.

법(法)이라는 한자는 원래 삼수변(氵)에 해치 치(廌)가 합하여진 글자가 태생이니 '물과 해치의 공평한 정의'가 법(法)이라는 개념이다.

포청천이 청정에 남긴 예서체 편액의 시를 음미하여 보자.

清心爲治本	(청심위치본)
直道是身謀	(직도시신모)
秀幹終成揀	(수간종성동)
精鋼不作鉤	(정강부작구)
倉充鼠雀喜	(창충서작희)
草盡兔狐愁	(초진토호수)
史册有遺訓	(사책유유훈)
勿貽來者羞	(무이래자수)

🔲 포증(包拯)의 유일한 시

깨끗한 마음이야말로 다스림의 근본이요
올바른 도리야말로 수신의 원칙이다
좋은 재목은 마침내 기둥이 되고
굳센 강철은 구부러지지 않는 법이다

곳집이 가득하면 쥐와 참새(탐관오리)가 기뻐하고
풀이 없으면 토끼와 여우(탐관오리)가 근심하게 된다
역사책에는 반드시 지켜야 할 가르침이 있으니
후인에게 부끄러움을 남길 짓 하지 마라

　청렴한 마음을 다스림의 근본으로 삼는다는 포증의 교훈은 요즈음
우리에게도 시사하는 바가 크다 하겠다. 청렴한 공직자라야 투명한
행정을 펼 수 있고 청렴해야만 강직한 공직생활을 할 수 있다는 것
은 어제오늘의 교훈이 아니다. 21세기를 사는 우리 위정자들의 표본
이 아닐까.

(나) 카이펑 시대의 철탑과 〈청명상하도(清明上下圖)〉

🔼 철탑 공원의 〈철탑〉

앞서 잠시 언급한 바 있지만, 중국의 중원 지역의 5대 왕조와 그 외 지역에 할거하는 10국을 통일한 왕조가 송나라(960~1279)인데 스스로 세상의 중심이라고 여긴 송나라 시대 당시의 인구는 1억이 넘고 세계 최초로 지폐인 화폐를 사용하고 종이, 인쇄, 화약, 나침반의 발명 등으로 경제는 크게 발전하였던 것으로 알려진다.

그 시대의 흔적으로 남아 있는 것이 카이펑 〈철탑(鐵塔)〉과 〈청명상하도(清明上下圖)〉 이다. 〈철탑〉은 카이펑시 동북쪽에 있는 〈철탑〉 공원 내에 적, 갈색, 남색 등 유리 성분이 들어간 벽돌탑으로 멀리서 보면 쇠로 만든 탑처럼 보이는데 높이가 8각형의 누각식 13층 55m인데 옛 시대 황허의 범람으로 송대의 카이펑 유적은 지하로 묻혔어도 철탑만은 지상에 존재하여 경탄을 금치 못하였다 한다.

저자가 카이펑시를 탐방하였을 때도 카이펑시를 상징하는 국화꽃으로 장식된 철탑 공원의 철탑은 인상적이었다.

〈청명상하도〉는 북송의 장택단(張擇端, 1120년경)의 그림인데 중국 풍속화의 대표적인 현존작품으로 두루마리 형식의 그림으로 그 크기가

세로 24.8cm 가로 528.7cm로 비단에 채색된 화풍으로 북송 수도인 카이펑 도심과 강변의 흥청거리는 인파와 풍경을 사진과 같이 정밀하게 그린 풍속화로 현재 중국은 파리의 〈모나리자〉와 비견할 정도의 세계 명작으로 손꼽고 있으며 현재는 베이징 고궁 박물관에 국보급으로 비치 중이다.

청 시대 작가 심원(沈元)의 모작인 〈청명상하도〉 작품은 대북 고궁 박물원에 비치 · 전시 중이다. 장택단에 관하여는 구체적 정보가 문헌상으로도 나타나는 것이 없다는데 〈청명상하도〉에 나타난 제발(題跋)에 따르면 그는 한림도화원(翰林圖畫院, 송대 황실의 궁정에서 그림을 그리는 관아)에 근무했으며 산둥성 일대 출신으로 설명되고 있다.

⬆ 〈청명상하도〉의 홍교(虹橋) 부분으로 상선, 다리, 인파 등의 사실적인 모습
 비단에 담채, 북경 고궁 박물관(자료사진)

저자가 이 작품의 실물
은 현재까지 볼 수가 없
었으나 2010. 5월 상하
이 엑스포박람회 중국관
에서 실물화의 700배 크
기로 디지털 영상화하여
상연하는 것을 관람할
기회가 있었던바 그것은
매우 인상 깊은 탐방이었다.

⬆ 2010 상하이 엑스포의 중국관

중국은 수차례에 걸친 경제발전계획을 달성한 이후 2010년 상하
이 세계엑스포 행사에서는 다른 어느 나라보다 월등히 높고 큰 규모
인 69m의 면류관(冕旒冠) 형태의 중국홍보관(사진)을 세우고 거국적으
로 엑스포를 주최한 상징적 이슈는 1천 년 전인 송나라 시대 때는 이
미 자기들의 조상이 세계 일류국가이었다는 의미를 내심 표현함으로
써 향후 중국의 미래를 나타내고자 하는 의미가 다분히 있었던 것으
로 짐작된 것이었다.

앞서 잠시 언급한 바 있지마는 당시 송나라 인구는 1억 명이나 되
었고 세계 최초로 지폐를 사용할 정도의 상업경제가 발전하였다고
관련 분석가들은 설명하고 있다. 그럴만한 것이 화약, 나침반, 종이,
인쇄산업이 이미 발전하였고 서민들을 위한 의료복지정책까지 시행
하였다고 분석하고 있다.
그러한 국가 사회적 분위기에 따라 조정의 화원 화가에게 4월 초

🔼 〈청명상하도〉의 시가지 풍경 부분으로
2층 건물, 인력거, 수레, 상가, 낙타 등 풍경의 사실적인 모습
비단에 담채, 북경 고궁 박물관(자료사진)

순 무렵의 중국 명절인 청명절(清明節) 풍속화를 그리게 하였음은 이해할 만하다.

장택단의 〈청명상하도〉는 당시의 그림 규모나 원근법의 채용, 정밀한 각종 풍속의 묘사 등 역사의 기록성인 점에서도 걸작임은 틀림없으며 그래서 상하이 엑스포에서는 그것을 디지털 기법을 동원하여 700배로 확대하여 우마차, 인물, 배는 움직이고 수도 카이펑을 관통하는 변하(汴河) 강물은 흐르는 것처럼 표현하고 시장의 상인과 인물들까지 흥정하는 모습들을 디지털로 재현하여 상연함으로써 세인의 관심을 고조시켰다.

· 은퇴자의 예술 따라가기 ·

송 시대에는 상업 도시들이 발전하였고 시장에는 야간영업도 성행한 것으로, 상가는 2층 건물도 많았던 것으로 〈청명상하도〉에는 나타난다. 밭을 가는 농촌의 모습, 사람들이 모여 경극을 보는 모습, 결혼식 장면, 낚시, 양치기하는 모습, 원숭이의 곡예 모습, 다리 밑을 지나는 배와 배를 조종하는 뱃사공들의 모습, 시장, 국수 거리, 음식이 담긴 상자를 배달하는 모습, 약국의 모습 등 그 모습이 1천 년 전의 수도 카이펑, 변량(汴梁)의 생활상을 사실적으로 정밀하게 표현했는데, 이 그림에는 배 29척, 소, 말, 가축이 73두, 낙타, 독륜차(獨輪車)와 수많은 가게와 800여 명의 인파가 표현되어 있다 한다. COVID-19 사태가 진정되고 북경 고궁 박물관의 〈청명상하도〉가 공개 · 전시된다면 반드시 실물 탐사를 하고자 한다.

(다) 유럽보다 700년 먼저 산업혁명이 가능했던 송나라

〈청명상하도〉가 제작된 북송 시대(960~1127) 당시의 세계역사 연대를 살펴보면 북송, 남송 시대가 지구상의 세계적 국가집단임을 쉽게 이해할 수가 있다.

앞의 중국 대륙의 역사 연대표를 설명한 바 있으나 다시 살펴보면

p. 북송의 연대는 960~1126이며 남송 시대는 1127~1279이다. 물론 중국 북방 지역에 요나라 919~1125, 금나라 1154~1234, 이후 원나라가 1271~1368 중국 대륙시대를 잇는다

p. 우리의 한반도에는 고려왕조가 918~1392년이며 후백제가 900~936, 발해 698~926, 신라 57~935이다.

p. 일본 지역에는 후기 헤이안 857~1160 시대였으며

p. 유럽 지역은 영국 황제 시대가 843 이후 프랑스는 서프랑크
843~987 이후 황제 시대를, 사실상 유럽 지역을 지배한 신성로마제
국은 962~1806까지를

p. 북아메리카인디언은 ~1492 스페인, 영국, 포르투갈 식민지 전까지

p. 남아메리카 ~1571(잉카 문명)은 스페인, 포르투갈 식민지 전까지,
~1697(마야 문명)이 스페인, 포르투갈 식민지 전까지

로서 '중국 송 시대가 사실상 지구상의 G1' 위치가 확실함을 추정
할 수 있다.

이러한 주장은 영국의 역사학자 '클라이브 폰팅(Clive Ponting)'의 저
서《세계사》에서도 "11세기는 중국의 세기"라고 언급된 바 있다.

송나라는 프랑스 면적의 7배나 달하는 지역을 통일한 후 통치하였
고 당시에 송나라가 생산한 철의 생산량이 12만 5000t에 이르렀던
반면 그로부터 700년이나 뒤진 1788년 영국의 산업혁명 초기 철의
생산량은 단지 7만 6000t에 그쳤다고 주장하여 유럽에 비하여 부러
울 것이 없었던 송의 시대였다 하고 있다.

근세사로 접어들면서 세계사 주변에 머물던 유럽이 주역으로 바뀌
었지만 21세기에는 어떤 변화가 진행되고 있을까. 그는 상기 책에서
'조선의 인쇄술' 발달과 '한글 창제'도 세계사에서 주목할 만한 사건
으로 주장하고 있음을 우리는 눈여겨보아야 할 것이다.

5.
한국화(동양화)와
서양화 감상

한국화 (동양화) 와
서양화 감상

❖ **가. 동양화와 한국화는 다른가**

동양화와 한국화는 결국 같은 말이다. 중국에서는 그들의
그림을 중국화로, 일본은 자기네의 것을 일본화로 부르고 있을 때,
우리는 동양화라고 호칭했었다. 1982년부터 국전(國展)이 민간주도의
〈대한민국 미술대전〉으로 바뀌면서 동양화를 한국화로 개명하였다.

❖ **나. 한국화와 서양화는 다른가**

대체로 그림을 그리는 재료와 용구에 따라 구분하는데 동양
의 전통적인 재료, 예를 들어 화선지와 비단에 먹물과 작은 붓, 모필

등을 썼으면 한국화이다. 그 이외에 서양회화의 재료를 썼으면 서양화로 본다.

그러나 재료만으로, 예를 들어 캔버스나 수채화 용지에 유화, 수채화 물감으로 그리지 않고 먹으로 한국화 양식을 그려 냈다 하면 한국화로만 보기에는 어렵다. 그러나 근래에는 재료의 종류에 따른 분류는 큰 의미가 없고 유화, 수채화 물감을 사용했더라도 한국적, 동양적 이미지를 표현한다면 한국화로 본다는 의견도 적지 않은 흐름이다. 결국은 작자의 의도와 그림 양식이 중요 한 요인으로 판단되는 자세인 것 같다.

그러면 현실적으로 서양화의 개념은 무엇일까. 그림 재료와 용구가 크게 발전하고 다양화된 현재, 우리에게 일반적으로 서양화의 개념이 확실히 전달되지를 않는다.

예를 들어 고전주의, 사실주의, 낭만주의, 인상주의, 초현실주의 등이 있는데 무엇을 말하는지가 일반인들 에게는 분명하지가 않다. 사실은 우리가 서양화 하면 인상주의 미술 양식을 먼저 생각한다. 서구 유럽 문명이 본격적으로 동양에 들어올 때 서양(유럽)의 그림은 인상주의가 당시의 대세였기 때문이다. 그래서 우리는 서양화풍의 그림은 인상주의가 자연스레 서양화로 인식되지를 않았을까 한다. 그러나 이제는 우리도 생존문제를 떠나 아름다움을 이해하는 단계라면 그 시대에 불렸던 호칭으로 구분하여 부르는 안목도 필요하지 않을까 한다.

❖ 다. 한국서양화의 발전

　　1920년대 일본을 비롯한 프랑스, 독일 등에 유학한 화가들의 귀국과 더불어 인상주의 등 현대 미술계의 흐름에 동참하게 된 우리나라는 수묵채색화와 채색화 등이 발전하기 시작하였고 1922년 조선총독부의 주선으로 개최된 조선 미술전람회 영향은 미술계 흐름을 주도한 것으로 나타난다.

　　1945년 광복 후 일본 색 탈피와 현대 미술을 수용한 흐름은 수묵 담채 화가들을 변화시킨다. 서양의 추상미술과 동양적 정체성을 혼합시키려는 흐름이 미술선진 제도권에서 교육받은 선진 화가들에게서 나타났다. 특히, 1950년대 말부터 프랑스, 미국 등 해외로 유학가기 시작하여 1960년대에 귀국함에 따라 서구 현대 미술의 최신경향이 도입된 이후 1970년대 무렵에는 국전의 서양화 부문에서 비구상, 추상계통의 흐름도 출현시켰다.

　　이 경우 추상미술은 작가의식과 사상을 기법과 표현에서 자유롭게 표현하고 미술 재료와도 조화롭게 혼합 표현하는 양식으로 발전하였다.

　　이후 경제발전에 따라 미술 전문 교육제도의 확장, 미술 전문서적의 등장, 화랑과 개인전의 다수 출현, 작품 소장자의 본격 등장, 미술시장의 형성 등 미술에 관한 국민의 관심도가 높아진 현재에 이른다.

❖ 라. 동양화의 남종화 · 북종화 구분과 이조의 화풍

　　우리는 상식으로 동양화는 대개 그 형태에 따라 남 · 북종화

(南·北宗畵)로 구분할 수 있고 남종화의 시조는 당의 왕유(王維, 699~759)이며 북종화의 시조는 당의 이사훈(李思訓, 651~716)이라고 알고 있다.

그러나 남종화, 북종화라는 이름의 구분은 당나라 시대에는 없었고 이후 명말, 청초에 이르러 동기창(董其昌, 한자의 서체 편에서 언급)에 의하여 중국의 역대 회화사를 정리하면서 화가들의 출신 성분과 화풍에 따라 남종화와 북종화로 최초로 구분했다.

정리하여 보면 학문과 고매한 인품을 지닌 화가들을 남종화 화가로 하고, 궁중 화원이나 전문 직업적인 화가를 북종화 화가로 구분했다. 남종화 화가들은 문인들이 여기(餘技)로 그림을 그렸기 때문에 남종문인화(南宗文人畵)라고도 한다. 비전문적 화가지만 정신적 함축적 표현으로 먹의 농담 및 번짐, 효과 등을 기초로 화려하지 않은 느낌을 주는데 높은 산이나 깊은 계곡 등 보다는 평원 한 산수 등의 그림이 많았다. 남종화는 중국 소주(蘇州) 지방이 근원이었다.

반면에 북종화는 소주 지역보다 남쪽인 宋의 수도 杭州 지역 위주로 발전했는데 그림기술이 발달한 궁중 화가 등에 의하여 발생되었기 때문에 그림의 느낌은 직접적이며 강렬하고 산수는 고원산수(高遠山水)형, 청록산수(靑綠山水)가 대표적이다.

우리나라에서는 줄곧 정치적인 이유 등으로 북종화의 화풍을 이어오다가 조선 후기에 이르러 김정희(金正喜, 秋史, 1786~1856)에 이르러 남종화가 발전했다고 정리되고 있다.

그러나 우리나라에서는 화풍이나 화법에 따른 남·북종화 방식의 구분보다는 조선 시대의 화가들은 대개 문인 사대부들의 그림으로 그

린 사람의 신분에 따라 그렸으므로 남종문인화라고 뭉뚱그려 부른다.

강희안(姜希顏, 1417~1464), 강세황(姜世晃, 1713~1791), 허련(許鍊, 1808~1893), 이하응(李昰應, 1820~1898) 등 모두 그러하다고 본다.

❖ 마. 진경산수(眞景山水)의 겸제파(정선파)

특히, 조선 시대 미술에 관심을 기울일 때는 정선(鄭敾, 1676~1759)을 빼놓을 수 없다. 정선은 영조 시대의 화가이고 김홍도(金弘道, 檀園, 1745~1806)는 정조 시대의 화가이다.

정선이 진경산수의 문을 열어 놓았기 때문에 단원 같은 불세출의 화가가 탄생한 것으로 알려진다.

현대에도 새로운 길을 가려면 힘들듯이 당시에 중국식 남·북종화풍의 중국식 그림을 그리기보다는 새로운 기법으로 그렸기 때문이다. 아름다운 금강산의 수많은 그리고 형태마다 다른 봉우리와 온갖 모습을 중국식 기법으로는 어렵다고 판단하여 정선은 실제의 경치와 느낌을 그대로 그리기 위하여 조감도법(鳥瞰圖法, 위에서 아래를 내려다보는 시각으로 그리는 기법)으로 하는 원형 구도와 원근법, 또한 뾰족한 수많은 암산 봉우리를 돋보이도록 하는 수직준법(垂直皴法, 도끼로 나무를 내리치듯 강하게 수직으로 그리는 기법) 등 고려 시대부터 전하여 오던 실경산수화법보다는 우리 산천을 진실로 표현하는 '진경산수화법'의 기법을 창안하여 〈금강전도〉를 창작하였다.

정선의 아름다운 〈금강전도(金剛全圖)〉(국보 제217호)를 서울 삼성 리움

미술관에서 감상한 이후 현재는 국가
에 기증된 바 있다.

　이후 정선의 영향을 받은 화가들을
우리는 서슴없이 '겸제파', '정선파'
라고 하는데 그 안에는 강희언(姜熙彦,
1710~1784), 강세황(姜世晃), 김응환(金應煥,
1742~1789), 김홍도(金弘道) 등을 말할 수
있다.

⬆ 정선 〈金剛全圖〉 1734.
　　삼성 리움 미술관

❖　바. 소치(小痴) 허련(許鍊)의 〈묵죽도(墨竹圖)〉

　전남 진도군 의신면 사천리 쌍계사 옆에 있는 운림산방(雲林
山房)은 추사(秋史) 김정희(金正喜, 1786~1856)가 타계한 해, 추사의 제자 허
련이 귀향하여 초가를 짓고 운림각·묵의현을 마련한 이후 허련 사
망 후 아들 허형 등 후대가 거처하며 마련한 거처이자 화실은 개인
의 거처라는 의미를 넘어 이조 후기 남종화의 본산으로 알려진다.
　허련의 화풍은 아들 미산(米山) 허형(許瀅, 1862~1938) 손자인 남농(南農)
허건(許楗, 1907~1987), 방손인 의제(毅齋) 허백련(許百鍊, 1891~1977)으로 계
승되어 호남화단의 성지를 이룬다. 세계에서 유일하게 일가 직계 5
대 200여 년간의 화맥이 이어져 오고 있는 산실 안에는 5대의 그림
과 서예작품이 전시되어 있다. 운림산방이란 이름은 주위 산봉우리
에서 아침저녁으로 안개가 구름 숲을 이룬다고 하여 지었다 하며 현

🔻 소치 〈묵죽도〉(위)
🔻 〈묵죽도〉 저자의 해서. 68×137cm. 2011.(아래)

재 전남도 기념물로 지정되어 있다.

저자가 2009년 1월 운림산방을 탐방하였을 때 소치의 〈묵죽도(墨竹圖)〉를 감상하고 〈묵죽도〉의 설명된 글귀를 장맹룡 해서체로 써 보았다. 붓을 잡은 지 3년여간, 서법을 익힌 다음 쓴 첫 번 전지 크기 작품이라 멋쩍게 보이지만 당시로는 정성을 다하여 쓴 작품, 서툴지만 지금도 마음이 가는 작품이다.

서체별 서예를 익히는 처지에서 줄기는 전서체로, 마디는 예서체로, 가지는 초서체, 잎새는 해서체로 그렸으니 …… 하는 운필의 방법, 그 글귀가 매우 적절하게 가슴에 와닿는 선인의 말씀이기도 하다.

黃先初傳用勾勒東坡興
可始用墨管氏竹影見�❨
窓息齋夏呂皆體一幹篆
文萆邊隸枝草書葉楷銳
傳來萆法何用多

黃老初傳用句勒	황노(중국 진의 황제와 노자)가 처음으로 구륵법(산수화를 그리는 기법)을 전하였는데
東坡與可始用墨	동파와 여가(한나라 문인들)가 비로소 먹으로 그렸네
管氏竹影見橫窓	관 씨의 대 그림자는 비낀 창에 드러나 있고
息齊夏呂皆體一	식재와 하려(조선 말기 한학자들)는 그 글씨체가 한 가지라
幹篆文節邈隸枝	줄기는 전서체로 마디는 예서체로 가지는 초서체로
草書葉楷銳傳來	잎새는 해서체로 그렸으니 전하여 오는 필법을
筆法何用多	어찌 아니 쓰리오.

　대나무 줄기를 그릴 때는 일정한 필세의 전서체로 그리고, 마디는 예서체로 둥글게 마무리하고, 대나무 가지는 초서체처럼 날렵하게 그리며 잎사귀는 해서체처럼 가지런하게 먹으로 대나무를 그리는 방법을 각각의 서체 방법을 통하여 설명하고 있음이 매우 사실적이며 적절한 표현인 것 같다.

　소치 허련은 양천(陽川) 허씨, 진도 출신으로 조선말 문관이며 벼슬은 지중추부사에 이르렀고 시·서·화에 뛰어나 삼절(三絶)로 이름난 추사의 제자였다. 어려서부터 녹우당(綠雨堂, 전남 해남에 있는 孤山 尹善道, 해남 윤씨의 고택)에 출입하며 남종화 풍에 입문한 것으로 알려진다. 초의선사(艸衣禪師, 1786~1866 조선 후기 대선사로 한국 다도의 茶聖으로 정약용, 김정희와 교류했다)

를 만나고 그를 통해 추사를 만나 스승으로 모시며 화가삼매(畵家三昧,
불교적 수행단계로 10년은 경전 등 도서를, 10년은 참선을, 그다음 10년은 여행을 하며 수행을 한
다는 과정) 지도를 받은 끝에 40세인 1874년에는 헌종임금 앞에서 그
림을 그렸다고 전하여진다.

❖ 사. 문인화는 어떤 그림인가

　　　　　문인화는 직업적 화가가 아닌 순수한 문인이 그린 그림이다.
귀족, 사대부, 선비 등이 머리도 식힐 겸 여기(餘技)로 그림을 그렸
는데 詩 · 書 · 畵 세 요소가 혼합되거나 그림 속에 시적인 함축성, 서
예의 필력 등이 잘 혼합되어 있다.

　동양회화에서 '시화일체사상(詩畵一體思想)'이란 이론이 있는데 시와
그림이 그 기교는 달라도 붓을 먹에 담그기 전에 그리고 시인이 글
을 쓰기 전에는 시인과 화가의 사상이 다를 바 없다는 사상이다.

　북송시대 산수화로 유명한 곽희(郭熙, 1020~1090)는 "그림은 소리 없
는 시이며 시는 형태 없는 그림이다(畵是無聲詩, 詩是無形畵)"라고 한 것도
'시화일체사상'을 잘 대변하는 것이 아닐까. 조선 시대 선비들도 중
국 당송의 영향으로 도가적(道家的) 사상과 취향을 바탕으로 시정(詩情)
을 표현하였다.

　남종화 역시 화려하지 않고 수묵담채 방법으로 사대부의 여기로
발전했다면 문인화와 유사한 점에서 남종문인화라고도 한다.

　'梅 · 蘭 · 菊 · 竹'-사군자(四君子)는 왜 문인화의 소재로 활용되었을까.

　매화는 겨울을 이겨 내고 난초는 남이 알아주지 않아도 그윽한 향

기와 자태를 뽐으며 국화는 늦서리에도 꽃을 져버리지 않고, 죽(竹)
은 겨울에도 푸른 빛을 띠고 곧은 자세는 난세에도 지조를 잃지 않
는 충신을 뜻하여 이러한 사군자는 인품을 갖춘 선비들과 친숙한 반
려가 된 것이다. '詩畵一體思想'으로 표현되던 대상을 찾아보면 대략
아래와 같다.

석류-多産 / 십장생-무병장수 / 소나무-長壽

잉어-出世 / 기러기-부부화합 / 모란, 목련-富貴

꽃병-平安 / 박쥐-福 / 까마귀, 표범-報喜

연꽃-勤儉 / 쏘가리-官職 登用 / 메기-立身出世

게-淸廉, 出世 / 닭-雜鬼 制御 / 물고기-安心 保安

❖ 아. 동양화에서의 선(線)의 중요성

문학이 인간의 마음을 글로 표현하는 것이라면, 미술은 인
간의 마음을 선과 색으로 표현하는 것이다.

어린아이들의 발달단계에서 나타나는 난화기(亂畵期)의 영아나 유아
는 선으로 그림을 즐겨 그린다. 이러한 현상은 초등학교 저학년 아동
때까지 지속하는데 색칠교육을 하지 않으면 선을 중심으로 계속 그
린다.

⬇ 생후 60개월의 손자들이 자신들의 생각을 그린 자작 線畵

이러한 현상은 인간이 가지고 있는 본능적인 표현방식이 아닌가 한다. 앞서 소개한 바 있지만, 〈반구대 암각화〉는 모두 선으로 구성되어 있다. 인류의 문명사에서 역사시대는 불과 몇천 년에 불과하다. 선사시대에 그려진 암각화는 원시시대의 인식능력, 관찰력, 표현력을 살필 수 있는 증거자료가 가득한 것처럼, 선의 표현은 시원적(始原的)이면서도 동양예술에서는 중요한 요인이 된 것이다.

동양의 그림을 보게 되면 선의 중요성을 자연히 알게 된다.

나뭇가지는 물론 들판, 산, 바위도 모두 면보다 선으로 표시했다. 특히, 난초 그림에서는 몇 개의 선으로 고고한 자태의 난, 꺾어질 듯한 난, 힘 있게 돋아나는 난, 시들어 가는 난, 모두가 선으로 갈필(渴筆), 파필(破筆) 등을 사용하거나 세태(細太), 농담(淡濃), 지속(遲速), 장단(短長) 등을 섞어 가며 그렸다.

그리는 방법도 구륵법(鉤勒法, 그림의 형태, 윤곽을 그린 후에 칠하는 방법), 몰골법(沒骨法, 윤곽선 없이 수묵으로 형태를 그리는 방법), 백묘법(白描法, 먹선만으로 대상을 표현하는 방법) 등을 개발하여 다양한 그림을 그렸다.

특히, 붓과 먹 화선지의 각각 특성을 혼합해 가면서 적절한 위의 각 방법을 혼용해 가며 동양화를 그리는 것이다.

또한, 산수화에서는 준법(皴法) 이라 하여 땅 표면의 요철을 주름지게 표현하는 붓의 터치(Touch)방법이 동원되기도 한다. 결국, 동양화에서는 붓 한 자루와 먹의 정묘한 사용법이 관점이다.

6.

중국의 근·현대 미술 혁신 화가, 치바이스(齊白石)

중국의 근·현대
미술 혁신 화가,
치바이스(齊白石)

❖ **가. 소치와 치바이스의 〈기명도(器皿圖)〉 감상**

소치의 72세 작품인 〈기명도〉[(1879, 종이에 담채 〈器皿圖〉 남농문화재
단 (기명도란 그릇 器, 그릇 皿으로 그릇을 대상으로 한 그림)]를 보자. 이 작품에서 허
련은 배경묘사를 배제하고 주전자, 찻잔, 인장 등의 연관성을 강조하
고 있다. 주전자와 찻잔은 간단한 조합으로 보이지만 댓잎이 그려진
토기와 같은 색감 질감의 찻주전자와의 병렬이 두드러진 채 뒤집어
놓은 찻잔을 배치한 것 등으로 보아 이 그림이 까다로운 고려하에
그려졌음을 알 수 있다.

또 한편, 〈청완도(清玩圖)〉(종이에 수묵, 남농문화재단)를 보면 이 역시 과일이
나 그릇 등 정물을 단순히 나열한 것이 아니라 그림을 보는 사람과 정
면으로 응시하는 듯한 독특한 구성을 보인다. 병과 잔의 표면에는 병

렬이 뚜렷하여 마치 초기 서양화를 보는 듯한 느낌을 주기도 한다.

⬆ 소치 〈器皿圖〉 종이에 담채 ⬆ 소치 〈淸玩圖〉 종이에 수묵

· 그러나 이러한 방식의 그림은 추사를 비롯한 청나라 화가들과 교
류가 있었던 문사들의 영향일 것으로 생각할 수도 있겠으나 저자가
보기에는 〈기명도〉와 〈청완도〉에서 공통으로 나타나는 점은 그 배
치, 구성, 나열의 기술적 측면 이외에 기존의 여타 한국문인화와 다
른 점이 그 붓놀림의 자연스러움과 여유와 낭만이 깃들어 있다는 점
이다.

　이러한 점은 중국의 신문인화(新文人畵)를 창출하여 중국의 근·현대
미술을 혁신시킨 인물로 '중국의 피카소'로 불리며 중국의 시서화
(詩書畵)의 대가로 일컫는 치바이스(齊白石, 1864. 1.~1957. 9.)의 〈병화(瓶花)〉
(1945, 종이에 수묵)에서도 매우 흡사한 점을 찾을 수 있다.

소치와 치바이스의 두 작가의 문인화를 보자. 화려한 채색을 배제하거나 수묵효과만을 가지고 능숙하고 자유분방하면서도 여유로운 현대 수채화의 소묘 감을 느끼지 않을 수 없다.

⬆ 치바이스 〈瓶花〉 八大有此畫法
(八大山人에게 이러한 화법이 있다. 白石)
종이에 수묵

물론, 소치는 1809년생이며 치바이스는 1864년생으로 반백 년이나 앞선 세대이지만 대성한 화가들의 감정은 일맥상통하는 그것 같다.

❖ 나. 치바이스는 누구인가

앞서 잠시 치바이스를 언급한 바 있지만, 구체적으로 살펴보면 아래와 같다. 중국 후난성(湖南省) 샹탄현(湘潭縣)에서 1864, 1월 가난한 농민 집안에서 태어난 그는 태어날 때부터 병약하여 8세에 외할아버지 밑에서 서당공부를 하면서부터 순지(純芝), 아지(阿芝)로 불리며 15세에 木手일, 16세에 印章, 木彫刻, 26세에 畫工 등 주로 도장과 나무 조각 파는 일을 주로 하였다.

그의 그림은 화초, 영모(翎毛-조수 鳥獸 그림), 초충(草蟲)류 등의 문인화가 유명하며 결국 그는 독학으로 20세기에 농민 출신으로 예술대가

반열에 오른 시서화각(詩書畵刻) 일체의 조형 언어로 중국 신문인화(新文人畵)를 일궈 낸 입지적인 인물이다.

나이 들어 87세인 1949년에 중국 최고의 미술교육기관인 중앙미술학원 명예교수가 되었고 1950년 88세 때는 마오쩌둥(毛澤東)과 만찬을 하거나 병세가 깊어진 97세인 1957에는 마오쩌둥의 병문안을 직접 받는 등 중국 대화가로 인정을 받는다. 치바이스는 300개나 되는 낙관을 아호로 가지고 있을 정도로 서화 유명세뿐만 아니라 전각(篆刻)으로도 유명하다.

그의 이름은 황(黃)이나 주로 아호인 자신의 출신 고향인 치바이스(白石)로 불리며 다른 아호가 많다. 목수 출신 의미인 木居士, 老木一, 농사꾼 의미인 星塘老屋後人, 湘上老農, 늙은 부평초 의미인 老萍, 부평초에서 쉬는 사람 의미인 寄萍, 덧없는 세상을 머무는 머슴 의미인 寄幻仙老, 산을 빌린 노인 의미인 借山翁, 돌 도장이 많은 노인 의미인 三白石印富農 등으로 재미있고 깊은 뜻이 있는 아호가 많다.

그의 작품 〈송백고립도(宋白孤立圖, 篆書四言聯)〉는 중국 경매업체 '가디언'이 베이징에서 개최한 2011년 춘계 경매대회에서 4억 5천만 위안(714억 5천여만 원)에 낙찰되어 그의 작품은 세계미술시장에서 블루칩으로 판정 나 세상을 놀라게 한 바 있다. 2018. 12월 서초동 예술의전당 치바이스 특별전에 초대된 그의 작품의 총 보험가액도 1천5백여억 원에 이르고 있었다.

❖ 다. 치바이스의 예술관과 예술 인생

한·중 수교 25주년 기념특별전으로 서울 예술의 전당에서 2018. 12월 개최된 〈치바이스 특별전시회〉를 저자는 2회에 걸쳐 감상한 기회가 있었다.

〈白石老人-치바이스〉

그는 한평생 고생은 했지만 자기의 예술적 성취는 옛날 책에서만 얻은 것은 아니고, 어떤 것은 친구와 제자에게서도 얻었으며 스승에게서도 많이 배웠노라고 강조하였다.

그러한 표현을 "나는 수많은 사람의 뽕잎을 먹고 실을 토해 내거나, 온갖 꽃들의 꿀물을 모아 다디

⬆ 예술의전당 치바이스 특별전에서 저자

단 꿀을 만들어 낸 것과 같다"라고 겸허하게 표현하고 있었다.

치바이스의 예술혼을 "닮음과 닮지 않음(似與不似)"이라고 하는 것도 백석이 다른 사람에게서 배우지만 자아를 잃지 않고 창조하였다는 의미로 판단된다.

즉, "다른 사람에게서 배우는 것이지 다른 사람을 모방하는 것은 아니다. 필묵의 정신을 배우는 것이며 외형을 닮는지는 상관하지 않

는다"는 것이다.

그는 과거의 스승으로 주탑(朱耷, 江西省, 호는 八大山人, 명 말 청초의 황족 출신 화·서예가, 1626~1705)과 오창석(吳昌碩, 浙江省, 호는 老蒼 등, 청말 화·서예가, 1844~1927)의 작품을 보고 모방, 창조하여 두 사람을 능가했다고 후세에는 평가하고 있다.

앞서 말한 바 있듯이 치바이스는 청·장년에 이르기까지 목장(木匠), 조장(彫匠), 화공(畵工)을 생업으로 하고 몸이 약하고 가난하여 시골 목수로 목각(木刻), 조각(彫刻)일로 출발하고 도장 새기는 일도 하였다.

백석 노인의 예술창작은 시·서·화·인(詩書畵印)을 하나로 합친 것이며 정교한 묘사와 큰 붓을 마구 쓰는 것을 서로 결합하여 중국회화의 형식과 시각적 미 감각을 풍부하게 발전시켰다. 이점은 앞서 〈기명도(器皿圖)〉와 〈瓶花〉 그림에서 일부 비교 설명한 바 있다.

그는 '似與不似' 정신으로 학생들에게 임모(臨摹)에 관하여 교육하기를 "나는 다른 사람에게서 배우지 다른 사람을 모방하지 않는다. 필묵의 정신을 배우는 것이며 외형을 닮는지는 상관하지 않는다. 나를 배우는 사람은 살지만 나를 닮는 사람은 죽는다"라고 하였다.

我是學習人家 不是模倣人家, 學的是筆墨精神 不管外形像不像, 學我者生 似我者死

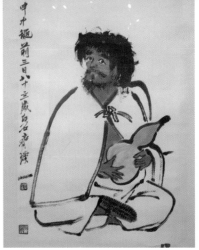

吳爲山〈치바이스 두상〉　　　　　　齊白石〈조롱박 노인〉 83세

*우웨이산(吳爲山, 1962~)은 중국의 세계적인 조각·서예가이며 현재 북경국립미술관장임

치바이스가 흠모하며 모방한 작가 중에는 앞서 말한 바 있지만, 팔대산인(八大山人)과 오창석이 있다. 치바이스(1864년생)와 팔대산인(1626년생), 오창석(1844년생)은 출생세대가 다르지만 백석 노인은 팔대산인과 오창석의 작품을 모사한 것처럼 색을 안 쓰거나 담채 방법으로 수묵 효과만을 가지고 능숙한 효과를 내며 여유를 느끼게 하는데 그 점이 바로 본받던 상태를 벗어나 초월을 실현한다는 백석 노인의 자세이

팔대산인의〈花鳥雜畵册〉, 종이에 수묵　치바이스의〈甁花圖〉, 종이에 수묵

· 은퇴자의 예술 따라가기 ·

다. 여하튼 치바이스의 화풍을 보면 그 풍조가 전통적이면서도 현대적인 감각임을 느낄 수 있다.

오창석과 치바이스의 다음의 〈조롱박〉을 보면 오창석은 황색계열로 다양하게 그렸고 잎도 황색계열이 있으나, 치바이스의 박은 황색의 농담으로 잎도 먹의 농담만으로 중후하게 그린 점 등이 쉽게 비교되고 있음을 느낄 수 있다.

⬇ 치바이스 〈조롱박과 풀벌레〉
종이에 채색, 중국국가미술관

⬇ 오창석 〈조롱박〉
종이에 채색, 중국국가미술관

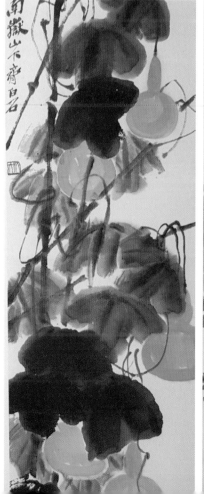
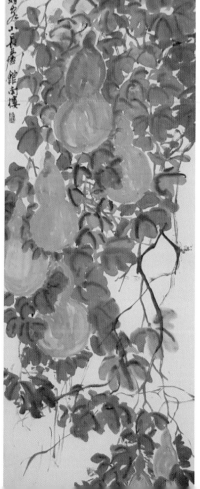

치바이스는 평생 수만 점에 이르는 예술품을 남겼는데 일상의 흔한 소재를 반복적으로 그려 그만의 특색 있는 미를 완성한 것으로 나타난다. 특히, 꽃, 새, 풀 벌레, 물고기, 새우 등은 사진과 같이 형상화하였다.

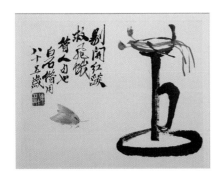

⬆ 백석 〈등잔불과 불나방〉

⬆ 오작인 〈치바이스 초상화〉

중국의 현대화가 오작인(吳作人, 江蘇省, 북경예술전문대 교수, 1908~1997)이 1954년에 93세인 치바이스를 자기 집으로 초대하여 그린 〈치바이스 초상화〉(아래 사진)를 캔버스에 유화로 그렸는데 백발의 동안과 가운을 걸친 치바이스의 우아한 모습이 잘 표현되어 있고, 백석 노인이 85세에 그린 〈등잔불과 불나방〉 그림(위의 사진)을 보면 그의 흥미로운 작품의 세계를 알 수 있다.

등잔불을 찾아온 불나방은 방금 날아온 듯, 등잔을 향해 가고 있는데 그 모습의 더듬이, 다리, 날개 등이 세필로 착각에 들 정도로 사실적이며

등잔과 등잔대, 등불은 과감히 큰 붓으로 과감히 표현하여 그의 미적 감각을 충분히 느낄 수 있다. 등잔 옆에 "붉은 불꽃 헤치고 나르는 나방을 구한다"라는 관지(款識, 뜻으로 새기는 글귀)가 있다.

치바이스는 고향의 본처(陳春君) 주선으로 57세에 18세인 사천 출신이며 먹을 갈아주는 측실(胡寶珠)을 두었는데 42세에 병사했다. 슬하에 12명의 자녀를 두고 1957. 5월 베이징 중국 화원 명예원장에 임명된 이후 그해 향년 97세로 사망하였다. 대만의 현대 유명화가 장대천(張大千, 중국 쓰촨성, 1899~1983)이 1956년에 파리에서 피카소와 교류할 때, 피카소는 "중국에는 치바이스와 같은 거장이 있는데 파리에서 공부할 필요가 없지 않은가"라고 말한 일화가 전해진다.

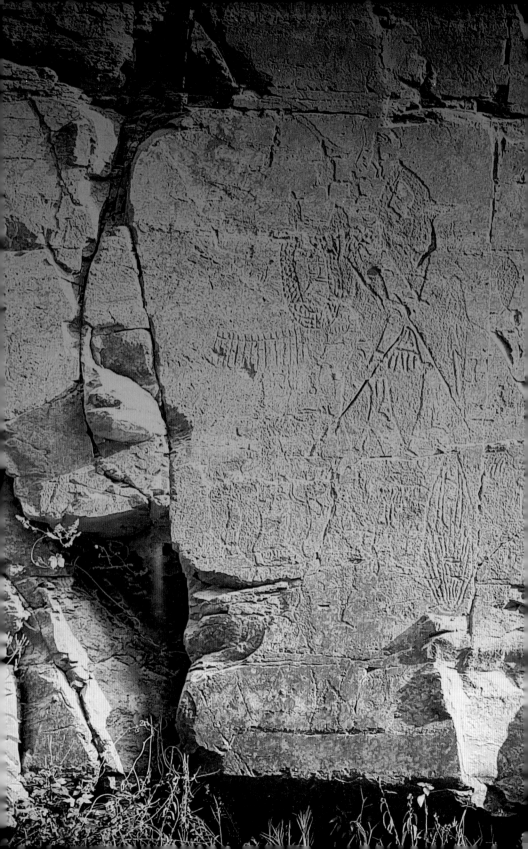

7.

우 리 나 라 에 서

제 일 오 래 된

그 림 과 글 씨 의

탐 방

우 리 나 라 에 서
제 일 오 래 된
그 림 과 글 씨 의 탐 방

앞서 설명한 바는 있지만, 서양에서는 구석기시대에 사실적으로 그려진 동굴벽화(프랑스의 라스코 동굴과 스페인의 알타미라 동굴의 들소 그림)가 발견되나 우리나라에서는 아직 구석기시대의 그림이 발견된 일은 없다. 인류 문명사에서 문자가 탄생된 것보다 그림이 먼저 탄생한 것은 익히 알려진 사실, 선사시대 사람들 그들의 손으로 직접 그려 놓았다는 점에서 인류의 가장 오래된 기록물일 것이다. 물론 그림 이전에 생존의 수단인 도구의 발견이 먼저 탄생(우리나라에도 1978년에 연천군 전곡읍 전곡리에서 아시아 최초로 아슐리안-Acheulean 주먹도끼가 발견되어 세계 구석기 역사가 바뀌게 되었다)되었을 테지만 옛사람들도 인식한 것이나 관찰한 것 등을 표현하려면, 주술적인 의미이건 간에 그림으로 기록하였던 것이다.

바위에 조각 그림을 통해 물고기와 고래, 동물들을 미리 잡아 놓고 행동으로 나서기 때문에 당연히 사냥은 성공할 것이고 많이 잡도록

노력도 할 것이다. 바라는 것을 모방함으로써 그 결과를 끌어낼 수 있다고 믿는 모방 주술 퍼포먼스를 적나라하게 보여 주는 〈반구대 암각화(盤龜臺岩刻畵)〉는 회화적인 측면에서도 중요하지만, 7000년 전의 역사기록물이기도 하다.

그런 의미에서 선사시대의 그림은 인류의 소중한 기억의 저장고가 아닐까 한다.

❖ 가. 울산 울주 〈반구대 암각화(岩刻畵)〉를 찾아서

그런 의미에서 2019. 9월 초 더운 여름이 지나가자마자 말로만 듣던 울주군 언양읍 대곡리 〈반구대 암각화〉를 직접 찾아 나섰다. 1970~1971년에 걸쳐 여러 탐사대의 조사결과 1995년에 〈반구대 암각화〉(사진)는 신석기 말부터 청동기시대에 새겨진 바위 그림으로 국보 제285호로 지정되었고 2010년에는 유네스코 세계문화유산 잠정목록에 지정되었다.

암각화는 물감으로 그리는 동굴벽화나 바위에 그리는 암채화와는 달리 '바위 위에 다양한 기술로 쪼거나(打刻) 갈아서(磨刻) 새겨서(線刻) 그려진 모든 그림을 통칭'하는데 〈반구대 암각화〉는 모든 기술종류

⬆ 〈반구대 암각화〉

가 다 있다. 울산 태화강 지류인 대곡천 변의 절벽에 높이 14m, 폭 10m 크기의 암벽(사진)에 물고기 100마리, 고래가 77마리, 육지 동물 91마리, 사람이 11명 등 300여 점의 그림을 무려 7천 년 전의 우리 조상들이 새겨 그렸다.

고래는 귀신고래(귀신고래는 새끼를 업고 다니는 습성으로 새끼를 보호하는 것이 귀신같다고 함), 혹등고래 등이 있으며 배를 탄 사람이 고래를 잡는 모습, 호랑이, 늑대, 돼지, 거북이, 그물, 그리고 샤먼(주술사)도 새겨져 있고 이 책 사진에서는 자세히 보이지

⬆ 〈반구대 암각화〉 위 실물사진을 3D로 편집한 자료사진

않지만, 좌측 새끼고래를 업은 큰 귀신고래 윗부분에는 춤추는 남자의 성기가 팽배하게 솟구쳐 있는 모습도 새겨져 있어 다산, 욕망을 표시하지 않을까 한다.

반구대 일대는 오랜 세월 독특한 자연환경이 만들어진 배경으로 인간과 자연의 조화로운 삶이 깃든 유적이다. 공룡 발자국의 화석이 남아 있고, 벼루돌의 명산지이며 일찍이 겸재(謙齋) 정선은 반구대 그림을 남겼다.

🔼 정선의 〈반구대〉　　　　　　　🔼 반구대 현장 모습

❖　　**나. 고구려 광개토대왕비문 서체와**
　　　고분 그림 감상

　　고구려의 고분벽화는 장례 미술 장르인 것으로 보인다

　무덤 내부를 그림으로 장식하는 고구려의 고분벽화는 현재 우리
가 볼 수 있는 상태가 아니지만 우리는 예전부터 고구려 고분벽화인
'단체로 무용하는 사람들'의 그림과 '호랑이를 사냥하는 말 탄 무사'
그리고 '거북과 뱀, 용이 서로 엉켜 움직이는 기묘한 모습' 등의 고구
려 고분벽화를 기억하고 있다. 저자는 국내외 고분 고적의 그림을 탐
사할 때마다 그러한 기억을 살려 볼 수는 없을까 하는 생각을 하고
있었다.

이집트의 왕의 무덤단지인 '왕의 계곡'에서도, 중국 시안의 '진시황릉'에서도 그리고 무덤은 아니나 이집트의 피라미드와 흡사한 멕시코 칸쿤의 치첸이트사(Chichen Itza) 피라미드, 그 어느 곳에서도 우리와 비슷한 형식의 무덤 그림을 기대하곤 했으나 찾을 수는 없었다. 물론 죽은 자의 영생을 기린다는 의미의 화려한 장식 등은 있었지만 말이다.

⬆ 하트셉수트 여왕 〈장제전 벽화〉(위)
와 장제전 앞에서 저자

오래전, 2008. 1월 이집트 왕들의 무덤 계곡 탐방 때 보았던 여왕으로서 위엄을 갖추기 위해 수염까지 달았다는 하트셉수트(Hatshepsut) 여왕의 〈장제전(葬祭典-왕의 사후 영혼을 제사하는 사찰)의 벽화〉는 땅속이 아닌 계곡 자연 암반에 건축(BC 1460년경)된 건물의 화려한 벽화이나 고구려 고분벽화의 추억과 같은 감흥을 받기에는 어려웠다.

오래전에 배웠던 고구려의 국사 이야기를 되살리면 3세기부터 7세기까지 고구려의 본거지는 졸본, 국내성, 평양성으로 수도가 이전된 것을 기억한다.

BC 37년에 고구려는 지금의 중국 랴오닝성(중국 동북부지역으로 압록강,

발해와 서해를 끼고 있는 지역 14.6만㎢, 성도 瀋陽)의 환인 지역 졸본성(卒本城-五女山城)에 주몽(朱蒙)은 도읍을 정하여 나라를 키우고, 2대 유리왕(琉璃王)은 AD 3년에 지금의 지린성(吉林省. 중국 동북부지방으로 남쪽으로는 압록강 두만강. 동부로는 러시아, 북으로는 흑룡강성으로 18.7만㎢, 성도 長春)의 집안시 지역인 국내성(國內城)으로 수도를 옮겼다. 그리고 427년에 평양성(平壤城)으로 이전까지 4백여 년간 이상을 압록강 건너편 집안시 지역인 국내성을 중심으로 중국 동북부지역을 지배하였다.

특히, 제19대 광개토대왕(374~412) 때에는 약진을 거듭하여 동북아시아에서 최강의 제국을 이룩하였고 고조선의 영토였던 만주대륙 전역을 완전히 통일하였다.

이에 따라 고구려 졸본성인 환인 지역, 국내성인 집안 지역, 그리고 마지막 수도였던 평양성 지역 등에서 현재까지 발견된 왕릉을 비롯한 고분은 모두 119기로 알려져 있다.

졸본과 국내성 지역에서 38기, 나머지 평양성 등 인근 지역에서 81기가 발견되어 있다고 한다.

저자는 오래전부터 사귀어 온 대학 선배, D 대학교 역사학 교수 등 지인과 함께 2009. 7월에 고구려 및 항일유적 역사기행을 가졌다. 대련-단동-환인-집안-통화-용정-토문을 포함하는 코스였다.

인천에서 출발 전까지 여행주최 측에서는 광개토대왕비와 왕릉 그리고 일부 고분벽화도 볼 수 있다고 집안시 인민 정부 관계자와 협의가 된 상태라는 정보에 일행은 들떠 있었으나 환인에서 그 꿈은 접어야 했다.

현지 조선족 안내인 설명으로는 지방정부에서는 근접입장이 불가하며 특히 고분 입장은 폐쇄된 지가 오래되었다는 소식이었다. 특히 호태왕비각과 대왕비 주변 환경정화 사업을 1996~1997년도에 한국인 건설회사 경영자가 거액의 개인재산을 들여 정비도 했지만 2002. 2월부터 시작된 중국 정부의 '동북공정(東北工程)' 작업 이후에는 모든 사정이 서서히 변경되었다는 귀띔도 전했다.

⬆ 광개토대왕비

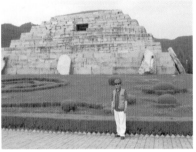
⬆ 장수왕릉 앞에서 저자

강화 유리 벽으로 보호된 광개토대왕비각 주변을 서성이며 조선족 안내인에게 우리 조상의 것도 마음대로 못 보는가 하고 푸념하자 그는 나중에 좋은 자료를 몇 가지 드리겠다고 하여 위안 삼았다. 사실 거대한 크기의 호태왕비문을 맨눈으로 정확히 판독하기란 거의 불가능한 일이었다. 광개토대왕비는 집안시 동쪽으로 4km 정도 떨어진 과일나무밭 지역 인근에 있으며 대왕 비 1km 인근에 광개토대왕릉이 있다. 장수왕 3년(AD 415)에 아버지 호태왕(374~412)의 공적을 기념하기 위한 비문으로 한(漢) 시대의 예서체에서 해서체로 넘어가는 길목의 예서체에 가까운 서체로 새겨져 있었다.

여초(如初) 김응현(金膺顯, 한국 근·현대의 서예 대가, 추사 이후 여초라는 찬사를 받음, 1927~2008)은 "광개토대왕비체는 중국의 어느 시대에도 나타나지 아니하는 독립적인 서체"라고 하였고 저자도 한자의 서체 편에서 이미 설명한 바 있다.

자료에 의하면 광개토대왕 비석은 높이 6.39m 동남 1.48m, 서남 1.35m, 서북 2m, 동북 1.46m, 총무게가 37t이나 되는 거대한 천연석 응회암(凝灰巖) 재질에 총 1775자(150여 자는 훼손)가 각인되어 있다.

가이드가 선물로 제시한 광개토대왕비문 전체 4면을 찍은 A4 용지 크기 모습은 사진과 같다. 이 역시 동북공정의 인위적인 흔적일까. 광개토대왕비의 안내서 사진에 시기를 진(晉)(?)이라고 표기하고 있다.

🔼 광개토대왕비문 전체 4면
🔽 광개토대왕비문 제4면 중 확대 부분

조선족인 중국 안내인에게 진(晉, 265~420) 표기가 맞는가 하고 반문하자 겸연쩍어한다.

비문의 구체적 내용에 관하여 스스로 풀이하기는 어렵지만, 저자가 매우 흥미 있게 보는 것은 비문 제4면 내용 중 다섯째 줄 내용인데 이를 확대하여 보자.

내용 중에 "국강상광개토경호태왕(國岡上廣開土境好太王)"의 구절인 데 풀이는 '광개토대왕은 영토를 넓게 확보한 왕 중 왕이다'라는 뜻인데 재미있는 현상을 찾아보기로 하자.

　　아래 사진에 뚜껑이 있는 청동 그릇의 공식적인 이름은 〈광개토대왕공적호우명(廣開土大王功績壺杅皿)〉으로 1949년 경주 노서동 5호 고분에서 발굴된 청동 그릇인데 높이 19.4cm, 깊이 10cm, 지름 24cm로서 이 그릇 아래 바닥 면에는 "을묘년국강상광개토지호태왕호우십(乙卯年國岡上廣開土地好太王壺杅十)"이라고 4행 16자의 명문(銘文)이 새겨져 있다.

🔼 신라경주 호우명(壺杅皿)　　　　🔼 호우명(壺杅皿) 그릇 밑의 확대 모양

　　더위가 가시는 2019. 9월에 기억을 되살려 이 호우명을 재탐사코자 경주 국립박물관을 찾았으나 용산 국립중앙박물관으로 이전 전시 중이라 다시 상경하고 그해 10월 고교동창 모임에 동행하여 재확인

하였다. 이 글귀의 뜻은 앞서 말한 바와 같이 '415년(乙卯 年은 장수왕 3년
으로 광개토대왕이 죽은 후 3년 차가 되는 해) 영토를 넓게 확보한 광개토대왕릉
용 호우'라는 뜻이다. 여기서 눈여겨보아야 할 점이 있는데 호우명의
글씨체가 예서체인 웅건한 광개토대왕비문의 서체와 같은 서체라는
점이다. (한편 호우명 명문 위에 정(井)자 표시가 있는데 이는 광개토대왕의 트레드마크라는
설도 있음을 참고하자-최인호의 소설《제왕의 문》에서)

이 경우에 고구려의 호태왕비문(AD 415)의 서체와 6세기 초에 만들
어진 것으로 추정되는 신라 호우총에서 발굴된 호우명의 서체가 같
다는 점이 두 나라 간의 정치외교, 경제교류의 밀접한 관계를 보여
주는 증표가 되는 중요한 사실적이겠지만 저자로서는 광개토대왕비
서체가 1600여 년 전, 그 옛날에 비석에서나 생활용품 등에서도 통일
되어 사용되었다는 그 사실이 놀랍고 대단한 일이 아닌가 생각한다.

🔲 무용총의 〈수렵도〉
　(사진 중, 수렵도 전체 사진과 수렵 부분과 무용수 확대 사진-집안시 인민 정부 자료사진)

　　고구려 무용총(舞踊塚) 고분은 집안시 남쪽에 그러니까 광개토대왕 비에서 북 방향으로 1km 떨어진 구릉 지대에 여러 고분군과 같이 있다. 1935년 발견 조사 당시에 무덤 속 벽에 무용수들의 춤추는 그림으로 〈무용총〉으로 불리게 되었다.

　　조선족 안내인은 고분 입구 근처에 가는 것도 어려우며 고분 문은 철제문으로 폐쇄되어 있어 무의미한 일이며 대신 최근에 집안시 인민 정부의 무용총 내부 촬영 때 입수한 발행 부수도 제한된 사진 책자를 선물하겠다 하여 위안 삼았다. 여하튼 현장을 직접 볼 수 있는 상황은 불가능하지만, 현실적으로 직접 관리하는 주체의 최근 자료에서 사진으로나 확인할 수 있어 위안 삼았다.

　　조선족 집안시 인민 정부 촬영자로부터 직접 전해 들었다는 이야기로는 2004년도에 촬영한 사진이라 하는데 말 탄 사람의 수렵도는 상태가 좋으나, 여러 무용수 그림이 있는 부분은 상태가 좋지 않아 못 찍었으며 그나마 여러 무용수 윗부분에 있는 무용수 하나는 상태가 좋아 찍혔다는 친절한 사진 설명이 있었다.

　　그 얘기는 귀국하여 일부 사실로 확인한 바 있지만, 인민 정부의

촬영 시기는 정확하지가 않다. 우리나라에서는 최초로 KBS가 1991. 5월에 사학자 김원룡 교수(1922. 8.~1993. 11.) 등 일행과 같이 고구려 무용총 내부를 중국당국의 협조로 어렵게 직접 촬영, 방송하였는데 그 당시 화면에도 무용총의 무용수 머리 부분이 모두 떨어져 나간 상태로 촬영이 된 것으로 보아 조선족 설명은 맞는 것 같다.

집안시 인민 정부 관계자의 무용총 벽화탐사 얘기를 조선족 안내인이 전해 들은 바로는 "벽화는 한 벽면에 주제 별로 그리지 않고 섞여져 있으며, 사람 크기도 신분이 높은 사람은 크게, 그렇지 않은 사람 키는 작게 그려져 있고, 벽화의 주제는 대체로 인물 풍습, 동물들, 장식무늬 등으로 붉은색, 청록색, 노란색, 검은색 등으로 그려져 있다"라고 말해 주었다.

사진에 나타나는 바와 같이 새 깃털 장식의 기마 인물이 힘껏 당기는 활시위로 사슴을 쫓는 〈수렵도(狩獵圖)〉, 점무늬 고구려식 바지저고리를 입고 춤추는 모습, 이 모두가 운동감이 뛰어나고 화려한 그림이다. 앞서 선사시대의 〈반구대 암각화〉에서도 그물로 동물을 잡는 모습의 수렵 암각화가 나타나는데 그 모두가 고분 그림 등 옛 그림은 당시의 생활풍습이나 표현력 등을 관찰할 수 있는 대단한 기록물이라고 판단된다.

귀국한 이후 무용총의 일반적인 개요를 문헌으로 확인한 결과 무덤의 외형은 굴식 돌방무덤이며 깊이 15m, 높이 3.4m 정사각형이고 4 벽과 천장은 돌로써 피라미드식으로 8계단을 쌓아 상층부는 좁아지는 형태라고 설명하고 있다.

앞서 무용총 현장탐사 내지는 호태왕 비문을 근접거리 등에서 볼 수도 없었지만, 눈에 띄게 느낄 수 있었던 '동북공정'의 역사 왜곡 현상을 여러 곳에서 확인할 수 있었다.

"…… 고구려는 고대 중국의 동북지역에서 가장 특색 있고 영향력 있는 하나의 민족과 지방 정권으로서 …… 기원전 108년 한무제(漢武帝)가 위씨조선을 멸한 뒤 그 땅에 현토, 낙랑, 임둔, 진번 등 4개 현을 설치하고 고구려 사람들이 모여 사는 지역에 고구려 현을 설치하여 현토군에 귀속시켰다-집안시 인민 정부 안내자료"라는 식으로 고구려는 중국 본토 왕조에 부속된 변방 속국 정도라는 '완전한 역사 왜곡'의 사실로 이를 바로 잡기를 위하여도 통일과 만주 지역 역사진실을 바로 세우는 데 힘을 다할 필요성이 절실함을 느낀다.

❖ 다. 영주 〈순흥 고분벽화〉

저자는 2018. 9월 사진 헌팅을 위해 오랜만에 고국 방문을 한 LA 사촌 형님과 같이 영주 부석사 여행을 하던 도중 순흥 고분을 탐사한 바 있다. '순흥골 만석꾼 황 부자'로 유명한 영주시에 있는 순흥 고분은 사적 제313호로 1985년도 발견되어 개방 중인 고분이었다. 벽화가 있는 고분이 있다고 소문이 나돌아 확인, 발견하게 됐다는 것이다. 안타깝게도 고분 유물은 오래전에 도굴당한 것으로 추정되며 무덤 축조 시기에 관하여 학계는 AD 539년 정도로 추정하고 있다.

직사각형의 돌방무덤으로
6~7 계단식으로 축조하고 상층
부로 올라갈수록 좁아지는 형태
의 돌방무덤이다. 널방 크기는
남, 북이 2m 동, 서는 3.5m 높
이 2m 정도이다. 흥미로운 사
실로는 이 무덤이 남한 지역에
서는 유일한 고구려풍이 짙은
무덤이라는 사실이다. 순흥 지
역은 삼국시대에는 고구려영토
변방 지역으로서 고구려의 영향
이 당연히 미쳤을 것이며 무덤

⬆ 〈순흥 고분 입구〉

의 주인공 또한 고구려 파견 지방통치세력의 고분설이라는 주장이
제기되기도 한다. 그러나 이 고분벽화에 나타나는 역사(力士)의 귀걸
이 모습에서나 발굴 당시 남자와 여성 등 여러 명의 순장된 증거물
등으로 신라풍습에 속한다는 주장도 제기되었던 것으로 나타난다.

어찌하였든 저자는 이 고분벽화에 관심이 많아 여러 장면을 헌팅
하였는데 벽화는 발굴 당시 훼손이 심한 상태여서 무덤 내부를 개방
하면서 가능한 당초대로 복제할 수밖에 없었다는 설명이었다.

고분의 벽면은 고구려 고분 방식대로 회칠하고 그 위에 채색으로
널방 북벽에는 구름과 연꽃을, 남벽에는 뱀을 쥐고 있는 역사상(力士
像) 등이 그려져 있으며 서벽에는 '己未中墓像人名'으로 묵서로 쓰여
있는데 죽은 사람의 이름은 없지만 이를 근거로 학계에서는 539년에
축조된 것으로도 본다. 순흥 고분벽화 그리는 방식은 앞서 설명한 바

있는 구륵법(鉤勒法)과 백묘법(白描法)이 사용된 것으로 판명되고 있다.

무덤 안에 그려진 상징들은 신비감을 증폭시키면서 대부분 현실감은 떨어뜨린다. 아마도 관념이 상상화 되었거나 상상이 실재하는 것처럼 표현했을 것으로 짐작된다. 그렇게 함으로써 죽은 자의 안락을 기원하고 후세 세대의 번영을 기원하는 의도가 있었을 것이다. 글씨는 묵서이며 비교적 색감도 온화한 붉은 채색이 위주이지만 훼손이 안 되었다면 더 많은 정보를 제공할 것이다. 생활풍속을 주제로 한 고분벽화라 하더라도 그 내용은 매우 선택적이고 제한적으로 될 것이다. 제한된 화면에 우선으로 표현해야 할 이유에서일 것으로 판단된다.

고분이나 암각화는 지나간 역사의 귀중한 기억의 저장고인데 더욱이 한반도 남쪽 고분에서 고구려 영향권의 고분, 그 유물이 도굴당한 것이 아쉬운 현상이다.

구름과 연꽃, 그리고 뱀을 움켜쥔 역사(力士), 그것도 코가 큰 역사, 묵서로 쓰인 묘지명, 그 모두 의미하는 바가 우리에게 무엇을 시사하는지 궁금하다.

⬇ 〈순흥 고분벽화〉
　내부연화, 묵서명, 역사도

❖ 라. 경주
〈천마총장니천마도(天馬塚障泥天馬圖)〉 감상

우리나라의 가장 오래된 채색 그림은 고구려 고분벽화이다.

앞서 말한 바와 같이 현재 발견된 것만도 110여 기에 이르는데 고분벽화의 내용이 구체적이고 회화적이며 상상력을 동원해야 하는 반추상적인 것도 상당수에 이르며 특히, 고구려 고분벽화는 우리의 고대 문화예술의 보고이다.

1973년에 경주에 있는 대릉원 일원 중 황남동에 있는 고분 천마총에서 발굴된 국보 제207호〈천마총장니천마도〉는 최초의 유일한 신라 시대의 그림이다. 장니(障泥)란 우리말로 '다래'라고 하는데 말안장에서 말의 배 양쪽 부분에 늘어뜨려 말이 달릴 때 튀어 오르는 흙을 방지하여 옷이 더러워지는 것을 막는 기능을 가진 장치물이다.

왕릉급 무덤으로 추정되는 천마총 천마도는 느끼는 바와 같이 하늘을 나는 듯한 말의 모습은 흰색으로 그리고 말 주변에 흰색, 붉은색, 갈색, 검은색 등으로 인동당초문(忍冬唐草紋, 인동초는 덩굴식물로 덩굴을 이루어 끊임없이 뻗어 나가는 성질을 가진 일년생 풀, 당초문은 줄기 잎 덩굴이 얽히고설킨 식물 모양의 문양임)을 그렸고 말의 목덜미에서 등까지 나는 긴 털(말갈기)과 꼬리털이 힘 있게 휘날리는 모습이 인상적이다. 고분 축조 시기가 6세기경이라면 영주 순흥 고분에서 익힌 바와 같이 고구려의 영향이 미친 때로 보아야 하는데 인동초 덩굴무늬는 고구려 고분벽화 문양을

영향받은 것으로 추정된다고 알려져 있다.

일부 학자들은 천마도의 말은 말이 아니고 길상영수(吉祥靈獸)인 기린(麒麟)이라고 주장하고 있다. 전설에 의하면 기린은 용이 땅에서 말과 결합하여 태어났다는 동물로 머리에 뿔이 하나 있고 말과 같이 말굽과 꼬리가 있으며 목과 다리에는 갈기가 있고 힘이 있는 동물로 하루에 천 리를 달릴 수 있다는 영험 있는 기린(麒麟)이라는 주장도 있다.

6세기경에 축조된 무덤인데 캔버스도 없는 그때 어떤 기술과 재질로 그렸을까 하는 궁금증을 가질 수밖에 없다. 자작나무 껍질을 여러 번 겹치고 누벼서 캔버스를 만들고 그 주변은 가죽을 이어 만든 장니에 여러 천연물감을 사용하여 그렸는데, 그것도 땅속에서 1400~1500여 년을 견디어 우리에게 나타난 그림이다.

염료(染料)와 달리 천연안료(天然顏料)는 보존력에서 아주 뛰어난 성질을 가졌으므로 가능하다고 보겠지만 전해져 오는 옛날 사용 방법의 안료를 간단히 찾아보자.

p. 호분(胡粉): 흰색을 내며 조개무덤의 오래된 조개 가루를 이용

p. 토황(土黃): 황색으로 황토, 적토 또는 철광석이 풍화된 고운 흙가루를 활용

p. 녹청(綠靑): 청색계열은 구리 광석이 돌로 산화된 것을 가루 내어 활용

p. 등황(藤黃): 노랑 및 갈색으로 등황나무 등의 수액으로 활용

p. 남(藍): 파란색계열로 쪽이라는 식물에서 우려내어 잿물을 섞어 활용

❖ 마. 고구려풍 행렬도, 그림문양 신라 토기 출현

관심이 많으면 눈에 잘 보인다고 했던가. 고구려 고분벽화를 찾던 중 2019. 10. 17. 아침신문에 반가운 뉴스가 나왔다.

경주시 황오동 쪽샘지구 44호 고분 무덤(지름 약 30m)에서 고구려 영향을 받은 것으로 추정되는 목이 긴 토기 항아리인 장경호(長頸壺)가 발견되었는데 토기 표면에 기마-수렵-동물 그림이 복합적으로 가득 담겨 있다는 것이다.

"행렬이라는 큰 주제를 바탕으로 기마, 무용, 수렵하는 이들이 복합적으로 그려진 토기가 발견된 것은 처음이며 내용의 구성이 풍부하고 회화성이 우수한 귀중 자료"라고 국립 경주 문화재 측에서는 중간발표를 한 것이다.

쪽샘지구 무덤은 4~6세기 신라 왕족이나 귀족의 무덤 지역으로서 1000여 기가 집중해 있다는데 앞으로 추가적이고 구체적인 발굴 조사가 기대되는 지역이다. 특히, 행렬도의 주제가 고구려 무용총 〈수렵도〉와 무용도, 안악 3호분(황해도 안악군 유순리에 소재한 고구려 357년에 축조된 고구려 시대 벽화고분으로 1949년에 발견, 북한 국보 제23호)의 행렬도와 비슷하다고 설명하고 있다.

⬆ 경주 쪽샘지구 무덤에서 발굴된 토기에 그려진 고구려풍 그림문양(자료사진)

말 탄 사람과 말들 모습, 그 뒤에 인물들이 팔을 나란히 들고 춤추는 듯한 모습은 무용총 벽화를 닮았고 뒷부분에서는 활을 들고 사냥을 하고 있으며 그 뒤로 말 탄 사람은 개를 몰고 다니는 모습 또한 무용총 수렵도와 유사하다는 것이다.

앞서 언급한 바 있지만, 신라의 5세기 초에는 고구려와 여러 이유로 밀접한 관계가 있던 시기로 고구려 영향을 받은 증거로 해석된다. 앞으로 더욱 흥미 있는 많은 연구결과 발표가 기대된다.

❖ 바. 만주의 우리 역사를 다시 찾기를 바라며

　　이런저런 이유로 만주 지역을 두 번이나 방문한 기회가 있었으나 역사전공 학도도 아니고 그렇다고 유적탐사만을 위한 여행도 아닌 처지에서 생각하는 모든 것을 찾아볼 수가 없어 돌아오면 서운한 느낌이 들 때가 한두 번이 아니었다. 외국의 다른 지역이라면 모를까 왠지 만주 지역은 방문 때마다 낯익은 고향 같은 감정을 저버릴 수 없는 것은 저자만의 느낌은 아닐 것이다. 도시의 이름도 생소하지 않고 자연 풍광이나 더욱이 어느 지역을 가더라도 한글 간판을 볼 수 있고 또한 한자권인 우리가 전혀 이해 못 할 그렇게 낯설지가 않았기 때문일 것이다.

　　동북 3성으로 불리는 랴오닝성(요녕성, 遼寧省, 14.6만㎢), 지린성(길림성, 吉林省, 19.1만㎢), 헤이룽장성(흑룡강성, 黑龍江省, 45.5만㎢)는 총면적이 한반도의 4배가 넘는 80만㎢에 이른다. 이처럼 드넓은 곳이 옛날 우리 조상이 살던 삶의 터전이었고 현재에도 많은 동포가 살고 있음을 생각하면 가슴이 아니 뛸 수 없다.

　　1990년도 집계 상으로 신의주 건너편인 랴오닝성에 23만 명, 백두산과 두만강 건너편인 지린성에는 118만 명(이 중 옌볜 조선족 자치주의 82만 명 포함), 지린성 북쪽 위치인 헤이룽장성에는 45만 명, 합계 동북 3성에 186만여 명의 중국 조선족이 거주하는 것으로 나타난 바 있다.

　　무엇보다도 백두산과 그 주변에서 흘러나온 압록강, 두만강, 송화강 등의 유역은 고대로부터 우리 한민족의 활동무대였음을 역사 흔적이 이를 여실히 증명하고 있다.

그러한 역사와 현실을 되새겨 보면 오늘 우리가 중국, 러시아, 일본 등 주변 국가와 어떤 관계를 유지해야 할지 곰곰이 생각해야 할 것이 많은 것 같다.

(1) 옌볜 조선족 자치주, 간도 지역에서 마음속으로 그리는 그림

제3의 한국이라 해도 과언이 아닐 지린성 옌볜 조선족자치주는 남한의 절반에 가까운 4만 3천㎢에 인구는 250만 명, 현재 그중의 35%가 동포인 조선족으로 알려져 있다. 이 자치주의 중심지인 옌지(연길)를 중심으로 동북 방향 30km 거리에 빛나는 항일전적 승전지인 홍범도 장군의 허룽현(和龍) 봉오동이 있고, 남쪽으로 90km 거리에 김좌진, 홍범도 장군의 백두산 자락의 청산리(사진)가 있다. 이 모두 지역인 두만강 건너편에는 함경도지방에서 건너간 조선 사람이 옛 시절부터 농사를 짓고 살던 땅이었다.

간도 지역에 관한 역사적 흐름을 읽었던 자료를 중심으로 정리하여 보면 아래와 같다. 일반적으로 압록강 북쪽 지역은 서간도, 두만강 북쪽 지역은 북간도로 불렀다.

간도는 당초에 間土, 間島, 墾島, 幹東 등으로도 쓰였고, 한편 간도

⬛ '당빌'의 조선 왕조와 청국 간 국경도 봉오동과 청산리 지역지도

(間島)는 샛땅, 두만강 샛섬 등으로 불리기도 했었다. 19세기 들어 조선 왕조에 들어서 농민들이 새로운 농토를 찾아 불모지나 다름없던 만주 지역에 대거 이주하면서부터 간도 지역은 통상 두만강 이북 쪽의 지역을 통칭하는 것으로 알려졌다. 지금의 지린성 지역 중 연길(延吉), 돈화(敦化), 훈춘(琿春), 용정(龍井), 도문(圖們) 지역 등등은 4만 3000여km²로서 우리 민족 186여만 명이 터를 잡고 있었던 이유도 그러한 배경에서이다.

그런데 일본이 2차 대전 패전으로 대한민국에 대한 일본의 불이익 외교 행위는 당연히 국제법상 무효가

⬆ 당빌의 〈황여전람도(皇輿全覽圖)〉

된 후, 1909. 9월 일본과 청국 간에 맺어진 〈만주에 관한 협약〉이 무효화 된 것처럼, 동일 일자 동일 장소에서 맺어진 〈간도에 관한 협약〉 또한 무효화는 당연하다.

'당시에 일본은 만주철도 부설권, 만주 탄광 채굴권 취득 등 이익권 확보를 위해 조선이 관할하던 간도 지역 영토권을 청국에 인정'하였는데 '이것은 당연히 무효화'된 것이기 때문이다.

우리가 간도 지역 영유권을 주장 할 수 있는 것은 자명한 일이고 통일이 되는 시점에서는 국토회수에 노력하여야 할 근거가 되는 것이다.

여기에서 또 한 가지 반드시 짚고 넘어가야 할 것이 있다.

우리 관련 학자들 간에서는 간도 영유권에 가장 큰 영향을 주는 것이 청의 강희제 때인 1737년 프랑스 당빌(Jean-Baptiste Bourguig D'anVille)의 〈황여전람도(皇輿全覽圖)〉(사진)이다. 〈황여전람도〉는 강희제가 더욱 명확한 국경을 책정하기 위해 프랑스 선교사를 통해 제작한 지도이기 때문이다. 이 지도의 조선과 청국 간의 국경(사진)은 압록강과 두만강이 아니라 훨씬 그 북쪽 위치임을 한눈에 알 수 있다. 〈황여전람도(皇輿全覽圖)〉는 2021. 6월 현재 스페인 상원도서관에 비치되어있으며 또한, 눈여겨야 할 점은 일본의 억지 주장인 독도 소유권 또한 이 지도에 분명히 조선(Coree)의 영토로 표시되어 있다는 것이다.

🔼 용정시 서쪽 3km 뱀산에 있는
　 항일정신의 상징, 一松亭

을사늑약 이후 두만강을 건넌 한국인들은 연길 용정에 1906년에는 이상설, 이동녕 등이 근대 교육기관으로 서전서숙(瑞甸書塾)을, 1908년에는 함경북도 회령, 종성의 유학자인 김약연, 김하규 등이 명동서숙(明東書塾)을, 이 학교는 여러 민족학교와 같이 통합하여 대성학교 등에서 1946. 9월에 대성(大成)중학교로, 이후 여러 민족학교와 통합·발전하여 현재는 용정(龍井)중학교로 불린다. 이 민족학교는 항일 구국 인재양성 목표대로 수많은 애국지사를 배출하였는데 윤동주, 이상설 등 애국지사의 기념자료관이 설치되어 있었다.

1910. 7월에는 서간도 지역, 즉 고구려의 터전이던 국내성 북쪽 삼원보(三源堡) 지역에 이동녕, 이회영, 이범석 등의 신흥무관학교 등의 설립이 있었다.

오늘날 중국 사람들은 만주와 압록강, 두만강을 건너 오가는 것으로 판단되는데, 함경북도 최북단 끝자락 두만강 강변에 자리 잡은 중국 도문(圖們)시에서 다리 하나 건너면 북한 땅 남양(南陽) 거리, 부르면 대답하고 돌아올 거리, 우리 땅인데 인데 우리는 갈 수가 없다.

⬆ 부르면 다가올 수 있는 북한 땅 남양 거리로 가는 다리에서 마음만 간다.
⬇ 두만강 끝자락 중국 도문 시, 남양 시를 잇는 도문, 남양 다리 경계선

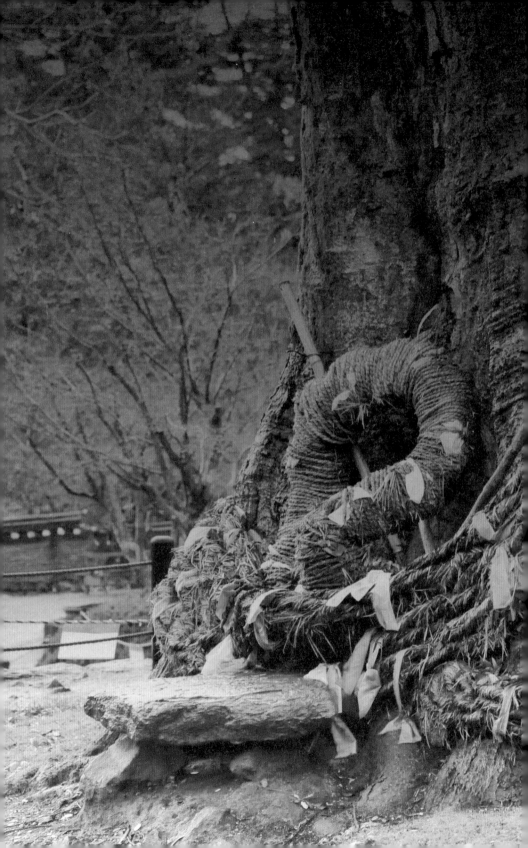

8.

우리 전통문화의
색과 상징

우리 전통문화의
색과 상징

　　동양화와 서양화는 소재나 형식 등에서 외형상 같은 것 같으면서도 그 뒤에 숨어 있는 미관(美觀)은 서로 차원을 달리하고 있다. 추사의 〈세한도(歲寒圖)〉를 예로 든다면 몇 그루 서 있는 소나무는 단순한 사실적 표현으로 그친 것이 아니라 그 발문(跋文)에서 말한 바와 같이 지조나 절개 등 화가의 마음을 상징적으로 나타내고 있으며 우리가 한국화에서 흔히 볼 수 있는 사군자의 소재인 매화, 난초, 국화, 대나무는 그 자체의 외형적 아름다움만 표현하는 것이 아니고 정절(貞節), 군자(君子), 은일(隱逸), 지조(志操)를 의미하는 것은 우리가 아닌 서양사람들은 그 뜻을 헤아리기 힘들 것이다. 더욱이 빨강, 노랑 등 그 색깔에서도 서로 다른 의미를 부여하고 있음은 우리의 전통적 문화미술의 색깔별 상징을 이해하는 것은 중요하다고 보겠다.

❖ 가. 색(色)의 동서양 이야기

한자의 '색(色)'은 인(人)과 절(節)을 합한 글자에서 유래되고 있다. 절(節)은 대나무 조각에 글을 써서 징표로 나눠서 상대에게 주고 후일 자기 것과 대조·확인하는 증표로 삼는 신표인데, 색(色)은 중국의 가장 오래된 글자풀이 자전인 설문해자(說文解字)에 따르면 '마음은 기(氣)'에 따르고 기는 얼굴에 나타나는데 이것이 '색(色)'이란 것이다.

우리가 안색(顏色)이 흐리다고 말할 경우는 얼굴빛을 보고 말하는 이치인 것과 같은 맥락이다. 말하자면 '얼굴이 빨갛다'라는 것은 부끄럼 타는 것과 같은 것이다. 남의 환심을 얻기 위해 교묘한 말과 아첨하는 얼굴빛의 의미인 '교언영색(巧言令色)'이란 말도 색과 관련된 표현이다. 따라서 동양의 색은 사람의 심리상태, 정신이나 감정에 따라서 달리 표현하는 것으로 판단된다.

서양에서 발달한 색채학에서는 색을 사람의 시각체험을 구성하는 하나의 요소로 보면서 태양광선의 스펙트럼에 의하여 빨강-주황-노랑-초록-파랑-남색-보라색으로 구분한다. 또한, 빛 또는 물감의 '삼원색'으로 빨강(Red, 赤), 파랑(Blue, 靑), 노랑(Yellow, 黃)을 바탕으로 열 가지 '색상환(色相環)'을

🔼 삼원색-색상환표

만들고 이를 확대하여 가면서 수많은 색의 상호관계를 만들어 냈다. 특히 서양의 인상파 화가들은 '삼원색'의 보색대비 원칙으로 인상적인 화풍을 일으켰다.

　그러나 동양에서는 색의 색상, 명도, 채도 등을 따지기 전에 색이 가지고 있는 의미나 상징성을 중요시하였다. 이것이 '음양오행사상(陰陽五行思想)'의 바탕이다. 우주의 만물은 음과 양, 이를 기초로 생성하고 소멸하는 오행, 즉 목-화-토-금-수의 변전(變轉)하는 사상이다. 여기에서 오행이 순환하여 목생화(木生火), 화생토(火生土), 토생금(土生金), 금생수(金生水), 수생목(水生木)이 생(生)의 순환이며 목극토(木剋土), 화극금(火剋金), 토극수(土剋水), 금극목(金剋木), 수극화(水剋火)는 오행상극이 된다. 따라서 동양에서는 색을 배열할 때 시각적인 아름다움보다 오행사상에 기초한 것이 되어야 한다.

❖　나. 오방색-음양오행 이론과 우리 생활

오방색은 '음양오행사상'에서 출현한 것이다. 언제 누구에 의해서 시작되었는지 알 수는 없으나 수많은 세월 동안 사람들이 하늘, 땅, 식물 등 자연과 우주를 관찰하여 이뤄 낸 동양사상 하나일 뿐으로 우리의 삶과 학문에 큰 영향을

🔼 음양오행-오방색

끼쳤다. 오방은 각기 상징하는 색
깔을 가지고 있는데 목(청, 靑)-화
(적, 赤)-토(황, 黃)-금(백, 白)-수(흑, 黑)
로 표시된다.

앞서 말한 바 있지만, 배색에 있
어서 상극은 피하고 상생을 택하
는 것이다.

예를 들어 목생화, 화생토는 상
생이므로 청색과 적색, 적색과 황
색은 배열에 어긋나지 않고 목극

🔼 색동저고리와 오방낭

토, 화극금은 상극이므로 청색과 황색, 적색과 백색은 배열에 어긋난
다는 이치이다.

이러한 원리에 따라 우리 어린아이가 설날에 입던 오색 색동저고
리 옷과 결혼 패물을 담던 주머니인 오방낭(五方囊) 등의 색깔 배열원
리는 그런 이유이다.

오방색으로 표시 한 줄은 금줄
이라고 하여 특정 장소를 상서롭
고 신성한 공간으로 설정하고 유
지하는 일을 우리는 낯설지 않게
기억한다. 아이가 탄생하면 새끼
줄에 붉은 고추(적), 한지(백), 생솔
가지(청), 숯(흑), 을 꿰 달아 금줄을
쳐서 외부인의 출입을 제한하였고

🔼 삼작노리개, 조선 시대

서낭당(또는 성황당)이나 당산나무 등에는 금줄을 쳐서 예배 의식을 갖도록 하였다(서낭당 오방색 금줄 등은 별도로 후술함).

돌을 맞는 아이에는 허리에 돌 띠와 오방색 주머니를 매어 준다. 남자아이는 남색, 여자아이는 홍색의 장방형의 띠에 작고 예쁜 오방색 주머니를 달아 준다. 주머니에는 양기 왕성과 부정방지 의미로 노란 콩, 빨강 팥, 흰 쌀을 한지에 싸서 넣어 준다.

육간대청(六間大廳, 여섯 칸이나 되는 넓은 마루)이건 삼간두옥(三間斗屋, 몇 칸 되지 않는 작은 오막살이 집)이라도 여인의 풍정을 돋보이게 하여 주는 노리개는 권위나 계급의 표시가 아닌 착하고 담담하여 각자의 분수에 맞게 지니는 부녀자의 장신구이다.

주로 오방색의 가는 실을 꼬아서 매듭과 길게 술을 만들고 길상 모양의 금, 은, 산호, 밀화 덩이 등 패물에 달아 저고리나 치마 주름 속에 다는 장신구로서 패물이 1개 또는 3개인가에 따라 단작 또는 삼작노리개라고 부른다.

오색(五色)은 그 상서로운 기운으로 잡귀가 접근하지 못한다고 믿어 집의 단청에는 필수적 데코레이션 방법이었다. 목재의 부식이나 벌레 등의 오염을 방지하기 위한 수단이기도 하지만 잡귀 예방이라는 목적으로도 해석된다.

또한, 상서로운 기운을 부르는 오방색은 생활을 규제하고 질서를 요구하는 기능이 있어 청은 목(木) 동(東)을, 적은 화(火) 남(南), 황은 토(土) 중앙(中央)을, 백은 서(西), 흑은 북(北)을 의미하여 이런 원리에 따라 제사상 차림은 홍동백서(紅東白西)를 기본으로 한다.

우리나라 고전형식의 혼례복에서 활옷의 색 바탕, 남녀의 상징은 청, 홍색을 상징하며 굿패들이 지역의 수호신을 모시고 굿을 할 때 장대 끝에 오색 천을 달고 있는 것을 볼 수 있는데 이 역시 오방색이 지니는 상서와 벽사(僻邪)의 기능과 관련이 있다고 한다.

2017. 5월 완도군 청산도의 초분(草墳) 전통장례의식이 있다 하여 출사하였을 때 청산도에서 헌팅한 바 있는 꽃상여이다. 뭍으로 귀환하기 위하여 승선절차를 기다리는 오방색으로 치장된 제구(諸具)이다.

🔼 청산도항의 대기 중인 꽃상여

장례 세계관에서 죽은 자를 꽃상여에 실어 보내는 장례식 절차도 이승에서 저승으로 아름답게 순환시켜 주기 위한 과정의 표현이 아닐까 한다.

따라서 음양오행에 근거를 두고 있는 오방색은 우리의 관혼상제나 민속, 의복, 제례 등 우리 생활에 커다란 영향을 미치고 있다고 보아야 하며 그 실용하는 사례가 무궁하다. 학문적으로도 자연과학이고 학문 그 자체로 보는 이론도 적지 않다고 생각한다.

색에 감정이 있어서 정신건강을 돕는 한편, 컬러 푸드의 중요성이 부각되는 점에서 보면 그 시사하는 바가 매우 크다 하겠다. 이러한 이론적 배경 모두가 인간의 사상이나 감정작용을 색깔로 표현한 것

으로 문학가 이전에 법률 교수, 변호사 등 다채로운 삶을 영위한 괴테(Johan Wolfgang Von Goethe, 1749~1832)의 색채론에서도 설명되고 있다.

색은 감정이 있으며 도덕성을 겸비하고 언어처럼 말을 한다는 이론은 인상파 화가들에게 큰 영향을 끼치게 되지 않았을까 한다. 인상파 화가들의 색채를 바라보며 명작을 남기게 되는 얘기는 별도로 다루기로 하자.

20년이 더 흘렀다. 캘리포니아 샌디에이고대학교 대학원(UCSD GSIRPS) 유학 시절 흑인 어학 여교수가 신명 나게 가르쳐 주던 팝송 Tony Orlando(뉴욕 1944. 4월생)의 〈오크나무 가지에 노란 리본을 달아요(Tie a Yellow Ribbon Round the Old Oak Tree)〉를 잠시 흥얼거린다. 감옥에서 형량을 마치고 나온 남자가 사랑하는 여자에게 자기를 잊지 않고 기다린다면 고향 떡갈나무 가지에 노란 리본을 달아 달라는 요지의 가사 내용은 색깔로 그리움을 전달하고 있다.

❖ 다. 시베리아-바이칼 호수의 오방색 탐방

⬇ 블라디보스토크 항구 야경

2018. 2월에 겨울 시베리아를 탐방하였다. 우리가 흔히 말하는 '시베리아 횡단철도(Trans Siberian Railway)'의 공식명칭은 '위대한 시베리아 길(The Great Siberian Way)'이다. 시베리아 횡단 열차를 타고 혹한의 얼음 왕국 바이칼을 탐방하기 위한 여정이었다. 러시아 황제 알렉산드로 Ⅲ세(1845~1894)가 대공사 끝에 1916년 마침내 시베리아 횡단철도를 개통한 주요 목적은 시베리아 영토를 효율적으로 지배하는 데 있었다.

지구 둘레의 4분의 1인 장장 9288km의 시베리아 철도를 따라 그 중간지점, 거대한 얼음 왕국이 펼쳐지는 바이칼 호수를 탐방하기 위한 여행이기도 하지만 말로만 듣던 한민족(韓民族)의 뿌리가 어려 있다는 흔적을 찾아보는 한편 '시베리아 파리'라고 불리는 이르쿠츠크 도시의 역사를 확인도 하고 지구표면 민물의 5분의 1, 최고수심이

🔼 블라디보스토크 역과 시베리아 열차

1637m, 호수면적이 대한민국 면적의 3분의 1이나 되며 40여 미터 깊이까지 맨눈으로 들여다볼 수 있는 세계에서 가장 투명도가 높은 바이칼 겨울 호수를 직접 촬영, 헌팅한다는 점에서 무척 흥분되는 다목적 여정이어서 긴장되었다.

더욱이 2월 초 순경이면 서울 날씨도 아직 추운데 시베리아는 물론, 바이칼 호수의 겨울은 2월이 절정이기 때문이었다.

시베리아 횡단 열차의 시발점인 블라디보스토크의 2월 평균 기온도 최저/최고가 영하 13.7/영하 5.9℃로서 출발지부터 추위가 조심스럽게 긴장되어 왔다. 인구는 70여만 명, 러시아 극동함대의 거점인 블라디보스토크는 원래 '동방을 지배하라'라는 의미가 있으며 동해 연안의 러시아 최대 무역항이자 군항이다. 블라디보스토크 역은 부친 알렉산드로 Ⅲ세 후인 니콜라이 Ⅱ세 황제 때인 1909년에 제정러시아의 특색을 살린 아담한 규모로 건축되었다.

바이칼 호수에 가기 위한 블라디보스토크 역에서 이르쿠츠크 역 구간은 4106km로 시베리아 횡단 열차 전체구간의 44%에 해당한다. 약 76시간, 3일이 좀 더 걸리는 겨울 기차여행이 되며 저자가 타는 시베리아 횡단 열차의 출발시각은 밤 1시나 되었다.

시베리아 및 바이칼 지역여행, 시베리아의 파리인 이르쿠츠크시의 슬픈 근대역사 이야기, 바이칼과 몽골계 부랴트(Buryats) 민족의 구체적 문화 내용은 무엇이고 바이칼의 오방색, 그 오방색은 한반도에서만 한정된 현상이 아님을 확인하여 보자.

(1) 바이칼 호수를 찾아가는 기쁨의 오방색

오랜 시간을 기차 안에서 갇혀 있어야 하는 것은 고통이다.

그러나 목적이 있어 겪는 고통은 누구나 감내할 것이다. 그것도 영하 30℃를 오르내리는 시베리아 설원을 만 3일이 넘는 76시간을 지내는 일이다. 물론 차창 밖으로 지나가는 눈 덮인 원시림과 끝없는

미개척지를 지나고 간혹 정차 중 낯선 도회지 역에서 잠시 휴식을 하거나 늘씬한 미녀 배료자(Beryoza)라도 만나면 눈웃음 정도로 인사를 나누는 정도 이외엔 즐거움이 없다. 2층 구조의 침대가 4개 있는 쿠페형을 2인실로 개조한 특실(사진)은 다소 좁은 느낌은 있지만, 추위에는 오히려 적합할 것 같다. 특히 언제나 뜨거운 식수가 공급되는 열차 내 복도의 사모바르(사진)는 제격이었다. 6개월(11월~4월)이 겨울인 시베리아의 평균 기온은 영하 11℃지만 횡단 열차의 실내는 따뜻하다.

⬆ 시베리아 횡단 열차 쿠페 내부

시베리아 횡단 열차 겨울 여행의 가장 큰 관심사는 날씨이다. 그러나 시베리아는 기온은 매우 낮지만, 습도와 바람이 한반도와 같이 많지 않아 방한복만 갖추면 특별한 지장은 없다. 손과 발이 오랫동안 노출되지만 않으면 시베리아 풍경을 즐기는 데 지장은 없다.

⬆ 쿠페의 사모바르(Samovar)

⬇ 시베리아 열차 쿠페에서

🔼 눈 덮인 시베리아 대평원의 낙조

　그러나 시베리아 열차의 장거리 여행은 따지고 보면 얻을 것이 많은 여행이다.

　긴 사색이 주어지는 여행이기 때문이다. 시베리아 횡단 열차 여행은 그것을 도외시하면 안 되는 여행이다. 누구의 말이었던가. 시베리아 철도여행은 지구상에 남아 있는 최후의 모험이라고……. 중국의 속담도 기억난다. 자식에게 만 권의 책을 주는 것보다 만 리의 여행을 시키라고.

　그 환상의 잔재물이 자극해서 그런가, 시베리아 탐방이 2년이 채 지나기 전에 2019. 6월에는 미국의 서부 각 지역에 있는 미술 박물관 전체를 탐방하기 위하여 로스앤젤레스 유니언 스테이션 역에서 시애틀 킹스트릿역까지 2100km를 70시간 암트랙(Amtrak-Roomette) 기

차여행을 하였다.

암트랙 또한 시베리아 횡
단 열차와 비슷한 쿠페형
(Super Liner Roomette)이나 장거
리 여행자를 위한 전망 라
운지(Sightseer Lounge)와 침대
칸, 식당칸이 각각 분리 설
치되는 등 편의 시설이 암

⬆ Amtrak의 전망 라운지에서

트랙은 시베리아 횡단 열차보다 훨씬 쾌적화되어 있었다.

(2) 러시아는 유럽, 아니면 아시아 국가인가

지상에서 가장 큰 영토를 보유하여 유럽과 아시아대륙을 연결하고
있는 러시아는 러시아만이 가지고 있는 특수한 문제, 바로 정체성의
문제는 오래전부터 제기되었던 문제이다. 쉽게 얘기하자면 우리나라
의 함경북도 북쪽 끝자락과 국경이 맞닿은 상태가 아닌가. 러시아만
의 정체성 문제는 크게 두 가지 이유에서다. 지리적 환경과 역사적
배경이다.

러시아는 언제나 유럽의 변방이었으며 아시아의 변방이기도 하였
다. 유럽의 제도와 문화를 수입하였지만 완벽할 수 없었고 아시아권
문화는 몽골과 중앙아시아라는 범위 안에 묻혀 있었지 않을까 한다.
몽골의 침략으로 강제적인 아시아문화를 접해야 했고 나폴레옹의 침
입으로 유럽문화의 경험이 컸다. 중앙아시아권의 역사적 지리적 관

련성을 깊이 이해하다 보면 흥미로운 환경이 연계되어 있음을 알 수 있다.

(3) 바이칼 호수의 주인공

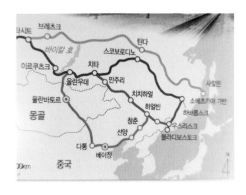

⬆ 시베리아 횡단 열차가 지나는 주요지역

블라디보스토크를 떠나 바이칼에 이르는 횡단 열차가 지나는 주요지역을 보면 블라디보스토크-우수리스크-하바롭스크-스코보로디노-치타-울란우데-이르쿠츠크 등이 된다. 러시아 부랴트 자치공화국의 수도이며 몽골의 울란바토르와 연결되는 교통 요지인 울란우데 역에서 바이칼 호수 주변을 따라 시베리아의 파리라고 불리는 이르쿠츠크 역까지에도 460km인데 8시간이 소요된다.

이르쿠츠크에서 '풍요로운 호수', '성스러운 호수' 또는 '샤먼의 호수'라고 불리는 바이칼 호수의 샤후르타 선착장까지는 버스로 270km 5시간이나 걸린다. 여기에서 러시아 부랴트 자치공화국을 알아보자.

러시아 자치공화국은 현재 21개국(크림공화국 제외)인데 독립된 국가의 범위에 속하여 광범위한 자치권을 가지고 있지만, 국제법상 국가

의 지위를 인정받지는 못한다.

부랴트공화국(35만km², 인구 120만 명)은 2000년 우리나라 대통령이 수도 울란바토르를 방문했을 때 "형제의 나라에 오신 것을 환영한다"라고 공화국 대통령이 맞이한 나라이다. 부랴트공화국을 비롯하여 인근 몽골국가 등에 약 40만 명의 부랴트족이 살고 있으며 부랴트공화국 인구의 25%가 몽골어계인 부랴트어를 사용하며 부랴트족의 DNA 는 한국인과 흡사하다는 학계 주장이 오래전에 제기된 바 있다.

부랴트족을 보면 외관상 우리의 첫인상과 매우 같음을 느낀다. 형제의 나라라고 부르는 이유를 충분히 이해할 수 있다.

일찍이 국문학자였던 육당 최남선(六堂, 崔南善, 1890~1957)은 바이칼 호수 일대를 우리 민족문화의 발생지로 주장한 바 있다. 물론 우리 조상들의 근거지를 만주지역에 뿌리를 두고 있지만, 고조선의 역사 등 우리 문화의 뿌리와 우리 겨레의 진원지가 바이칼 호수 부근이 유력시되는 주장은 많이 있다.

⬆ 전통의상을 입은 부랴트사람들
부랴트공화국 안내 자료사진

어찌하였든 특이한 점은 바이칼여행을 하면서 우리나라의 오방색

치장의 성황당(서낭당)이나 솟대, 신목 등이 이 지역에서 많이 눈에 띤다. 바이칼 서부 유일한 유인도인 알혼섬에서 발견되는 '세르게이(Serge)'를 살펴보자.

(4) 바이칼의 속살-신(神)의 알혼섬(Olkhon)

눈 덮인 시베리아 대평원, 이르쿠츠크시에서 바이칼 호수의 알혼섬으로 가는 겨울의 길은 환상적이었다.

🔼 눈 덮인 시베리아 대평원. 시베리아는 2월이 제일 춥다. 영하 40℃를 오르내린다.
　 Nikon DSLR 700 43mm AF-S F1.7 1/6400 ISO 50

영하 40℃ 정도가 되면 다이아몬드 더스트(Diamond dust), 즉 공기 중의 수분이 얼어붙어서 안개가 낀 것 같으며 한낮이 되면 나뭇가지에 달라붙은 수빙(樹氷, 냉각된 안개가 나뭇가지 등에 하얗게 얼어붙어 있는 것)이 하얗게 빛나는데, 온 세상을 은가루로 포장하여 놓은 듯, 그 경치는 말로 표현할 수 없는 황홀함 그 자체이다. 카메라 노출과 타임, ISO 등을 이리저리 조작해 가며 슈팅

⬆ 2월의 바이칼 호수는 2m까지 언다.

하나 황홀한 그 광경이 재현되지 않아 버스의 짧은 대기 시간에 마음만 설렌다. 또 한 번 자연의 조화에 눌리고 만다.

인간이 영특하다 하여도 자연이 빚어내는 작품에는 어쩔 수 없다.

⬇ 바이칼 알혼섬 가는 길목의 자작나무 숲의 수빙(樹氷) 모습
Nikon DSLR 700 24mm AF-S F4.5 1/3200 ISO 250

'햇빛이 잘 든다'라는 의미인 알혼섬, 이 섬에 인간이 거주한 역사는 오래전부터인 것으로 알려져 있다.

바이칼 호수의 26개 섬 중 유일하게 사람이 사는 섬인 알혼섬은 그 면적이 730㎢로서 제주도(1847㎢)의 40% 크기로 제법 큰 섬으로 이 섬 최초의 토착민은 부랴트(Buryat)족으로 현재는 약 1500여 명의 부랴트족이 거주하는 것으로 알려져 있다. 섬의 중심부인 후지르 마을에는 유치원, 초등학교, 민속 박물관 등이 있고 매년 7월이면 '국제 샤먼대회'가 열리는 등 전 세계의 샤먼이 찾는 곳으로 알려져 있다.

여름철에는 배로, 얼음이 단단히 어는 1~2월에는 우아직(봉고차 정도의 군용차량을 개조한 합승 차)으로 얼음 위로 접근한다.

⬇ 바이칼 알혼섬의 유명한 샤먼 장소인 부르한 바위
Nikon DSLR 700 24mm AF-S F4 1/5000 ISO 200

알혼섬은 지구상에서 땅의 기운이 가장 센 곳으로 알려진다. 이 섬에는 신성한 바위 부르한(Burkhan) 바위가 있는데 후지르 마을 현지인들에 따르면 이 바위를 지날 때는 반드시 말에서 내려 경배하고 여자나 어린이들은 접근을, 남자는 고성, 음주를 금하고 있다고 한다. 바이칼 호수 인근에 사는 부랴트족은 성스러운 장소를 모두 '부르한'이라 부르고 있었다.

'부르한' 바위섬 앞에는 안내 표지판이 있는데 "어머니의 품속과 같은 자연 속에 사는 우리는 지금 거대한 신의 힘이 미치는 이곳에 와 있다"라고 안내하며 다음과 같은 경구를 탐방객에게 던지고 있었다.

"마음을 가라앉히고 마음을 평화롭게 하고 동요하는 모든 생각과 감정을 사라지게 하고 허영심을 버리고 의식의 깊은 곳을 들여다 보아라.
그러면 당신은 당신 마음의 목소리와 하늘의 음악을 똑똑히 들을 기회가 주어진다.
악한 생각과 말과 행동으로 성소를 더럽히지 말라.
오직 사랑과 즐거움과 감사함으로 발산하거나
평화롭게 되려고 노력하라.
이곳은 사람을 더욱 강하게 하는 자연의 힘이 깃든 곳임을 기억하라."

Calm down, make your mind peaceful, allow all the agitated thoughts and feelings to disappear, reject vanity, take a look into the depths of consciousness, for there you are given the

opportunity to clearly hear the voice of your hearts and the music of Heaven.

Do not defile the holy places with evil thoughts, word and actions.

Just try to radiate with love, joy and gratitude, or be peaceful.

Remember-in places of great natural forces everything that a person carries becomes stronger.

부랴트에서는 하늘을 떠받치고 있는 세계수(世界樹, World tree)를 토로오(Toroo)라고 하며 샤먼과 관계있는 신목이 '세르게이'인데 이는 우리나라의 성황당목(서낭당목), 신목, 솟대와 같은 개념으로 알려지고 있다.

'부르한' 바위가 보이는 양지바른 언덕 위에 하늘에 사는 신과 땅에 사는 인간을 연계하여 주는 신목(神木)이 있는데 이것이 '세르게이(Serge)'이다. 온몸을 오방색 천으로 감고 있는 신목이 13개인데 이 신목 윗부분에는 3개의 홈이 있어 세 부분으로 구분되고 이것은 천상계(天上界), 지상계(地上界), 지하계(地下界)를 의미한다고 했다.

⬇ 알혼섬의 세르게이 신목(神木) 13개-부랴트족이 숭상하는 13번 선신(善神)
　Nikon DSLR 700 56mm AF-C F4 1/6400 ISO 200

부랴트의 무속신앙에 따르면 세계는 99의 신(神)이 있는데 55의 선신(善神)과 44의 악신(惡神)이 있고 바이칼 알혼섬 '부르한' 바위에는 선신(善神)인 13신(神)이 내려와 다스린다고 하며 '세르게이' 앞, 안내 표지에는 다음과 같은 경구가 있었다.

"Watch your thoughts-

They become words.

Watch your words-

They become actions.

Watch your actions-

They become habits.

Watch your habits-

They become characters.

Follow your characters-

It determines your destiny."

부랴트족은 신성시하는 장소의 큰 나무나 덤불에 '잘리아'라는 기다란 오색천을 달아 장식, 설치한 곳이 자주 눈에 띈다. 이르쿠츠크 시에서 바이칼 '부르한'으로 가는 도중 우스찌아르다라는 시골을 지나는 도중에 오방색 천이 걸려 있는 성황당을 보았고 그 인근에서 '세르게이' 제사 터도 볼 수 있어 셔터를 눌렀다. 영하 30℃는 된다는 안내에 따라 카메라 파워 방전방지를 위해 목도리로 버디를 감싸 찍는다.

⬆ 우스찌아르다의 성황당　　　　　⬆ 눈 덮인 세르게이 제사 터

바이칼 곳곳에는 샤머니즘 실상이 넘쳐난다. 언덕과 고개마다 신목(神木), 당목(堂木), 솟대와 소원을 비는 돌무더기, 오색댕기 등 성스러운 장소나 길목에 신화가 서려 있다.

(5) 바이칼 호수 부랴트족의 설화

우리와 지리적으로 가까운 연해주, 하바롭스크보다 훨씬 떨어진 시베리아 한복판에서 우리와 닮은 몽골로이드(Mongoloid)가 오래전부터 산다는 것이 흥미롭지 아니한가. 시베리아 부랴트는 그들과 우리가 같은 핏줄이라고 믿고 있다. 부랴트 전설에 따르면 옛날 빙하기가 끝날 무렵 부랴트 코리족이 아무르강의 초지를 따라 동쪽으로 이주한 쿠리칸이 나라를 세웠는데, 우리 일부 학계에서는 '쿠리'가 '고려'의 동음이며 이는 고구려의 주몽과도 연결된다는 설이다. 물론 한반도 조상의 이웃들이 유라시아에 살던 다양한 현생인류 집단 및 친척 고인류와 역동적으로 만나 섞여 형성되었다는 몽골 유골 DNA 분석을 기초로 한 최근 학계 이론적 주장도 있지마는 어찌하였든 간에 이곳에는 우리의 〈선녀와 나무꾼〉 전설이 있다.

"먼 옛날 '부르한' 언덕 아래 바이칼 호수에 3마리의 백조가 내려와 깃털을 벗고 목욕을 하고 있었다. 이를 본 나무꾼 총각은 깃털 하나를 감췄다. 결국, 막내 백조는 나무꾼과 결혼하여 아이도 낳고 잘 살던 중 아내의 간청에 따라 깃털을 내주었더니 하늘로 날아간 백조는……"식의 내용인데 우리의 설화 줄거리와 같다. 또한 〈심청과 인당수〉와 같은 내용의 설화도 있다.

(6) 학문적 연구자료로 본 바이칼의 '게세르' 신화

'게세르(Geser)'는 동아시아 시베리아를 아우르는 넓은 지역에서 발견되는 영웅서사시의 제목이면서 신화에 나오는 인물의 이름이다. 저자는 최초 신목 '세르게이'와 혼동하였는데 '게세르'와는 별개지만 더 연구하여 보아야 할 문제인 것 같이 느낀다.

관심이 깊으면 눈에 자주 나타난다고 해서인가. 바이칼 신화연구자료 등을 조사하니 다음과 같이 나타났다.

바이칼 호수 인근에서 나오는 '게세르' 설화는 그 판본만 100여 권이고 티베트와 몽골고원에서 나오는 이야기까지 합하면 수를 헤아릴 수 없이 많다. 그중에 바이칼 호수 주변에 사는 몽골계 부랴트인의 '게세르' 신화는 순수 샤머니즘 신화의 구조를 띠고 있다고 한다. 신화 내용은 매우 길고 복잡하나 간략하여 정리하여 주요 줄거리를 보면 아래와 같다.

좁은 의미의 '게세르' 이야기	넓은 의미의 '게세르' 이야기
티베트, 몽골, 바이칼 부랴트인들의 구비 영웅서사시	남쪽으로는 히말라야부터 북의 바이칼, 서쪽의 알타이, 동의 만주지역(한반도 단군신화 포함)에 이르는 지역에서 발견되는 영웅서사시

　　신기하게도 '게세르' 신화는 일연선사(고려, 1206~1289)가 기록한 삼국유사(三國遺事)에 등장하는 단군신화 3대기 구조[환인(桓因), 환웅(桓雄), 단군(檀君)]와 유사하게 되어 있으며 천손(天孫) 하강(下降)형의 설화를 가지고 숭천사상과 인본주의 사상으로 민족주의적 영웅서사시 형태와 닮았고 한반도에서 얘기되는 샤머니즘 전통에도 맥이 닿아 있으며 앞서 잠깐 언급한 바 있지만 육당 최남선은 불함문화론(不咸文化論, 이 경우 불함은 '밝' 관련하여 설명하는 설, 백두산의 옛 이름이 不咸山이란 설, 바이칼의 '부르한'이라는 설 등이 제기됨)에서 조선사의 단군신화를 '게세르' 신화와 비교하였다. 육당은 단군신화의 내용을 몽골고원 티벳트보다 몽골계 브랴트인들이 사는 바이칼 지역의 '게세르' 신화에서 찾아야 한다고 주장했다. 그 내용을 정리하면 아래와 같은 요지가 된다.

하늘의 세계→환웅의 신시(神市)→웅녀의 탄생
→단군의 탄생→단군 시대→한반도 역사 시작

'게세르' 신화 내용	단군신화 내용
• 하늘 세계-신들의 회의 → '게세르' 지상 강림 결의	• 하늘 세계-신들의 회의 → 환웅의 지상 강림 결의
• '게세르' 지상 강림 → 전투, 인본주의 이념	• 환웅의 지상 강림 → 홍익인간 이념
• '게세르' 결혼, 제국건설	• 환웅과 웅녀 결혼 → 단군탄생
• 제국의 탄생으로 동서남북 으로 자손 확산	• 제국의 소멸과정 → 단군은 산신(山神)이 됨

⬆ 알혼섬 인근 부랴트 원주민이 운영하는 레스토랑에 걸려 있는
신화의 주인공 '게세르'를 의인화한 그림

❖ 라. 광개토대왕비문의 신화적 내용

앞서 광개토대왕의 비문 사진을 보면 대왕비 벽은 모두 4면
으로 제1번 벽 비문 내용은 고구려건국 시조 왕부터의 사실을 아래

와 같이 기록하고 있음을 관련 자료로 살펴보았다.

惟昔始祖鄒牟王之創基也 出自北扶餘 天帝之子
母河佰女郎 剖卵降世 生而有聖 □□

생각하건대 옛날에 시조 왕이신 추모왕이 처음으로 나라를 세우심
은 이러하다.
왕은 북부여에서 태어났으며 천제(天帝)의 아들이었고 어머니는 하
백(河伯, 水神)의 따님이셨다. 알을 깨고 세상에 나오셨는데 태어나면
서부터 성스러운 □□이었다.

□命駕 巡幸南下 路由夫餘奄利大水 王臨津言曰
我是皇天之子 母河佰女郎 鄒牟王 爲我連浮龜 應聲
卽爲連 浮龜 然後造渡 於沸流谷 忽本西 城山上而建都焉

길을 떠나 남쪽으로 내려가는데 부여의 엄리대수를 거쳐 가게 되
었다.
왕이 나룻가에서 "나는 천제의 아들이며 하백(河伯)의 따님을 어머
니로 한 추모(鄒牟)왕이다. 나를 위하여 갈대를 연결하고 거북이 머
리를 짓게 하여라"라고 하였다. 말이 끝나자마자 곧 갈대가 연결
되고 거북 떼가 물 위로 올랐다. 그리하여 강물을 건너서 비류(沸流)
곡 홀본(忽本) 서쪽 선상에 돌을 쌓고 도읍을 세웠다.

이처럼 고구려 건국신화는 광개토대왕비문 서두에 나타난 바와

같고 또한 삼국사기(김부식, 1075~1151), 삼국유사, 동국이상국집(이규보, 1168~1241) 등에서도 공통으로 나타나는 내용과 일치하고 있는데 그 내용 요지는 호태왕비문 서두에 언급된 줄거리와 같으면서 아래와 같다.

"시조추모왕은 사후 동명성왕(東明聖王)이라는 시호를 받는데 동명성왕 신화와 주몽(朱蒙) 신화는 같은 것이다. 또한, 비문에는 추모왕이라고 나오는데 이 역시 주몽이며 동명성왕과 같다. 원래 추모왕인데 활을 잘 쏴서 주몽이라 하였고 사후 존칭의 동명성왕이 된 것이다."

이렇게 고구려 건국신화를 분석하는 이유는 앞서 바이칼 편에서 언급한 '게세르' 신화와 비교하여 고조선과의 문화적 유대관계를 이어 볼 수도 있다는 주장이 있으므로 소개하는 것이다.

"주몽의 아버지는 천제(天帝)인 해모수였고 성북청 호에서 노닐고 있는 하백(河伯)의 딸 유화(柳花)를 발견하여 인연을 맺고 하늘로 돌아간다. 이러한 일로 유화는 하백에서 쫓겨나고 잉태하여 알을 낳는데 이것에서 주몽이 태어난다. 알에서 깨어난 주몽은 어려서부터 영특했고 활을 잘 쏘아 주몽이라 했고 갖은 시련과 고난을 극복하고 고조선 유민세력과 규합하여 남쪽에서 고구려를 세우는 줄거리이다."

❖ **마. 우리의 서낭당, 솟대와 당산나무**
 그리고 바이칼의 오방색

예쁘지는 않지만, 군소리 없이 마을 어귀나 길가에서 우리를 지켜 보살피던 장승, 솟대, 서낭당, 신목신수(神木神樹), 당나무, 돌

무더기 등을 우리는 보아 왔다. 전국적으로는 1200여 군데가 있다는 기록도 있다. 애써 학술적으로 논할 이유는 없지만, 그와 같은 우리 조상들의 토속신앙 조형물들을 바이칼 탐방 때에도 우리의 그것과 놀랍도록 유사함을 발견하여 나름대로 그 사정을 조사, 설명하지 않을 수 없다.

(1) 서낭 신앙의 기원

관련 자료를 조사해 본 결과 우리나라 서낭 신앙의 기원은 크게 두 가지로 볼 수 있는데 첫째, 민족 고유자생 신앙설에 따르면 그 뿌리를 단군 시대까지 소급하여 신수(神樹), 조간(鳥竿, 솟대), 목우(木偶, 장승, 벅수), 돌무덤 형태 등과 둘째, 외부 전래 신앙설에 따른 것은 몽골의 '오보' 형태인 돌무더기에 나뭇가지나 목간을 꽂아 두는 것으로 몽골, 시베리아, 중국 동서부지역 등에 아우르는 유라시아대륙에 널리 분포하는 형식과 중국의 성황(城隍) 설로 성황과 서낭은 그 음도 유사할 뿐만 아니라 조선 시대에는 국가에서 공적으로 성황제(城隍祭)를 관장해 온 근거도 있다 하여 학계에서는 이를 종합적으로 판단하는 듯하다. 즉 서낭 신앙은 전통적인 기복신앙(祈福信仰)과 성황제가 공용되어 전해져 왔다는 것이다.

(2) 법수(벅수), 돌무더기, 솟대와 당산나무

각기 형태별로 자세히 살펴보면 서낭당, 선왕당, 성황당은 같은 말이며 장승(長承, 長生과 같음)이라고 불리는 조형물은 법수(法首, 벅수와 같음)

계와 장승계로 분류하는데 시대 흐름에 따라 이를 구분하지 않고 나무나 돌의 기둥 모양에 신(神)이나 장군(將軍)의 얼굴 또는 글을 새기거나 기둥 자체에 오방색의 천으로 치장을 하여 마을 수호, 질병 예방, 경계표시, 노표(路標), 기자(祈子) 등의 기원목적의 형태로 설명된다고 한다.

돌싸움에 대비하여 돌무더기를 쌓게 되었다는 설도 있으나 앞서 말한 바와 같이 '오보' 전래설이건 아니건 간에 돌무더기 형태는 서낭당이나 신목, 장승 형태의 벅수 등과 같이 설치되거나 단독형태로 설치되어 이를 지나갈 때는 배례(拜禮)를 하고 돌이나 천으로 예백(禮帛) 하는 등 현납속(縣納俗)을 하여 기원하는 것은 마을 공동체적 민속신앙 등으로 유사하게 나타나는 것으로 설명되고 있다.

우리의 풍속이나 바이칼에서 발견되는 서낭당 제사 터, '세르게이' 등에서도 같은 현상이 나타나고 있다. '세르게이' 앞에서 제사를 지낼 때는 고수레를 하는데 왼손 중지에 우유나 제주를 묻혀 세 번씩 튕기는 고수레를 한다고 했다.

솟대는 서낭당 또는 신목의 역할을 대신하는 유형으로도 나타나며 우리나라 강원도 일부 지방에 따라서는 솔대, 진또배기라고도 한다.

🔼 민속신앙과 불교의 만남
안성 청룡사 돌무더기

⬆ 강원도 홍천군 동면 삼현리 솟대

새마을 입구에 나무나 돌로 만든 장대 위에 오리, 기러기, 까치 등의 새를 앉힌 것이며 이 역시 솟대 단독 또는 서낭당, 돌무더기 등과 같이 설치되어 마을 안녕, 풍년, 풍어, 경축, 재앙방지 등 그 목적이 다양하다. 특히, 솟대의 발생은 이른바 세계수(World Tree)와 하늘 새(Sky Birds)의 결합에서 비롯하는 것으로도 설명되는데 세계수는 북아시아 지역에서 샤머니즘 대상으로 뚜렷하게 자리 잡고 있다. 이는 세계수에 새를 앉혀 하늘과 땅을 연결하는 역할을 한다고 설명하며 우리나라 국사학계에서는 삼한 시대의 소도(蘇塗)를 연관 지어 설명하고 있다.

앞서 설명한 바 있지마는 알혼섬의 '세르게이' 신목(神木)은 솟아오르는 식물의 생장력으로 지하(地下), 지상(地上), 천상계(天上界)까지 뻗어 오르고 오방색의 천인 '잘리아'를 신목에 둘러 소원을 기린다고 했다.

알혼섬 후지르 마을 솟대를 보는 순간 우리의 것과 너무나도 같은 모양에 놀라지 않을 수 없었다. 우리 주변에서 흔히 볼 수 있는 솟대는 북아시아 여러 민족에게서도 공통되게 나타나는 현상으로 본다면 이는 무엇을 뜻하는 것일까.

🔼 알혼섬 후지루 마을 민가에 세워진 솟대. 우리의 솟대와 같다.
Nikon DSLR 700 27mm AF-S F4 1/5000 ISO 250

　바이칼 탐방이 끝난 이후 2018. 10월 우리의 솟대 문화를 전문적
으로 연구하는 조각가를 찾았다. 제천시 수산면 능강리에서 '솟대 문
화공간'(솟대 박물관)을 운영하고 계신 조각가 윤영호(尹英鎬) 님은 "우리
의 솟대는 고조선 시대부터 이어져 오고 있으며 삼한 시대에는 신성
한 성역에 솟대를 세워
인간의 소망을 하늘에
보내는 천제(天祭)를 지
냈고 결국, 솟대는 인간
과 하늘을 이어 주는 매
개물이었다"라고 하여
바이칼 알혼섬의 솟대
사진을 보여 주니

🔼 알혼섬 후지르 마을의 솟대와 돌무더기

🔼 알혼섬 부르한 바위 앞에 서 있는 세르게이 신목
 Nikon DSLR 700 28mm AF-S F4.5 1/800 ISO 200

"문화는 같은 종족의 흐름 그 자체일 것"이라고 의미 있는 말을 하였다. 고대인의 이동 경로는 우리가 눈으로 확인할 수 없는 복잡하고 다양한 형태를 띠었을 것으로 그 방향을 단정 지을 수는 없다.

🔼 〈솟대 문화공간〉 윤영호 작가와 같이

그러나 현재 우리에게 나타나고 전 하여지는 전설과 신화, 그리고 풍습은 고대인 이동 경로의 보고(寶庫)로서 잘 보존·유지하여야 하지 않을까 생각된다.

유·무형문화재라는 것은 그저 한곳에 영원하게 머물러 있지 않고 더욱이 빠르게 변하는 IT, AI 등 세태에서는 영원히 우리 곁에서 사라지고 말지도 모를 일이다.

제천 〈솟대 문화공간〉의 솟대 작품

당나무, 호남지방에서는 민속 줄다리기 경기가 끝나면 마을 당산나무에 오방색으로 치장된 새끼줄을 감는 의례 행위를 '옷 입히기'라고 표현하는데 이것은 신앙 행위에 대한 명백한 의인화, 인격화하는 풍습일 것이다.

결론적으로 보면 솟대, 장승, 벅수, 서낭, 신목 모두가 마을 공동체의 신앙표시물로 그 형식이 무속이건, 유교식, 절충식이건 간에 삶의 행복을 기원하는 행위표식임은 확실하다.

고창 선운사 앞 당나무에 오방색 천 새끼줄 '옷 입히기' 모습
Nikon DSLR 700 34mm AF-S F4.5 1/1600 ISO 250

⬆ 〈바이칼의 휴식〉 53×43cm. Water Color on Cotton. 2017

　　영하 40도가 되는 '성스러운 호수', '샤먼의 호수'라고 불리는 바이칼 후지르 마을의 2월은 공기도 얼고 바람도 얼어 있는 듯 조용하고 순백의 얼음 나라이었다. 그러나 우리에게 바이칼은 친근하고도 아름다운 설화가 살아 있는 곳이었다. 후지르 마을의 바이칼 호수 얼음에 파묻혀 잠자는 오므르(바이칼 호수에만 사는 물고기) 고기잡이 어선을 수채화에 담아 보았다.

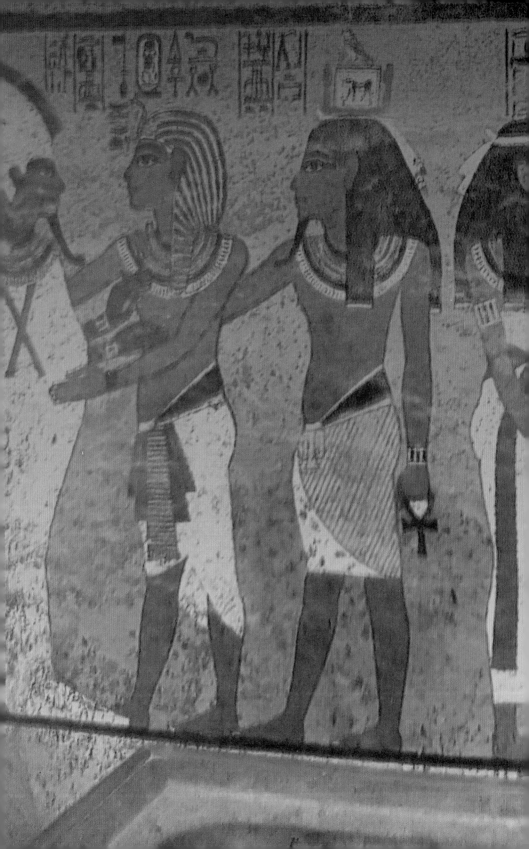

인류문화의
발생지 - 이집트
문화예술 탐방

인류문화의 발생지 -
이집트 문화예술 탐방

　　바이칼의 게세르 신화를 비롯하여 한반도 문화기원을 찾아서 여러 가지 고대역사를 살펴보았지만 사실 인류문화의 최초 발생지는 기록적인 측면에서 검토하자면 이집트 문화를 빼놓을 수 없지 않을까. 더구나 인류의 자궁이라는 지역이 아프리카대륙 동북부지방인 케냐, 에티오피아가 이집트 인근 지역이지 않은가.

　　물론 한반도의 현존하는 원시유물 검증을 토대로 한 우리의 역사기원을 찾는다면 앞서 설명한 바 있지마는 세계사적으로 유명한 연천 전곡읍 전곡리에서 1979년에 발견된 '주먹도끼' 유물을 기초로 한반도에도 구석기시대가 존재하여 180만 년~10만 년 전까지 소급하는 것으로 추정할 수 있다고 한다. '주먹도끼'라는 것은 구석기시대에 사용하던 현재의 만능 칼과 같이 자르고, 벗기고, 찌르는 기능의 용도가 구비된 도구이다. 지구상에 유인원이 발생한 것을 400만

년 전으로 추정하니 그때로부터는 0.3%에 해당하는 시대이고 지구
상에서 최초로 문자를 사용한 시대가 5000년 전이라니 이는 구석기
시대로부터 겨우 0.1%가 해당하는 막판의 구석기시대이다. 그러나
이러한 원시적 유물기록의 시대가 아니라 현재의 시각으로 보아도
신기할 정도의 현대문화와 흡사한 고대문화가 존재하는 지역이 바로
이집트 문화가 아닌가 한다. 저자가 오래전인 2008. 1월 이집트 문화
를 탐방한 기록을 살펴보니 그 놀라움은 실로 말로 표현하기가 힘든
역사이었다. 이 책 처음에서 설명한 바 있는 투탕카멘의 황금마스크
가 BC 1300년이며 피라미드가 BC 2530~BC 2460년 시대이니 말
이다. 실로 놀라운 이집트 문화 역사가 아닐 수 없다.

❖ 가. 기자(Giza) 지구의 피라미드(Pyramids)

단군왕검이 고조
선을 세운 때가 BC 2333
년이다. 그런데 이보다
700년이나 앞선 시대인
BC 3000년경에 시작된
이집트 문명은 요즈음 표
현하는 G7, G10 등의 용
어로 표현한다면 당연히
G1 이집트일 것이 확실하
다. 이집트 문명은 나일강

⬆ 왼쪽 피라미드는 쿠푸왕, 중간 카프레왕,
우측 멘카우레왕 피라미드

🔼 카프레 왕 피라미드 앞 위치에 있는 스핑크스

을 중심으로 발달하였다.

길이가 6700km인 나일강은 아프리카대륙 내륙에서 내린 비를 모아 지중해로 흘리는데 홍수가 발생하면 그 결과 토질을 비옥하게 하여 결과적으로 문명을 일으켜 이집트 문명은 나일강 중심이 된다. 나일강 하류 지역에는 알렉산드리아 항구, 로제타스톤이 발견된 로제타시, 기자 지역의 피라미드, 이집트의 수도 카이로 등이 있고 상류 지역에는 고대 이집트의 테베 지역으로 우리나라의 경주와 같은 룩소르시가 있다.

이집트의 BC 5000 역사 중 고대왕조는 고왕국(BC 2000 이전), 중 왕국, 신왕국으로 구분하는데 피라미드는 중 왕국, 왕들의 계곡(Valley of the Kings)에 묻힌 람세스 왕, 투탕카멘 왕, 하트셉수트 여왕 등 22개 왕릉은 고왕국 시대에 건조되었고, 룩소르시의 카르나크 대신전은 신왕국에 속하는 시대이다.

앞의 사진에서 보는 기자 지구 피라미드는 카이로에서 10km 정도 남쪽인 사막지대에 있는데 쿠푸왕, 카프레 왕, 멘카우레 왕의 무덤으로 BC 2530~BC 2460경에 조성되었고 그중 멘카우레 왕의 피라미드는 공개되어 있다. 쿠푸왕 피라미드의 높이는 40층 건물의 높이인 146m이며 사방 밑변 한쪽 길이가 230m이니 그 크기를 짐작할

수 있다. 1개의 화강암 내지는 석회암 무게가 2.5t으로 250만 개가 축적되어 있다 한다. 피라미드 바닥면에 쌓인 1개의 화강암 크기를 서 있는 사람과 비교하면 그 크기(사진)를 짐작할 수 있다.

⬆ 피라미드 바닥에 쌓인 1개의 화강암

카프레왕 피라미드 앞의 스핑크스는 BC 2650경에 피라미드보다 전 시대에 성전으로 조성된 것으로 설명되는데 외관상 보이기에는 파라오(Pharaoh, 왕)를 수호하기 위한 형상으로 보였다. 몸길이가 73m, 높이가 22m이며 상체는 자연석을 깎아서 팔은 돌을 쌓아서 만들었다. 앞서 설명한 바 있는 중국 진시황릉이 BC 246년에 조성된 것을 비교하면 고대 이집트 문명의 깊이를 넉넉하게 짐작할 수 있다.

❖ 나. 왕들의 계곡과 고대 이집트 미술

카이로 시내 중심가에 있는 이집트 카이로 박물관(The Egyptian Museum in Cairo)을 탐방하였을 때 박물관 입장은 현지인의 설명 가이드를 동반하는 것이 여러모로 편리하다. 당시에 저자는 30대 후반의 이집트대학 출신인 Ahmed Ossama 씨를 소개받았는데 무척 친절하고 자세히 안내하려고 노력하는 사람 같아 많은 도움이 되었다.

🔼 카이로 박물관에서 안내인 Ahmed씨와 같이

그는 왕의 계곡 등을 본 소감이 어떠했냐라고 반문하여 나는 많은 인파와 더운 날씨로 자세히 보기가 힘들었다 하니 카이로 박물관에서 보충하라고 일러 주며, 고대 이집트 지배층인 왕의 사후 무덤은 '육신을 미라로 만들어 영혼을 살리는 과정의 일환'이라고 한 말이 오랫동안 기억되며 박물관 측에서 발간한 유물 소개 책자《Masterpieces of the Egyptian Museum in Cairo》를 반드시 읽어 보도록 권유하기도 했다.

(1) 〈Narmer's Palette〉와 정면성(正面性)의 원리

저자는 자칭 아마추어 화가로 행세를 하여 왔지만, 그간 그림 그리는 데에도 다양한 지식이 요구된다는 사실을 느껴오면서 언제까지 미숙한 현 상태로 수채화를 지속해야 하는가 하는 딜레마에 빠진 적이 한두 번이 아니었다. 그것은 서예와 사진 경우에서도 마찬가지이었다.

모든 분야는 전문적인 스페셜리스트가 있듯이 본인은 전문가가 되기 위한 것은 아니었음을 이유로 스스로 달래기를 '즐기되 계속하자', '전문가가 되기 위한 훈련도 아닌데……' 하고 자위하면서 10수

년간에 숙달하여 오면서 그때마다 제기되던 비교이론과 문제점은 찾아서 익혀 보곤 하였다.

그럴 때마다 새롭게 배우는 것들은 매우 즐거움을 주는 대상이기도 하였으나 늦깎이 배움에 따르는 경제적 뒷받침이 따라야 하는 것은 감수해야만 했다.

이집트 문화를 탐사하고 나서 왜 고대 이집트 벽화 등의 회화에는 부자연스러운 인물 자세와 난해한 상형문자의 그림이 많은가 하는 점에 관해서 그 답을 찾은 것도 순수한 독학으로 이해하게 됐는데 그 이론을 터득하고는 스스로 감사해야 했다. 그런 것 중 하나가 회화 중의 '정면성의 원리(Principle of Frontality)'이다.

원시적 고대인의 자연스럽지 못한 인물화이어서 그런가 하는 무지함이 깨진 것이다. 카이로 박물관이 자랑하는 고대유물의 숨겨진 내용을 살펴보자.

-〈Narmer's Palette〉는 이집트 카이로 박물관이 자랑하는 BC 3200 나르메르(Pharaoh Narmer) 왕 시기에 제작된 높이 64cm, 폭 42cm 크기의 석판부조(石板浮彫) 유물이다.

현존하는 지구상에 최고(最古)의 조각상(彫刻像)으로 알려져 있다. BC 3200년의 것임에도 불구하고 작품 성격의 원시성은 찾을 길이 없고 매우 현대적이다.

석판부조 작품은 정밀, 섬세하게, 얕은 부조형식이며 '정면성의 원리'가 동원된 작품이다. 뒤에서 설명하겠지만 인물의 모습이 머리,

팔다리는 측면으로, 어깨, 가슴, 눈은 정면이다.

Palette의 제작 목적은 이집트를 통일[나일강 하류 델타지역 상 이집트(Upper Egypt)가 하 이집트(Lower Egypt)를 통일]한 나르메르 왕이 고왕국 시대를 열고 신성한 파라오왕권의 형식을 표현한 것으로 알려져 있으며 용도는 왕의 통일업적을 기리는 제사(祭祀)용과 눈화장(化粧)용인 미네랄 색소 섞기 그릇으로도 알려져 있다. 먼저 Palette 앞·뒷면의 부조 내용을 살펴보면 전체적으로는 나르메르 왕이 하 이집트를 정복한 역사의 내용으로 알려져 있다.

⬇ 〈Narmer's Palette〉의 앞면
　〈Narmer's Palette〉앞, 높이 64cm 폭 42cm

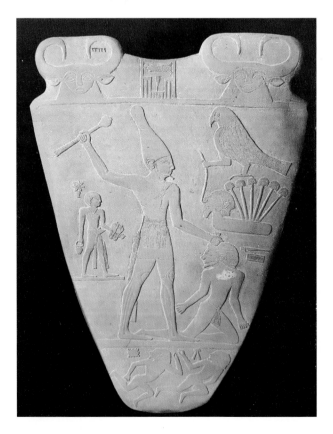

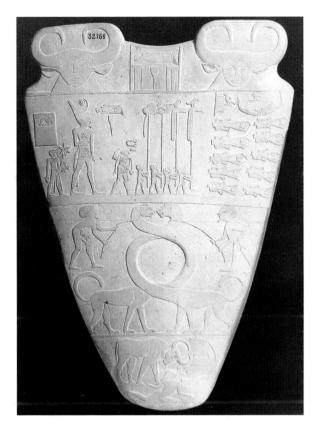

⬆ 〈Narmer's Palette〉의 뒷면
〈Narmer's Palette〉 뒤, 높이 64cm 폭 42cm

○ 앞면 설명

-부조의 그림은 3단으로 구분되는데 맨 윗부분은 큰 뿔을 가진 황
소 2마리가 전면을 응시하고 있는데 강한 왕권을 상징한다 하며 가
운데 보이는 긴 모자(White Crown) 왕관을 쓴 왕(Pharaoh)이, 즉 상(上) 이
집트(Upper Egypt) 왕이 몽둥이로 작은 왕관(Red Crown)을 쓴 왕의 머리
를, 즉 하부(下部) 이집트(Lower Egypt)를 내려쳐 정복하는 의미를 담고

있다 한다. 이 경우 상 이집트 왕은 맨발로 땅을 딛고 황소 꼬리와 긴 턱수염의 주머니를 달고 있고 뒤에는 왕의 샌들을 들고 있는 신하(Sandal-Bearer)가 따르는데 이 모두는 강한 왕권의 상징을 의미하고 왕의 앞에는 이집트의 전통적인 수호신인 매(The God Horus)가 하 이집트를 상징하는 파피루스 식물 위의 적을 묶고 있다. 하단에서는 역시 정복당한 사람의 모습이다. 여기에서 중요한 메시지가 나타나는데 긴 모자를 쓰고 몽둥이로 적을 내리치는 형식의 모든 표현방법과 인물의 묘사방법의 '정면성의 원리'는 이후 3000여 년간 이집트를 지배하여 온 것으로 나타난다.

○ **뒷면 설명**

-전반적으로 상 이집트 왕이 하 이집트를 정복하여 승리를 축하하는 의미로 해석되고 있다. 부조는 4단으로 구분되는데 첫 단은 앞면과 같으며 둘째 단에서는 화이트 크라운에 뱀 장식이 가미된 왕관을 쓴 키 큰 왕이 샌들과 꽃을 든 키 작은 신하를 뒤에 두고 앞에는 권력자(왕의 아들로 해석)와 4명의 사제(Four Priests)를 앞세우고 정복당하여 목이 잘려 발밑에 목을 배치한 그 앞을 사열하는 듯한 모습이다. 이 경우에도 파라오는 맨발이어서 땅과 Pharaoh 간에 강한 유대관계를 의미하고 있다. 셋째 단에는 2마리의 목이 긴 표범(Panthers)이 화합하듯 감싸면서 가운데 원형의 홈을 만들고 있는데 이 원형의 홈이 강한 태양으로부터 왕의 눈을 보호하기 위한 눈화장의 석판 갈기 용 부분으로 사용했을 것이라는 전문가의 해석이다. 맨 하단부위는 역시 Pharaoh는 왕권을 상징하는 황소가 적을 정복하는 모습이다.

(2) '정면성의 원리'를 채용한 이집트 회화

이집트 고분벽화에 나오는 인물들의 모습은 특이하다. 나르메르 석판부조에서 나타난 파라오를 비롯하여 인물들의 모습 또한 마찬가지이다. 눈과 어깨, 가슴 등 상체는 앞을 향하고 머리는 옆, 측면을 향하고 팔과 다리, 발도 측면을 향하고 있다.

인간의 얼굴은 옆 모습이 가장 그 특징을 나타내고 눈은 가장 완전한 형태는 정면일 때이며 상체 역시 정면일 때가 온전하며 팔, 다리는 움직이는 옆모습이 온전히 보인다는 것이다. 물고기는 누워 있을 때가 그 형태가 나오는 것처럼 말이다.

-따라서 고대 이집트인들은 사물을 눈에 보이는 대로 그리는 것이 아니라 '사물의 본질적 특성을 잘 나타내는 방법'으로 그렸다는 것이다. 사물의 형태를 온전하게 보여 주는 방법의 '정면성의 원리'로 그려지는 것이다. 물론 신분이 낮은 농부, 무희, 노예 등은 그렇지 아니하여도 파라오, 신분이 높은 관료, 성직자들은 모두 '눈과 상체는 앞으로 보이게 하고 얼굴은 측면'으로 그렸다.

우리가 자신을 간략하게 소개할 때 자주 사용하는 단어 중에는 '프로필(Profile)'이란 말이 있다. Profile의 원래 뜻은 정면보다 측면이 근사하다는 '옆모습'이 본래의 의미다.

-고대 이집트에서 영혼은 부활하고 부활을 위하여는 육체가 보존되어야 하는데 그래서 죽은 자를 미라(Mirra)로 만들었고 미라가 파손

🔷 BC 1325 투탕카멘 왕 고분 북벽 그림

되면 없어지므로 조각과 회화로 남기는데 여기에 정면성의 원리를 적용했다. 회화 속에서 팔은 온전히 보여야 하므로 가려지는 부분도 다 보여야 했다. 그래서 상체는 앞으로 팔도 다 보이게 그렸다. 나르메르 석판 부조화의 파라오 모습을 보면 정면성의 원리가 확실히 나타나고 있다. 나르메르 시대는 BC 3200년대이며 사진에서 보이는 투탕카멘(Tutankhamun)왕은 BC 1334~BC 1325인데 그 시대 간격이 2천 년 가까이 흐름에도 인물회화 형식이 같음을 느낄 수 있다.

-투탕카멘 무덤 벽화를 보았을 때 3300년이 지났음에도 흰색이나 검은색, 노란색은 순수하게 보였는데 나중에 박물관 자료를 검토해 보니 아래와 같은 천연재료를 활용한 것으로 나타난다.

흰색 — 석고, 조개껍데기 가루
검정 — 숯, 양의 털, 그을음 등 탄소

노랑 — 노란색의 꽃

빨강 — 산화철의 안료

파랑 — 구리, 소금 등을 섞어 가열 합성

녹색 — 공작석 가루, 구리 산화물과 노란색 혼합

(3) 왕의 계곡과 투탕카멘 왕릉의 예술품

고대 이집트 시대에는 묘지를 태양이 지는 서쪽으로 정했고 왕족 등의 묘역 또한 부장품 도굴로 인한 피해를 방지하기 위하여 기자 지역에서도 아주 먼 곳인 테베 지역의 천연피라미드형식의 암산인 Qurna산의 협곡을 왕들의 공동묘지 지역(Valley of the Kings)으로 정했다. 카이로시가 있는 기자 지역에서 600여km나 아프리카내륙 쪽으로 떨어진 나일강 상류 지역으로 테베 지역(룩소르) 건너편인 서쪽 Qurna산 협곡이다. BC

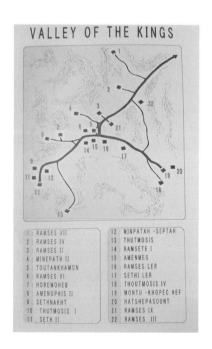

🔼 Valley of the Kings 안내 지도

1539~BC 1075의 460여 년간의 투트모세 Ⅰ세부터 람세스 ⅩⅠ세까지 모든 파라오 60기가 묻혀 있는 계곡이다.

높은 절벽과 천연석회 암산으로 구성된 피라미드형의 산이다. 연

중 기온이 제일 낮은 1월임에도 한낮은 섭씨 20℃를 오르내리고 밤에는 쌀쌀하다.

○ 왕의 계곡 무덤 탐사

모든 왕의 무덤은 고대로부터는 왕의 친지, 근세에 들어서는 구미 열강의 절취 등으로 도굴되었으나 투탕카멘 왕릉은 온전하게 발견된 것으로 유명했다. 안내 지도(사진)로는 22개의 무덤을 탐사할 수 있도록 표시하고 있으나 입장권으로는 3개의 무덤을 골라 탐사할 수 있으며 많은 무덤을 탐사하는 것은 무리가 많다. 먼지와 많은 관객 등으로 인한 무덤 동굴의 습기, 환기 애로는 문제점이다. 저자는 여러 가지 사정으로 투탕카멘 무덤과 람세스 Ⅱ세 무덤만을 탐사할 수 있었으나 람세스 Ⅱ세 무덤 자료를 확보하지를 못하여 재탐사의 기회를 찾고 있다.

○ 투탕카멘 왕 무덤〈황금마스크(Gold Mask of Tutankhamun)〉

무덤 위치상 계곡에서 멀리 떨어지지 않은 위치에 무덤표면이 인근 위에 있는 람세스 Ⅵ세 무덤의 돌 부스러기 잔해물로 덮여 있어 세인의 관심을 끌지 못하여 도굴피해를 면하였다고 한다. 1922. 11월 영국 카나본 황실 재단의 지원으로 영국의 고고학자 하워드 카터(Howerd Carter)에 의하여 발굴된 투탕카멘 왕 무덤은 과거 어느 무덤보다 화려한 보물들이 쏟아져 나왔는데 현재 이 모두가 카이로 국립박물관에 보관 전시 중이다.

어린 나이에 왕이 된 투탕카멘은 18세에 갑자기 사망하였는데 카이로 박물관 안내자이던 아메드 씨 설명에 의하면 피살된 것으로 추정

된다고 하며 박물관 자료를 추천하여 저자는 이를 구매하여 참고했다.

(⋯ Tutankhanmun died suddenly, may be he was assassinated because there is an unhealed wound on his skull. He was buried in this smallest tomb, comparing its size and its but was the richest of all, and it is the only tomb was left intact, although it was attacked by the robbers but the tomb was resealed. ⋯)

《Valley of Kings, National Archives & Library 2003》

투탕카멘 무덤에서 나온 유물 중 제일 놀라운 것이 화려한 〈황금마스크〉(사진)이다. 무려 순금 11kg이 들어갔으며 각종 보석으로 장식된 마스크는 미라의 왕이 눕혀 있는 관속의 얼굴에 덮혀 있었던 것으로 설명되는데 지금부터 3300년 전의 작품이라고는 믿지 못할 경탄스러운 작품으로서 실물은 카이로 박물관 2층에 전시되어 있다. 황금마스크는 순금, 홍옥, 터키석, 색유리가 머리 왕관과 왕을 상징하는 코브라로 장식되어 있고 눈은 흑요석과 석영으로 장식되고 금으로 만든 머리 두건인 Nemes가 머리를 감싸고 왕의 위엄을 상징하는 수염주머니를 장

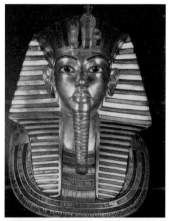
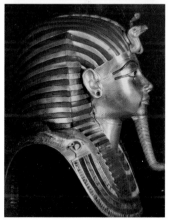

⬆ 투탕카멘 〈황금마스크〉
정면, 측면 사진

🔼 투탕카멘 〈황금마스크〉 후면 사진

식(사진)하는 등, 이 모두는 파라오가 다시 환생한다는 뜻으로 해석된다고 하였다.

투탕카멘 무덤의 부장품으로 유명한 유물들은 황금마스크 이외에도 이중 삼중으로 된 금과 준보석으로 장식된 관(Coffin)과 〈왕의 의자(Throne of Tutankhamun)〉, 〈날개 달린 딱정벌레 형의 가슴 흉장(Pectoral with a winged Scarab)〉 등도 유명하고 마르지 않는 향료 등 유물 2000여 점이 당시에 발굴되었다는데 탐사에는 사전에 많은 상식과 과학적 탐구가 선행되었다 한다.

○ 〈왕의 영생을 위한 공예품〉

저자는 본란의 기술을 위하여 여러 번의 고민 끝에 〈왕의 영생을 위한 공예품〉이라고 제목을 붙였으나 카이로 박물관이 투탕카멘 왕의 유물 중 하나로 소개하는 해당 제목을 해석하여 보면 〈날개 달린 딱정벌레 형의 가슴 흉장(Pectoral with a winged Scarab)〉정도이다. 사진에서 보는 바와 같이 각종 보석과 금붙이로 장식된 딱정벌레의 모양의 장식품 펜던트 정도로 보인다. 그러나 박물관 측이 설명하는 내용을 음미하여 보면 이것은 단순한 의미의 장식품 정도가 아니라 깊은 의미가 있는 죽은 왕의 황금마스크 속, 미라의 머리와 가슴에 걸려 있던 장신구였다. 높이 15cm 폭이 15cm인 작지 않은 크기의 이 가슴

받이 장신구의 재료는 금과 은, 터키석, 청금석, 석영 등의 보석으로 장식되어 있는데 당시의 물질의 풍부함과 정성, 그리고 장신구에 녹아 있는 범상치 않은 디자인형식에 당연히 경이로운 예술품임을 직감할 수 있다. 그것도 제작된 때가 투탕카멘 왕의 시절인 BC 1350년 경이니 지금부터 3300여 년 전에 제작된 것이다. 어찌 놀랍지 않은가.

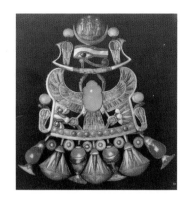

🔼 〈왕의 영생을 위한 공예품-
날개 달린 딱정벌레 형의 가슴 흉장〉

이 장식품에는 여러 가지 형상이 내포되어 있는데 간략히 정리하면 딱정벌레는 고대 이집트 시대에는 귀중한 의미로서 여기에서는 죽은 왕의 영생을 기원하는 의미, 연꽃과 사람의 눈은 왕권이 보호한다는 의미, 코브라 뱀 역시 왕권의 위엄을, 태양의 배는 사후세계에서 사신을 싣고 천상의 세계로 떠나는 배를, 파피루스 식물은 하 이집트를 의미한다고 풀이하고 있다.

장신구의 구성과 관련하여 해석하면 딱정벌레 아랫부분에는 연꽃 형태와 파피루스 꽃 등이 장식되어 있는데 이는 상, 하 이집트를 의미하며 딱정벌레의 독수리 형태의 발톱은 사후에라도 왕권은 상, 하 이집트를 다스리며 딱정벌레 상부의 발과 날개는 신의 눈(Left Eye of Horus, 인식과 이해를 상징하며 파라오의 왕권을 보호하는 상징)의 보호를 받으며 사후세계로 떠나는 태양의 배(Solar Boat)를 떠받치고 있다. 어찌했든 간에 설명하여 주던 아메드 오사마 씨는 자기로서는 투탕카멘의 황금마스크보다 이 딱정벌레 가슴받이가 더 좋다고 하며 자랑한다. 어느 나라

의 박물관이건 미술관이건 그것을 탐사하는 것은 상당한 체력과 신경 씀을 필요로 한다. 더군다나 문물도 다른 외국의 경우는 더 말할 나위가 없다. 박물관 회랑에 앉아 쉬면서 듣고만 있을 수가 없어 나는 그에게 신라 금관 이야기를 하여 주었다. 신라 금관은 왕의 사후에 쓰인 금관 모자가 아니고 왕정을 할 때 사용되었고 비록 천 년 전의 왕관이나 전 세계에 현존하는 왕의 금관 12~13개 중에 한국의 고대왕국 들였던 가야, 신라 등의 왕관이 7개나 되며 그 세공기술이나 장식 등에 관해 볼펜 그림을 그려 가며 설명해 주니 실물을 보고 싶다며 놀라워했다.

○ **왕 무덤의 효율적 관리 필요성**

앞서 잠시 무덤 탐사의 어려웠던 점을 설명한 바 있지만 오래전에 느꼈던 점이라 현재는 어떻게 개선되었는지 궁금하던 차 최근 지상 정보로 알려진 내용을 언급하고자 한다.

최근 30년 사이에 많은 관람객의 증가, 그리고 관람객의 입김, 땀의 영향으로 왕들의 계곡 왕의 무덤 벽화는 그 손상이 심각한 상태가 되고 있다는 것이다. 그에 따라 이집트 고유물 최고위원회 측에서는 하루 입장객을 1000명으로 제한하고 있으나 그것도 여의치 않아 근처에 복제 무덤을 만들거나 투탕카멘 무덤은 폐쇄 또는 1인당 입장료를 850달러를 걷는 계획을 발표한 바 있다 한다. 어찌했든 간에 효율적인 관리의 필요성이 필요한 것은 사실이겠다. 10여 년 전에 저자가 느꼈던 일이었는데 3000년 전의 인류 보물을 지키는 일이 지금도 해결이 안 된 것은 안타깝다. 향후 이집트 정부가 신축 추진하고 있는 기자 지구의 그랜드 이집트박물관 개관이 기다려진다.

국보 제24호이자 유네스코 세계문화유산인 우리 석굴암도 이의 보존을 위해 주실(主室)로 통하는 전실 앞면을 유리문으로 막아 놓은 것이 오래전인데 볼 때마다 그 경외감이나 감동하기에는 마음에 걸리지마는…….

(4) 람세스 Ⅱ세와 노천 박물관

람세스 Ⅱ세 왕은 이집트 고대 신왕조 시대 BC 1279~BC 1213 기간의 63년간을 집권하여 영토를 남부 이집트 지역과 수단까지, 북으로는 시나이반도, 이스라엘, 시리아, 터키 일부 지역까지 확장하고 많은 문화유산, 특히 건축물을 많이 조성한 파라오이다. 그의 집권 중 조성한 아부심벨 신전, 룩소르 신전, 카르나크 신전은 유명하다.

이집트 역대 파라오 중 유명하기로는 투탕카멘 왕, 람세스 Ⅱ세 왕, 클레오파트라 여왕(BC 51~BC 30) 등으로 꼽는다.

람세스 Ⅱ세는 그의 명성이 자자한 영향으로 왕의 계곡에 있는 무덤(투탕카멘 왕 무덤에서 10여 분 남짓 떨어져 있다)은 도굴이 심하여 발견된 유물은 거의 없을 정도로 허술하였으나 그의 미라는 고대 사제들이 은밀히 이동 보관하였다 한다. 현재는 카이로 박물관에 전시 중이나 저자는 기록사진을 남기지를 못했다. 자료에 의하면 그는 붉은색의 머리와 매부리형의 코를 가진 왕으로 정부인이 6명이나 되고 측실이 수십 명이나 되어 자녀의 수가 80명이 넘어 아버지보다 일찍이 죽은 자녀들이 많았다고 설명되고 있다.

앞서 설명한 바 있지만, 역대 파라오들은 해가 뜨는 나일강 동쪽은 생명의 땅으로 여기어 왕가나 신전을 조성하고 해가 지는 서쪽은 죽

음의 땅으로 무덤을 조성하였는데 기자 지역에서 600여km가 떨어진 테베 지역(현재 룩소르시 지역)에서도 이 원칙이 지켜져 룩소르시 나일강 건너편 서쪽에 왕의 계곡이 설치된 것이다.

고대 중국, 우리의 조상들도 서쪽과는 달리 동쪽은 생명과 탄생의 땅이었다. 룩소르시에서 자동차로 5시간 정도를 가면 아스완 댐공사로 수몰 위기에 처한 아부심벨 신전을 유네스코 지원으로 1968년도에 통째로 이전 설치한 신전을 볼 수 있는데 저자는 당시에 시간 등 사정이 여의치 않아 탐사를 못 하여 이 역시 탐사의 대상으로 여기고 있다.

○ 노천 박물관-카르나크(Karnak) 대신전

🔼 아문의 신(위)과 스핑크스의 길(아래)

룩소르시 나일강 동편 근처에 7만 8천여 평이나 되는 넓은 황금빛 모래벌판 위의 터전에 노천의 박물관이 된 신왕국의 다양한 신을 모시는 신전이 카르나크 대신전이다.

나일강이 인접하므로 농경지와 대추야자 나무, 그리고 강에는 갈매기와 그물을 던지는 어부와 관광 크루즈 선박과 최신 호텔의 편리함 등을 두루 즐길 수 있는 풍광이 좋

아 시간을 여유 있게 하면 3300년 전 유적과 현대의 맛을 넘나들 수 있는 그 어느 지역보다 훌륭한 관광과 휴식을 할 수 있는 멋진 관광 지역으로 보였다.

신전은 람세스 이후 1500년 동안 여러 세대에 걸쳐 중축되어 여러 문화가 겹쳐 있다 하나 비전문가로서는 구분할 능력이 없다.

그러나 카르나크 신전 앞에 도착하면 일단 그 크기에 압도당한다.

바람과 모래의 신이라

⬆ 카르나크 신전의 오벨리스크

는 '아문'의 신(사진)은 숫양인데 얼굴은 양으로 조각된 거대한 양의 아문 신이 양쪽에 20개씩 늘어서 있다. 아문 신의 길을 지나 '스핑크스의 길'(사진)을 걸어서 신전 내부로 들어간다.

입구에는 30m 높이의 통돌을 깎아 만든 그 유명한 태양의 신을 상징하는 오벨리스크(Obelisk)가 서 있다.

원래는 2개가 한 쌍으로 구성되고 카르낙 신전 등 이집트에는 여러 쌍의 오벨리스크가 있었는데 카르나크 신전에는 2개의 오벨리스크가 서 있을 뿐이다. 파리의 콩코르드 광장, 런던 템스 강변에, 뉴욕 센트럴파크에, 이스탄불 히포드롬(Hippodrome) 광장에, 이탈리아 로마

시에 각각 놓여 있다. 모두가 힘 약한 나라부터의 약탈의 '엘기니즘'의 결과이겠다.

⬆ 이스탄불 히포드롬 광장의 오벨리스크 앞에서

저자는 신전을 나와서 카르낙 신전의 오벨리스크를 촬영했으나 전경은 이집트 탐사 후 2011년 2월 이스탄불 탐사 때 헌팅한 히포드롬 광장의 그것이 더욱 전경을 잘 나타낸다. '아문' 신의 '스핑크스의 길'을 지나 신전 안으로 들어서면

⬇ 높이 24m가 되는 열주 사이로 관광객이 오가며 열주에 기록된 역사적 사실을 음미한다.

서 람세스 Ⅱ세의 거대한 석상 2개를 보게 되는데 20대의 젊었을 때의 형상이라 한다. 이어 돌기둥 열주들의 숲을 만난다.

파피루스 나무 모양을 한 돌기둥 하나의 높이가 24m, 6층 건물의 높이인데 그러한 돌기둥-열주가 134개다.

모든 열주에는 파라오의 치적이 기록되어 있다. 추측하건대 일정 부분의 열주는 지붕으로 덮여 있었지 않았을까 하는 추리도 한다.

거대한 열주 사이에는 돌로 정교하게 제작된 거대한 창문 틈으로 현재에도 햇빛을 여과시키고 있었으니 말이다.

돌을 다듬는 기술의 신비스러움을 느낄 수 있다. 나무를 잘라 창문을 만드는 것도 아닌 돌을 가지고 24m 높이의 열주에 끼어 맞추는 기술, 기원전 3300년 전의 기술이다.

신왕국의 수도가 된 이후 오랫동안 종교적 영향도 있었겠지만, 지금의 잔존시설로만 판단해 보아도 당시의 화려함과 거대함을 짐작할 수 있다 하겠다.

고대 그리스인들이 이곳을 테베라고 부르고 그 도시의 신전에 들어가는 문은 100개나 있었다고 전해 오는 이야기는 전설이 아니고 사실이었을 것이다.

이러한 장대한 카르나크 신전의 내부인 재실은 나일강과 연결이 되며 식어가는 사막의 열기 밤에, 드높은 열주 사이로 비치는 불빛 사이로 카르나크 신전을 감상하는 즐거움 또한 잊을 수 없는 환상의 나일강 꿈이었다. 죽기 전에 꼭 봐야 할 세계역사 유물 중 하나는 카르나크 신전이다.

⬆ 3000년의 꿈이 흐르는
나일강 카르나크 신전의 야경

고대 이집트 파라오들은 권력을 공고히 다질 수 있는 효과적인 방법이 신전의 건설이었다. 나일강 강가의 작은 마을이었던 테베는 이집트 신왕국 시대인 BC1570~BC1070에 들어서 특히 람세스Ⅱ세에 크게 번창하였는데 테베 지역의 신인 '아몬'은 왕실의 신이 되면서 이집트왕조의 최고의 신으로 정착되었다. 카르나크 신전에서 가까운 룩소르 신전 역시 아몬의 신을 위한 신전이다.

밭에 씨를 뿌리며 추수를 하거나 전쟁의 승리를 하여도 파라오들은 아몬에게 기원하였다. 아몬의 신전, 왕과 신을 일치시키려는 카르나크 신전과 룩소르 신전을 찾아가는 탐방객마다 이구동성으로 느낌을 토로하는 것은 그 시대에 이러한 거대하고 웅장한 구조물 건설을 위하여 엄청난 노동과 재물이 투입되었음에 탄성할 수밖에 없다.

기록으로만 확인된 5천 년의 이집트 역사, 고대 이집트 왕국의 예술은 왕과 상류층이 가진 세계관을 표현하고 정당화한 것들이다. 로마 시대를 거쳐 기독교 침략의 영향으로 세월이 흘러 사막의 모래가 영화로운 옛 신전과 무덤을 덮고 있지만, 현세 사람들을 강력히 끌어

당기는 마력이 지금도 넘쳐나고 있음이 확실하다.

특히, 모래에 묻혀 있던 3300년 전 룩소르 유적 신왕국의 고대도 시 최대생활유적이 이집트 고고학팀에 의하여 발굴되었다는 2021. 4월 뉴스는 카르나크와 룩소르를 다시 찾고자 하는 욕망을 강하게 일으킨다.

러 시 아 문 화 예 술 을
찾 아 서

러 시 아 문 화 예 술 을
찾 아 서

앞서 시베리아 탐사에 관하여는 우리나라 전통색인 오방색 찾기 편에서 시베리아 바이칼 부랴트족의 전통과 기원에서 일부 설명한 바 있으나 러시아 문화예술에 관한 구체적인 탐방내용은 설명을 못 하여 저자가 보고 느낀 사실에 관하여 본란에서 설명하고자 한다. 사실 러시아는 유럽과 아시아를 아우르는 약 1712만km^2에 이르는 광활한 영토, 동서로 약 10,000km, 남북으로는 약 4000km에 이르는 광대한 영토로 인하여 이 모두의 문화, 예술을 보고자 하는 것 자체가 불가능한 일인지 모르겠다.

그러나 저자는 틈나는 대로 2001. 8월, 2008. 8월과 2017. 2월 등 3차에 걸쳐 제정러시아의 수도인 상트페테르부르크와 모스크바 그리고 시베리아의 파리라고 부르는 이르쿠츠크 등을 중심으로 탐방한 기회가 있어 그때마다 입수된 자료를 기초로 살펴보기로 한다.

❖ 가. 시베리아 기차여행의 정취

화려하지도 않고 변변한 먹을거리가 있는 것도 아닌데 시베리아 기차여행은 제법 순위에 오르는 '버킷리스트(Bucket List)'에 들어가는 여행지이다. 그것도 겨울 여행이라면 더욱 좋다고 생각한다.

인생을 한층 더 의미 있게 되돌아볼 수 있게끔 사색의 공간을 제공하기 때문이다. 장시간-모스크바나 바이칼 그것도 일주일간 아니면 3, 4일 정도는, 기관사, 승무원이나 기관차를 교체하는 이유 등으로 역에 잠시 정차하는 것 이외에는-밤낮으로 기차만을 타고 생각의 나래를 펴야 하기 때문이다.

열차 바퀴의 진동을 편하게 느끼며 잠을 청하는 것도 한두 번이지 사치스럽지 않은 사색을 할 수밖에 없는 시공간이 지속하기 때문이다.

🔼 시베리아 대평원의 자작나무 숲 너머 황혼은 더욱 붉다.
Nikon DSLR 700 70mm AF-C F2.8 1/400 ISO 250

살면서 그렇게 사색만을 할 기회가 많지 않았기 때문일 것이다. 누구 말마따나 우리 세대는 압축성장을 일으키는 세대였기 때문에 더욱 그러한 것 같다.

차창 밖으로 지나가는 풍경은 자작나무와 침엽수 군락뿐이므로 그들로부터 별다른 영상을 얻어 내기가 쉽지 않기 때문이기도 하다. 어찌하다 말이 이끄는 마차를 보거나 산양, 사슴, 조류 등을 보면 신기한 광경이 나타난 것처럼 달리는 열차 방향에 반비례하여 엉덩이를 들썩이며 지나간 흔적을 몇 차례 뒤쫓다 보면 어느새 황혼이 찾아든다.

(1) 블라디보스토크에서 시베리아의 파리, 이르쿠츠크까지

○ 데카브리스트의 유형지, 치타시-철도교통의 요지

시베리아 횡단 열차로 만 2일 6시간 정도를 달린다. 가끔 큰 도시

영하 26도의 치타역 광장, 러시아 정교 성당

같은 곳에서 15분, 작은 도시에서는 5분 이내를 정차하나 이르쿠츠크시 또는 바이칼 호수가 목적지라면 일단은 열차 교통요충지인 치타시까지 간다. 자정이 지나 블라디보스토크역에서 출발하였는데 이틀 지난 아침 9시경에 치타역에 도착하였다. 열차역 청사의 글자 큰 온도계가 섭씨 영하 26도를 가리키고 있다.

매캐한 석탄 연기 냄새가 아침 공기를 자극하고 멀어 보이지 않은 시내의 거리가 안개 낀 것처럼 가라앉은 매연으로 뿌옇다.

인구가 30만은 된다는 시내 아침 모습이 제법 분주하여 보인다. 두꺼운 외투와 목도리, 장갑, 부츠로 중무장한 출근하는 시민들이 보이며 치타는 군사도시이기도 하여 그런지 군인대열이 무겁게 정교회 성당 앞으로 지나간다.

○ 러시아 정교 성당

러시아 정교는 1000년 넘게 러시아 주요 종교로서 현재에 이르기까지 마치 국교와 같은 존재로 전체인구의 약 75%가 정교를 믿고 있다.

기독교(그리스도교)가 로마가톨릭(서방교회), 동방정교(동방정교), 프로테스탄티즘으로 나뉠 때 로마가톨릭에 대하여 자신들이 정통이라 하여 정교(正敎) 즉 Orthodox라고 칭하는 것이 그리스-불가리아-러시아 쪽으로 퍼지게 된 역사가 있다.

따라서 러시아 정교 성당 외형은 가톨릭 성당과는 다르다. 종교의 구체적 내용은 논외로 하더라도 저자가 아는 범위 내에서 가톨릭 의식 미와 구별하여 보면 정교는 두 손가락이 아닌 세 손가락으로 성호를 그어야 하며, 성화상(聖畵像) 이콘(Icon)이 중요하고, 세상에서 가

장 자연스러운 악기가 음성이라 하여 성가대는 무반주의 성악뿐이며 의식은 한두 시간 정도 서 있는 자세로 예배를 드린다는 점 등이다.

사진에서 보이는 바와 같이 정교회 성당의 황금빛 지붕도 인상적이다. '쿠폴'이라는 불타는 촛불 모양 돔은 '성령의 불꽃'을 상징한다.

황금빛 돔 양식은 여러 개가 중앙 돔을 에워싸는 형식인데 돔의 숫자는 3개는 삼위일체, 4는 4 복음서, 5는 그리스도와 4명의 복음서 저자를…… 등의 각각을 상징하는 표시이다.

-치타시 역에서 약 10시간을 달리면 부랴트 자치공화국의 수도인 인구 약 100만 명의 울란우데 시가 나오며 이곳에서 7시간 정도를 더 가야 인구 약 70만 명의 이르쿠츠크시가 나온다.

앞서 말한 바 있지만, 블라디보스토크-(2일 6시간)-치타-(10시간)-울란우데-(7시간)-이르쿠츠크시가 나타나는데 반대순으로 상트페테르부르크 또는 모스크바 기준으로 본다면 이르쿠츠크시부터 도착한다고 보면 된다. 치타시와 제정러시아 시대 알래스카 지역까지를 담당하는 시베리아총독부가 있던 이르쿠츠크시는 사실상의 '데카브리스트'[제정러시아 니콜라이 I 세 황제 충성 선서식(1825. 12. 14.)에서 일어난 귀족 출신 청년 장교 중심의 봉기 사건, 후에 별도 설명]의 유형지이다.

치타시를 지나 영하 30℃를 오르내리는 시베리아 평원을 쉴 틈 없이 달리는 열차 바퀴의 얼어붙은 얼음을 깨는 등 열차 점검을 위해 잠시 정차했던 페트로브스키자보드역 청사 벽에 커다란 벽화가 걸려 있다. 한눈에 보아도 데카브리스트들의 유형 생활을 하던 역사의 지역임을 설명하여 주고 있다. 족쇄를 찬 귀족 출신 봉기자들-데카브리스트들-이 집단으로 토론하는 모습들이다.

⬆ 페트로브스키 자보드역의 데카브리스트 유형 기념벽화

작은 규모의 페트로브스키자보드역에 도착하기 전에 이 도시는 과거에 여러 가지 공장이 많았던 지역임을 쉽게 알 수 있다. 폐허 된 지오래되어 보이는 공장지대와 그 잔재물이 추운 겨울에 을씨년스럽게 스러져 있다. 족히 2백 년은 지났을 것으로 보아 데카브리스트들이 노역하던 시절의 공장이나 광산 지역이었던 것으로 보인다.

❖ 나. 시베리아의 미녀, 배료자-자작나무

러시아대륙은 크기 때문에 다양한 기후대가 존재한다. 시베리아 북부는 툰드라지대, 남쪽 지역은 침엽수림대 Taiga와 혼합산림대, 활엽수림대로 이어지며 강수량이 적어 보이는 평원은 주로 풀이 자라는 초원 지역으로 구분된다. 역마다 침엽수와 활엽수 목재를 가득 실은 화물차량, 족히 40~50대는 되어 보이는 화물차량이 앞뒤의 기관차에 이끌려 대기하고 있다.

Birch라고 하는가 자작나무를 ……

노을이 져서 밤이 되고 새벽이 되었는데도 차창 밖으로 지나가는 숲은 자작나무 숲뿐이다. 수목 관리를 할 수도 없겠지만 저마다 하늘을 향하여 뻗어 있는 그들은 가냘프게도 보이지만 발디딤 틈도 주질 않을 만큼 서로 비비대고 살고 있다.

푸른 잎사귀를 다 버렸지만, 하늘을 향하여 아우성치는 듯싶다. 높이 자라 서로 햇빛을 흡수하기 위하여 아래가지는 스스로 버리고 검은 상처를 남기는 아픔을 감수하고 아우성들이다.

⬆ 차창 밖의 시베리아 자작나무 숲
 Nikon DSLR 700 70mm AF-C F3.2 1/500 ISO 250

러시아에서 자작나무는 늘씬한 몸매와 살결이 흰 러시아 처녀를 상징한다. 수액으로는 여인네들 미용수를 만들고 보드카(Vodka) 안주

로는 최고인 꼬치구이 샤슬릭(Shaslick) 숯 대용으로 쓰인다.

자작나무 껍질은 얇게 벗겨지며 보존력이 강하다. 앞서 설명한 바 있는 1973년에 발굴된 경주 황남동⟨천마총장니천마도⟩(국보 제207호)는 그 재질이 자작나무 껍질을 여러 겹 누벼서 하늘을 나는 말을 그린 그림인데 땅속에 숨었던 천마도는 1100년 만에 발견된 것이다. 또한, 자작나무 껍질은 불에 잘 타므로 예전에는 불쏘시개로 쓰였는데 결혼을 함에 '화촉을 밝힌다'에서 華燭은 樺燭(자작나무 樺)으로도 표기한다.

○ 인상 깊었던 자작나무 숲

(1) 원대리 자작나무 숲

강원도 인제군 인제읍 원대리의 국유림 자작나무 숲은 국도 초입부터 걸어서 다리가 피곤할 때 즈음 나타나는 인공조림 자작나무

⬇ ⟨자작나무 숲을 지나면⟩(개인소장)
90.9×65.1cm. Water Color on Cotton. 2016

3.5km 숲이다. 초록 잎이 떨어져도 흰 자태를 한껏 뽐내는 숲속을 걷다 보니 멀리 숲속 사이로 오솔길이 나 있다. 늦가을, 어두워지기 전에 광각렌즈를 장착하고 더 많고 더 높은 그 들을 담아 보려 헌팅했다.

그리고 그 한 컷의 모습을 데생하고 30호(90.9×65.1cm) 수채화를 40여 일 만인 2016. 12월에야 완성했다.

(2) 백두산 서파길 자작나무 숲

⬆ 백두산 서파길 자작나무 숲
Nikon D700 15mm AF-C F3.7 1/250 ISO 200

더울 때 백두산을 탐사하는 것이 여러모로 편할 것 같아 2009.7월 고구려 역사문화 탐사 겸 백두산을 탐사한 바 있다. 중국 송강 하진(宋江 河鎭)에서 서파 길로 야생화 군락지인 고산화원(高山花園)을 가던 중 아! 하고 탄성을 내뱉고 두서없이 셔터를 눌러 댔다. 가슴 시리게 푸른 자작나무들이 하늘을 향하여 백두산 앞길을 가리고 있다. 순간 우리 땅, 자작나무 숲이 유명하다는 혜산진-백두산 길의 이러한 장대한 모습을 담을 수 있으면…… 하고 생각해 보았다.

(3) 바이칼 길목, 우스찌아르다 서낭당 고갯길의 자작나무 숲

역시 자작나무가 많기로는 시베리아 대평원이다.

사람이 들어갈 수 없을 정도의 밀집하여 자라고 있는 자작나무 숲은 장관이다. 우스찌아르다 서낭당 고갯길에서 30분을 더 가면 바이칼 호수에 도착한다. 버스 대기 시간이 짧아 무릎까지 차오르는 설원을 이리저리 바삐 헤쳐 가면서 헌팅한다. 노출, 셔터속도와 ISO를 번갈아 조작해 가며 찍는다. 바쁠 때는 입력해 놓은 기억이 안 떠오른다.

영하 30℃를 오르내리는 기후조건에서 다이아몬드 더스트-수빙(樹氷)으로 햇빛에 반짝이는 자작의 숲-는 말로 표현하기가 불가능하다. 그 광경은 감탄사 이외 표현할 방법이 없다.

⬇ 우스찌아르다의 자작나무 수빙(樹氷)
Nikon DSLR 700 24mm AF-C F4.5 1/320 ISO 250

(4) 치타 자작나무 숲의 전통가옥 '이즈바'

겨울철 자작나무 숲을 멀리서 보면 수채물감을 뿌려 놓은 듯하다. 코발트 블루(Cobalt Blue)와 시에나(Cienna)를 적절히 배합하여 페이드 아웃(Fade Out) 기법으로 처리하면 겹쳐진 자작나무 숲을 표현할 수 있겠다. 시에나 등 황토색계열 물감은 국산이 더 발색이 좋다.

오래된 숲과 어린 숲은 그 색깔이 다르기 때문이다. 그렇다 하더라도 수많은 시베리아 자작나무 숲을 지나치고도 서글픈 역사를 가진 치타시 외곽의 자작나무 숲을 홀로 지키고 서 있는 러시아 전통목조주택 '이즈바(Izba)'를 헌팅한 이유는 무엇일까.

데카브리스트의 서글픈 애환이 젖어 있는 지역이라 그런 이유에서일까. 귀국하여 여장을 정리한 후 2018. 4월 한 달여 고생 끝에 수채화를 완성하였다. 모든 작품은 인상 깊었던 추억이 사라지기 전에 감정을 살려 내는 것이 중요하다.

아마도 이 집을 지으려 한 사람은 도끼를 들고 뒷산 자작나무 숲속에서 나무를 잘라다 지은 집일 것이다. 흔한 전기도 들이지 않고 지붕은 많은 눈을 피하고자 급경사이고 처마, 창문은 녹청색의 러시아풍으로 장식했다.

통나무를 차례로 쌓아 벽을 친 방식으로 보아 못은 사용하지 않은 것 같다. 못을 사용하면 추운 곳에서는 쉽게 못 구멍으로 습기가 들

어가기 때문에 오랫동안 지탱하기가 힘들기 때문일 것이다.

 집 지을 때 심은 것으로 보이는 이즈바 앞의 자작나무는 100년 이
상은 족히 되어 보인다.
 작업 후 마음에 드는 수채화는 그리 많지 않은데 이 작품은 그렇지
않다. 수채화 20호이다.

⛰ 〈치타의 자작나무 이즈바〉 72.7×53cm. Water Color on Cotton. 2018

❖ **다. 자작나무의 시(詩)**

자작나무의 꽃말은 '임 기다림'이다.

멀리 떠나간 임을 기다리며 돌아오는 모습을 보려고 목을 길게 빼고 기다리는 하얀 피부를 가진 어느 여인이 그 자리에 뿌리를 내리고 자라나 키 큰 자작나무가 되었다는 이야기가 있을 법한 꽃말이다.

그런 이유로 자작나무에 관하여는 아름다운 시가 많은 편이다.
러시아 시인으로 농촌 출신이면서 자작나무를 비롯하여 시골 풍경과 소도시 등을 서정적으로 읊어 우리에게도 낯설지 않은 세르게이 예세닌(Sergei Yesenin, 1895~1925)의 시와 우리 시인의 자작나무 시를 읊어 보자.

〈자작나무〉

세르게이 예세닌

내 창문 밑
하얀 자작나무
마치 은(銀)으로 덮이듯
눈으로 덮여 있다
부풋한 어린 가지 위에는
눈의 가장자리 꾸밈

꽃이삭이 피었구나

흰 술처럼

자작나무는 서 있다

조으는 고요함 속에

금빛 불꽃 속에서

눈이 반짝이고 있다

노을은 게으르게

둘레를 돌아다니면서

새로운 은(銀)을

어린나무 가지에 뿌렸다

⟨자작나무 숲⟩

김상현[12]

물은 자작나무 숲을 통해 하늘로 흐른다

나무마다 펌프질해서 하늘의 목마름을 달래준다

우리가 잠든 사이에도 자작나무는 하늘의 별을 우러르며

더 높은 더 맑은 이야기를 나누려고 귀를 세운다

모든 숲이 그러하듯 자작나무 숲도 새들의 보금자리를 위해

자리를 내어줄 뿐 아니라

12 김상현(金相鉉)은 1947년 무안 출신으로 이공계 직장을 다니다 시인으로 문단에 들어갔다. 그의
시는 관찰력이 예리하면서도 따스한 감정을 안고 있다.

그들을 위해 바람에 흔들리지 않으려고

온 힘을 다해 몸을 곧추세운다

비탈에 서 있는 자작나무는 산을 업고서도 제 할 일을 한다

거센 바람에도 결코 허리를 굽히지 않는다 다만

자작나무는 최후를 맞이할 때까지 오직 한 자리에 서서

잎새에 이는 햇빛 무늬와 새 소리와

비나 눈 내리는 소리들을

나이테 속에 가지런히 묻어둘 뿐이다

❖ 라. 러시아 문화예술 감상

예술을 대표하는 분야를 꼽자면 크게 보면 음악, 미술, 문학으로 구분될 것이다.

음악은 속성상 사상을 표현하는 데는 제약이 있어 보이는 한편 발레나 오페라 등은 음악적 요소가 많으면서도 그 단점을 충족시키는 것 같으나 그 수요계층이 좀 넓어 보이질 않는다.

시각예술인 미술은 전달력은 매우 뛰어나고 특히 근대에 들어서는 사진, 영화 등의 발전으로 그 대중성 측면에서도 장점이 많아 보인다. 그러나 본질적인 관점에서 판단하면 전시회나 공연장이 있어야만 그 표현이 가능하다는 점에서는 제약이 따른다고 생각된다.

문학은 활자 메시지만 통하면 사상을 표현한다는 점에서는 모든 면에서 자연스러운 문화라고 볼 수 있겠다. 그러나 수요 입장에서만 판단하지 않고 공급자, 즉 예술을 창조한다는 측면에서 보면 물론 음악

이나 문학도 개인의 성향에 따라서는 쉬운 분야로 볼 수 있겠으나 미술 분야가 제일 가깝지 않을까 한다. 그런 이유로 인간은 원시시대부터 그 사상의 표현을 손으로 새기고 그려서 표현하지 않았는가 한다.

두서없이 이렇게 얘기하는 저자도 폭넓고 깊은 예술을 창조하지는 못하지만, 그것을 사랑하기 때문에 그렇게 생각하였고 또 그런 이유로 예술탐사를 하면서 관심이 집중되는 분야가 자연스럽게 미술 분야였던 것으로 생각된다. 확실히 삶과 예술은 서로 통하는 것이다.

관심도가 깊어지면서부터 지나간 여정에서 체계적인 미술 감상을 못 한 점이 이제 보면 안타깝다. 러시아는 가는 곳마다 크고 작은 박물관, 미술관이 즐비하다. 엄청난 규모의 미술관을 사전 준비 없이 낯선 작품을 즐기는 것은 흥미를 잃기에 십상이다. 그래서 외국의 뮤지엄 탐사계획이 있다면 사전에 무엇을 보아야 할지, 작품의 배경은 어떤지 정도는 사전에 숙지해야 할 당위성이 있다.

러시아 미술관을 탐방한 지가 오래되었고 당시에는 사색의 공간이 넓지는 않았지만, 예전의 필름 등 자료를 최대한 수색하여 정리해 보았다.

(1) 제정러시아 몰락과 '데카브리스트의 난(亂)'

러시아 제정시대를 통틀어 최초이자 최후의 귀족 봉기가 '데카브리스트의 난'이다. 러시아왕조의 피지배계급인 농민들이 학정을 못 이겨 민란을 일으킨 사건은 많으나 황제를 보필한다고 할 수 있는 기득권 귀족계급이 쿠데타도 아니고 봉기를 일으킨 사건은 매우 특이

하고 유일무이한 사건이었다. 이 '난'의 간단한 경위는 아래와 같다.

 -크림반도에서 휴양 중이던 황제 알렉산드로 Ⅰ세(1801~1825)가 갑자기 사망하자 후사 문제가 생겼다. 죽은 황제는 아들이 없었으므로 남아 있는 두 동생 '콘스탄틴'과 '니콜라이' 중에 승계되어야 하는데 평민과 결혼하는 등 '콘스탄틴'은 자유주의자라는 소문에 따라 궁정에서는 '니콜라이'에게 왕위를 잇게 했다.

 그런데 이 당시 러시아 정국은 1812년 나폴레옹의 러시아 침공을 끝내는 물리치고 그 기세를 몰아 프랑스 파리까지 진격하여 당시 유럽의 심장인 파리에서 자유 계몽주의적인 정치, 경제, 문화를 경험한 일군의 젊은 러시아 귀족 장교들은 1825. 12. 14 '니콜라이' 황제에 대한 충성 선서식이 있는 상트페테르부르크 겨울 궁전 앞에 모였다. 그리고 외치기를 농노제 폐지, 민주헌법 등을 표방하기 위해 '콘스탄

틴, 콘스티투찌야(Konstantin, Konstitutsiia)', 즉 '콘스탄틴, 헌법(Constitution)'
이라는 뜻인데 "'콘스탄틴'이 헌법이며 황제가 되어야 한다"고 구호
를 외친 것이다. 반란군이 자진 해산하기를 기다리던 새 황제 니콜라
이 Ⅰ세는 결국 무력을 사용하여 반란자인 귀족 장교들을 제압했다.

참여한 장교 중 20명 남짓이 재판을 거쳐 처형되고 나머지는 이
런저런 형을 받았는데 교수형 아래 등급은 시베리아 유형이었다. 그
러한 연유에 따라 '12월의 난'은 러시아 표현으로 '데카브리스트의
난', 영어로는 Decemberist로 불리며 그 유형지가 변방 지역인 시베
리아의 이르쿠츠크와 치타 지역이 된 것이다.

－니콜라이 Ⅰ세는 집권 기간(1825~1855) 내내 유럽의 헌병을 자처하
면서 과도한 보수성향을 띠는데 이는 데카브리스트 반란의 영향으로
도 분석되고 있다. 크림전쟁(영·불·투르크 연합 대 러시아)의 패배를 끝으로
사망하며 뒤를 이은 알렉산드로 Ⅱ세는 대대적인 개혁을 시도하나
러시아는 진보, 개혁 진영 간에 휘말리고 데카브리스트를 1856년에
특별사면한 이후 황제 또한 급진 혁명세력에 의해 1881. 3월에 암살
당하여 몰락하고 만다. 이어서 제정러시아는 1917년 사회주의 혁명
시대로 돌입하게 된다.

○ 시베리아의 파리, 이르쿠츠크

데카브리스트 약 600여 명이 그 자리에서 체포되고 그중 120여 명
이 시베리아로 유배를 갔다. 유배된 데카브리스트들은 수년에서 10
년 이상을 공장 광산 등에서 강제노역과 유배 생활을 했으며 30년
만에 사면을 받아 노역에서 해방되었으나 이르쿠츠크에 정착하게 된

🔼 데카브리스트들의 족쇄 물린 수형 생활과 그들
을 돕는 부인들(자료 그림)

다. 유배 생활 초기에는 치타 지역에서 가혹한 노동형을 견뎌야 했다. 이후 이르쿠츠크에 정착하면서 상트페테르부르크의 귀족문화와 혁명 장교 부인 등 가족들의 헌신적인 활동과 선진 파리 분위기를 동경하는 데카브리스트들의 영향으로 변방 이르쿠츠크는 '시베리아의 파리'라는 별칭을 얻으며 발전한다.

○ **데카브리스트 박물관-시베리아에 온 '하늘의 천사들'**

난을 일으켜 이르쿠츠크에 유배 온 세르게이 그레고리 예비치 볼콘스키(S.G Volkonsky, 1788~1865) 공작이 1856년까지 살던 주택을 데카브리스트 박물관(Manor House Volkonsky Museum)으로 개조한 것이다.

볼콘스키는 톨스토이의 친척으로 소설《전쟁과 평화》에 나오는 안드레이 볼콘스키의 모델이다. 이곳은 당시 이르쿠츠크의 사회와 문화 사교장 중심이 되어 소규모의 무도회와 음악회가 열리곤 했었다고 안내자는 설명하고 있다. 박물관은 1985년 재단장하고 볼콘스키가 살던 시대의 가족사, 생활 도구, 생활용품 등을 전시하고 있다.

🔼 데카브리스트 볼콘스키 박물관　　🔼 시베리아의 공주, 마리아 동상

　저택을 나와 뒤쪽으로 돌아서면 볼콘스키의 아내 마리아 볼콘스키 동상이 있는 공원이 있다. 마리아는 17살이나 위인 세르게이 공작과 결혼한 해에 데카브리스트의 난을 겪으며 남편을 쫓아 척박한 시베리아의 생활을 하였다.

　그녀는 이르쿠츠크의 미숙한 문화발전에 많은 기여를 하여 주위로부터 존경과 신뢰를 받으며 후에는 '시베리아의 공주'라는 별칭으로 불렸다. 공원은 남편을 따라 혹독한 추위와 환경에도 불구하고 시베리아에서 헌신하는 데카브리스트의 아내 11명을 기념하는 곳으로 이들 중 7명은 남편을 따라 수용소까지 동행했다. 그러한 모습은 12kg이나 되는 족쇄를 발에 찬 데카브리스트들이 강제노역하는 현장까지 동행하여 뒷바라지한 당시의 상황을 그린 앞의 삽화(자료 그림 사진)에서도 잘 설명되고 있다.

🔼 하늘의 천사
　-데카브리스트 11명 부인의 초상화

시베리아 유형을 받은 남편을 따라 동행할 귀족 출신 부인의 조건은 귀족의 권리를 포기해야 하며 유형 중에 낳은 아이는 황제의 농·노예로 귀속되며 가족을 동반하는 것도 금지되는 등 가혹한 조건이 남편 따라 시베리아 동행하는 조건이었다고 하니 데카브리스트 부인들의 헌신적인 사랑의 깊이를 충분히 느낄 수 있다.

박물관 측은 설명하기를 11명의 부인은 '하늘에서 내려온 천사'(사진)라고 불린다고 하였다. 귀족으로서 호화로운 의식주를 갖추고 생활하여 온 부인들이지만 당시의 치타와 이르쿠츠크의 유형 생활은 가혹한 환경이었을 것으로 짐작되는데도 부인들은 기품을 잃지 않고 이웃을 도우며 남편을 사랑한 것으로 전해지고 있다.

물론 상트페테르부르크나 모스크바의 귀족인 친지들로부터 도움이 없지는 않았겠지만…….

-이르쿠츠크시에 데카브리스트 박물관으로는 위에서 설명한 볼콘스키 저택 박물관 이외에 당초에 데카브리스트의 지휘관 격이었으나 혁명 당일 현장에 나타나지 않은 세르게이 트루베츠코이(Sergei Trubetskoy, 1790~1860)공작의 저택 박물관 등 두 곳이 있는데 두 곳 모두

가 국립박물관으로 지정되어 있다. 볼콘스키 박물관 면적이 좀 더 크지만, 데카브리스트들의 족쇄나 유형지의 광산 생활 도구 등은 투르베츠코이 박물관에 전시되어 있으며 데카브리스트의 지도자 격인 트르베츠코이는 가장 오랜 기간 강제노동형을 받았다.

참고로 러시아의 유명한 서사시인 '니콜라이 알렉세이비치 네크라소프(1821~1878)'는 1873년에 그의 저서인 《데카브리스트의 아내》(처음에는 당국의 검열을 피하고자 《러시아의 여인들》로 출간)에서 볼콘스키의 아내 마리아 볼콘스키와 트르베츠코이의 아내 예카테리나 트르베츠코이의 유형 중인 남편에 대한 헌신적인 사랑 이야기를 각 부부에 관하여 자세히 서술하고 있다.

(2) 톨스토이와 푸시킨의 데카브리스트에 대한 애정

데카브리스트의 지도자 격인 트루베츠코이 와 볼콘스키, 그리고 볼콘스키의 친척이던 《전쟁과 평화》의 저자 톨스토이(Lev Nikolaevich Tolstoy, 1828~1910) 그리고 시인이며 소설가인 푸시킨(Aleksandr Pushkin 1799~1837)과 데카브리스트와 관련된 이야기를 살펴보자.

○ 데카브리스트의 난(1825. 12. 14.)과 톨스토이 《전쟁과 평화》

톨스토이는 1828년에 태어나 1910년에 세상을 떠났으므로 톨스토이의 삶은 1825년 데카브리스트의 난, 그것도 어머니 쪽 가문 일원이 관련되고 1917년 사회주의 혁명의 기운이 움트는 시대를 살고 있었다.

러시아뿐만 아니라 세계문학사에 금자탑을 이룬 톨스토이의 명작 《전쟁과 평화》는 데카브리스트와 밀접한 관계가 있다고 한다.

톨스토이는 나이가 28세일 때 원래 《데카브리스트들》이란 장편 소설을 구상하고 있었다.

그때는 황제 알렉산드로 Ⅱ세가 30년간이나 시베리아로 유형 간 데카브리스트의 특별사면을 시행한 시기이기도 하다. 또한, 러시아의 유명했던 볼콘스키 가문(시베리아로 유형 간 볼콘스키 가문)은 일찍 죽은 톨스토이의 어머니 쪽의 가문인 점도 톨스토이의 관심은 특별했으리란 짐작도 간다.

톨스토이는 유형지에서 풀려난 데카브리스트들의 다양한 자료 수집을 하면서 그의 관심은 나폴레옹과 러시아의 조국 간의 전쟁에 더 관심으로 집중되어 《데카브리스트들》은 결국 미완성으로 남게 되었다 한다.

데카브리스트 혁명의 실마리가 1825년이고 그 원인은 나폴레옹의 모스크바 침공(1812. 6.)과 그 격퇴(알렉산드로 Ⅰ세 파리 입성. 1814. 3.)에 따른 데카브리스트 젊은 귀족 출신 장교의 파리 견문과 그로 인한 젊은 장교들의 자유에 대한 갈망, 제정러시아 농민의 참혹한 노예제 폐지 등의 갈망이었으니 말이다.

톨스토이가 세기의 명작 《전쟁과 평화》를 집필하는 시점은 1863년으로 알려져 있다. 아마도 《전쟁과 평화》의 시대적 흐름으로 보아 그 후편이 완성되었다면 톨스토이는 《데카브리스트들》을 집필하지 않았을까 하는 추리가 제기되기도 한다.

○ 푸시킨과 데카브리스트

"삶이 그대를 속일지라도 슬퍼하거나 노여워하지 말라"라는 시 구절로 우리에게 친숙한 푸시킨(1799~1837)은 1837. 2월 자신의 아내를 탐하는 남자로부터 사랑과 명예를 지키다 38세에 죽었다. 그러나 푸시킨은 데카브리스트들과 같은 시대를 살고 있었던 귀족층들이라고 보아야 한다. 많으면 5~10년 앞서거나 뒤인 같은 세대들이란 점이다. 1825년 난이 일어났을 때 푸시킨은 27세, 트루베츠코이는 36세, 볼콘스키는 37세, 트루베츠코이 아내 예카테리나는 26세, 볼콘스키의 아내 마리아는 22세였다(톨스토이는 당시 4세). 데카브리스트들에 대한 수사와 유배가 진행될 때 푸시킨도 자유롭지 못하였다. 원래 모스크바의 유서 깊은 귀족 출신인 푸시킨은 외무부의 번역관으로 근무하던 때 제정러시아 사회에 대한 비판적 저항시를 발표하여 1820년에 전근형식으로 흑해 지역에 유배를 갔다.

(가) 푸시킨의 데카브리스트를 위한 여정

시베리아로 유형을 간 데카브리스트 중에는 푸시킨과 절친한 친구 푸시친(Ivan Pushchin)이 있었으며 또한 당시 《북극성》이란 잡지의 공동 집필자인 세르게이 볼콘스키가 있었다.

봉기 현장에는 없었고 12월 당원은 아니었으나 수사대상으로 조사를 받을 수밖에. 수사 끝에 푸시킨은 모반자들에게 큰 영향을 주었으리란 의심은 가나 푸시킨은 이미 시민의 인기 높은 문필가였으며 반란군에 대한 엄격한 대응을 이미 시행한 후라 불필요한 인기하락을 원치 않는 니콜라이 Ⅰ세는 푸시킨의 유배형 사면확인을 위하여 푸시킨을 부른다.

1826. 9. 8. 궁에서 황제를 알현하는 자리에서 "푸시킨은 페테르부르크에 1825. 12. 14일 있었다면 무슨 일을 했을까"라는 황제의 질문에 푸시킨은 "거사에 가담했을 것"이라고 대답한다.

그 이후 푸시킨은 유형에서는 풀려났으나 계속 비밀감시를 받는다.

(나) 푸시킨의 데카브리스트를 위한 헌시(獻詩)

푸시킨이 유배 아닌 유배 생활을 상트페테르부르크 남부 프스코프 지역의 미하일롭스코예에서 하고 있던 때인 1825. 1월, 절친 푸시친은 푸시킨을 찾아가 위로를 했다. 이후 푸시킨은 시베리아에서 가혹한 유형 생활을 하는 절친 푸시친을 위한 아래와 같은 시를 데카브리스트의 한 아내를 통하여 푸시친에게 보냈다.

〈푸시친에게〉

내 처음 사귄 친구, 더할 나위 없이 소중한 친구여

인적 드문 우리 집 마당에

슬픈 눈 덮이고

자네 썰매의 말 방울 소리가 울렸을 때

난 운명에 감사했다

나는 거룩한 신에게 기도한다

내 목소리가 자네 마음에 똑같은 위안을 주고

내 목소리가 학교 시절의 밝은 빛으로

자네의 유폐 생활을 환하게 비추기를

<div align="right">1826. 푸시킨</div>

 푸시킨이 시베리아로 유형을 간 그의 친구와 친구를 따라간 부인들을 위하는 '위로와 희망을 주는 시'를 1827년 데카브리스트에 보낸 시를 읊어 보자.

〈시베리아 광갱(鑛坑) 깊숙한 곳〉

시베리아 광갱 깊숙한 곳
자랑스러운 참을성을 간직하며
그대들의 슬픔에 찬 노동
생각의 높은 바람은 헛되지 않을 것이오

불행에 등을 돌리지 않는 정실한 누이
음침한 땅굴 속의 희망이
용기와 기쁨을 일으켜
고대하던 때가 찾아올 것이니

사랑과 우정은 어두운 철 대문을 통해
당신들에게 이을 것이오
나의 자유의 목소리가

당신들의 고역의 굴에 이르듯이

무거운 족쇄가 떨어지고

옥사가 허물어지면

자유가

당신들을 기쁘게 맞이하여

형제들이 당신들에게 칼을 건네줄 것이오

<div align="right">1827. 푸시킨</div>

-푸시킨의 〈삶이 그대를 속일지라도〉

앞서 설명한 바 있지만, 푸시킨은 데카브리스트들과 여러모로 관련이 있다고 보아야 한다. 1825. 12월 젊은 장교들의 자유를 향한 봉기는 젊은 푸시킨의 사상과도 일맥상통하는 것이었다. 푸시킨의 서정시는 당시 제정러시아 황제들의 전제정치와 귀족들의 후진적인 봉건제도 고수, 가혹한 농민 노예제로 인한 민중들의 가난한 생활 등과 나폴레옹 군에 대항한 러시아의 승리 등으로 민족의식 기운이 향상되는 분위기에 푸시킨은 그러한 역사적 분위기 속에서 시인의 관점으로서 자유 사상, 희망, 사랑을 노래하고 결국은 1820년 작, 〈자유〉는 불온사상의 시로 검열되어 데카브리스트 난 이전에 러시아 남부 시골 미하일롭스코예로 유배를 간다. 유배 생활에서도 창작 활동은 계속 이어졌다.

우리에게 친숙한 시 〈삶이 그대를 속일지라도〉는 1825년에 그러한

시대적 분위기에서 완성된 시로 보인다.

　슬프고 화가 나고 우울한 삶, 푸시킨은 그러한 삶을 담담히 받아들이라고 하면서도 미래를 향한 소망을 간직할 것을 권유하는 시는 오늘 우리에게도 많은 가르침을 시사하고 있다.

　저자는 2020. 1월 제10회 아리수 가곡제(세종문화회관)에서 푸시킨 시(詩), 김효근 역곡(譯曲), 소프라노 임청화의 〈삶이 그대를 속일지라도〉를 경청하였는바 뜻깊은 노랫말과 가락은 더 말할 나위 없는 감동 이었다.

🔼 아리수 가곡제에서 임청화의
〈삶이 그대를 속일지라도〉 공연 모습

〈삶이 그대를 속일지라도〉

삶이 그대를 속일지라도
슬퍼하거나 화내지 마
슬픔의 날들을 참고 견디면
즐거울 날들 오리니
세상이 그대를 버릴지라도
슬퍼하거나 화내지 마
힘든 날들을 참고 견디면
기쁨의 날 꼭 올 거야

마음은 미래를 꿈꾸니

슬픈 오늘은 곧 지나버리네

걱정 근심 모두 사라지고

내일은 기쁨의 날 맞으리

삶이 그대를 차마 속일지라도

슬퍼하거나 화내지 마

절망의 날 그대 참고 견디면

기쁨의 날 꼭 올 거야

삶이 그대를 속일지라도

슬퍼하거나 화내지 마

힘든 날들을 참고 견디면

기쁨의 날 꼭 올 거야

마음은 미래를 꿈꾸니

슬픈 오늘은 곧 지나버리네

걱정 근심 모두 사라지고

내일은 기쁨의 날 맞으리

삶이 그대를 차마 속일지라도

슬퍼하거나 화내지 마

절망의 날 그대 참고 견디면

기쁨의 날 꼭 올 거야

삶이 그대를 속일지라도

슬퍼하거나 화내지 마

슬픈 날들을 참고 견디면

즐거운 날들 오리니

세상이 그대를 버릴지라도

슬퍼하거나 화내지 마

힘든 날들을 참고 견디면

기쁨의 날 꼭 올 거야

1825. 푸시킨

(3) 이르쿠츠크 밤의 음악회와 〈백만 송이 장미〉

이르쿠츠크의 낮은 쾌청한 날씨지만 매우 쌀쌀한 공기가 싱그럽다. 그러나 바람이 없고 습도가 높지 않아 시베리아가 추운 지역이라는 것을 느끼지를 못한다. 외부에서 잠시 활동하기에는 그런 느낌이라는 얘기이다. 2월 초 이르쿠츠크 도심인데도 온도는 영하 13~14℃를 가리키고 있다. 밤에는 20℃ 아래까지 가야 한다고 한다.

음산한 추운 날씨에는 독주가 알맞다. 시베리아 탐사를 끝내고 인천국제공항으로 가야 한다니 다하지 못한 여정이 남아 있는 것처럼 섭섭한 마음은 레스토랑에서 러시아 국민주 보드카(Vodka) 서너 잔을 동반한다. 그때 안내인이 식후 인근에 있는 성당음악당에서 러시아 가수의 독창회가 있어 초청받아 간다고 전한다.

그것도 우리 일행 열넷만을 위한 것이란다. 일행 중 동반자이며 성악가인 S문화출판사 사장 L씨의 관심이 성사되었으니 일행 모두는 기쁨에 넘친다.

🔼 성당을 파이프오르간을 설치한 음악당으로 개조한 음악실에서 독창 등 선물을 받다.

과거 이르쿠츠크시 주 청사 부근의 유일한 로마가톨릭 성당 건물을 파이프오르간을 설치하고 시의 제2 연주실로 운영한다는 곳에서 에드워드 엘가의 〈위풍당당 행진곡〉을 비롯하여 슈베르트의 〈아베마리아〉 등 여러 곡의 성악과 파이프오르간 연주 선물을 1시간여 받았다. 러시아에서 예술을 즐기는 생활은 소득이 어떤 수준에 있건 간에 일반인들이 쉽게 즐길 수 있는 문화콘텐츠인 것 같다. 사회주의 체제의 정책홍보수단으로 예술을 활용하는가 하고 생각도 해 보나 러시안들은 주말이 되면 연극, 오페라, 발레, 미술관에 가는 것을 당연한 것으로 여긴다는 얘기는 오래전에 들어온 바 있지만 열 서넛 되는 외국의 고객만을 대상으로 파이프오르간과 독창회 연주를 한다는 것은 놀라운 발상 아닌가.

러시아 탐방 때마다 예상하지 못한 일이 종종 일어나는 이유는 무슨 까닭에서일까. 1990. 9월 한 · 러 국교 정상화 이후 저자는 이런저런 이유로 2001, 2008년과 이번을 통하여 상트페테르부르크, 모스크

바 등 방문이 있었는데 모스크바에서는 갑작스러운 일정변경으로 유리 상자 안 정장 차림의 레닌의 유해를 볼 수 있었고 상트페테르부르크에서는 에르미타주 방문 때에 한국어 현지 안내자를 동반할 수 있었던 일이 있어 여행의 기쁨을 잊을 수 없었다.

○ 보드카와 〈백만 송이 장미〉

러시아에서는 술 사러 보냈을 때 보드카 한 병만 사 오는 사람은 바보라 하며 하루가 자유로워지는 방법으로는 아침부터 보드카 한잔 마실 것을 권유한다고 한다.

이르쿠츠크에서 이른 저녁 겸 보드카 몇 잔을 기울이니 지하 레스토랑 바텐더는 한층 흥을 돋운다. 턱수염과 손등까지 문신한 마음 넓어 보이는 그는 힘주어 얘기한다.

첫째, 러시아에서는 400km는 거리도 아니다.

둘째, 영하 40도는 추위도 아니다.

셋째, 알코올 도수 40도 보드카 4병은 술도 아니다.

그는 천상 술장사 기질이 많은 쾌활한 바텐더임이 확실하다(사진). 한편, CD로 틀어주는 〈백만 송이 장미〉 가락

⬆ "40도 보드카 4병은 술도 아니다"라는
바텐더와 같이

도 흥겹다.

자기네들도 좋아하는 노래라고 엄지 척을 가리키며 'Song of Sad Russian Painter'라고 강한 허스키 발음의 러시아식 영어로 얘기를 한다.

맞는 얘기이다.

가난한 러시아 화가의 여배우를 향한 홀로 사랑 이야기가 맞는 줄거리이다. 본격적으로 〈백만 송이 장미〉와 '불쌍한 러시아 화가' 이야기를 찾아보자.

(4) 조지아의 화가 '니코 피로스마니'의 사랑 이야기

바텐더가 들려준 그 노랫가락은 우리 심수봉 씨의 〈백만 송이 장미〉 그것과 일치하였다. 그러나 우리의 〈백만 송이 장미〉는 구소련시절 국민가수(1949년생) '알라푸가쵸바'의 번안곡(飜案曲)이다(알라푸가쵸바 역시 라트비아의 가요를 바꿔 부른 것으로 알려진다). 알라푸가쵸바의 〈백만 송이 장미〉는 조지아(흑해 연안, 터키의 북쪽 지역에 위치)의 가난한 화가 니코 피로스마니(Niko Pirosmani, 1862~1918)의 프랑스 출신 지방 여배우 마르가리타(Margarita)에 대한 일방적 짝사랑 이야기가 줄거리인데 그 가사는 아래와 같다.

〈백만 송이 장미〉

한 화가가 살았네. 홀로 살고 있었지

작은 집과 캔버스를 가지고 있었네

그러나 그는 꽃을 사랑하는 여배우를 사랑했다네

그래서 그는 자신의 집을 팔고 그림과 피도 팔아서

그 돈으로 완전한 장미의 바다를 샀다네

백만 송이 백만 송이 백만 송이 붉은 장미

창가에서 창가에서 그대가 보겠지

사랑에 빠진 사랑에 빠진 사랑에 빠진

누군가가 그대를 위해 자신의 인생을 꽃으로 바꾸어 놓았다오

아침에 그대가 창문에 서 있으면 정신이 이상해질지도 몰라

마치 꿈의 연장인 것처럼 광장이 꽃으로 넘쳐 날 테니까

정신을 차리면 궁금해하겠지. 어떤 부호가 꽃을 여기다 두었을까 하고

창 밑에는 가난한 화가가 숨도 멈춘 채 서 있는데 말이야

만남은 너무나 짧았고 밤이 되자 기차는 그녀를 멀리 데려가 버렸지

하지만 그녀의 인생에는 넋을 빼앗길 듯한 장미의 노래가 함께했다네

그의 삶에는 꽃으로 가득한 광장이 함께했다네

○ 니코 피로스마니의 생애와 미술

러시아인의 사랑은 일방적이고 극단적인 애정 표현뿐일려는가. 그러나 한편으로는 극단적인 자연환경을 이겨 내는 보드카 같은 강한 힘이 있어 매력이 느껴진다. 〈백만 송이 장미〉 노래의 주인공인 가난한 화가는 가공의 인물이 아니고 실존했던 인물이다.

⬆ 니코의 〈자화상〉

⬆ 니코가 그린 여배우 〈마르가리타〉

니코 프로스마니는 1912년 당시 제정러시아의 그루지야 지방 소도시에서 극장, 상점의 간판을 그리는 무명화가였다. 어릴 때 부모를 여의고 미술교육은 전혀 받아 본 적이 없는 가난한 간판장이 화가일 뿐이었다. 간판을 그려 주고 술이나 받아 마시고 그마저 일이 없으면 기차역 잡역부 일을 하는 늙수그레한 무명화가였다.

구소련 연방국이었던 그루지야는 현재의 조지아(면적 69,000㎢, 인구 400만 명)이며 니코는 국민화가 반열에 오르기 100여 년 전의 화가로서 조지아 국의 화폐 1라리(1.67Lari=1 US $ 수준)에는 화가 니코의 초상과 그의 작품 사슴(사진)이 나와 있다.

저자가 6·25, 1·4 후퇴 때 가족과 같이 피란을 나와 인천을 거쳐 처음으로 터를 잡은 김포공항 인근 양서면의 유일한 문화 시설인 국제극장에는 며칠마다 공터에서 극장간판을 그리는 화공(?)들

을 자주 보았는데 어린 나이에도 그것을 보는 것은 큰 구경거리이기도 했다. 주인공이 나오는 조그만 잡지쪼가리를 들고 자기네들 키보다 2배 이상이나 되어 봄 직한 영화 간판을 그리고 있는 모습은 지금도 기억에 남아 있는데 가난한 니코도 그러한 일을 하는 화가였을 것으로 추정된다.

저자는 극장의 옛 영화 광고 간판 그림을 어렵게 10여 년 전에 헌팅 할 수

⬆ 조지아의 화폐 〈피로스마니 초상과 작품〉 (위)
⬇ 1968년도 상영된 영화 간판 그림(사진) (아래)

있었는바 언제인가는 사진 개인전에 전시하려 소장 중인데 니코 화가의 심정을 이해하며 이 책으로나마 먼저 발표해 본다.

(5) 소박파(素朴派, Naive Art) 미술

앞서 말한 바와 같이 화가 니코는 가난한 화가였다.

아마도 배운 것이 없기에 가난했는지 부모의 유산이 없어서 가난했는지는 모르겠으나 취미는 그림 그리는 것이기에 그림을 그려 주고 빵이나 술을 얻어먹다가 끝내는 지하 단칸방에서 영양실조로 죽

는다. 그러한 상황에서의 그의 그림은 여러 가지의 색을 사용할 필요도 없었고 단순하고 소박한 그림만을 그렸을 뿐이다. 원근법이라든지 그 시대에 프랑스 등에서 회자되던 인상파의 화려한 그림과는 전혀 관계없는 독창적(?)인 화법이었다.

니코가 그린 앞 페이지의 〈백만 송이 장미〉의 주인공인 여배우 그림작품 〈마르가리타〉를 보자. 화폭에 동원된 색은 검은색과 청색, 그리고 짙은 선으로 강렬하게 그러나 느껴지는 대로 단순하고 소박하게 정성껏 그렸다. 니코가 죽은 후, 그의 전시작품을 감상한 모스크바의 비평가와 큰 손들로부터는 극찬을 받게 된다.

○ 앙리 루소의 그림과 비교-소박파와 원시주의의 닮음

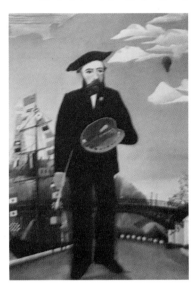

🔼 루소의 자화상

니코(1862~1918)와 같은 시기의 프랑스의 화가 앙리 루소(Henri Rousseau, 1884~1910)의 자화상과 그림을 비교하여 보자. 앙리 역시 니코와 같이 미술교육을 받지 않고 나이 50이 되어서야 취미로 그림을 그리기 시작했다.

아래 두 그림을 보면 서로 비슷한 화풍의 소박한 화풍임을 알 수 있다. 서로 만난 적도 없고 교류방법도 없었던 당시이다.

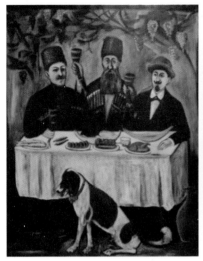

🔼 니코의 작품 〈잔치〉　　🔼 루소 작품 〈시인에게 영감을 주는 뮤즈〉

　니코가 〈백만 송이 장미〉의 주인공인 〈마르가리타〉를 그린 것과 루소가 그의 작품에서 〈시인에게 영감을 주는 뮤즈〉를 그린 것을 보면 동화 속의 공주처럼 단순하다.

　두 화가의 작품을 보더라도 니코는 〈잔치〉에서 여러 가지 색을 사용했으나 배경을 단순화하였고 루소는 나무나 인물의 모습이 동화 같은 단순하면서도 꽃과 나무 등 환상의 느낌도 있는 표현이다. 모두 원근법과 인체비례는 중요하지 않고 전반적으로 검은색 계통이 지배하면서도 분위기는 따스하다.

　철물점 아들인 앙리 루소는 젊어서는 멕시코 전쟁 군 악사로 복무 후 파리의 세관 직원으로 근무하면서 50이 다 되어 취미로 그림을 자유롭게 그렸다. 정식으로 미술교육을 받으면 배운 대로의 여러 기

🔼 루소 〈룩셈부르크 공원〉 1909

법 틀 안에 갇혀서 자유로운 그림을 못 그렸을 것으로 생각된다. 그
러한 점에서 니코나 루소는 같은 점이 있다. 어딘지 유아적인 '유치'
함이 묻어있다. 자연을 보고 그 즐거움을 나름대로 표현하고 상상력
을 동원하는 그런 그림들이다.

자연적인 것을 선호하고 이성보다 감성을 중시하며 원색으로 솔직
담백하게 표현하는 화풍, 그래서 루소를 '원시주의파(Primitivism)'라고
하지를 않는가. 니코를 '소박파(素朴派, Naive Art)'라고 할 때 두 화가를
굳지 화풍으로 분류한다면 같은 부류가 아닐는지 미술사 전공자가
아님에도 그렇게 판단하여 본다.

전문적으로 표현하자면 그림 그리는 데 기교 없이 원근법을 사용

하지도 않고, 순진한 사실성, 색채의 복잡성이 없는 평면성, 그리고 전문 미술교육도 없이 그린 화풍이니까…….

저자가 오래전인 2008년에 상트페테르부르크 에르미타주 박물관을 탐방하여 보관하던 자료를 검색하여 보니 루소의 1909년 작품사진 〈룩셈부르크 공원〉을 찾았다. 앞에서 루소의 작품설명을 한 것과 같은 느낌을 받는다.

나뭇가지와 잎사귀를 세세히 그리고 모자를 쓴 남녀의 인물 자체보다는 의상에 신경을 쓰고 전체적으로는 순수하고 진솔한 느낌과 동화를 읽는 느낌을 주는 순박한 작품이다.

또 다른 소박한 그림을 보자. 혹시 우리의 기억에 남아 있을 수도 있는 소박파 작가의 그림이 있다. 저자가 샌디에이고대학교 대학원에서 연구하던 시절 뉴욕에 사는 대학 친구 H가 보내 주던 크리스마스 카드 그림은 미국의 시골 마을, 눈 덮인 산하에서 마을 사람들이

⬆ 그랜마 모지스 할머니의 소박한 그림

썰매를 타는 모습 등이 그려진 카드였는데 소박하고 정겨운 그림을 그리는 근대의 미국 소박파 화가가 있었으니 '그랜마 모지스(Grandma Moses, 1860~1961)'할머니 국민화가이다. 그녀는 나이 70이 다 되어 움직이기 곤란한 건강문제로 그림을 그리기 시작하였는데 1961년 세상을 떠나기 전까지 무려 101세까지 작품활동을 했다.

그녀의 작품이 뉴욕에 전시되면서부터 유명하게 된 '소박파' 화가로서 그림은 주로 연말연시의 카드 그림으로 많이 애용되며 종국에는 미국 우표에까지 활용되었다. 그녀는 농부의 아내로서 그림은 배운 적이 없는데 미국의 산골 또는 시골의 교회, 마을, 어린이 학교, 시장 중심의 토속적인 풍경을 주요 대상으로 동화 같은 내용의 그림을 주로 그렸다. 앞서 사진작품 내용과 비슷한 〈슈거링 오프(Sugaring Off)〉 제목의 나무 수액을 끓여 설탕을 채취하는 모습의 한 작품은 2006년도에 뉴욕화단에서 120만$에 거래되어 미국의 미술계에서는 인기 있는 '소박파' 작가로 평가하고 있다. 단순해 보이지만 인생에 대한 깊이가 있어 보인다. 인생에 대한 이해는 감수성과 경험이면 충분하지 지적능력이나 교육수준과는 무관한 것 아닐까.

○ 서로 다른 문화환경에서 미술의 유사성

저자는 회화, 사진 그리고 서예를 사랑하면서 이 세 가지 분야에 관련된 전시회 탐방 또는 실습을 꾸준히 하면서 알면 알수록 '왜, 이런저런 작품은 ~파(派), ~주의(主義)'라고 구분하기를 좋아할까.

커다란 규모를 자랑하는 미술관이나 박물관일수록 작품의 설명이나 전시회 소개하면서 왜 그렇게 어려운 용어와 쉽게 이해할 수 없는 난해한 용어만을 나열하여 쓰는지 일반인들은 이해하기 힘들다.

물론 미술이론을 조금이라도 이해한다면 그런 경우를 어떻게 구별하여야 하는지를 이해할 수 있겠다고 보겠지만…….

저자가 니코의 화풍은 소박파(素朴派)이며 루소는 원시주의(原始主義, Primitivism)라고 설명하면서도 또 어찌하면 같은 부류라고 보아야 하지 않는가 하는 점에서도 그러하다. 저자의 생각으로는 미술의 발달사를 유럽문화사적 입장에서 파악하다 보니, 그것도 영향력 있는 세력의 사고를 중심으로 판단하다 보니 그러한 현상이 제기되었지 않은가 생각하여 본다. 하기야 당시에 유럽 중심적 측면에서 보면 그 이외 지역은 원시라는 표현도 쓸 수 있었겠지만……. 원시주의는 원시(原始)의 소박하고 가꾸지 않은 야성적(野性的)인 것을 인간적 가치기준으로 예술에 접목하려는 자세 등으로 해석할 때에 용어 자체는 고유의 문화적 배경을 너무 도외시하는 것이 아닌가. 니코의 삶과 관련된 표현된 니코의 그림, 그것도 미술교육이 전혀 없었던 니코나 루소의 문화적 정체성을 고려한 화풍이 원시주의로 가름하는 것이 적절한 비교해석인지는 의심이 간다.

고유의 문화적 배경과 정체성을 무시하고 서구중심의 기준으로 판단하는 것은 그것도 일종의 문화적 횡포 아닐까.

우리에게 익숙하지 않은 문화를 일반 대중에게 알리는 전시, 공연 등 행사에서 너무 큰 테두리의 제목을 일방적으로 부여하는 것은 수많은 독립적 문화를 축소 시키고 단일화시키는 것은 문제가 있다고 보아야 하지 않을까 한다. 어찌하였든 앙리나 루소시대 이후에 나타나고 있는 그림의 화풍을 계속 관찰하여 보자.

(6) 러시아의 근대미술 흐름 살펴보기

지구 총 육지면적의 6분의 1이나 차지하는 거대한 땅을 가지고 있는 대국 러시아. 그러나 불모지의 시베리아를 안고 많은 종족을 내포하고 있는 다민족국가의 미술을 한눈에 알아보기는 어려운 점이 있다. 시베리아 탐방으로 대두된 니코와 루소의 소박한 미술을 찾아보았으나 개괄적이나마 러시아의 근대미술의 흐름 정도는 이해하여야 관련 상식을 넓힐 수 있을 것 같다.

(가) 고대 러시아 미술은 정교의 '이콘'으로부터

러시아 고대 중세 미술은 10세기 말경 비잔틴으로부터 정교를 수용하면서 그리스도, 성모, 성인, 성서예언자 등의 모습을 담은 종교화 '이콘'이 주류를 이룬다. '이콘'의 주요 재료는 나무로서 금 도색을 하거나 붉은색을 많이 사용하는데 이콘 중에서도 성모 이콘(Icon)이 가장 인기가 있다.

🔹 〈블라디미르의 성모〉(1859)

2000. 7월에 한 · 러 수교 10주년 기념으로 서울 덕수궁 미술관에서 열린 〈러시아 천년, 예술과 삶〉에서 헌팅한 바 있는 성모상 이콘 〈블라디미르의 성모〉(1859)도 역시 나무에 붉은색 유채 그림(사진)이었다.

아기 예수가 성모 품에 깊이 안

겨 어머니 뺨에 맞대는 형상인데
아기와 엄마가 나누는 모습이 다
정하다.

앞서 러시아 정교 편에서 언급
한 바 있지만 그리스정교(Oethdox)
는 비잔틴(Byzantine)인 동로마, 그
리스에서-불가리아-러시아 쪽으
로 이동하였다. 2014. 6월 저자
가 불가리아, 헝가리를 탐방하였
을 때 방문한 바 있는 옛 불가리
아 시대(1187~1393)의 수도 벨리코
투르노프의 전통마을 아르바나

⬆ 불가리아 전통 정교
교회 천장 이콘 그림

시(Arbanasi)의 800년이나 되었다는 목재로만 지어진 작은 정교 교회
의 천장(사진)은 모두 성화상(聖畵像) '이콘'으로 화려하게 장식되어 있
었다. 이콘은 원래 불가리아가 원조라는 설이 맞는 것 같다.

(나) 제정러시아 시대의 미술

제정러시아 시대인 러시아 표트르 Ⅰ세 大帝(1682~1725)와 예카테리
나 Ⅱ세 女帝(1762~1796) 시대의 러시아 미술사를 찾아보자. 어찌하였
든 간에 이 두 황제 시기가 제정러시아 시대에서는 제정러시아 강국
이라는 별명을 붙여도 무리 없을 시기였기 때문이다.

앞서 '데카브리스트의 난'(1825) 편에서 설명한 바 있듯이 나폴레옹
의 러시아 침공 시기는 알렉산드로 Ⅰ세(1801~1825)이며 데카브리스트
난을 진압한 황제는 니콜라이 Ⅰ세(1825~1855)이며 그 이후는 사실상

'러시아혁명'으로 이어지는 시대인 알렉산드로 II세(1855~1881) 때이므로 이러한 황제들 이전단계의 황제 시대가 설명하고자 하는 표트르와 예카테리나 황제 시대가 된다.

○ **표트르 I 세 대제**(또는 '피터' 대제라고도 함)

제국의 초대황제라고 하여 대제라고 불리는 피터는 중세수준에 머무는 러시아를 개혁하기 위해 건축, 군사, 조선기술을 일으키고 선진문화를 쉽게 받아들이기 위하여 발트해 연안에 새로운 수도 '상트페테르부르크'를 건설하여 파리의 베르사유 궁전에 버금가는 황궁을 모색하는데 이때부터 러시아에는 당시 유럽의 선진미술과 화가를 초청하여 황제의 궁(에르미타주)을 치장하고 러시아의 초상화, 풍속화, 풍경화 발전 기틀을 만들게 되었다.

○ **예카테리나 II 세 여제**(女帝)

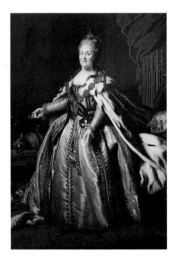

☆ 예카테리나 II세 여제

표트르 III세(1761~1762)의 실정에 따라 피터 대제 I세의 조카며느리인 예카테리나 II세는 혁명을 일으켜 스스로 황제가 된 후 귀족 중심의 왕권을 강화하고 행정개혁, 흑해 지역 영토확장 등 왕권을 강화하였다. 황궁인 에르미타주(Hermitage Museum, '겨울 궁전'-황제의 휴식처, 은둔처를 뜻함)를 보완·증축하면서 유럽의 각종 미술품과 보석을 수집하며 1757년에는 새

수도인 상트페테르부르크에 국립미술아카데미를 설치하여 러시아의 체계적인 미술발전-화려한 귀족 황금 미술 시대발전에 이바지한다.

예카테리나 II세 女帝에게는 재미있는 이야기가 무궁무진하다.

국립미술아카데미를 세운 점도 특별했지만, 그녀를 거쳐 간 공식적인 남자애인 300명 설이 있고 60세가 넘어서까지 정부를 두었으며 연인관계에서 헤어질 때는 후한 상금과 토지를 선물하였고 변방을 침략할 때에는 연인을 앞세웠다는 얘기도 전해진다.

○ **에르미타주 박물관**(The State Hermitage Museum)

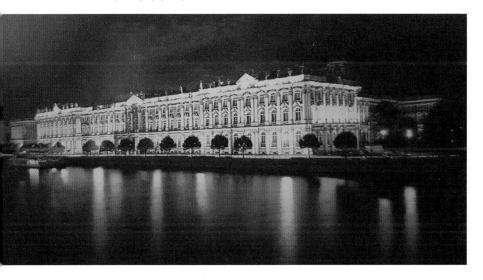

🔼 에르미타주 겨울 궁전 야경

상트페테르부르크 네바 강변에 있는 에르미타주 박물관은 영국의 대영 박물관, 프랑스 루브르 박물관과 더불어 세계 3대 박물관으로 손꼽힌다. 6개의 건물 중 제일 아름다운 바로크풍의 건물이 '겨울 궁

전'이며 석기시대부터 20세기까지에 이르는 소장품이 300만 점이나 되며 1057개의 방, 전시실 모두를 이으면 27km나 되어 하루 8시간을 본다 하더라도 모든 소장품을 보는 데 15년이 걸린다고 한다.

저자는 2008. 8월에 탐방하여 겨울 궁전의 고대 그리스, 로마홀, 네덜란드 홀, 프랑스 미술 홀, 러시아 미술 홀 등을 주마간산 격으로 탐사했던바 현재만큼이나 미술에 관한 관심이 많지 않던 때라 아쉬운 점이 많다. 푸시킨 미술관과 같이 재탐방의 대상으로 여기고 있다.

러시아를 탐방할 때에 반드시 보아야 할 유명 미술관으로는 앞서 설명한 바 있는 상트페테르부르크시에 있는 '에르미타주 박물관' 외에 '러시아 미술관'과 모스크바에 있는 '트레치야코프 미술관'과 '푸시킨 미술관'이다. '트레치야코프 미술관'과 '러시아 미술관'은 러시아 작가들의 작품을 집중적으로 모아 전시하는 미술관이다. 상트페테르부르크시에는 크고 작은 박물관이 300개가 넘는 러시아 문화예술의 보물창고로 알려진다. 저자는 본격적으로 그림을 하기 전인 2001. 8월에 트레치야코프 미술관을, 에르미타주는 2008. 8월에 각각 스치듯 탐방하였다.

○ **사실주의**(寫實主義, Realism)**와 이동파**(移動派)**의 화풍**

위와 같이 러시아의 역사적인 흐름에 따라 제정러시아 미술 흐름은 '이콘' 시대에서 황제, 귀족 등의 초상화, 역사화를 중점으로 그리던 시대를 거치다가 '데카브리스트의 난'(1825), 농노제의 폐지(1861) 등 이후에는 민족적이며 민중들의 삶과 생활에 기초하는 풍속화 등 화풍이 일어난다. 앞서 설명한 바 있듯이 푸시킨, 도스토옙스키 등의

문학들이 이 시대의 산물이다. 눈에 보이는 것과 현실을 바탕으로 사실을 생생히 표현하는 사실주의풍의 화가는 현대에도 존재하지만, 자료 수집 분석 결과 동시대의 사실주의 화가로는 상트페테르부르크 국립아카데미의 우수졸업생인 바실리페로프(1834~1882)와 이동파 소속 화가들로 나타나는데 바실리페로프 작가의 그림은 저자가 탐사한 자료가 없다.

○ 이동파 미술의 탄생

이동파(移動派, Peredvizhnniki, Translation Wave)는 문자 그대로 움직이는 이동의 의미이다. 국립미술아카데미의 미술 경향은 자연적으로 황실의 요구에 따라 그림을 그려야 되는데 농노예제 폐지 등 시대적 사회적 분위기 변화에 따라 외국(유럽) 지향적인 것과 고전주의적인 것을 지양하고 러시아 사회의 현실을 반영하고 대중 속으로 들어가서 대중들에게 보여 주는 그림을 그려야 한다는 흐름이 일어났다. 결국, 그림이란 지배층만을 위한 것이 아니라는 주장이다.

러시아 농민, 중산층의 감동적인 생활 등을 주제로 그려 전국 순회 전시를 하면서 대중과 같이 호흡해야 한다는 사실주의 화풍이기도 하다. 따라서 러시아 이동파는 러시아 미술의 근본적 변화를 나타낸 화풍으로 알려져 있다. 특히, 이러한 배경에는 이동파 화가와 작품을 경제적으로 적극적으로 지원하는 러시아 당대의 상인 부호 '트레치야코프(Pavel Tretyakov, 1832~1898)'가 있었는데 그는 사후에 수집한 작품 모두를 사회에 기부하는 등 모스크바의 유명한 '트레치야코프 미술관'은 이러한 그의 위대한 유산을 기초로 한 것이다.

이러한 이동파의 작가로는 이반 크람스코이(Ivan Kramskoy, 1837~1887), 일리야 레핀(Ilya Repin, 1844~1930), 바실리 수리코프(VasilySurikov, 1848~1916), 이반시스킨(Ivan Shishkin, 1832~1898) 등인데 이들의 작품을 살펴보자.

○ 트레치야코프 미술관의 잊을 수 없는
이동파 화가의 그림들

-저자가 러시아로 처음 여행한 시기는 국교 수교가 된 지 10여 년 만인 2001. 8월이 된다. 러시아 모스크바행 비행기는 외관상 보기에도 묵직한 군용 항공기를 여객기로 개조한 듯한 아에어플로트(Aeroflot Russian Airlines)이다. 숙소인 모스크바호텔은 방 넓이가 열서넛 명이나 잘 수 있음 직한 대형 룸에서 아내와 단둘이서 사용하다 보니 스스로 움츠려지는 형국이다. 분명 구소련 당간부용인 호텔숙소였을 것으로 짐작된다. 원가개념이 의미 없는 사회였을 테니 말이다. 웬걸 아침 식당에서 커피를 서빙하는 젊지 않은 웨이트리스는 행주치마 속에 캐비어 통조림을 슬쩍 보여 주더니 5달러라고 한다. 날씨가 서늘할 것으로 생각했는데 8월 중순 모스크바는 제법 더운 날씨였고 짙은 색깔의 붉은 광장을 떠나서는 무언지 활발하지 못한 분위기가 감도는 거리 풍경이다.

예상치 못한 레닌의 유해를 관람한 후 붉은 광장을 지나 모스크바강 본류와 지류 2개를 건너는 다리를 지나 트레치야코프 미술관(Tretyakov Gallery)에 도착했다. 앞서 말한 바대로 트레치야코프 미술관은 18~20세기의 러시아 회화작품을 중점적으로 전시하는 미술관이다. 입장료와 사진 촬영권을 사고 90분 이내에 본관 정문에서 일행

을 만나기로 하고 빠르게 섭렵했다. 초상화실은 패스하고 소문이 나 있는 이반 코람스코이 전시실을 중심으로 탐방했다.

○ 크람스코이의 〈미지의 여인〉

마차 위에서 우수에 찬 표정과 상당히 도도한 눈빛으로 아래를 내려다보는 〈미지의 여인(Unknown Woman)〉(1883), 그림이지만 아름답다.

초상화의 화폭이나 가로 길이가 긴 30호 정도의 유화이다.

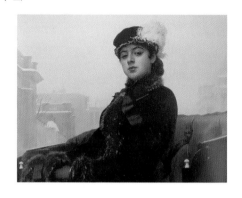

⬆ 크람스코이 〈미지의 여인〉 1883

마차 위의 여인 뒤에는 어렴풋이 도시 전경이 나타난 것으로 보아 안개 낀 아침의 외출일런가. 검은 머리, 검은 벨벳 외투에 흰털장식 달린 검은 모자를 쓴 여인은 관객을 내려다본다. 귀국 후 관련 정보를 입수하여 알았지만, 이 작품의 여주인공은 크람스코이가 생전에 톨스토이의 초상화를 그렸고, 톨스토이의 소설 《안나 카레니나》의 여주인공 '안나'를 상상하여 그렸다는 이야기이다. 또한, 1948년도 개봉 영화인 〈안나 카레니나〉의 여주인공 배역 배우인 '비비언 리'가 영화에 나올 때는 이 그림 〈미지의 여인〉 모습으로 분장하여 출연하였다는 이야기도 있다.

작가 크람스코이는 앞서 설명한 상트페테르부르크 왕립 미술아카데미의 교수 관점에서 학생 등 회원 14명과 같이 '이동전시협회'를

결성하고 수장 격으로 활동하였는데 〈미지의 여인〉 또한 그 당시의 작품으로 알려진다. 저자는 크람스코이의 여러 작품을 눈여겨보았으나 현지에서 크람스코이의 다른 작품은 아쉽게도 헌팅한 자료가 없다. 모스크바 볼쇼이극장과 같이 다시 한번 구체적으로 탐사하고 싶은 미술관이다.

모스크바 트레치야코프 미술관을 관람한다면 〈미지의 여인〉은 반드시 보아야 할 작품으로 저자는 감히 추천하고 싶다.

○ 일리야 레핀의 〈아무도 기다리지 않았다〉

크람스코이의 제자이며 그림 동반자였던 일리야 레핀은 러시아 리얼리즘의 대표적 화가이다. 아카데미의 회원인 그는 장학금으로 프랑스와 이탈리아 등에서 수학을 하고 귀국한 이후, 가난하게 삶을 유지하나 당당하게 생활을 유지하는 서민과 대중들의 모습을 사실적으로 표현한 거장으로 칭송된다.

당시 프랑스에서는 인상주의 화가들이 왕성하게 활동한 때인데 인

⬇ 일리야 레핀 〈아무도 기다리지 않았다〉 1884

상주의의 화풍을 수용하면서 자신의 스타일을 완성하여 러시아의 현실을 리얼하게 표현하였다고 본다.

〈아무도 기다리지 않았다(No One Waited for Him)〉(1884)는 이동파 화가들이 사회적 관심사를 예술적으로 표현한 작품 중에서도 뛰어났으며 러시아회화에서는 최고의 걸작으로 취급한다.

저자 기억으로는 이 그림의 크기가 정방형의 100호 정도로 기억하는데 그 정도 크기는 되어야 귀향하는 혁명가의 마른 모습과 표정, 가족들의 표정 등의 분위기가 충분히 그려질 것이다.

실제의 그림에서도 유형지에서 혁명가였던 남편이 예고 없이 귀환하는 순간의 부인, 가족들의 놀라움과 기쁨을 적나라하고 사실적으로 표현하고 있었다. 작가는 가족 재회 순간의 부인, 아들, 딸, 기타 관계자들 각자의 표정을 저마다 놀람, 기쁨, 무표정 등으로 표현하고 있다.

저자는 이 그림을 다시 보고 이 책을 써 내려가는 순간 데카브리스트들의 유형 끝에 가족과 재회하는 순간을 연상하게 하기도 한다.

○ 이반 시스킨의 〈여름날〉

러시아 자연의 아름다움을 새롭게 발견하고 새로운 시각에서 그려질 가치가 있다고 판단한 이동파 화가들도 있었다.

이동파의 창립 구성원이면서 상트페테르부르크 왕립 미술아카데미의 교수였던 이반 시스킨(Ivan Shishkin)은 러시아의 울창한 숲을 화폭에 많이 담아 보는 관객이 스스로 숲을 걷고 싶어질 충동을 느끼게 한다.

🔼 이반시스킨 〈여름날〉 1891

그의 작품 중 숲의 모습을 살펴보면 숲의 다양한 모습을 정확히 표현하기 위하여 매우 깊은 연구를 한 것을 느낄 수 있다. 따라서 사람들은 그를 '숲의 황제'라고 불렀고, 이동파의 수장 크람스코이는 '러시아 풍경화의 길을 연 위대한 교사'라고 칭송했다는 이유를 이해할 수가 있다.

유럽 예술발전에 자극을 준 영국의 풍경화가 컨스터블은 "풍경 화가는 겸허한 마음으로 들판을 거닐어야 한다"는 과학자의 성실성과 풍경화의 명암과 생명력을 강조한 이유를 이해할 만하다.

저자도 그의 작품 〈여름날(A Summer Day)〉(1891) 유화, 80호 정도 크기의 시원한 여름날 숲을 보고는 찬란한 햇빛과 숲의 생명이 퍼지는

느낌과 사실적인 원근감을 실감 나게 느낄 수 있었던바, 현재까지 저자가 닮고 싶은 풍경화의 모델로 삼고 있다. 저자는 수채화를 하지만 간혹 수채물감이 깊은 느낌을 주는 측면에서는 표현의 제한을 느끼기도 하지만 반면에 투명하고 밝은 수채물감 특성의 미련을 버리지 못하고 계속 수채화를 하고 있다.

미술 역사의
흐름에 관하여

미술 역사의
흐름에 관하여

　　앞서 잠시 언급한 바 있지만, 미술이론을 조금이라도 알고 있으면 우리가 미술작품을 어떻게 이해하여야 하는지에 도움이 된다.

　　저자는 미술사와 미술을 전공한 사람이 아니다. 그러나 그림을 취미로 그리며 국내외 여러 미술관을 자주 답사하다 보니 저 그림은 왜 저 시대에 저렇게 그렸나 하며 의문을 품고 보니 미술 역사의 흐름을 이해하게 된 것뿐이다. 물론 전문적으로 살피면 15세기 르네상스, 17세기 바로크, 19세기 인상주의, 20세기 큐비즘, 20세기 추상주의 등으로 대분할 수도 있지만 어찌하였든 간에 미술 역사의 흐름은 역사적 문화적 산물로 태어났다.

　　저자가 생각하는 미술의 역사는 인간의 삶의 역사와 맥락을 같이 하여 끊임없이 변화하였는데 변화하는 사회문화와 새로 짜이면서 그때마다 바뀌는 전통의 역사로 보였다. 그 전통 속에서 화가들은 각자

의 작품에서 과거를 참작하고 미래를 지향하는 뜻에서 그림을 그려
낸 것으로 감히 판단하고 있다. 예술은 결국 삶과 연결되어 창작되고
위안의 대상이다.

그래서 우리는 창작자의 문화적 산물에 대한 나름대로 의견을 느
끼고 공유하는데 이것이 미술이론이 아닌가 한다. 이제부터 저자가
기왕에 탐방한 바 있는 미술관의 미술작품을 기준으로 작품의 역사
와 그 내용을 찾아 익혀 보고자 한다.

❖ 가. 원시(原始)주의 화풍

평범한 사람들도 좋아하고 이해할 수 있는 것을 그리고 작
가도 전문적인 미술교육을 받지 않은 상태에서 어린이의 순수성과
원시성을 주는 느낌, 단순하고 순수한 색채로 나뭇잎 하나하나까지
표현하는 방식으로 동화의 내용처럼 소박하게 그리는 화풍의 그림을
소박파라고 앞에서 이미 설명한 바 있다.

물론 원시(原始) 용어에서 뜻하는 대로 보면 이 책 초반에서 언급한
바 있는 프랑스 라스코 동굴벽화나 반구대 암각화도 원시미술이며
원시미술은 현대 미술 형성에도 크게 이바지했다고 보아야 한다.

앞서 설명한 바 있는 러시아의 니코(1862~1918)나 앙리 루소
(1884~1910)가 그림을 그리던 시기는 제정러시아의 시대 후반기에 나
타난 사실주의 이후에 나타난 화풍이라고 보아야 할 것이다.

당시 유럽 미술계 상황을 살펴보면 당시에 인기였던 19세기 후반

에 프랑스를 중심으로 일어난 인상파 풍조에서 새로운 것을 찾아 나
서는 때 아니었나 생각하여 본다.

인상파의 주요 관심사는 자연의 사물이 빛과 대기의 변화에 따라
색채가 일으키는 변화에 흥미를 느끼고 그러한 사물의 인상을 중시
하여 그림을 그리는 화풍이지 않은가.

앞서 1909년도 루소의 작품인 〈시인에게 영감을 주는 뮤즈〉에서
남성은 당대 유럽에서 이름 날리던 시인을, 여자는 그의 연인을 그렸
다는 것인데 이 그림에서도 원근법이나 명암, 신체의 비례성은 찾을
수 없다. 기존의 화법을 탈피하고 자신이 보고 느끼는 바대로 원시(原
始)의 소박하고 자연적인 감정을 현대예술에 접목하려는 화풍이다.

루소 이외에도 세잔느(1839~1906), 고갱(1848~1903) 등이 그렇지 않은
가 한다. 그래서 원시주의라고도 하는가 싶다.

관련 자료를 종합하여 넓은 의미의 원시주의에 속하는 작가를 찾
아보니 낯익은 이름으로 니코 피로스 마니, 앙리 루소 이외에 폴
고갱(Paul Gauguin, 1848~1903), 아메데오 모딜리아니(Amedeo Modigliani,
1884~1920), 알베르토 자코메티(Alberto Giacometti, 1901~1966) 그리고 새로운
원시주의로 마르크 샤갈(Marc Chagall 1887~1985), 앙리 마티스(Henri Matisse
1869~1954)까지도 언급된다.

위의 열거된 작가 중 저자가 직접 감상해 본 경험이 있는 작품 작
가는 루소, 고갱, 샤갈, 마티스, 세잔느, 모딜리아니, 자코메티 등의
작품인데 니코, 루소의 작품(룩셈부르크 공원)에 대하여는 앞서 설명한 바

있으니 낯익은 이름, 마티스, 세잔느, 샤갈과 고갱의 작품을 찾아보기로 하자.

(1) 마르크 샤갈

샤갈은 원래 러시아태생의 러시아 화가로서 98세까지 장수한 화가, 판화가이다. 러시아에서 유대인 부부 사이에서 태어난 '모이셰 세갈'이름의 그는 어머니의 지원으로 당시 수도인 상트페테르부르크에서 민속예술을 중심으로 공부를 하다가 후원자의 도움으로 24세에는 파리에서 '마르크 샤갈' 이름으로 개명하고 본격적으로 미술수업을 하였다. 1915년에 귀국 후 모스크바에서 무대 예술 활동을 하다가 1917년에 러시아혁명을 겪으며 당시 러시아에서 유행하던 사회주의 리얼리즘 화풍에 미련을 버리고 1920년에는 파리에 정착하여 런던, 뉴욕을 거쳐 가며 샤갈만의 독특한 화풍으로 러시아 민속적인 주제와 유대인 성서에서 영감을 받아 인간의 향수, 그리움, 꿈, 사랑 등을 주제로 환상적이고 미학적인 작품을 그렸다.

샤갈은 화려한 색채를 구사한 새로운 원시주의 풍의 화가, 판화가이면서도 그리고자 하는 대상을 자유롭게 상상하여 초현실적으로 표현하고 있다.

저자는 2019. 6월부터 40여 일간 알래스카와 미국 서부 지방의 자연과 미술관, 박물관 전체를 탐사한 바 있다. 오래전부터 꿈꾸어 오던 계획을 아내와 같이 실천한 것이다. 탐사한 회화, 조각, 사진과 서예작품을 관련되는 사연이 제기될 그때마다 관련 작품을 감상하고자 한다.

🔼 샤갈 〈벤치의 바이올리니스트〉
1920. LACMA

LA 시내 핸콕공원에 복합문화공간으로 자리 잡은 LA 카운티 미술관(Los Angeles County Museum of Art, LACMA 관한 정보는 500페이지에 설명)에서 관람한 샤갈의 〈벤치의 바이올리니스트(Violinist on a Bench)〉(1920)이다. 눈 내린 목조주택, 그리고 잎사귀를 다 떨궈 버린 앙상한 나무 옆, 양지바른 벤치에서 흰 수염이 덥수룩하게 자란 늙은 할아버지가 잠시 휴식을 취하듯 바이올린 활을 무릎 위에 내려놓고 무엇인가를 생각하고 있다. 원시주의 화가들은 인체의 비례성은 중요하지 않다, 그래서 그런가 그 옆으로 어린아이 정도가 될까 싶은 사람이 지나가고 있는데 모두가 한눈에 보더라도 유대인들의 검은 색의 긴 옷들이다. 유대인의 검은 옷은 겸손의 의미라고 배운 적이 있다.

샤갈은 폴란드와 러시아 사이에 있는 벨로 러시아가 고향이며 청어가게를 하는 아버지, 조그만 잡화상을 하는 어머니 유대인 가족 아홉 자녀 중 맏이로 자라나 유년기의 추억이 많을 수밖에 없었을 것이다. 바이올린은 유대인의 종교적 의미로 자주 쓰이고 또한 흔히들 러시아의 예술을 표현하기도 한다.

전반적으로 자유롭게 그린 이 그림은 소박하게 보이지만 옛 추억을 찾아내며 전반적으로는 쓸쓸함과 고독한 지나간 정을 나타내고 있다. 샤갈 나이 34세 정도에 파리에 정착하면서 그린 이 그림은 고향의 향수를 찾아낸 것 같기도 하다. 세기적인 작가의 작품을 먼 타향을 찾아가서 음미하는 기쁨은 그 잔상이 오랫동안 남아있다.

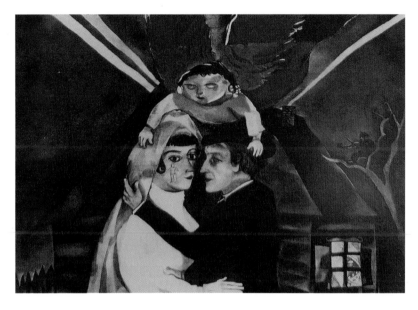

🔼 샤갈 〈결혼식〉 1915. LACMA

다음 작품은 샤갈의 28세 때의 작품인 〈결혼식〉이다.

두 남녀가 결혼식을 즐기고 있는 모습이다. 흰 드레스를 입은 아내를 두 손으로 안아 주고 있는 순간 하늘에서는 번개 같은 불빛이 이 부부를 비추고 있으며 동시에 하늘에서는 붉은 날개를 달고 내려오는 천사가 새 부부를 감싸며 보호, 축하한다. 그리고 창문으로 흘러

나오는 불빛 사이로는 방 안에 만찬 준비가 되어 있으며 그 지붕 위에서는 바이올린을 연주하는 악사도 이들의 결혼을 축하하고 있다.

특히, 작품의 사진이 작아서 잘 보이지 않지만, 신부의 뺨에는 태어날 아기의 모습이 그려져 행복한 결혼식의 기쁨을 나타내고 있다. 실제로 샤갈은 매우 사랑하던 부잣집 출신의 딸, 벨라와 1915년에 결혼한 후의 샤갈 작품에는 사랑하는 벨라와의 관계를 많이 그리고 있다.

두 그림에서 사물의 대소를 자유롭게 표현하는 것, 흰색과 검은색을 배치하는 것 등은 표현하고자 하는 감정적 관계를 강력히 표현하는 것 아닐까. 2023. 6월 니스의 샤갈 국립박물관에서 감상한 샤갈의 작품은 성경 메시지 등 그 표현 내용이 매우 다양했다.

그리고 화려한 색깔을 활용하여 피카소는 '색채의 마술사'라는 찬사를 하고 있지만, 이 두 그림에서는 화려함보다는 향수, 그리움, 사랑 등을 주제로 차분하고 소박하면서도 마음속 깊은 곳에서 끄집어내는 느낌을 주면서도 테크닉에 몰두하면서 강력하게 독창적 문학적으로 표현하고 있다.

(2) 폴 고갱-영원한 유토피아를 찾는 원시주의 화가

폴 고갱은 예술의 순수성을 찾기 위해 문명에서 벗어난 남태평양 섬으로 떠나 독창적으로 원시와 자연을 예찬하다가 생을 마감한 화가였다.

1848년도에 파리에서 출생, 신문기자인 부친을 따라 페루 리마에 이주했으나 부친사망으로 고생 끝에 모친과 파리에 귀향한 이후, 젊

어서는 선원과 증권 브로커 등으로 활동, 26세에 들어서 늦게 그림 공부를 시작하고 인상파의 주류인 고흐, 세잔느와 같이 교류했으나 예술적 관념의 차이(고갱과 고흐의 예술관 차이는 고흐 편에서 설명)로 헤어진 후, 문명을 벗어나 타히티에서 원주민과 동거를 하며 그림을 그렸다.

앞서 원시주의 화가로 소개한 러시아 루소가 1844년, 고흐가 1853년, 니코가 1862년생이므로 거의 같은 시대를 사는 화가들이었다. 프랑스에서 산업혁명이 본격적으로 진행되는 시기는 영국보다 훨씬 후인 1830. 7월 혁명(귀족주의 체제 붕괴)과 1848. 2월 혁명(자유주의 혁명) 이후에 일이다. 이러한 시기의 프랑스는 철강, 전기, 화학공업의 발전은 기술, 소재, 기계발달로 이어져 공장 자본가의 생활은 크게 발전하였지만, 그 시대를 사는 노동자, 빈민들은 문명의 피해자가 되었다. 고갱은 이러한 사회적 분위기와 당시에 유행하던 인상파 화풍을 멀리하고 보다 근원적이며 원시적이고 야만적인 것이 더 인간적이고 문명적이라는 원시주의

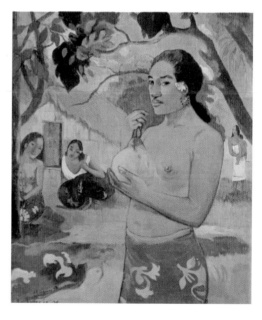

⬆ 고갱 〈열매를 들고 있는 여인〉
1893. 에르미타주 미술관

(Primitivism)를 생각한 것 같다.

　전문적인 훈련을 받지 않은 화가가 원시주의로 불리는 것처럼 문명화된 유럽전통에 속하지 않으면서 순수 야만성이 어린아이에게 있는 것처럼 원시인에게도 있는 것으로 판단하고 스스로가 그러한 조건을 찾아 원시 세상으로 찾아간 화가가 된 것이다.

　고갱은 '내가 배운 것이 나를 구속하고 있으니 원시성과 본능, 창조의 원인을 찾아야 한다'고 하며 1888. 10월부터 두 달간 동거한 고흐가 사망한 1년 후인 1891년에 남태평양 타히티로 가서 원주민의 건강한 생활상과 인간성, 강렬한 색채로 그의 예술성을 나타내는 그림을 그렸다.

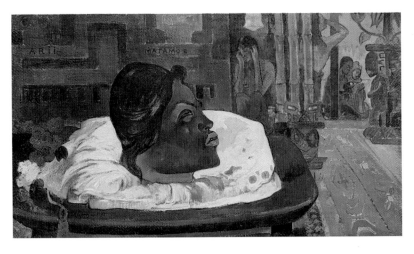

⬆ 고갱 〈황제의 최후〉 1892. 게티 미술관

고갱의 두 작품 〈열매를 들고 있는 여인〉(1893년 작)과 〈황제의 최후〉(1892년 작)을 보자. 두 작품 모두가 타히티에 이주한 이후에 그린 것으로 타히티의 자연과 풍습, 그리고 식민지배로 인한 허물어져 가는 원주민의 현상을 암시하고 있다.

저자는 고갱의 위 두 작품을 직접 관람할 수 있었는데 〈열매를 들고 있는 여인〉 작품은 저자가 2008. 8월 에르미타주 미술관 프랑스홀에서 관람한 30호정도 인물화 크기의 유화작품이며 〈황제의 최후〉 작품은 2019. 6월 미국 LA 게티 미술관(Getty Museum, 게티 미술관에 관한 정보는 후에 설명)에서 관람한 30호 정도의 가로길이가 긴 해경형(海景型)의 유화작품이다.

우선 열매를 들고 있는 타히티 원주민의 그림에서 고갱은 먼 태평양에서의 인생은 마치 천국과 같은 생활이었음을 그려 내고 있다. 이 그림이 사실적인 느낌을 토대로 하고 있다 하더라도 고갱은 타히티의 자연을 매우 상징적으로 처리하고 있다.

밝고 세련된 원색의 조화, 열대과일을 든 벌거벗은 인간의 자연스러운 모습에서 한편으로는 미신적이면서도 설화적인 느낌을 주며 우리에게 호기심을 준다. 그러한 이면에는 당시에 문명화로 상실되어 간 유럽의 현상을 나타낸다고 보아야 하지 않을까. 단순히 고갱이 타히티의 풍광만을 묘사하기 위해 타히티로 간 것은 아닌 것으로 판단되기 때문이다.

또한, 〈황제의 최후〉 그림에서 우리는 무엇을 보아야 할까. 저자는 처음에 이 그림을 보는 순간 적지 않게 놀란 느낌을 떨쳐 버릴 수 없

었다. 더욱이 이 그림은 L/A 게티 미술관에서 고흐의 〈아이리스〉 작품 옆에 전시되어 비교되고 있어 대조되었다.

잘린 머리를 방석 위에 얹어 놓은 섬찟한 그림으로 판단해야 할까. 열매를 들고 있는 여인의 그림도 그러하지만 그림은 뚜렷한 윤곽선, 단순한 형태, 그림자 없는 평평한 느낌, 강렬한 색채의 사용 등은 같다. 잘린 머리 뒤에서 머리를 감싸고 고민하는 사람, 그 뒤에는 먹을 거리를 준비하는 모습 등은 보는 사람에게 생각에 잠기게 한다.

이것은 폴리네시안 문화의 원시적인 순수한 측면에 대한 작가의 희망이나 갈망, 그리고 프랑스 식민지배로 인하여 파괴되어 가는 타히티의 원시적 문명에 대한 예술가의 향수 어린 희망을 그렸다고 보아야 하지 않을까 한다. 사실 머나먼 남태평양 타히티는 1844년에 프랑스 식민지로 인하여 폴리네시아 전통왕조를 무너뜨리고 심지어는 유럽의 질병까지도 파급시킨 것으로 나타났음을 생각하면 원시만을 찾아간 고갱의 꿈은 적지 않게 숙어졌으리란 생각도 해 본다. 어찌하였든 간에 고갱은 타히티의 풍물과 자연, 인물을 배경으로 많은 작품을 남겨 본국에서 팔아 생활을 하였다 하는데 현재 타히티에는 고갱의 작품원작이 하나도 없다는 현실이 우리를 숙연하게 한다.

게티 미술관 측의 〈황제의 최후〉 작품에 관한 설명문에는 '고갱은 단순히 예쁜 그림(?)만을 그린 것뿐이고 다른 해석을 보류한다'고 부언했지만 진정 그런 뜻은 아닐 것으로 보인다.

(Gauguin simply referred to it as "a pretty piece of painting". He wanted to leave the interpretation of his work open-ended.)

❖ 나. 다시 찾고픈 에르미타주 미술관 - 비너스를 중심으로

(1) 〈타브리야 비너스〉 조각상

저자가 10수 년 전인 2008년 여름에 탐방한 에르미타주 미술관에서 감명 깊게 감상한 작품 중의 하나는 비너스 조각 작품이었다. 물론 이름만 들어도 기억나는 루소. 마티스, 고갱, 피카소 등의 작품도 눈에 들어왔으나 기원전 2~3세기 작가들의 조각 작품을 볼 때는 적지 않은 '스탕달의 신드롬'을 느낄 수밖에 없었다.

더욱이 우리 역사시대와 비교하여 단군 시대에도 그렇게 정밀한 인체 조각 작품을 구현해 낼 수 있는 작가는 도대체 누구란 말일까 하고 말이다. 에르미타주 미술관 고대 로마·그리스 홀에 있는 〈타브리야 비너스〉라는 기원전 3세기의 대리석 조각상이었다. 작가는 현재까지 알려지지 않고 있다. 기억하건대 그 조

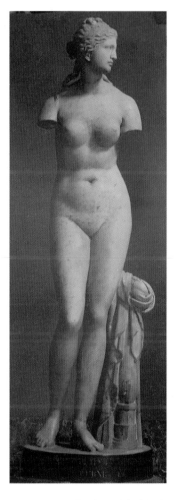

⬆ 〈타브리야 비너스〉
BC 3세기 에르미타주 미술관

각상은 높지 않은 좌대에 서 있는 입상으로 등신대보다 약간 크거나 했을 것으로 짐작되었고 오래 세월에 흰 대리석 색이 약간 빛바랜 느낌이었다. 짐작건대 타브리야 명칭은 비너스 조각상이 발견된 지역의 이름이 아닐까 한다. 〈타브리야 비너스〉보다는 약간 후에 제작된 또 다른 유명한 비너스 조각상인 〈밀로의 비너스〉에서 밀로라는 명칭이 그러하므로 그렇게 생각할 뿐이다.

○ 사랑과 미의 여신-비너스

🔹 〈타브리야 비너스〉가 전시된 에르미타주의 고대 로마, 그리스 홀

그리스 신화에서 '사랑과 미의 여신'은 명칭이 '아프로디테(Aphrodite)'이며 로마어로는 베누스(Venus), 영어로는 비너스(Venus)이다. 그리스 신화적인 전설에 의하면 아프로디테는 거품에서 태어난 신으로 빼어난 용모와 관능적인 아름다움까지 갖추고 있어서 제일 인기 있는 '사랑의 여신'으로 지중해의 작은 섬 키프로스에서 태어났다고 한다.

이에 따라 아프로디테-비너스를 주제로 하는 조각과 회화작품은 옛날부터 많은 것으로 알려져 있는데 또한 대표적인 조각 작품으로는 〈타브리야 비너스〉 이외에 〈밀로의 비너스〉(1820년 그리스의 밀로스 섬에서 발견되고 루이 18세 등 손을 거쳐 루브르 박물관 소장)가 있다.

BC 1세기에 제작된 〈밀로의 비너스〉 크기가 2.04m로 알려져 있으니 등신대 크기인 〈타브리야 비너스〉도 그 정도 크기일 것으로 짐작 간다.

아깝게도 두 비너스 조각상에는 원래 있었다는 두 팔이 없다. 오랜 세월에 따라 잃어버린 상태로 발견되었으리란 추측이다. 루브르 박물관은 저자가 2003. 8월에 탐사한 일은 있으나 1시간 기다린 끝에 먼발치에서 모나리자(Monna Lisa)를 보느라 다른 작품은 지나쳐버린 아쉬움이 남아 있어, 재탐방의 기회로 여기고 있다.

⬆ 〈밀로의 비너스〉 자료사진
BC 1세기, 루브르 박물관

(2) 비너스를 주제로 하는 또 다른 작품들

서양 미술 역사에서 자연과 더불어 여성은 작가들 영감의 원천이 되는 주요분야로 차지하여 온 것은 사실이 아닌가.

일평생 파리 여인들의 밝고 생동감 넘치는 여인들을 그린 프랑스 화가 르누아르(August Renoir, 1841~1919)는 "만약 신이 여인을 창조하지 않았다면 나는 화가가 되지 못했을 것이다(If God had not created woman's flesh, I would never have been a painter)"라고 한 것을 보면 체험적 고백임이 틀림없겠다. 작품을 탐사하다 보면 이유 있는 논리 같다. 누드 사진의 피사체를 여성만을 고집하는 이유가 그러하기 때문인가 보다.

○ 영혼의 등장(The Soul Attains)-에드워드 번 존스의 작품

저자가 2019. 6월 미주 서부 미술관 순회탐방 때인 시애틀 미술관 [SAM, Seattle Art Museum, 시애틀 미술관은 미국 태평양 연안 북서부의 워싱턴주 주립미술관 으로 미국 북서부지역의 선도적인 시각예술 기구이며 시애틀시의 바닷가 관광지인 파이크 플레 이스(Pike Place) 인근에 있다. 시애틀은 지역적으로 해안가에 있어 알려진 바와는 다르게 기후는 온화하고 풍광이 아름다웠으며 미국의 신흥 IT 산업도시이다]을 탐방하였을 때 무심코 지나칠 뻔하다가 다시 뒤돌아 감상한 작품이 있다. 작품의 설명을 보고는 한편 얘깃거리가 있을 것 같아 헌팅을 하여 보니 작품 속에 깊은 뜻이 숨어 있었다.

영국의 고전주의 화풍의 화가 에드워드 번 존스(Edward Burne Jones, 1833~1898)의 〈영혼의 등장(The Soul Attains)〉 부제로는 '피그말리온과 상상(Pygmalion and the Image)'이다. 번 존스 작가는 교회, 성당 등의 스테인드글라스 그림 · 디자인을 제작하여 화가 겸 공예가라는 찬사를 받았고 그의 작품은 주로 중세 이야기, 성서 이야기, 문학작품 등에서 영감을 얻어 신비적이고 낭만적인 작품으로 영국에서 많은 명성을 쌓은 작가로 알려진다. 〈영혼의 등장〉 작품 속에 숨어 있는 아름다운 구체적 내용을 이야기 방식대로 꾸며 보았다.

『지중해의 키프로스(터키 남부 시리아 동부의 해안)라는 작은 섬에 피그말리온이라는 젊은 조각가가 살고 있었습니다. 볼품없는 외모를 지녔던 그는 사랑에 대하여는 체념한 채 조각에만 전념을 바쳤습니다. 그러다가 자신도 언제인가는 사랑을 얻을 수도 있을 것이라는 기대로 심혈을 기울여 여인의 나체를 조각하였습니다.

그 조각은 누가 보더라도 완벽한 여인상이었고 정성스럽게 다듬어

갔습니다. 자신의 이상형을 닮은 처녀상을 완성하고 이름을 '갈라테리아'라고 지었습니다. 시간이 지나면서 점차 여인상에 대해 연민의 정을 가지게 되었고 나중에는 사랑의 감정으로 싹터 갔습니다. 그래서 매일 꽃을 꺾어 여인상에 바쳤습니다.

어느 날이었습니다. 섬에서 자신의 소원을 비는 축제가 벌어졌습니다. 피그말리온은 소원을 이루어 준다는 사랑의

⬆ 〈영혼의 등장〉 1875. SAM

여신 '아프로디테'에게 그 여인상을 사랑하게 되었노라고 하며 아내가 되게 하여 달라고 간절히 빌었습니다. 기도를 마치고 집에 돌아온 피그말리온은 여느 때와 같이 여인상의 손등에 입을 맞추었습니다. 그런데 놀라운 일이 일어났습니다. 손에서 온기가 느껴지기 시작한 것이었습니다. 놀란 피그말리온이 그녀의 몸을 어루만지자 조각상에서 점점 따스한 체온이 느껴지며 사람으로 변해 가기 시작하였습니다.

피그말리온의 순수한 사랑을 받아들인 '아프로디테' 신이 조각을 살아 있는 아름다운 여인으로 만들어 주었던 것입니다.

조각상이 살아 있는 여인으로 변하자 피그말리온은 '갈라테리아'와 결혼하고 딸 '파포스'를 낳았습니다. 우리의 "지성(至誠)이면 감천(感天)이다"라는 격언과도 같은 현상입니다.』

그림을 자세히 보자. 피그말리온이 그의 조각품인 '갈라테리아'의 발치에 놀라 무릎을 꿇고 있다.

영국 빅토리아시대의 관습은 옷을 입은 피그말리온과 누드 '갈라테리아' 사이에 직접적인 시선 응시(a direct exchange of gazes)를 허락하지 않기 때문에 여자는 멀리 조각가의 머리 위를 응시하고 있다. 이러한 현상을 전시장의 설명에서는 피그말리온의 욕망을 충족시킨다고 여기어지는 것에도 불구하고 그 둘 사이의 심리적 단절(Psychological disconnect)을 의미하는 작가의 뜻이라고 설명하고 있었다.

○ **피그말리온 효과**(Pygmalion Effect)

교육학 용어에서도 '피그말리온 효과'라는 것이 있다. 교사가 학생을 '우수할 것이다'라는 기대로 가르치면 그 기대를 받은 학생은 다른 학생보다도 더 우수하게 될 확률이 높다는 이론이다. 무슨 일이든 기대한 만큼 이루어진다는 것이다. 그러한 실증적 실험으로는 일찍이 미국의 교육학자 로젠탈(Rosenthal)과 제이콥스(Jacobson)의 1968년 연구결과 발표에서도 '피그말리온 효과'가 입증된 이론이라는 것이 피그말리온 효과이론이다.

그러나 반면에 '피그말리온 효과'는 교육현장에서 교사의 성향에 따라서 다를 수도 있어 제약 효과를 줄 수도 있다는 반론이 제기되는 점도 있다.

○ 에드워드 번 존스의 또 다른 작품

-〈코페루투아 왕과 거지 소녀〉

피그말리온, 〈영혼의 등장〉과 같이 작품에서 신화와 전설을 기초로 하여 낭만적 화풍을 이루는 형식이 번 존스의 특징인데 그와 같은 신화적 얘기가 전해 오는 또 다른 작품을 찾아보았다.

🔼 〈코페루투아 왕과 거지 소녀〉
1884 자료사진

〈코페투아왕과 거지 소녀(King Cophetua and Beggar Maid)〉(1884, 런던 테이트갤러리 소장)이다. 그 주요 내용은 여자를 멀리한 흑인 젊은 왕 코페루투아 왕은 어느 날 순수하고 아름다운 거지 소녀를 만난다. 왕은 사랑에 빠지는데 관습에 따라 왕관을 버리느냐, 사랑을 얻는가의 선택의 순간에 이르는데 결국, 그림에서와 같이 왕관을 버리고 사랑을 택한다는 줄거리이다.

이 그림은 〈거지 소녀(A Song of a Beggar and a King)〉라는 민요를 토대로 그림을 그렸는데 청순하고 아름다운 몸매의 소녀는 왕관을 쳐다보고 있으며 왕은 거지 소녀를 올려다보고 있는 화사하고 동화 같은 분위기의 그림이다.

〈거지 소녀와 왕〉

왕이여 무릎 꿇지 마소서

소녀는 낮은 자입니다

저 같은 이에게 베풀지 마소서

그대의 마음을 주지 마소서

가진 것 없는 자는 욕심이 많으니

더 이상 어리석은 생각을 하기 전에

왕이여 제발 그 몸을 펴소서

그대가 가진 것이 누가 없다고 했소

내 눈에 그대는 황금보다 귀한 꽃이며

내 손의 왕관보다 무거운 마음이오

그대가 가진 것이 없기에 오히려 기쁘오

온전히 나로서 그대를 채울 수 없으니 말이오.

❖ **다. 야수파(野獸派)의 마티스 작품**

저자는 2008. 8월 상트페테르부르크 에르미타주 미술관 프랑스홀에서 앙리 마티스(Henri Matisse, 1869~1954)의 작품 〈댄스(The Dance)〉를 감상할 수 있었다.

오래전이지만 기억에 남는 것은 엄청난 크기의 그림으로 전시장 한쪽 벽을 다 채우는 정도였으며 원색의 그림이었다는 점이다. 마티

스의 유명세는 익히 알고 있었지만, 더욱이 지난번 2019. 6월 북미주의 미술 · 박물관을 순회 · 탐방하는 과정에서 로스앤젤레스의 엘에이 카운티 미술관(LACMA)과 샌프란시스코의 샌프란시스코 현대 미술관(San Francisco Museum of Modern Art, SFMoMA) 샌디에이고 미술관(The San Diego Museum of Art, SDMA)에서도 마티스 작품 〈모자를 쓴 여인〉을 비롯하여 여러 점의 회화 및 조각 작품을 볼 수 있어 흥겨웠다.

-〈샌프란시스코 현대 미술관〉

LACMA에 관하여는 후에 소개하기로 하고 SFMoMA를 간략히 소개하여 본다. 미국 동부에 뉴욕 현대 미술관(MoMA)이 있다면 서부에는 SFMoMA가 있다 할 정도로 현대 미술의 생생한 흐름을 보여주는 미술관으로 금문교를 보느니 샌프란시스코의 시내 복판에 있는 SFMoMA를 보는 것이 백번 나은 일이라고 미술관 측은 자랑하고 있다.

1935년도에 개관된 이래 증 · 개축이 완료되어 회화, 조각, 사진, 건축, 디자인, 미디어아트 등 세계 각국의 유명하고 다양한 고대, 현대 작품이 전시되어 있다. 교육, 대중프로그램도 다양하며 건물도 세계적인 건축가로서 강남 교보빌딩도 설계한 마리오 보타(Mario Botta, 1943~)가 설계한 훌륭한 작품으로 한국관 등 아시아관도 상설되어 있으며 시내 한복판에 특히 명물인 샌프란시스코의 전차 종점 부근에 위치, 교통이 편리하여 탐방을 추천하고 싶은 미술관이다.

(1) 샌프란시스코 현대 미술관(SFMoMA)의 마티스 작품

○ ⟨모자를 쓴 여인(Woman with a Hat)⟩

야수파(野獸派) 또는 포비즘(Fauvism)은 20세기 초반 잠시 나타났던 화풍이다. 주제에 관하여 강한 감정을 표현하기 위하여 물감 튜브에서 바로 짜낸 화려한 청·녹·적 등 원색들을 그대로 색칠하는 방법의 야수파는 첫 전시에서 관람객에게 큰 충격을 주어 '야수(野獸), 야만(野蠻)'이라는 칭호를 받아 야수파라는 별칭을 받게 되었고 주도적 화가는 앙리 마티스, 앙드레 드랭 등이다.

⬆ ⟨모자를 쓴 여인⟩ 1905. SFMoMA

마티스는 파리에서 법대를 졸업 후 법률사무소에서 평범히 근무하던 중 아파서 병원 신세를 지게 된다. 어머니가 아들의 무료함을 달래 주기 위하여 사다 준 그림 도구를 만지다 마티스는 21세에 화가로 변신하게 된다. 1893년에는 파리 국립 미술학교에서 구스타프 모로에게서 배우고 그러한 과정에서 마티스는 드랭, 피카소 등과 교류하며 그림을 그리면서 "새가 자유자재로 목소리를 내듯 화가는 색을 자유자재로 다룰 줄 알아야 한다"라는 주관을 확립하고 34세인 1905년에 살롱(Salon d Automne)

에서 첫 공동전시를 했다. 마티스는 자연에서 본 것이 아니고 자신이
느끼는 여인의 모습이라며 얼굴에 멍든 것처럼 색칠 한 〈모자를 쓴
여인〉을 출품하는데 그림의 여인은 마티스의 처 아밀리에(Amelie)가
자신의 모자를 쓰고 있는 모습을 대상으로 그린 것이었다. 마티스의
그러한 그림을 관람한 당시의 비평가들은 충격적인 색을 사용하였다
하여 논란을 일으켰는데 표현이 '야수' 같다 하여 '야수파'라는 칭호
를 받게 된 것이다. 세상에 야수파로 알려진 마티스의 첫 작품 앞에
서 기념사진을 가졌다.

○ 〈녹색 눈을 가진 소녀(The Girl with Green Eyes)〉

SFMoMA에서 감상한 또 다
른 마티스의 작품으로 〈녹색 눈
을 가진 소녀〉이다. 1908년 작
품인 〈녹색 눈을 가진 소녀〉에
서 마티스가 주장하는 "색은 단
순할수록 감정을 더욱 강렬하
게 작용한다"라는 그의 주장을
이 그림에서 느낄 수 있다. 고유
색은 부정하고 주관적인 색채
를 거칠게 칠하는 것이 그의 특
징인데 이 그림에서 그것을 확
인할 수 있다.

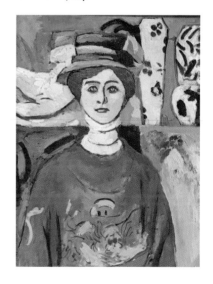

⬆ 〈녹색 눈을 가진 소녀〉 1908. SFMoMA

○ 〈생의 기쁨〈The Joy of Life〉〉

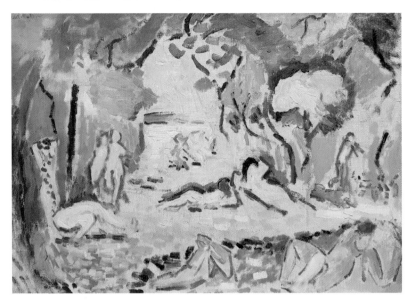

⬆ 〈생의 기쁨〉 1905~6. SFMoMA

　미술사를 관심 있게 살펴보니 미술은 20세기 초까지만 하더라도
사실을 있는 그대로를 표현하는 인상주의가 뿌리를 잡고 있었다는
것을 알게 되었다. 그러나 마티스는 앞서 말한 바와 같이 '새가 여러
가지 목소리를 내듯이' 나무를 초록으로 칠하지 않고 사람의 피부는
피부색이 아닌 색의 개성적 자기의 표현방식대로이다.

　앞에서 보는 〈녹색 눈을 가진 소녀〉, 〈모자를 쓴 여인〉과 〈생의 기
쁨〉 등 세 작품을 곰곰이 분석하면 그림자 없는 평면과 색채, 해부학
상 인체비례를 자유롭게 처리하고, 일반적으로 가까운 곳은 따뜻한
색과 먼 곳은 차가운 색으로 처리하는 인상파와는 달리 마티스는 자
유롭게 자유분방하게 처리하고 있다. 또한, 선이라는 개념은 부드럽

게 율동 하는 분위기의 선인데, 선이라기보다는 색채로 사물을 구분하는 방법이다.

그래서 마티스를 파블로 피카소와 함께 20세기 회화의 혁명을 일으킨 최대의 화가로 일컬어지는가. 그러한 의미에서인가. 1905~6년도 작품인 〈생의 기쁨(The Joy of Life)〉은 마티스의 가장 유명작품으로 손꼽는다.

원래 이 그림은 상당히 큰 규모 200호 정도의 유화작품으로 저자는 알고 있는데 SFMoMA에서 관람한 〈생의 기쁨〉 작품은 50호 정도의 또 다른 유화작품이었다. 추정하건대 마티스는 〈생의 기쁨〉이라는 주제 아래 몇 번의 작업이 있었는가 생각된다. 마티스는 이 그림에서 짧고 거친 스타카토 브러쉬 붓놀림방식(staccato brush strokes)의 표현방식으로 음악가와 연인들이 쾌락을 즐기는 지상의 천국 같은 상황을 표현하고 있다.

색의 조화를 이루면서 무엇인가 조용하고 나른하게 하는 느낌으로 비밀스러운 숲속에서 춤을 추거나 피리를 불거나 사랑을 나누는 사람들을 그리고 있다. 전체적으로는 섹스와 관련된 관능적인 느낌도 드는 것 같다.

(2) LA 카운티 미술관(LACMA)의 마티스 작품

○ 〈차 마시기(Tea)〉

녹음이 짙을 대로 짙어가는 2019. 6월 말 LA 카운티미술관에서 뜻밖의 〈선을 넘어서-한국서예 특별전〉 추사(秋史)와 우남(雩南) 등의 서예작품을 감상할 수 있었던 기쁨과 르네 마그리트, 피카소, 샤갈, 마

티스, 로댕 작품까지 겸할 수 있어 그것은 큰 행운이었다.

세계 제1차 대전이 끝난 1919년에 제작된 마티스의 〈차 마시기 (Tea)〉 작품은 파리 외곽에 있는 마티스의 저택 정원의 정경을 담고 있다. 그림에는 시원한 그늘에 두 여인과 개 1마리가 묘사되어 있는데 가운데 흰옷을 입은 여인은 마티스의 모델 앙리에트이며 오른쪽의 여인은 마티스의 딸 마르게리트(Marguerite)이다. 마티스의 애완견은 무료하게 등을 긁고 있다.

재미있는 묘사는 모델 앙리에트의 편안한 모습과는 대조적으로 딸인 마르게리트의 가면 쓴 것 같은 모습은 마티스의 오랜 아프리카 예술 취향을 반영하는 모습을 표현한 것 같다(Marguerite's mask like face reflects Matisse's long-standing interest in African art).

간단히 보면 화면 전체적으로는 대가의 그림치고는 허술한 느낌도 있으나 작품의 색채 조화 즉, 초록 하양 하늘색 핑크 등의 그림 분위기가 차 한잔 마시기에 기분 좋은 오후나 흡족한 분위기를 표현하고 있다.

⬇ 〈차 마시기〉 1919. LACMA

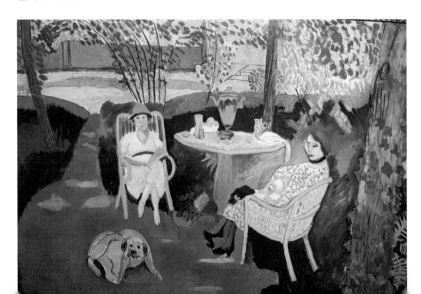

○ 마티스의 조각 작품

1900년 당시 미술계의 화려한 색채의 일인자로 알려진 32세의 마티스가 무명이나 다름없던 19세인 피카소 전시실에 방문하여 피카소의 추상적 그림은 하나의 그림에서 여러 시각을 재구성한 최고의 작품이라고 칭찬한 이후 피카소는 마티스를 정신적 지주로 삼았다. 얼마 후 피카소는 마티스와 스승의 관계에서 경쟁자로 확대되어 가지만 어쨌든 마티스는 피카소와 비견 될 정도의 조각과 동판화에도 뛰어났다.

더욱이 마티스의 유명세에 따르면 마티스의 작품 최고가는 포비즘 화풍의 회화가 아니라 조각 작품이었다는 사실이다. 2010년 11월 뉴욕 크리스티 경매에서 마티스의 청동조각품 〈뒷모습 누드 4〉(1930. 높이 189cm)는 4880만$(약 542억 원)에 거래되었다.

저자가 LACMA에서 마티스의 자네트(Jeannette) 부인상 시리즈의 청동 조각 작품 다섯 점을 보았을 때 의문점이 들었지만 알고 보면 유명 화가들은 회화에서 조각 분야에까지 넘나드는 작가들이 많다. 앞서 말한 바와 같이 피카소, 마티스 이외에 아메데오 모딜리아니(이탈리아), 알베르토 자코메티(스위스), 우리나라의 문신(文信, 1923~1995)작가 등이 모두 그렇다.

〈Jeannette Ⅰ, Ⅱ, Ⅲ, Ⅳ, Ⅴ〉 5개의 두상 조각은 마티스의 위대한 조각 성과물로 표현된다.

마티스는 자기 아내 자네트를 모델로 하여 여러 가지 형태의 머리 모양의 추상적 모드로 표현하고 있다.

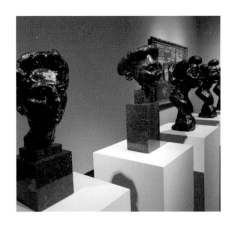

⬆ 〈자네트 Ⅰ, Ⅱ, Ⅲ, Ⅳ, Ⅴ〉 1910~1913.
　　LACMA

LACMA의 마티스 〈자네트(Jeannette) Ⅰ, Ⅱ, Ⅲ, Ⅳ, Ⅴ〉의 청동 작품들은 1910~1913 기간 중 완성된 것으로 마티스는 자네트의 이모구비를 점차 단순화해 나가면서 시각적 유사성에서 인간의 지성과 영혼을 중점적으로 표현했다고 미술관 측은 설명하고 있었다.

(3) 에르미타주 미술관, 마티스의 〈댄스〉

영국의 권위지 《가디언》이 '죽기 전에 보아야 할 세계걸작, 그림 20선'을 발표(2006. 10.)하면서 "당신의 인생을 풍부하게 해 줄 작품은 복제가 아닌 원 품을 보아야 한다"고 주장했을 때 그 20선 중에는 마

⬇ 마티스 〈댄스〉 1910. 에르미타주 미술관

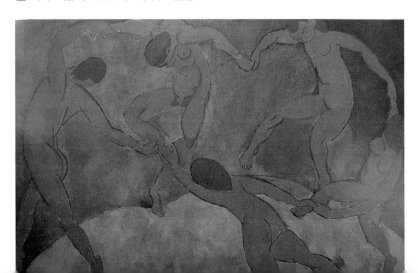

티스의 〈댄스〉가 들어 있다. 운 좋게 저자는 20개 중 두 작품의 원품을 감상할 수 있는 행운이 있었다.

앞서 말한 바 있는 카이로 국립박물관 〈투탕카멘 왕의 황금마스크〉와 마티스의 〈댄스〉였다.

저자는 2008. 8월 상트페테르부르크 에르미타주 미술관 프랑스홀에서 마티스의 작품 〈댄스(The Dance)〉를 감상할 수 있었다. 마티스는 40세 들어서 러시아의 사업가이며 부호인 컬렉터 세르게이 슈츠킨(Sergei Schchukin, 1854~1936)의 후원으로 부호의 모스크바저택에 걸어둘 대작 〈댄스(The Dance)〉를 제작하였고 마티스의 〈댄스〉는 후에 에르미타주 미술관에 유입되었다. 당시 러시아의 부호인 컬렉터 세르게이는 러시아 사실주의 작가들에게서는 찾을 수 없었던 특유의 낭만이 있는 후기인상파 화풍의 고흐, 마티스, 피카소의 작품을 컬렉션 한 것으로 알려져 있다.

기억으로는 에르미타주 미술관 〈댄스〉 작품 크기가 무척 커서 전시장 한쪽 벽 전체를 덮을 정도의 큰 작품으로 생각되었는데 나중 자료를 확인하니 260×390cm이므로 500호 크기가 넘는 규모이다.

마티스의 〈댄스〉 작품은 미국 뉴욕 현대 미술관(MoMA)에도 비슷한 규모와 비슷한 색채의 작품이 전시된 것으로 알려져 있는데 MoMA 작품은 에르미타주의 〈댄스〉 작품 제작을 위해 먼저 완성된 작품으로 알려지는데 에르미타주의 작품이 색채 면에서 더욱 마티스답다고 해야 할 것 같다. 〈댄스〉 작품을 보면 여인들 5명이 원무를 그리고 동원된 색은 오로지 3색-주황, 녹색, 청색뿐이다. 녹색 언덕 위

의 푸른 하늘을 배경으로 둥글게 춤을 추는 이 그림은 전문가들 이론에 의하면 예술은 감정을 직업적으로 표현해야 한다는 표현주의 (Expressionism)와 자연현상을 구체적으로 표현하지 않고 색, 선 등의 추상적 형식을 구성 표현하는 추상주의 (Abstractionism)의 근거가 되는 혁명적인 작품으로 이해된다고 했다.

(4) 샌디에이고 미술관(SDMA)의 마티스 작품 〈부케〉

미술관에 각종 예술작품 전시관과 역사관, 식물원, 동물원, 과학관 등과 같은 전시장이 같은 지역에 종합적으로 구성되어 있다면 얼마나 현대인의 문화향유에 편리하고 교육적일까. 이러한 이상적인 미술관이 있는 곳이 미국 캘리포니아주 남부 멕시코와 국경을 마주하고 있는 지역에 있는 샌디에이고 미술관이 아닐까 한다.

-〈샌디에이고 미술관(The San Diego Museum of Art)〉

태평양 연안에 인접하여 해양성과 사막성기후가 겹쳐 미국인들의 은퇴 후 정착하여 살기 좋은 환경으로 매년 추천되는 샌디에이고 지역은 천혜의 자연환경을 갖추고 있다. 이러한 곳의 샌디에이고 미술관은 회화, 조각, 사진, 설치미술 등 유명하고 화려한 컬렉션을 자랑하고 있다.

분관이 다운타운에 있고 분관 인근, 풍광이 빼어난 태평양 연안의 라 호야(La Jolla)시 지역에 본관이 있다. 발보아공원이 있는 다운타운에 위치한 분관이 태평양이 한눈에 들어오는 대부호의 별장같이 아

름다운 본관보다는 그 규모와 다양한 프로그램 면에서 자랑 된다.

한편 식물원, 동물원, 자연사 박물관 등은 다운타운 분관 미술관과 멀지 않은 지역에 있다. SDMA는 가족과 같이 탐방하여도 전혀 손해 볼 일 없이 추억에 남을 좋은 미술관이다. 더욱이 SDMA는 LA에서 두어 시간 남짓 떨어져 있기도 하다. SDMA 탐방에 인상 깊었던 현장 사진을 감상하여 본다.

🔲 시계방향으로 SDMA 분관 앞의 California Tower,
SDMA 본관 앞 태평양 연안의 라호야 해변과 해변가에서 작업 중인 화가

○ **마티스의 작품 〈부케(Bouquet)〉**

샌디에이고 미술관 측은 마티스의 〈부케〉에 관하여 아래와 같이 설명하고 있었다.

🔲 〈부케〉 1916~1917. SDMA

1916~1917년 사이에 제작된 〈부케〉를 그린 마티스는 조숙한 라이벌인 피카소보다 늦게 그림을 그리게 되었으며(피카소는 14살인 1895년부터, 마티스는 23세인 1892년부터 미술교육 시작) 르누아르(Pierre-Auguste Renoir)의 후기 인상주의에 소개되기 시작했다. 이후 1900년부터 시작된 마티스의 색채의 미묘한 대칭 기법은 마티스가 야수주의로 낙인이 찍히기 시작하였다.

1910년경부터 마티스는 더욱 그의 야수 화풍을 나타내지만, 1차 대전 후에 제작된 정물화를 보면 마티스의 현대적 비전을 나타내는 대단한 장식적 감성과 높은 색채로 되돌아가는 것을 볼 수 있다.

(Matisse retreated to a more restricted palette around 1910, but this large still-life, executed after the outbreak of World War Ⅰ, demonstrates a return to the bold decorative sensibility and high-keyed color that would come to characterize Matisse's modern vision.)

저자가 〈부케〉를 처음 보는 순간 과연 이 그림이 색채의 마술사라고 일컫는 마티스의 작품인지 의아하였다. 꽃과 화병의 배경은 전혀 없고 꽃의 색채와 줄기 등의 짜임새가 대단히 차분하고 진솔하게 보였기 때문이다. 〈댄스〉를 창작하던 1910년대와 비교하면 화풍이 다르나 앞서 LACMA에서 감상한 〈차 마시기(Tea)〉의 제작 시기인

1919년경과 비교하면 그 분위기는 같은 느낌으로 전해진다. 색깔의 조화가 캔버스 전체에서 어떻게 구축되는지를 분명 보여 주고 있다.

❖ 라. 중남미의 문화 · 예술을 찾아서

　　16세기 인도를 찾아서 새로운 항로를 쫓아 항해를 시작한 에스파냐인들은 지금의 파나마 원주민들로부터 며칠만 남쪽으로 내려가면 황금이 번쩍이는 나라라는 뜻의 에스파냐어인 '엘도라도'에 도착한다는 말을 믿고 그러한 정복의 길을 아즈텍, 마야 문명(멕시코, 멕시코 남부 유칸반도 원주민 문명)과 잉카 문명(남미 안데스지방 중심으로 하는 페루, 볼리비아 지역의 고대 원주민 문명) 지역으로 향하고 이를 라틴아메리카의 문명으로 정복하기 시작했다.

⬆ 아즈텍 문명의 테오티우칸 피라미드,
230m×66m(위)
⬆ 마야 문명의 치첸이샤 피라미드, 360계단(아래)

　　남아메리카의 최초 원주민은 5만~3만 전의 빙하시대에 베링해협을 거쳐 온 몽골리아인으로 추정되는 이론이 설득력 있다. 전 세계

지표면의 15%인 2057만*km²*, 멕시코 북단에서 남아메리카 최남단까지의 거리 1만 2500km, 현재 33개 국가와 4억 7천만 명이 살아가는 남미대륙은 스페인, 포르투갈, 프랑스어를 사용하는 정복자의 자랑에 따라 라틴아메리카로도 불리게 된다.

저자는 길었던 조직 생활의 주변 정리를 해 나갈 즈음인 2011. 4월 한 달여의 그 대륙 탐방 기회가 있었다.

(1) 멕시코 부부 화가-디에고 리베라와 프리다 칼로

멕시코 중앙 대부분과 중앙아메리카 지역까지 지배한 아즈텍 (Aztecs) 문명과 멕시코 남부 유카탄반도 지역과 온두라스 등 지역에 발달한 마야 문명은 스페인의 침략으로 16세기부터 300여 년간은 식민지의 역사로 변한다.

멕시코는 1821년 독립 후 미국과의 전쟁으로 텍사스와 캘리포니아 지역을 빼앗기고 토지 균분, 사회주의를 표방하는 멕시코혁명 (1910) 이후 근대국가로서 형성되었으나 문맹률이 높았던 국민의 민족의식을 높이기 위하여 정부는 공공건물에 벽화를 장식하는 정책을 펴는데 그 중심에 선 화가가 디에고 리베라(Diego Rivera, 1886~1957)였다.

리베라는 전통적 역사의식의 표현, 식민지 시대의 아픔과 민족의식 고취 등 20세기 민중 화가로 자리 잡는데 그가 유럽 유학 시절에 익힌 프랑스 입체주의 화풍, 이탈리아의 프레스코(벽화기법으로 벽에 회칠한 후에 채색하는 방법 등) 화풍의 습득은 리베라를 멕시코 미술계를 대표하

는 거장으로 탄생하게 한다. 그러나 아이러니하게도 리베라는 사후에는 초현실주의 화풍인 프리다 칼로(Frieda Kahlo, 1907~1954)의 남편으로 이름이 더 유명하게 된다.

○ **프리다 칼로**

멕시코 출신의 프리다 칼로는 독특한 이력을 가진 화가이다.

그녀는 평생 자신을 그리는 데 열성을 다했는데 아마도 어려서 소아마비를 앓고 18세에 큰 교통사고를 당하여 척추와 다리가 골절되는 치명상을 입고도 47세에 세상을 뜨기 전까지 육체적 고통과 정신적 고통을 이겨 내고 줄기차게 그녀의 일생을 그림으로 승화시켰기 때문으로 판단된다.

그녀는 나이 15세 때에 36세인 '멕시코의 레닌'이라는 사회주의 벽화 화가 디에고를 만나 화가의 길을 걸었다. 큰 교통사고와 남편의 못 말리는 바람기에도 불구

⬆ 휠체어에 의지하고 자화상
〈부서진 기둥〉을 그리는 칼로. 1944

하고 그녀는 그러한 고통을 에너지로 하여 육체적 정신적 고통을 이겨 내는 강한 인상을 주는 자화상을 남기게 된다. 프리다 칼로는 원시

주의적인 양식의 자화상 작품으로 유명한데 2015. 6월에는 서울 소마 미술관(Seoul Olympic Museum of Art, SOMA)에서 그녀의 특별전이 있었다. 1931년 그녀가 그린 덩치 큰 남편과 비둘기같이 왜소한 그녀 자신, 예술적 정신이 담긴 자화상을 SFMoMA에서 감상했다. 현재 멕시코 화폐 500페소 앞면에 디에고 리베라가, 뒷면에는 프리다 칼로가 장식되어 있을 정도의 멕시코 국보급 인사가 되었다.

○ 디에고 리베라

⬆ 〈프리다 칼로와 디에고 리베라〉
 1931. SFMoMA

캘리포니아의 샌프란시스코와 샌디에이고는 멕시코의 옛 땅이어서 그런가, 샌디에이고 미술관(SDMA)뿐만 아니라 아름다운 도시 샌프란시스코의 SFMoMA에서도 리베라의 작품을 감상할 수 있었다.

SFMoMA에서 전시하는 리베라의 1935년도 작품인 〈꽃을 나르는 사람(The Flower Carrier)〉을 감상해 보자.

멕시코 국민(Raza)을 대표하는 약속이나 하듯, 그림에서 꽃바구니 짐을 지는 농부는 농촌노동자(agricultural workers)를 의미하고 있다. 얼핏 보면 꽃바구니가 너무 커서 이기지를 못하고 있는 듯하다. 그러나 리베라는 다른 노동자의 협력적 도움이 단순한 도움이 아니라 위엄 있

는 행동으로 생각되게끔 묘사
하고 있다. 두 인물은 그림 평
면을 채우기 위해 몸을 굽혀
그들이 공유하는 짐(부담)에 대
하여 어떠한 표시도 단호하게
드러내지를 않는 의지를 닮게
하면서 이 그림은 단순한 꽃을
나르는 농부들의 모습이 아니
라 리베라가 민중화가임을 잘
설명하고 있다.

⬆ 〈꽃 나르는 사람〉 1935. SFMoMA

-〈맨드라고라(Mandragora)〉(흰 독풀)

도시 자체가 멕시코국경과
도 마주하고 있어 그렇겠지만
샌디에이고에서는 스페인풍의
건축물, 멋스러운 풍광이 자주
눈에 띈다. SDMA에서 감상한
리베라의 다른 작품〈맨드라고
라(Mandragora)〉를 보도록 하자.
리베라는 그의 오랜 경력 동
안에 많은 초상화를 그리기도
하였다. 몇몇은 절친한 예술가
들을 위하여 포즈를 취하기도

⬆ 〈Mandragora〉 1939. SDMA

하였지만 이름 없는 사람들도 그들의 양해하에 묘사하기도 했다.

이 작품의 여인은 마야 과리나(Maya Guarina)로 알려지는데 과리나가 착용하고 있는 섬세한 레이스 헤드피스와 드레스는 그녀가 다소곳이 앉아서 손에 들고 있는 두개골과 그녀 왼쪽 상단 모서리에 있는 거미줄, 그리고 오른쪽 위 모서리에 있는 작은 맨드레이크(Mandrake), 즉 환각제로 알려지는 독풀 식물이 그려져 있다.

이러한 물체들은 과리나에게 어떤 영향을 끼치고 있는 것이라고 보아야 할까. 여러 의미를 생각할 수 있겠지만 여하튼 이 그림은 초현실주의 성격을 지닌 수수께끼 같은 추리를 낳게 하는 초상화임은 틀림없어 보인다.

(2) 잉카의 문화유산-놀라운 석조기술과 마추픽추

라틴아메리카 원주민을 통칭하는 인디언(스페인어로는 인디오)은 원래 인도대륙으로 착각한 콜럼버스의 현지 주민을 인도사람 인디오라고 부른 것에 유래했지만 1532년 피사로(Francisco Pizarro, 1475~1541)가 63명의 기병과 200명의 보병으로 잉카(INCA)제국 황제 아타우알파를 정복하면서 시작된 밀림 속 어딘가에 있다는 황금의 도시-엘도라도-를 정복하기 위한 야욕에서 잉카제국은 정복자가 가져온 질병(천연두)과 전쟁으로 멸망하고 만다. 잉카는 '태양의 사람'이란 의미이다.

앞서 말한 바 있지만 원래 안데스 지역에는 기원전 1000년 전부터 수준 높은 인디오들의 발달한 농경문화가 존재했으며 13세기부터 16세기 중엽까지 존재한 잉카제국은 매우 넓은 영토를 지배하고 있

었다. 북으로는 콜롬비아 남부에서 남쪽으로는 칠레의 중부지역까지 드넓은 지역(100만㎢)을 지배하였는데 그 세력의 중심지는 안데스산맥 중부지역으로 해발 3560m 고지에 있는 고원 도시 쿠스코(Cusco)였다. 참고로 멕시코시티는 해발 2250m, 서울은 해발고도가 38m이다.

저자가 2011. 4월 쿠스코공항에 첫발을 내딛는 순간 휘청거리는 걸음과 어지러움을 느꼈을 때 먼 산등성이에 빼곡히 들어차 있는 잉카, 페루인들의 시가지를 보고는 안심은 되었다.

쿠스코시는 높은 산으로 둘러 싸여있는 분지형 대지 위의 공항이 있는 고대 도시이다. 3500m의 고도지역에서 산마루를 오르내리는 유적탐방은 육체적으로 매우 힘들고 숨이 차는 과정이었지만 제자리에서 숨 고르기 등을 반복하며 잉카의 문화유적을 느끼기에 바쁘다.

○ **놀라운 잉카의 성소(聖所), 석조기술 문화**

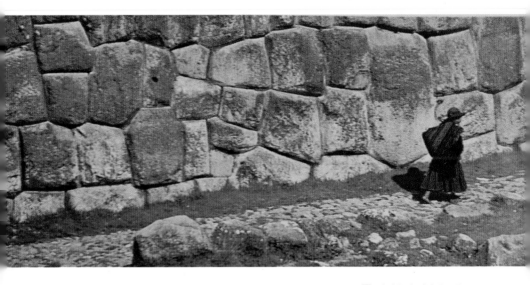

⬆ 삭사우만 성벽의 모습

 잉카제국의 수도 쿠스코를 굽어보며 지키는 '삭사우만(Sacsayhuaman)'
의 성벽과 쿠스코 시내의 산토도밍고 성당을 보고 그들의 석조기술
에 경탄을 금치 못한다. 당시 정복자들인 에스피냐인 들의 감정은 어
떠했을까. 안내자도 똑같은 느낌을 받는다고 부언했지만, 철기문화
가 아닌 청동과 오석(烏石)의 도구를 쓰던 잉카인들은 각기 다른 모양
의 커다란 바윗덩어리들을 한 치의 오차도 없이 딱 들어맞게, 축대와
성벽의 틈은 칼날도 비집고 들어갈 틈이 없이 정교하게 축적하고 있
었다. 멀리 성벽 옆으로 지나가는 인디오 여인이 있기에 콤팩트 카메
라로 재빨리 헌팅하였다. 350여 년 전 정복자 에스파냐들이 '코리칸
차 산토도밍고 성당'을 짓는 데 잉카 정신문화의 중심지인 '태양의
사원(The Ancient Coricancha Sun Temple)'의 거대하고 정밀한 석축 위에 성
당을 올렸다. 역사의 두 문화를 대변하고 있다.

○ 하늘에 떠 있는 잉카문화-마추픽추

19세기에 들어서 전 세
계에서 몰려든 모험가, 금
광 업자들은 잉카의 마지
막 왕이 보물과 황금을 숨
겼다는 '빌카밤바' 요람
을 찾기 위해 밀림을 헤쳤
으나 1911. 7월 미국 고
고학자인 히람 빙엄(Hiram
Bingham, 1875~1956)은 안데스
깊은 밀림 계곡에서 마추

⬆ 마추픽추. 빙엄의 1911. 자료사진

픽추(Machu Piccu, 늙은 봉우리)를 찾아냈다. 사면(四面)은 가파르고 좁고 깊
은 계곡의 안데스 산록 지대이며 유일한 자연적인 통로는 급류와 폭
포가 이어지는 우루밤바 강이었다. 보물은 없었지만, 해발 2280m 절
벽 고지에 무리를 이루고 있는 석조 유적은 보물 그 자체이었다.

세계 어느 문명에서도 그
렇게 거대한 바위들로 완
벽하게 만든 도시는 없었
다. 도시 북쪽 면에는 화
강암 절벽이 600m나 솟
아 있고 주변은 절벽 같은
엄청난 산봉우리가 접근
을 허용치 않겠다는 듯 둘
러싸여 있었다. 저자가 보

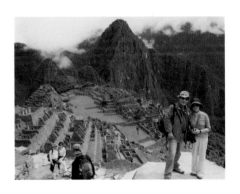

⬆ 마추픽추에서. 2011.
Nikon D700 28mm AF-S F7.1
1/200 ISO 200

기에도 말로만 듣던 마추픽추를 대하니 이 창조물은 인간이 아닌 잉카-외계인(?)-이나 사는 선경 같아 보일 뿐이었다.

확실한 것은 잉카인은 화석인류가 아닌 페루인의 상징이란 점이다. 높고 깊은 계곡 사이로 밀려드는 비구름을 피하고자 서둘러 사진헌팅을 했다.

빙엄이 발견 후 그가 마추픽추 전경을 찍었다는 자리를 찾아 그 자리에서 흑백으로 헌팅하였다. 빙엄의 사진과는 100년이 흐른 후의 그 장면이다.

(3) 신비의 지상회화(地上繪畵, Geoglyphs)

팬 아메리카 고속도로를 따라 리마에서 남쪽으로 450km를 가면 나스카(Nasca)에 닿는다. 페루 남부 팜파인테니오 사막지형의 계곡 구릉 지대에 살던 사람들이 이룬 나스카문화는 BC 350년에서 AD 650년 사이에 절정에 달한 것으로 알려져 있다.

잉카 이전의 문화로서 그 사람들이 쓰던 도자기와 직물분석 결과로 시대 추정이 가능한 것이다.

나스카가 세계지도에 알려진 것은 생산물이 있어서가 아닌 나스카 마을 북서쪽으로 15km에 건조한 사막지대에 펼쳐진 지상에 그려진 신비의 거대한 회화(Geoglyphs) 때문이다.

지상회화는 200여 개로서 두 가지 종류가 있는데 벌새, 독수리, 거미, 원숭이, 사람 등의 동물 그림과 나무 그림 그리고 삼각형 등 기하

학적 도형 그림이다. 작은 그림은 수십 미터에서 큰 그림은 원숭이 꼬리 크기만 150m에 이르는 등 수백 미터의 크기의 그림이다. 특히 삼각형의 그림은 길이가 8km에 달한다고 하고 있으니 지상에서 육안으로는 형체를 알아볼 수가 없는 그림들이다. 사막성기후의 대평원을 덮고 있는 검은 돌과 모래를 도랑처럼 긁어내고 하얀 지면이 나오게 하는 방법, 그 위에 갈색의 물질을 얇게 발라서 비가 내리지 않는 지형과 기후에 오랜 세월에도 불구하고 나스카 라인(Nasca Line)은 유지되는 것이다.

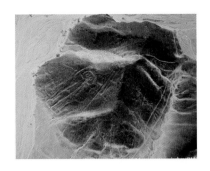

⬆ 나스카 지상화 〈우주인〉

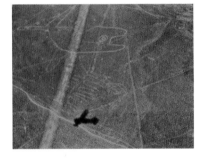

⬆ 나스카 지상화 〈돌고래〉

고대에 나타난 외계인의 작품이라는 설, 그 당시 고대 나스카인들의 영적인 의식에서 그렸다는 설, 고대 나스카인들의 우주 천체를 바라보는 별자리 그림 설이라는 여러 가지 이론이 제기되어 현재까지 인류학자에게 갖가지 의문을 던져 주고 있으나 확실한 것은 고대 인간의 회화작품임은 틀림없다는 것이다.

⬆ 나스카 공항경비행기 앞에서

경비행기를 타고 40분여 동안 지오글립스를 탐방하는데 지상 300m 정도에 이르렀을 때 벌새, 독수리, 거미, 고래, 사람(우주인), 나무, 거대한 삼각형 모양의 지상회화를 정확히 감상할 수 있었다.

지상화 감상을 위하여 선회하는 6인승 경비행기 내에서 어지러움을 심하게 느끼는 보상은 유네스코 세계문화유산 제700호(1994)인 나스카 지상화, 지오글립스를 감상하는 것이다.

(4) 아르헨티나의 에비타(Don't cry for me Argentina)

부에노스아이레스의 도심은 파리와 같다. 화려한 석조건물에 널찍한 계획된 도로, 그러나 한 블록 뒤로 들어가면 재생산·재충전이 되지 않은 낡은 도시의 모습을 나타낸다. 국가의 지속적 발전이 멈춘 현실을 증명하는 것 같다. 10여 년 전 방문 때 인플레이션이 연 20~30%라고 했고 2018, 2019년에도 50% 내외를 오르내리는 하이

퍼인플레이션, 공공요금의 급격한 인상, 높은 실업률, 마이너스 성장률, 복지 연금 등의 재정 포퓰리즘 중독 등 현재도 국가부채로 IMF 사태 등을 뉴스에서 듣고 있으니 남의 일 같지 않아 서글픈 일이다. 그러나 넓은 국토(276만㎢)에 적은 인구(4500만 명), 풍부한 농림 목축자원이 있는 이 나라이다.

수도에서 멀지 않은 지역에 아르헨티나의 문화재로 지정된 레콜레타 대리석묘 공원이 있다. 퍼스트레이디 '에바 페론'(Eva Peron, 1919~1952) '에비타'의 시신이 잠들어있는 국립묘지가 아닌 저명인사들의 공동묘지이다. 지금부터 유명한 뮤지컬, 영화와 음악의 주인공인 에비타의 〈Don't cry for me Argentina〉 사연을 찾아보기로 하자.

○ 페론과 에비타의 사랑

시골의 가난한 사생아 출신인 에바 페론은 초등학교를 졸업한 후 가난을 탈출하기 위하여 15세 때에 배우가 되고자 부에노스아이레스에 도착한다. 에바 페론의 어릴 적 이름은 에비타(Evita, Little Eva의 뜻)였다. 에비타는 무명 연극

⬆ 1951. 암 수술 전의 페론 대통령과 에비타

배우, 댄서, 모델 등을 전전한 고생 끝에 라디오방송 인기스타로 성장하여 후안 페론(Juan Domingo Peron, 1895~1974) 대령을 만날 때는 에바

가 24세, 페론 48세 때였다. 페론은 1943년 군부 혁명의 주체세력으로 인기 없는 노동복지 장관을 담당하며 노동자의 단체교섭권을 인정하는 등 노동자의 인기를 얻는다. 이러한 시기에 라디오 스타 에비타를 만난 것이다. 1945년 페론은 정적들에 의하여 실각, 투옥되는 사태에 이르는데 이즈음 에비타는 노동지도자들을 선동하고 여론을 조성하여 페론을 복직시키는 데 크게 이바지하여 마침내 홀아비인 페론은 복직하자마자 에비타와 결혼을 한다.

1946년 오랜만에 대통령 선거를 치르게 된 정치현장에서 페론은 대통령에 당선되는데 에비타는 27세에 퍼스트레이디가 된 것이다. 이름 없는 무명배우, 댄서 출신 에비타는 부에노스아이레스에 입성한 지 12년 만에 퍼스트레이디가 된 것이다.

퍼스트레이디인 에바 페론은 노동 및 건강성 장관을 겸직하면서 노동자와 빈민을 위한 복지사업과 에바 페론 복지재단을 세워 노동 계층의 인기를 차지, 페론주의 확장에 이바지한다. 노동자와 빈민을 위한 에바 페론의 노력은 서민의 후원 아래 부통령 후보에 추대되나 에비타는 이를 거절한다. 1951년에 암 진단을 받고 이듬해 7월 33세의 에바 페론은 눈을 감는다. 열렬한 페론주의자들은 에비타의 시신을 방부 처리하여 영구 보존할 것을 주장하였고 1951년 재선 대통령 페론은 언론과 가톨릭을 탄압하는 정책과 육군의 반발 끝에 1955년 9월 9년 만에 망명길에 오른다.

1956년 에비타의 시신은 비밀리에 이탈리아 공동묘지에 묻히고 파이를 키우지 않고 나누어 주기를 일관하여 경제를 망친 군부정권은 1973년 페론의 대통령 당선으로 이어지게 된다.

그러나 이듬해인 1974년 7월 페론이 79세로 사망하자 부통령이며 36세 연하인 페론의 세 번째 부인 '이사벨 페론'이 대통령직을 승계한다. 1974년 11월 에비타 시신은 18년 만에 귀환하여 국립묘지에

⬆ 레콜레타 공동묘지의
에비타 묘와 묘비명

안치되었으나 페론주의에 적대적인 신군부에 의하여 에비타의 유해는 부에노스아이레스의 레콜레타 일반공동묘지로 옮기게 된다.

○ 에비타 음악과 오페라의 탄생

이러한 꿈나라 얘기 같고 소설 같은 줄거리는 아르헨티나의 20세기 역사적 사실이며 〈Don't cry for me Argentina〉가 탄생하는 배경이 된 것이다. 에비타의 유해가 유럽을 떠돌아다닐 때인 1973년 영국의 유명한 작사자, 작가인 팀 라이스(Tim Rice 1944~, 1970년 지저스 크라이스트 수퍼스타 등 작사)는 에비타 자서전을 고려하여 대본을 쓰고

⬆ 에비타 자서전 《내 삶의 이유》

작곡가 앤드루 로이드 웨버(Andrew Lloyd Webber 1948~, 지저스 크라이스트 슈퍼 스타 1970, 캣츠 1981, 오페라의 유령 1986 작곡)에 의하여 작곡되는 뮤지컬〈에비타〉가 탄생하였다. 이후 〈에비타〉는 세계 각국에서 선풍을 일으켰으며 뮤지컬, 음악, 영화, 특히 1996년에는 마돈나가 에비타로 주연한 뮤지컬 영화 〈에비타〉가 명성을 얻었다.

남미의 파리, 부에노스아이레스의 레콜레타 공원묘원에 쓸쓸히 잠들어 있는 에바 페론-에비타-의 묘원. 청동 묘비명을 보고 있으니 현재까지도 정치와 경제가 안정되지 아니한 실정에서 한세상을 풍미한 페론과 에비타를 그리는 〈Don't cry for me Argentina〉의 가락이 더욱 쓸쓸하게 느껴져 오는 것은 저자만의 감정이 아닌 것 같다.

(5) 문화예술 거리-보카 지구

19세기 후반부터 이탈리아, 스페인, 프랑스, 영국, 독일 등 유럽에서 620여만 명의 이주가 시작된 이래 현재 아르헨티나의 국민 97%는 백인 이주민들의 후손들로 구성된 이민자의 나라이다. 이민 초기에 유럽에서 건너온 이민자들은 첫 기항지인 부에노스아이레스의 보카 지구(La Boca)항구에 터를 잡게 된다. 따라서 각국의 이민자들이 모이는 보카 지구는 열악한 주거 환경, 뱃사람들의 노동, 가난한 사람들의 삶과 수많은 이민자의 고뇌가 어우러지게 되는 항구 지역으로 자리 잡게 되면서 그들의 애환을 표현하는 음악과 춤인 탱고가 발생한다.

배에서 쓰다 남은 페인트는 허술한 건물의 도색 치장으로 쓰이면서부터 지금의 보카 지구가 탄생했다. 크고 작은 역사적 상업적 건물

들은 여러 가지 색의 파스텔 색조 색깔로 알록달록하게 그림과 같이 칠해져 있다. 그러나 아르헨티나의 인류 최초의 예술-회화는 따로 있다. 리오 핀투라 동굴벽화이다.

○ 〈리오 핀투라 동굴 암채화(岩彩畵)〉-손의 동굴

아르헨티나 탐방을 하였건만 정작 보고 싶었던 곳, 지구탄생 원시의 모습을 고스란히 간직하고 있는 자연, 아르헨티나 최남단지역인 파타고니아를 내심 향후 탐방지역으로 손꼽고 있다.

그 지역에 가까운 산타쿠르주의 파타고니아지방의 〈리오 핀투라 (Rio Pinturas)동굴 암채화〉가 있다.

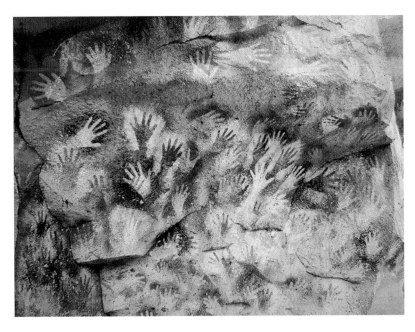

🔷 Cuenos de las Monos 〈손의 동굴 암채화〉(자료사진)

핀투라 강이 있는 아름다운 계곡의 동굴벽화이다. 벽화에는 손 모양의 벽화와 각종 동물 수렵화 등이 있는데 방사능 탄소연대 측정결과 9300~13000년 전의 원주민유적으로 판명된다고 한다. 손 모양의 벽화는 1999년에 세계문화유산으로 등록된(제936호) Cuenos de las Manos, 즉 〈손의 동굴〉이다.

손 모양의 그림이 많이 그려져 있는데 그 손들은 모두 왼손이다. 짐작건대 왼손을 바위벽에 대고 광물질을 오른손으로 뿌려 그린 스텐실 방법인 것으로 판단하는데 사진에서 보는 바와 같이 실제로 그 보존 상태가 훌륭하여 현대의 추상적 회화의 느낌도 들며 그 색조 또한 화려하기도 하다.

강이 있고 원시적인 계곡 주변의 풍광이 아름답기도 하다지만 1만 년 전 인류의 화려한 작품 〈손의 동굴〉 또한 감상할 수 있어 파타고니아 자연과 함께 꼭 탐방하고 싶은 곳이다.

○ 보카의 미술-키치 예술은 아닌가

유럽계 백인종이 97%인 아르헨티나는 특히 부에노스아이레스는

⬆ 보카 지구의 길거리 화랑

문화적으로는 유럽과 직결되어 있어 남미대륙의 문화 중심으로 여기어 지고 있다. 지구상의 도시 중 인구 대비 도서관, 서점이 제일 많은 도시가 부에노스아이레스이며 역사가 짧은 도시임에도 도

시 설립 시기에 창설된 카페 'TORTONI'가 160년이 지난 지금에도 문인, 화가, 정치가 등의 사교장인 카페 겸 탱고의 공연장으로 제일 사랑받는 명소로 여겨지는 느긋한 감정이 살아 있는 도시이기도 하다. 보카 문화예술지구는

BOCA의 뜻이 항구의 입구인 '입(Mouth)'이라는 의미로서 넓지 않은 골목길이나 여러 인종의 전시장같이 붐볐고 건물들은 외관부터 형형색색이며 건물 창마다 축구선수 마라도나, 메시, 퍼스트레이디 에비타, 탱고의 달인 가르텔, 추기경(후에 교황 프란체스코) 등의 목제, 석고 조상이 설치되어 행인을 맞이한다. 흥겨우나 애수에 젖은 듯한 반도네온 탱고 가락에 남녀노소 가릴 것 없이 세 발로 맞추는 탱고 리듬, 거리마다 10호 정도의 남녀 탱고 춤사위를 그린 원색의 키치 유화가 넘쳐 흐른다.

그렇지만 그러한 보카 거리의 흥겨운 모습에서 안정되고 숙련된 느낌은 느낄 수는 없었으나 나그네의 발을 세우기에는 충분했다.

왜 그럴까. 적어도 남미의 문화예술의 중심지인 부에노스아이레스의 미술 거리 보카 지구라는데…….

미술용어로 키치(Kitsch)라는 말이 있다. 원래 키치는 천박하거나 저속하다는 뜻이 담겨 있다. 예술 측면에서의 키치 작품, 키치 미술이

라고 할 때는 본래 목적에서 벗어난 저속한 작품이라고들 말하기도 하나 민중의 정신과 생활이 배어 있는 경우도 많다. 키치 미술에 관하여는 다음 장에서 자세히 설명하여 보자.

○ 보카 지구의 조각 작품-루이즈 부르주아의 〈마망〉

🔼 보카 지구 카미니토 골목길

그러나 문화예술의 보카 지구(La Boca)의 골목길 카미니토(Caminito)를 지나자 범상치 않은 야외 조각 작품을 보고 의아했다. 어찌하면 신대륙에서의 희망찬 개척 의지가 담겨 있는 것 같으면서도 약육강식의 역사, 무엇인가 슬픔이 담긴 의미를 간직하는 거대한 청동 조각 작품이었다.

저자는 수채화 못지않게 조각 작품에도 관심이 적지 않은 탓에 무심코 지날 수 없어 아내한테 한 컷을 부탁했고 나중에 작품 작가에 대한 정보를 수집하여 보니 국제적으로 명성이 높은 프랑스의 여성 조각 작가이다.

루이즈 부르주아(Louise Bourgeois, 1911~2010)는 파리에서 태어나 소르본대학교에서 공부하고 초현실적인 소재의 유화, 판화를 작업하다가 미국 미술인과 결혼 후 뉴욕에서 청동조각 작품을 본격 창작하였다.

그녀의 작품을 부에노스아이레스 보카 지구에서 관람한 이후 10여 년이 지난 2019. 6월 샌프란시스코 현대 미술관 (SFMoMA)에서도 여러 작품을 감상할 수 있었고 특히, 서울의 삼성 미술관 Leeum과 신세계백화점(본점)에서도 그녀의 작품을 감상할 수 있었다. 각 작품을 감상하여 보자. 그녀의 작품명은 〈Maman〉-거미의 엄마 시리즈로 청동 작품이다. 그의 거미 청동 작품은 세계 여러 나라로 진출하고 있다. 역시 SFMoMA에서 관람한 작품은 〈거미(Maman)〉 1999'이다. 거미 암컷은 거미줄을 치고 먹잇감을 구하며 거미는 자신의 배 아래 주머니에 새끼를 담고 보호할 정도로 헌신적인 보호자이다.

⬆ 보카 지구의 루이즈 부르주아의 〈Maman〉

⬆ 루이즈 부르주아 〈Maman〉
1999. SFMoMA

그러한 의미의 거미작품은 그녀의 자서전적 성격도 있다고 할 수 있다. 파리 소녀 시절, 어머니는 실을 짜서 일하여 어린 부르주아를 길렀으나 아버지의 애인이 그녀의 가정교사였다는 사실을 알게 된

후 그로 인한 트라우마는 그녀의 작품, 거미의 특성이 작품에 나타나게 된 일인지도 모를 일이다.

　거미를 주제로 하는 작품들은 1950년대부터 작품의 초점으로 등장한다. 순박하고 조건 없는 헌신과 보호로 이어지는 어머니의 사랑이 분노와 포기, 실패로 연결되는 심리적 영향을 먹잇감을 찾고자 거미줄이 손상되면은 거미는 다시 거미줄을 복원하는 끈질긴 갱생단계와 창조하는 과정(먹잇감 획득)을 표현하는 것이 루이즈 부르주아의 〈거미(Maman)〉의 의미이다. SFMoMA에서 관람한 또 다른 거미시리즈 〈Maman과 가족〉은 여실히 그러한 뜻을 담아내고 있다.

⬆ SFMoMA 의 〈Maman과 가족〉

SFMoMA 측에서는 루이즈 부르주아의 거미시리즈를 전시하며 아래와 같이 부연 설명하고 있었다.

The artist embraced but sought to complicate the unnerving connotations that spiders carry for many people, saying, "The female Spider has a bad reputation‑ a stinger, a killer. I rehabilitate her."

루이즈 부르주와는 우리나라에서도 몇 번의 개인 기획전도 있었다. 삼성 미술관 리움에서 보관·전시되고 있는 그녀의 2000년도 작품 〈밀실 VI 초상 (Cell VI Portrait)〉을 보면 유리, 강철, 나무, 거울, 분홍색 천으로 내용과 형식 면에서 구성된 파격적 작품인데 변화되는 남성의 얼굴을 네 방향의 거울에 투영되는 모습을 나타내고 있다. 아마도 안식처이어야 할 집의 밀실(4면의 철망)에서 일어나는 과거 그녀의 아버지 배신으로 인한 고뇌(4면의 비치는 거울 인상이 각기 다름)를 추상적으로 나타낸 작품으로 보인다. 한편 신세계백화점(본점)에서 보는 작품은 〈Eye Benches III〉이다. 짐바브웨 흑

☝ 〈밀실 VI 초상〉 2000. 삼성 미술관 리움

☝ 〈아이벤치 III〉 1996~1997.
신세계백화점 본관

석으로 조성된 이 작품은 1996~1997년에 제작된 작품으로 인체의 눈을 추상적으로 재현시킨 작품이다. 인체의 감각기관인 눈, 코, 입 등을 추상적으로 재현시키는 작업 중에서 이 작품은 심리적 정신적 상태를 투영하는 매개체인 눈을 소재로 하였다.

물체로서의 눈과 사물의 리얼리티를 탐구하는 인식의 눈, 그리고

세상과의 교류, 응시 등을 포괄적으로 나타내는 작품이면서 설치 장
소의 공간적 특성도 배려한 휴식 의미도 담고 있다고 느껴진다.

❖ 마. 키치(Kitsch) 미술과 이발소 그림

앞서 잠깐 설명한 바 있지만 키치(Kitsch)는 천박하고 저속한
작품이나 모조품 등을 말한다. 부에노스아이레스 보카 지구를 탐방
하다가 느낀 감정에 키치라는 생각을 떠올리기도 하였지만, 역사적
관점에서 생각하여 보면 나무랄 수 없는 당연한 귀결일 것이라는 생
각도 해 보았다. 19세기 대중문화발전에 따라 예술품에 관한 관심은
높아졌을 것이며 특히 많은 이민자 유입은 더욱 그러했으리라. 정착
되지 않은 생활환경, 그러다 보니 값은 싸야 하며 그리운 고향의 향
수를 달래 줄 수 있는 예술품이 자리 잡을 수밖에 없었을 것이다.
노동자의 한(恨)과 애환을 담은 탱고 춤사위 그림이 보카 지구를 덮

 세비야시 골목길의 플라멩코 회화

고 있듯, 2009. 9월 스페인탐방 때 들렀던 세비야 골목길은 플라멩코 춤사위 그림이 예스러운 골목길을 메우고 있었다. 모두가 그럴듯한 회화작품으로 보이지만 관람객의 구매 욕구에 맞추기 위한 복제품 또는 값싼 페인트 등 유화 그림으로 어떤 작품은 나일론 천일 것으로 확실해 보이는데 한편으론 필요한 구매자들의 실용적인 목적에 부합해 보였다.

○ 우리의 이발소 그림-키치 미술인가

밀레가 후세에 미친 영향은 매우 크다. 6 · 25전쟁 휴전 후 몇 년이 지나지 않은 때인 초등학교 시절 섣달그믐 달이면 으레 시장에 있는 목욕탕, 이발소를 어른과 같이 간다. 목욕탕에는 알 수 없는 그림이 걸려 있는데 농부인 듯한 두 사람이 저녁노을에 기도하는 모습의 그림이었다.

⬇ 이발소의 이름 없는 키치회화

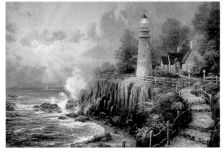

나중에야 밀레의 〈만종〉 복사인쇄물인 것을 알게 되었지만 어떻든 그 시절에는 '가난하게 살더라도 축복을 기원한다'는 의미로 이해하고 어려웠던 시절을 지낸 기억을 되살려 본다.

지금도 변두리 이발소를 가면 '開門萬福來'라고 발

제가 쓰인 어미 돼지가 어린 돼지 새끼들을 품고 있는 기복적(祈福的) 내용의 그림이나 우리의 풍요로운 산천 또는 서양의 멋스러운 풍경을 소재로 그린 작품, 보는 사람의 마음을 평안하게 하여 주는 풍경화(사진)를 볼 수 있다.

우리가 자주 들르는 서울 종로구 인사동에 가면 늘 볼 수 있는 서화 행상을 만날 수 있다. 외국인 관광객을 위한 간결한 서예작품이나 이름을 붓글씨로 즉석에서 써 주는 작가 행상들이다.

정도(正道), 일인장락(一忍長樂), 무인부달(無忍不達), 복(福)과 같은 적절한 의미의 편한 대로 해·행서체로 쓰여진 서예작품들은 외국인에게는 호기심을 충분히 만족시켜 줄 만한 키치 작품들일 것이다.

⬆ 종로구 인사동 행상의
키치 서예작품

이러한 모든 키치 서화작품 들은 얼핏 보더라도 속 보이는 주제로 편안하게 우리에게 다가온다. 작품들의 값은 비싸지도 않으면서 보는 사람들에게 불러일으키는 정서공약수(情緒公約數)는 적지 않다고 생각한다.

아마도 키치는 대중성이 생명이겠다. 저자가 아틀리에로 두고 있는 속초 영랑호 인근에는 자주 들르는 H 이발소가 있다. 예순은 훌쩍 넘었을 마음씨 좋아 보이는 이

발사는 언제나 마음이 풍족하다. 지역의 아마추어 볼링 선수이기도 한 P 씨는 40년 동안 지방, 속초를 다니며 평생 이발소를 운영해 왔는데 현재 그의 이발소는 지금도 예스러운 정취를 유지하고 있다. 이발소 안 빨랫줄에는 언제나 여러 색깔의 수건들이 걸려 있으며 연탄난로와 머리 감는 시멘트 세면장은 늘 손님을 기다리고 있다.

⬆ H 이발소와 이발소범선 그림, 키치 미술인가

저자가 H 이발소에서 제일 좋아하는 것은 P 씨의 이발 솜씨이기도 하지만 망망대해를 달리는 커다란 범선 20호 정도의 유화 그림이다. 100여 미터 앞에 영랑해변이 펼쳐있는 이발소의 그 범선 그림(사진)을 보고 있노라면 자유와 평온의 감정을 느낀다.

볼 때마다 그 표현력이 대단하여 작가의 사인이 있을까 하고 그림 앞뒤를 살펴보나 이름은 없다. 살펴보니 이미 다른 그림이 그려진 흔적이 보이는 유화 캔버스에 다시 덧칠 방법의 그림으로 보아 어느 가난한 무명작가의 작품인 것 같다. 20여 년 전에 팔러 온 사람한테 몇만 원 주고 샀다는 P 씨의 말이다.

이발소 그림이 심오(?)한 예술에 대한 반발인 키치(Kitsch) 미술이라 하더라도 분명 그 안에는 우리가 배워야 할 한 수가 있다고 생각한다.

❖ 바. 미국 서부에서 만난 근 · 현대의 다양한 예술작품

저자는 앞에서 제정러시아 시대의 사실주의와 이동파 미술 사조 흐름에 관하여 설명하였지만, 신대륙 미국의 미술사조에 관하여는 솔직히 정보도 없었고 상식도 부족한 아마추어 처지에서 미주 서부의 여러 미술관을 탐방하면서도 다양하게 전시되는 회화, 조각 등 작가 모두가 미주 출신이 아닌 유럽인 또는 귀화인들로 구성되어 있음을 보고 개국역사는 짧았음에도 자본주의 컬렉션 결과는 대단하였음을 느꼈다.

다양한 종족 이민자들로 구성된 미합중국으로 1776년 독립을 선언하고 1783년 독립국으로 탄생한 이래 20세기 들어 두 번의 세계대전을 거치고 발전하면서 민주주의와 자본주의 체제를 근간으로 하는 세계 최강국으로 지위를 유지하고 있다 하더라도 과거의 밑천이 짧은 역사, 그중에서 회화 등 예술문화의 원천 미국 작가는 누구이며 현대예술의 흐름은 어떻게 탄생되었는가 하는 의문점을 가져보았다. 그러던 중에서 찾아낸 회화 작가 중 토마스 모란(Thomas Moran, 1837~1926)을 비롯하여 다양한 미국의 현대 미술 사조를 확인할 수 있었다. 이를 살펴보기로 하자.

(1) 미국의 사실주의 화가

○ **토마스 모란**(Thomas Moran, 1837~1926)

🔺 〈요세미티타워 폭포 아래에서〉
1909. SDMA

🔺 〈인디언 빌리지〉 1915. SDMA

앞서 설명한 바 있지만, 시대적 흐름에 따라 낭만주의 예술가들의 이상주의적인 세계관에 반기를 들고 현실주의적인 세계관을 강조하는 그림의 풍조가 사실주의 화풍이다.

즉, 예술의 기본적인 목적은 감정과 감각의 표현이 직접적인 것이어야 하므로 회화에서 선이나 형태, 색채 등은 표현의 수단일 뿐 현실을 사실적으로 정확하게 묘사를 하여 현실을 있는 그대로를 이야기하고자 하는 사조가 사실주의 화풍이다.

프랑스의 구스타브 쿠르베(1819~1877), 장 프랑수아 밀레(1814~1875) 등이 사실주의 선구자라면 신대륙 미주의 사실주의 화가로는 토마스 모란(Thomas Moran, 1837~1926), **토마스 에이킨스**(Thomas Eakins, 1844~1967),

에드워드 호퍼(Edward Hopper, 1882~1967) 등으로 볼 수 있다.

저자가 샌디에이고 미술관(SDMA)에서 탐사한 토마스 모란의 작품 두 점〈요세미티 타워 폭포 아래에서〉1909년 작, 〈인디언 빌리지〉 1915년 작을 보는 순간 화풍이 유화이면서도 수채화 느낌을 떨쳐 버릴 수 없어 자세히 살펴보니 미주 서부 일대의 장엄한 자연경관을 주제로 하는 유화 풍경화이었다.

영국출생이나 7세에 미국에 이민 온 세대로 형의 화실에서 화가의 꿈을 키우고 커서는 영국에 건너가서 스케치를 배우고 미국 뉴욕 인근 허드슨강 지역에서 거대한 미국 풍경을 그리는 작가로 자리 잡는다. 그의 옐로스톤 공원을 장엄하게 묘사한 대작은 그 후 옐로스톤 공원이 국립공원으로 지정되는데 이바지하여 결국 그의 별명 또한 '토마스 옐로스톤 모란'으로 불리게 되었다는 전설도 전해진다.

그의 그림을 보면 양쪽이나 한쪽 측면에는 나무를 두고 빛을 정면에 투과하여 극적인 효과를 주고 전체적으로는 부드럽고 세밀한 붓놀림으로 세밀하게 표현했는데 사실 토마스 모란은 수채화도 같은 화풍으로 광대한 자연환경을 천연사진처럼 그리고 있었다.

토마스 모란의 자료 수집과정에서 입수한 그의 작품 수채화 〈트로제스 광산〉을 감상하면 역시 그의 사실적인 화풍을 느낄 수 있다.

2019. 6월 요세미티 국립공원을 방문하여 보니 10여 년 전 탐방하였을 때보다 그 흥취가 떨어졌는데 그 이유는 몇 번 방문한 경험 탓인가 아니면 요세미티 공원 내에 몇 번 있었던 큰 산불의 영향일려는가.

장엄하였던 감정은 되살리지 못하고 하프돔(Half Dome) 아래의 미러 (Mirror)호수를 배경으로 헌팅한 사진을 근거로 저자도 사실주의풍의 요세미티 공원을 추억을 되살려 2019. 12. 수채화 20호를 완성했다.

○ **샌포드 로빈슨 기포드**(Sanford Robinson Gifford, 1823~1880)

19세기 미국 풍경화의 대가인 기포드는 앞서 설명된 바 있는 토마스 모란보다는 앞선 세대의 작가이지만 이른바 '허드슨강 유파'로 분류된다. 빛과 대기의 투명성과 공간표현이 강조되는 허드슨강 화풍의 Luminism(映光主義) 샌포드 로빈슨 기포드(1823~1880)는 풍경화의 고요한 분위기가 더욱 돋보이는 분위기의 화가였다. 그는 뉴욕에서 기업가의 아들로 태어나 비교적 풍족한 미술교육과 경험을 쌓았다. 영국, 이탈리아, 프랑스 등에서 공부를 하고 1858년에 귀국하여 본격적으로 자기 스타일인 Luminism 화풍에 전념하면서 작품에 밝고 부드러운 대기효과 강조에 더욱 힘썼다. 저자가 기포드의 작품을 탐

⬇ 6월의 만년설인 레이니어 산 풍광

방한 때는 레이니어 산(4392m)을 탐
방한 후인 2019년 6월 시애틀 미술
관(SMA)에서였다. 시애틀에서 남동
방향으로 5시간 정도 떨어진 활화
산인 레이니어 산(사진)은 미국 서북
부지방에서는 제일 높은 산으로 빙
하와 침엽수림이 유명한 국립공원
이었다. 풍광이 뛰어나고 자연 보전
상태가 좋아서 그런지 눈 덮인 산허
리를 배경으로 야외 스케치하는 화
가들을 제법 볼 수 있었다. 아크릴

🔼 레이니어 산을 스케치하는
로버트 작가

스케치를 하는 작가(Mr. Devin Robert)와 이야기를 나눈 끝에 전문 작가
인지 물어보니 서슴없이 "Yes" 하며 레이니어 산 배경 소품은 수요
가 많다고 자랑한다.

🔽 〈Mt. Rainier, Bay of Tacoma Puget Sound〉 1875. SAM

기포드는 1874년 여름 알래스카 여행 귀가 도중 레이니어 산을 온전히 조망할 수 있는 푸젯 사운드 만에서 레이니어 산을 보았는데 안개가 걷힌 그 광경은 마치 천국과 같다고 생각하여 그 광경을 1875년에 유화로 완성하였다 한다.

저자가 보기에도 허드슨강파의 빛과 공기의 투명성 표현을 특징으로 하는 Luminism(映光主義) 화풍이 돋보이는 작품이다. 미국 시민들이 허드슨강파의 그림을 매우 좋아한다는 안내자의 부언이 이채로웠다.

○ **퍼시 그레이**(Percy Gray, 1869~1952)

⬆ 〈Mt. Rainier〉 1926. SAM

SAM에서 레이니어 산을 그린 또 다른 작가를 발견하였는데 퍼시 그레이(1869~1952)이다. 그는 샌프란시스코의 예술 취향이 많은 유복한 집에서 태어나 디자인 학교에서 수업하고 샌프란시스코의 주요 신문, 뉴욕의 저널지 등에서 아티스트로 일했다. 귀향하여서는 캘리포니아 북부환경을 주로 그렸는데 그의 화풍은 기본적으로 인상주

의 영향을 갖고 있으나 나중에는 밀레 화풍과 같이 색깔의 부드러움, 붓질의 느린 터치 등 바르비종(Barbizon) 화풍을 띄고 있다고 하면서 SAM 안내자는 퍼시 그레이가 그림을 그리던 당시의 화풍은 토날리즘(Tonalism)이라고 하여 색채를 다양하게 하면서도 회색, 갈색, 파란색과 같은 어두운 색조로 가라앉는 느낌, 즉 톤(Tone)을 중시하며 다양하게 그렸다고 설명하는데 앞의 기포드 작가의 레이니어 산 풍경화와는 확연히 차이가 있다. 기포드와 퍼시 그레이 간에는 50여 년의 시차가 있음이 그렇지 않은가 생각하면서도 '바르비종'과 '토날리즘'과 같은 공부를 하게 되었다. 퍼시 그레이는 유화를 계속 그렸으나 나중에는 유화물감의 알레르기로 수채화 화가로 변신하였다고 했다. 저자도 유화물감을 멀리하는 이유가 기름기 짙은 유성물감을 멀리하기 때문이기도 하다.

⬇ 〈Mabry Mill〉 수채 30호, 2018~19. 개인소장

그러면 나의 수채화는 어떤 파, 무슨 주의에 몸담고 있을까 하고 생각해 보지만 혼자 웃고 만다. 당연히 취미파라고……. 산수(傘壽)임에도 저자보다 더욱 사진 헌팅에 열성이신 LA의 Y 사촌 형님의 화집을 보고 웨스트버지니아주 밥코크 공원명승지, 미 동부지역 가을의 마브리의 방앗간(Mabry Mill)을 그려 2020년 한·미 국제공모전에서 수상한 수채화 작품을 비교하여 본다.

(2) 추상주의(Abstractionism)와 신표현주의(Neo-Expressionism) 화가

○ **죠셉 알버스**(Josef Albers, 1888~1976)

독일 출신 미국의 조형화가로서 우리가 여러 번 보았을 수도 있는 낯익은 사각형의 도형을 여러 가지 색깔로 기하학적, 비모방적, 추상적으로 표현하는 작가이다. 앞부분에서 간략히 설명한 바 있지만, 수직, 수평, 면, 선 등을 배치하여 그림을 구성하거나 작가의 감정을 비정형적인 형태나 색채로 나타내는 화풍으로, 이를 추상주의(Abstractionism)라고 한다.

알버스는 독일 가톨릭 공예 집안에서 출생하여 미술 교사, 교수로 재직하다가 나치의 압력을 피하여 1933년 미국에 이민 온 후에 예일대의 디자인학부를 이끌었다. 그는 죽기 전까지 직물예술가인 아내와 같이 그림을 그리고 색채의 상호 심리학적 작용에 관한 책을 썼고 디자이너, 사진가. 추상화가로서 입지를 굳혔는데 20세기 4각형 기하 추상 분야의 대가로 일컫는다.

☝ 죠셉 알버스 작품
〈사각형에 대한 경의 1954〉 (왼쪽 위)
〈사각형에 대한 경의 1957〉 (오른쪽 위)
〈사각형에 대한 경의 1969〉 (왼쪽 아래)
〈사각형에 대한 경의 1972〉 (오른쪽 아래)

☝ 삼성 미술관 리움
〈사각형에 대한 경의 1959〉

저자가 샌프란시스코 현대 미술관(SFMoMA)에서 그의 작품을 감상할 당시에는 이미 어디에서 본 듯한 느낌이 들었는데 그것은 착각이었다. 서울 용산구 한남동 삼성 미술관 리움의 전시작품이었던 것으로 오인하였다.

그의 대표적인 작품이 〈사각형에 대한 경의(Homage to the Square)〉 시리즈인데 우리는 위의 각 작품에서 무엇을 느껴야 할까.

색채의 단순 배열이 아니고 거리감이 느껴지는 사각형, 착시효과와 색채 간의 상호작용, 그로부터 느끼는 미적 경험 그리고 인접한 색의 깊이의 효과를 보아야 한다는 것이다. 현대 미술은 어려운 점이 많은가.

○ 안젤름 키퍼(Anselm Kiefer, 1945~)

안젤름 키퍼는 세계 2차 대전이 끝나기 전에 독일에서 출생하고 처음에는 법률을 전공하였으나 회화에 관심을 두고 미술대학에서도 공부했다. 그의 많은 작품은 특이한 재료들을 주로 사용하는데 조개껍데기, 짚, 린넨 천 조각, 나뭇조각, 도자기, 납 성분의 금속재료, 아크릴페인트, 심지어는 재(灰) 등을 캔버스에 붙이고 칠하는 방법으로 전범 국가인 자신들의 열기 어려운 역사적 사실을 과감하게 풍자하면서 메시지를 전달하는 신표현주의(Neo-Expressionism)를 표방하고 있다.

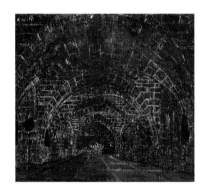

⬆ 〈Sulamith〉 1983. SFMoMA
⬇ 〈The Order of Night〉 1996. SAM

키퍼의 주요 작품 주제는 1930년대 나치독일의 어두운 역사를 발굴하면서부터 나치의 파괴와 인간 문명 갱신에 관한 관심을 하나로 묶고 역사, 종교, 문화에 관한 그의 생각을 투영하는 방식의 작품 등이었다.

저자가 그의 작품을 관심 있게 본 이유는 경주 우양 미술관에서 그의 작품을 관람한 경험도 있었지만 SFMoMA와 SAM에서 그의 작품을 계속 탐사할 수 있어 어느 정도 친숙한 작품이 되었다.

한편으로는 키퍼의 표현방

식이 다른 작품들과는 그 이
미지가 특별하고 전달하는 힘
이 강력한 것이었기 때문이란
생각도 하여 보았다. 작품명
〈Sulamith〉, 동굴표현의 이 작
품은 200호 정도의 큰 규모의
작품인데 동굴 내부는 파시스
트의 전당을, 여러 겹의 아치는
중앙의 불꽃으로 퇴각하고 있
는데 이는 국가사회주의 권력
이 박해를 받는 사람들 앞쪽에
서 패망하고 피해자는 승리한
다는 메시지로 설명된다는 안
내가 있었다.

⬆ 〈Jason & Media〉
안젤름 키퍼. 1988. 우양 미술관

SFMoMA의 〈Sulamith〉는 아우슈비츠를 바탕으로 서정시를 쓴
Paul Celan(1920~1970)의 1948년 《죽음의 푸가(Death Fugue)》에서 인용
한 것으로 내용은 서사시와 일맥상통하고 있다. 그 서사시의 주요 줄
거리만을 요약하면 아래와 같다.

> "새벽의 검은 우유, 우리는 아침에 낮이고 밤이고 그 우유를 마시
> 고 또 마신다
> …… 그는 우리에게 사냥개를 몰아댄다
> …… 그가 휘파람으로 유태인들을 부른다

…… 그는 우리에게 무덤을 선사한다

…… 너의 금빛 머리카락, 마르가레타(Margarethe)[13]

…… 너의 잿빛 머리카락, 줄라미트(Sulamith)[14]"

SAM의 전시된 1996년 작 대형작품 〈The Order of Night〉를 보면 힘없이 말라 버린 태양의 꽃, 해바라기 아래에서 죽은 듯이 드러누운 줄라미트, 약탈과 무질서, 혼돈, 나치의 명령은 밤의 명령이라는 의미이고 경주 우양 미술관의 1988년 작 키퍼 작품 〈Jason & Media〉 또한 전쟁(전투기형상)과 약탈(각종 서류와 책들의 정보)로 인한 파괴(줄라미트의 낡은 옷)를 표현하고 있어 규모가 거대한 그의 작품들은 모두 어두우면서도 시적인 암울함이 묻어 있으면서 풍자적 의미가 짙다.

(3) 추상표현주의(Abstract Expressionism) 회화와 극사실주의(Hyperrealism) 조각 작가

○ **마크 토베이**(Mark Tobey, 1890~1976)

세계 양대 산맥으로 평가받는 예술품 경매 전문기업 Sotheby's 관계자가 서울 경매시장에서 이야기한 신문기사가 생각난다. 세계적인 예술작품 구매에 관심이 많은 것, 특히 인상주의 화가들의 작품은 예나 지금이나 인기가 다른 바 없지만 그러한 시대를 조금 벗어나면 우리가 관심을 돌릴 수 있는 현대 작가들의 작품이 많은데 예를 들

13 마르가레타는 독일 여성의 대표적인 이름
14 줄라미트는 유대 여성의 대표적인 이름으로 은유적인 의미

자면 '마크 토베이' 같은 작가 아닌가 하는 것이었다. 그런데 2019. 6월 시애틀 미술관(SAM)을 탐방하였을 때 반갑게 그의 작품을 볼 수 있었다. 앞서 설명했지만, SAM 위치는 시애틀 관광명소 중 하나인 전통시장 Pike Place Market 근처에 있다.

　마크 토베이는 위스콘신에서 출생하여 시카고미술대학에서 수학하고 뉴욕에서는 디자인사업을 하였으며 시애틀미술대학에는 미술학과를 창설하게 한 연유로 그런지 SAM에 그의 작품이 다수 전시되어 있었다.

　그는 동양문화에 관심이 많아 상해에서는 서예 서체(書體) 공부를 1년이나 했다 한다. 그의 작품에는 리듬감 있는 추상적 서체의 형태를 조밀하게 상하 구분 없이 어느 하나의 형상성만 강조하지 않고 전체의 모습이 강조되는 화풍을 이뤘다. 특히 마크 토베이는 흰색, 밝은 색 영역에 작은 붓으로 서예 기법으로 덧씌우는 화법을 주로 활용한 것으로 SAM 안내자는 설명하고 있었다. 안내자 입에서 Asian Calligraphy(아시아 서예) 설명을 들으니 왠지 정겹기도 하였다.

　그의 1941년도 작품인 〈Rummage〉를 보면 작품 전반에 나

⬇ 〈Rummage〉 1941. SAM

타나는 흰색 라인은 에너지를 전달하는 매개물이라 하며 전반적인 내용은 시애틀 '파이크 플레이스 마켓'에 오가는 사람들의 모습, 시장상인, 상품하역 인부들, 차 마시는 사람들 등의 생생한 만화경-수색(搜索) 모음이다. 특히 저자가 유심히 살펴본 부분은 이 작품이 유화가 아닌 투명, 반투명의 수채물감의 수채화이며 전통과는 다른 다양한 표현, 신비, 서정적 방법의 추상표현주의(Abstract Expressionism) 작품이었다는 점이다.

○ **듀안 핸슨**(Duane Hanson, 1925~1996)

듀안 핸슨은 미네소타주 출신으로 미시간 미술아카데미, 워싱턴대학을 거친 후 독일 고등학교에서는 미술 교사를 하였다.

그는 극사실주의(極事實主義) 조각가로 알려져 있으며 극사실주의는 Hyperrealism 또는 Photorealism으로도 불린다.

사물을 사진으로 보는 듯이 정밀하게 묘사하는 사조이다.

저자는 각국의 각 미술관을 방문하면서 제일 신경을 쓸 수밖에 없었던 점은 카메라 촬영 가능 여부와 일상 소지품 휴대가 어느 정도인지가 여행방문자 처지에서는 큰 문제였다. 일반적으로 플래시 카메라는 금지, 작은 가방 정도는 백팩(bckpack)의 경우는 허용, 그 이외는 사전 물품보관소에 보관하는 식이었다. 특히 개인소장품을 특별전시형식으로 전시하는 경우는 사진 촬영이 일절 허용되지 않는 점이 특이하였다.

서부 최대의 컬렉션을 자랑하
는 SFMoMA의 예술품전시는
회화, 조각, 사진 등 각 부문에서
다양하고 흥미로웠다. 미술관 건
물 자체도 최신대형이었지만 샌
프란시스코 도심에 위치하여 편
리하고 특히, 유니언스케어(Union
Square) 광장에서는 도보거리 정
도여서 편리하였다. 광장에서는
여러 가지 이벤트가 다양하게
열리기도 하지만 개인 화가들의

⬆ Union Square에서 작가 스콧과 함께

광장개인전이 자연스럽게 전시 · 판매되고 있어 흥미로웠다. 그중에
한 작가(J Scott. Cilmi)를 만나 통성명을 나누고 관심사를 얘기하니 구면
같이 대화를 나눈다. 유화 풍경화 작가이며 전업 작가임을 스스로 밝
히는데 화실이 시애틀 레이니어 산 지역에 있다 하여 풍광이 매우 좋
은 곳이라고 칭찬하니 가을과 겨울 풍경은 더욱 좋으니 재방문하라
고 자랑한다. 그러나 그림 매상이 예전 같지를 않다며 힘없이 웃는다.

SFMoMA의 작품은 다양하기도 하였지만 각 전시실에서의 안내
자 겸 관리인 등은 동 서양인을 막론하고 여러 인종의 안내자 발
걸음이 잦았다. 작품접촉 금지 경고도 있었지만, 경찰 제복에 팔짱을
끼고 권위적으로 저자를 응시하고 있는 백인경관이 있어 그대로 지
나치고 옆의 전시실로 가니 작업 사다리를 받치고 수리작업을 하는
인부가 저자를 쳐다보고 있다. 순간 머리에 스치는 느낌, 경관이 있

는 전시실을 다시 찾는다. 학생들이 경관 앞에서 웃으며 사진을 찍는
다. 인형이었다. 사다리 인부도 인형이고…….

⬆ 〈Policeman〉 1992. SFMoMA ⬆ 〈Man with Ladder〉1994. SFMoMA

아크릴에나멜 페인트, 폴리에스터 컴파운드, 유리섬유 머리털, 유
리, 청동, 시계, 액세서리 등이 작품의 재료들이다. 저자가 지나친 이
유가 실제 등신대의 인물들이었기 때문이었다. 인형이라고 해서 그
렇지, 조각 작품이라고 전혀 생각하지 않았기 때문이었다.

머리털 등 세밀한 부분까지 표현하고 일상생활에서 입고 쓰는 옷
과 소품들을 사실과 같이 만들었고 경관 인물은 듀안 핸슨의 아들
Paul을 조각했다 하고 작업공은 그의 친구 친척을 조각했다니 '보이
는 것이 다는 아니라'는 의미인가.

추상미술에 대한 반발이기도 한 극사실주의 작품이 우리에게 시사
하는 바는 '우리는 무엇인가, 우리는 끊임없이 속고 있지는 않은가'

라는 점인 것 같다.

주관을 배제하고 중립적인 입장에서만 사진에서와 같은 사실적인 명확한 조각으로서의 묘사는 우리 눈앞에서 일어나는 일상을 어떤 코멘트도 없이 있는 그 현상을 그대로 다룰 뿐이다. 그것은 우리가 속해 있는 사회의 진실을 잊지 말자는 메시지이기도 한 것 같다.

❖ 사. 인상주의(Impressionism)와 팝 아트(Popular Art)

(1) 인상주의 미술을 감상하며

우리가 일반적으로 서양 미술이라고 생각하는 것은 인상주의 화풍에 속하는 그림들이다. 19세기 말 우리의 근대화 과정에서 접촉하게 된 시대적 배경 탓이기도 하겠지만 그러한 사정은 미국 땅에서도 같은 사정인 듯싶다. 그래서 인기가 많지 않은가 싶다. 탐방하는 미국 유수의 서부 미술관마다 인상주의 그림의 비중이 작지 않아 보였기 때문이다.

현대 미술의 시작이라 할 수 있는 '야수파'가 등장하기 이전의 19세기에는 대표적으로 그간의 전통적 미술 형식을 뒤집은 사실주의와 인상주의로 나눌 수 있다. 야수파 미술 형식에 관하여는 이미 앞장의 마티스 작품 편에서 설명한 바 있다.

미술에서 인상주의는 현대 미술의 시작을 말한다. 자연에 프리즘의 우산을 씌우는 일이라고 하버트 리드는 인상주의 운동을 정의했

지만, 인상주의 화가들의 큰 공통적인 점이 있다면 자연의 빛을 기본적인 그림의 요소로 사랑했다는 점이다. 인상파 화가들은 캔버스를 들고 자연으로 나가 빛의 흐름, 대기와 햇빛이 시시각각으로 변하는 모습을 탐구하는 데 집중했다. 넓은 의미에서 인상주의에 속하는 많은 작가 중 저자가 탐방한 작가들의 작품을 중심으로 살펴보면 다음과 같다.

밀레(Millet, 1814~1875), 세잔(Cezanne, 1839~1905), 고흐(Gogh, 1853~1890), 고갱(Gauguin, 1848~1903), 마네(Manet, 1832~1883), 모네(Monet, 1840~1926), 드가(DeGas, 1834~1917), 르누아르(Renoir, 1841~1919) 등이다.

○ **밀레**(Jean-Francois Millet, 1814~1875)

-〈곡괭이를 든 남자(Man with a Hoe)〉

저자의 어린 시절에 초·중등학교 교실에는 〈이삭 줍는 사람들〉, 〈만종〉과 같은 밀레의 그림 복사인쇄물이 늘 걸려 있었다. 그만큼 밀레의 그림에는 우리가 익숙해 있다.

프랑스 노르망디지방의 소작농 아들로 태어난 밀레는 1838년 파리로 진출, 박물관 명화를 모사하면서부터 화가의 길을 걸었다. 파리 교외 바르비종으로 옮긴 후 농촌풍경, 농부 등 어려운 농촌을 위주로 그렸다. 밀레가 어려운 삶의 농부, 남녀를 주제로 그려 내자 당시 새로운 기풍이 일던 시절이라 그를 사회주의자라고도 불렀다. 캘리포니아주 게티 미술관(J. Paul Getty Museum)에서 탐사한 밀레의 〈곡괭이를 든 남자〉를 보자.

게티 미술관은 LA 북쪽에 있는 미국 석유업계의 억만장자 게티 (1892~1976)의 빌라와 재산 66억 불을 기초로 한 게티 재단에서 운영하는 미술관이다. 게티는 1930년대부터 고대 그리스, 로마, 프랑스 등

⬆ 게티 미술관의 전경

의 예술품을 수집하였고 1970년에는 유명한 건축가 리처드 마이어 (Richard Meier, 1934~)의 설계로 건축한 미술관이다. 5개의 전시관, 연구소, 도서관으로 구성된 백색의 이탈리아 대리석으로 구성된 아름다운 건축물의 미술관으로 미국 서부를 탐방할 때에는 반드시 탐방해야 할 미술관이기도 하다. '게티 센터'라고도 불리는 미술관 건물

⬇ 〈Man with a Hoe〉 1860~1862.
Getty Museum

자체가 유명하기도 하다. 리처드 마이어는 우리나라 강릉 경포대의 SEAMAQ 호텔 설계를 담당하여 그의 작품 취향을 느낄 수도 있다.

〈곡괭이를 든 남자(Man with a Hoe)〉(1860~1862)는 지평선 너머 끝없이 펼쳐지는 거대한 토지를 배경으로 열심히 곡괭이 질을 하던 농부가 잠시 괭이에 지친 몸을 싣고 휴식을 취하는 장면을 사실적으로 그린 이 작품(유화 40호)은 삶의 고된 여건에도 굴하지 않고 성실히 일하는 모습이 감동을 주기에 충분했지만, 당시에는 고전주의적으로 미화된 환경에 익숙했던 비평가들을 격분시켰다고 한다.

코로나 팬데믹으로 실천하지 못했던 예술탐방을 2023.6월 파리 오르세미술관에서 감상한 〈만종〉(The Angelus 삼종기도)과 〈이삭줍기〉는 〈곡괭이를 든 남자〉보다 조금 작거나 비슷한 규모로서 이 그림보다 3~4년 앞서 그린 것으로 알려져 있다. 황금빛 노을에 지평선을 배경으로 일손을 놓은 채 기도하는 농촌 부부의 기도하는 모습, 〈만종〉과 같이 노동 중간에 곡괭이 자루에 의지하여 휴식을 취하는 정경은 삶의 엄격함과 진지함을 나타내는 보기 힘든 밀레의 명화가 아닐까 한다.

⬆ 〈만종〉 1857-1859 오르세 미술관

⬆ 〈이삭줍기〉 1857 오르세 미술관

○ **세잔느**(Paul Cezanne, 1839~1906)

- 〈사과가 있는 정물화(Still Life with Apples)〉
- 〈테이블 옆의 이탈리아 숙녀(Young Italian Woman at a Table)〉

프랑스 남부에서 은행가 아버지의 아들로 비교적 유복하게 태어난 세잔느는 법을 공부하다가 그림공부를 위해 1861년에 파리에 입성한다. 일반적으로는 인상주의 흐름에 속하지만, 그는 새로운 실험의 장을 마련하여 20세기 근대회화의 아버지라고 불리는 세잔느는 고흐, 고갱과 더불어 후기 인상주의의 대표적 작가로 구분된다.

그의 1893년도 작품인 〈사과가 있는 정물화〉와 1895년경 작품인〈테이블 옆의 이탈리아 숙녀〉를 보자. 이 작품들 역시 저자가 2019. 6월 게티 미술관에서 감상하였는데 인상주의 그림 앞에는 관객이 넘쳐 나고 있었다.

⬆ 〈Still Life with Apples〉 1893~1894.
Getty Museum

역시 동서양을 막론하고 인상주의 그림은 인기가 많은 것 같다. 세잔느의 성숙한 시기인 54세에 그린 〈사과가 있는 정물화〉를 보면 인상주의 화풍은 유지하고 있으나 작품의 구성은 격자 구조에 각종 그림

대상인 물체들이 촘촘하게 들어차 있으며 붓놀림은 매우 강력하며 3차원의 형태는 평면에 함께 묶여 있다. 예를 들자면 빠져나오는 사과는 아라베스크 무늬를 한 파란 천에 잡혀있는 모습들이다. 세잔느의 특성을 나타내는 또 다른 그림을 감상하여 보자.

〈테이블 옆의 이탈리아 숙녀〉

<Young Italian Woman at a Table>
1895~1900. Getty Museum

이 그림은 세잔느의 56세경 작품이다. 우리는 이 그림에서 젊은 여성의 수심에 찬 모습에서 침울하기는 하나 생각에 깊이 잠겨 있는 분위기를 엿볼 수 있다. 숙녀의 친숙한 얼굴에서 세잔느 작품의 심리적 깊이를 짐작하게 한다.

그의 대담한 붓놀림(bold brush-work), 공간의 재해석(reinterpretation of space) 그리고 색채의 급진적 사용(radical use of color)으로 세잔느의 화풍을 확인할 수 있다. 그의 이러한 스타일을 당시에는 '시골뜨기 형식'이라는 비난도 있었으나 차세대인 마티스와 피카소에게 영향을 주었으리란 안내자의 설명이 설득력 있게 들려온다.

○ **에두아르 마네**(Edouard Manet, 1832~1883)

-〈마담 부르넷의 초상(Portrait of Madame Brunet)〉
-〈깃발 걸린 모스니에 거리(The Rue Mosnier with Flags)〉

　인상주의를 이끈 19세기 프랑스 화가 마네는 법무성 고급 관리 공무원인 아버지 뜻에 따라 법률가의 꿈을 갖고 공부를 했으나 그것을 거부하고 화가가 되었다. 초창기에는 주류이던 인상주의 화풍과는 차이가 있는 세련된 도시 감각의 소유자로 스페인풍 회화에 열중하기도 했다.

　후에는 마네의 대표 유명작이 된 〈풀밭 위의 식사〉(1863), 〈올랭피아〉(1865) 등을 그려 당시의 공인된 파리 살롱전에서 대접을 받지 못하고 누드 퇴폐성이라는 혹평을 받았다. 초기에는 인상파 그룹 전에 가담하는 것을 꺼리던 자세에서 탈피하여 후에 자신을 경모(敬慕)하는 모네 등과 어울리기도 했다.

⬇ 〈Portrait of Madame Brunet〉
1867. Getty Museum

　빛에 의해서 시시각각으로 변하는 사물의 인상에서 마네는 인물 초상화에까지 햇빛을 투영시키는 화법으로 특히, 마

네의 초상화에는 검은색이 유독 많은데 배경을 밝게 하고 모델은 검은색의 옷을 입히는 등 빛과 색채의 대조 효과를 극대화 시키기도 하였다.

저자가 케티 미술관에서 감상한 〈마담 부르넷의 초상〉(1867)이 그러하다.

친구의 아내 부르넷을 그린 초상화에서 마네는 대담한 붓놀림, 옅은 어둠의 배경에 극명한 대조를 이루는 검은 색의 옷을 입은 마담을 그렸다.

게티 미술관에서 감상한 또 다른 마네의 그림을 보도록 하자. 1878년도 마네 작품인 〈깃발 걸린 모스니에 거리(The Rue Mosnier with Flags)〉이다. 이 그림은 1878년 6월 30일 프랑스 국경일에 그의 스튜디오 창문에서 내다본 파리의 루 모스니에를 묘사한 그림이다. 30호

🔽 〈The Rue Mosnier with Flags〉
　　1878. Getty Museum

가량 되는 유화이었는데 그림의 색채가 다른 작품들과 달리 엷고 안개 낀 거리 그림같이 느꼈기 때문에 발걸음을 멈추고 감상했다.

자세히 살펴보니 길을 걸어가는 행인 한 사람은 한쪽 발이 없는 장애인이었다. 통상 회화에서 등장하기가 어려운 소재이다.

그리고 이 그림의 모스니에 거리에는 애국적 장식을 강조하기 위하여 국기가 걸려 있고 햇빛 쏟아지는 도시 거리는 밝은 색채로 대담하게 채색되어 있다.

확실히 마네도 인상주의를 추종하고 있음을 나타내고 있다.

그러나 다른 점이 있는데 장애인과 번창하는 길의 애국적 장식과 대조하면서 마네는 프랑스 사회의 불평등에 대한 주의를 환기하는 느낌으로 보인다. 여느 인상주의 화가에서는 찾을 수 없는 표현이다. 그는 51세에 세상을 떠나게 된다.

○ **클로드 모네**(Claude Monet, 1840~1926)

-〈일출〉
-〈건초더미, 눈 효과, 아침〉
-〈체일리의 건초더미〉
-〈루앙 대성당 정문의 아침〉

프랑스의 인상주의 화가 모네는 '빛은 곧 색채'라고 주장하며 건초더미, 연꽃 등의 연작을 통하여 빛을 따라 사물이 어떻게 변하는지를

세밀하게 관찰한 화가이다. 그래서 그런가, 말년에 그는 눈을 혹사해 백내장으로 고생까지 하였다 한다.

인상주의 대가의 그림이여 그런가. 고흐의 〈아이리스〉 옆에서 전시되고 있는 게티 미술관 모네의 방은 관중으로 넘치고 있었다. 그러한 형상은 샌디에이고 미술관의 모네 전시실도 마찬가지였다. 확실히 인상주의 미술은 대중적으로 인기가 있는 작품이다. 모네의 작품을 자세히 보자.

채소 도매업을 하는 그의 아버지는 돈벌이도 안되는 그림에 빠져 사는 아들이 마음에 안 들었다. 풍자만화가였던 청소년기를 지나 해경 전문화가 외젠 부댕(E. Boudin)의 눈에 들어 자연을 관찰하는 법을 배우기 시작했다. 1859년 파리에서는 바르비종 학파를 흠모하여 아카데미 쉬스에 다니기도 했다. 전업적인 화가로 들어선 모네는 1865년 충실한 모델이었던 '카미유'와 결혼, 첫 번째 아내였으나 32세 젊은 나이에 사망한 카미유는 그의 중요한 존재이었다. 인상파의 작품이 인정받음에 따라 파리 북서쪽 70km 떨어진 지베르니에 정원이 있는 저택-모네의 집-도 마련한다. 당시 시대적 분위기에 따라 모네도 일본풍의 '우끼요에'를 참조한 '인상주의자들의 자포니즘' 그림도 그리는데 이점에 관하여는 후에 설명코자 한다.

〈일출(Sunrise)〉

1873년, 센강 북부항구 르아브르에서 그린 〈일출〉 작품은 인상파의 탄생을 알리는 중요한 작품이 된다. 해가 막 떠오르는 이른 아침, 햇살이 바다에 비치고, 안개 사이로 돛단배와 기중기, 건물 실루엣이

 〈Sunrise〉 1873. SDMA

아련히 드러난 모습은 당시의 평론가들을 충격에 빠트렸다고 샌디에
이고 미술관(SDMA) 설명자는 힘주어 설명해 준다. SDMA 안내서에
도 당시에 비평가들은 "완성되지 아니한 인상(unfinished impressions)"이
라는 평가를 했다고 전하며 "모네의 붓이 안개에 의하여 퍼져 물에
빛나면서 아침의 빛을 포착하고 있다"라고 부언하고 있었다.

　나중에 자세한 설명을 하겠지만 모네는 〈일출〉에서 보색개념의 색
을 도입하였음이 확실하다.

-건초더미와 관련된 두 작품

〈체일리의 건초더미(Haystacks at Chailly)〉

〈건초더미, 눈효과, 아침(Wheatstacks, Snow Effect, Morning)〉

⬆ 〈Haystacks at Chailly〉 1890. SDMA

1865년 25세로 젊었을 때인 모네는 친구이며 동료 화가인 피에르 오귀스트 르누아르(Pierre-Auguste Renoir), 알프레드 시슬레(Alfred Sisley)와 같이 퐁텐불라우 숲의 체일리를 방문하여 맑은 공기를 마시고 풍경화를 같이 그리면서 빛의 영향을 받는 사물의 표현방법에 연구했다는 SDMA 안내자의 설명이 있으면서 모네의 건초더미 연작은 그 후에 나왔다고 말한다.

SDMA에서는 그중에 한 작품을 보관하고 있다며 자랑스럽게 설명하고 있었다. 저자가 보기에도 하늘을 배경으로 석양에 윤곽이 드

러나는 〈건초더미들(Haystacks)〉을 보여 주는 이 그림은 다른 건초더미의 작품과는 화풍이 좀 다르게 다가온다.

　모네는 노르망디 지베르니 자택에 머물면서 1890년 가을부터 1891년 여름 사이에 밀 농사를 짓고 밀 건초더미를 쌓아 놓은 〈건초더미들(Wheatstacks)〉이 햇빛에 비치는 것을 모티브로 하여 서른 가지의 연작을 작업했다. 분명 계절, 날씨, 시점 등에 따라 여러 번 그렸을 것으로 생각된다.

　게티 미술관에서 감상한 〈건초더미, 눈 효과, 아침(Wheatstacks, Snow Effect, Morning)〉은 1891년 작으로 대충 보아도 20호 정도의 유화로서 눈 내린 겨울 건초더미 풍경으로 미술관 측에서는 연작 중에서 최초의 작품으로 판단하고 있었다. 우리는 이 그림에서 모네의 독특한 형태와 색채의 한 단면을 통해서 모네가 빛을 포착하는 능력을 느낄 수 있다.

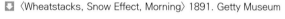
〈Wheatstacks, Snow Effect, Morning〉 1891. Getty Museum

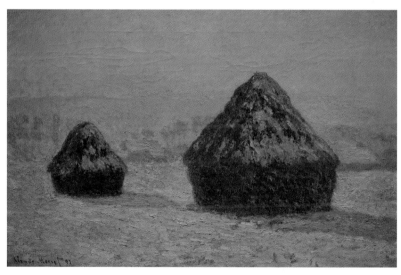

모네의 건초더미 연작 작품과 관련하여 재미난 사실을 확인해 보자. 세계적인 경매회사 SHOTHEBY'S는 2019. 5월 뉴욕에서 열린 경매에서 모네의 〈건초더미〉 연작 중 한 작품이 1억 1070만 달러(약 1316억 원)에 낙찰됐는데 이는 그간의 인상주의 작품 중 최고가였다고 한다.

-모네의 연작 중 성당 그림
〈루앙 대성당 정문의 아침(The Portal of Rouen Cathedral in Morning Light)〉

⬆ 〈The Portal of Rouen Cathedral in Morning Light〉 1894, 게티 미술관
왼쪽은 아침을, 오른쪽 사진(워싱톤 국립미술관 자료)은 동일 성당 정문을 황혼 때 그린 것임

모네가 연작 시리즈로 그린 그림 중에는 파리 루앙 대성당 정문을 연작 시리즈로 묘사한 것도 많다. 저자의 기억으로는 30여 연작이

있다는 것으로 알고 있는데 그중 한 작품을 게티 미술관에서 탐사하였다. 모네는 빛의 다채로운 변화를 움직이지 않는 피사체가 받아들이는 변화를 관찰하고자 성당 정문을 선택하였는지 가톨릭 신자로서 종교적인 상징으로 계속 성당을 그렸는지 알 수 없는 일이지만 확실한 것은 아침, 점심, 저녁, 그리고 날씨 변화에 따라 시시각각으로 변하는 성당의 표면 모습을 동일 지점에서 연작으로 그렸다는 점은 인상주의 대가로서 통찰력을 발휘한 걸작이다.

저자도 사진을 헌팅하다 보면 동일한 피사체가 다른 시간대는 어떻게 보일까 아니면 현장에서 마음먹은 장면이 헌팅되지 않으면 추후 다시 현장에 가 보곤 한다. 그런 결과 저자만이 헌팅한 사진작품을 언제인가는 전시하고픈 생각이다. 폐일언하고 모네의 성당 그림을 자세히 감상하여 보자.

모네는 평소의 주제에 벗어난 그림을 그리지 않은 것으로 정평이 나 있는데 1892~1894년 사이에는 노르망디 중심도시에 있는 루앙 대성당의 정문 방향을 기준으로 때마다 변하는 성당의 색깔 모습을 감각의 소산으로 걸작을 남기었다.

게티 미술관에서 감상한 작품은 왼쪽의 그림 사진과 같이 아침 해의 순광을 받아 석조건물 본연의 색이 강조된 여린 푸른 회색이며 오른쪽의 황혼이 비친 성당 건물 작품(워싱톤 국립박물관 소장)은 붉은색을 강조한 모습인데 이러한 모네의 빛에 대한 감정은 형태의 묘사보다는 빛의 변화에, 빛과 색의 조합에 따른 화가 자신의 감흥을 그렸다고 보아야 할 것이다.

모네는 지베르니에 있는 자신의 집, 정원의 수련 또한 빛과 기후조건에 따라 연작으로 다수의 작품을 남겼는데 지베르니 모네의 저택

은 문화 관광지로 2023. 6월 탐방 때에도 인산인해였다.

○ **빈센트 반 고흐**(Vincent Van Gogh, 1853~1890)

-〈어머니와 아들(Mother and Son)〉
-〈아이리스(Irises)〉

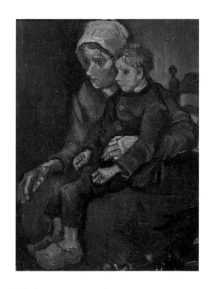

⬆ 〈Mother and Son〉 1885, SDMA

고흐는 1853년 네덜란드 남부의 시골, 목사의 아들로 태어났으나 종교인이 아닌 화가로 변신하는데 28세의 늦은 나이에 붓을 잡고 독학으로 화가가 되기로 하고 맹렬히 그림을 그리는데 초창기에는 빛 대신 어둠을 표현하기 시작했다. 33세인 1886년에 파리에 입성하여 몽마르트르의 빈민촌에서 당시에 유행하던 인상파에 눈을 떠 색의 보색개념을 터득한 이후 불꽃 같은 삶, 37세에 숨을 거두기까지 열심히 그렸다. 즉, 빨간색에 대하여는 초록색이, 파란색엔 주황색이, 노란색에는 보라색이 보색이라는 개념이다. 빨, 파, 노란색은 1차 원색이며 나머지 색은 1차 원색을 혼합하여 만든 2차 원색의 개념이다. 저자는 이 책 앞부분 〈우리 전통문화의 색과 상징〉 편에서 보색의 구체적 개념에 관하여 설

명한 바 있는데 인상파 회화 이해에는 보색개념을 도입하여 응용하면 재미있다.

 즉 모네가 그린 초록 들판에 핀 빨강 양귀비꽃이나 주황색 꽃핀 녹색 초원 위에 파란 하늘과 초록 양산을 들고 있는 여인, 그리고 앞부분에서 일출, 성당이나 건초더미의 그림도 노랑, 주황색의 보색개념인 파랑과 보라색 등이 활용된 개념이다.

⬆ 〈감자 먹는 사람들〉 1885, 고흐 박물관, 자료사진

 고흐 나이 33세 때인 그의 초창기 그림을 보도록 하자. SDMA에서 감상한 이 작품은 고흐가 네덜란드 누엔 마을에 살던 때인 1885년 때의 작품〈어머니와 아들〉인데 이것은 작품 〈감자 먹는 사람들〉

바로 직전에 그린 작품으로 알려진다.

두 그림 모두에서 느낄 수 있는 공통점은 실내의 등잔 불빛이 희미한 상태에서 표정이 밝지 않은 모자의 가난한 모습과 감자를 같이들 먹는 가족들의 소박한 즐거움을 볼 수 있는데 고흐의 후기 작품에서 볼 수 있는 생생한 색상은 없으나 그의 특징인 굵고 질감 있는 붓놀림은 뚜렷이 나타내고 있다.

〈아이리스(Irises)〉

⬆ 〈Irises〉 1889. Getty Museum

고흐는 짧고 격정적인 삶을 살아가는 동안 화가로서 적절한 대접을 받지 못하였으나 사후에 유명하여지는 데는 오랜 시간이 걸리지 않았다. 암스테르담에 세워진 고흐 박물관은 세계에서 사람들이 가장 많이 찾는 박물관으로 알려져 있다.

고흐는 공식적인 미술교육을 거의 받지 못했다. 기껏해야 학원에서 3개월간 공부하던 중 루벤스의 화풍과 일본의 판화를 보고는 파리로 옮겨 자화상, 해바라기 등 꽃 그림을 그렸다. 보헤미안 기질이 넘치는 파리 생활과 인간관계에 서툴렀던 고흐는 육체적으로 쇠약

해져 갔다. 1888년 고흐의 요청으로 고갱과 고흐는 동거하며 예술을 공유했으나 두 사람 간의 성격 차이도 있었겠지만, 미학적 관점이 달랐는가, 고흐는 자신의 귀를 자르는 등 충돌의 연속이었고 결국 고흐는 병세가 악화하고 37세 나이로 자살을 한다.

1889년 작품인 고흐의 유명작품 〈아이리스〉를 보자. 저자는 게티 미술관에서 무려 6백억 원 상당의 이 그림을 감상하였다.

역시 초만원의 관객들로 〈아이리스〉 그림의 인기를 짐작할 수 있었다. 운 좋게 한국어를 잘하는 안내자 겸 관리인 Babak Safaei 씨를 만나 설명을 듣는다. 그는 한국어 전문 해설자가 되기 위하여 서울의 K 대학에서 한국어를 1년씩이나 공부를 했다고 자랑한다. 30호 정도의 유화인 이 그림은 고흐가 정신병원에 있을 때의 작품인데 마치 자신의 처지를 표현하는 듯, 아이리스 꽃송이 중 흰색 꽃 한 송이가 유난하다. 이 그림은 1987년 뉴욕 소더비 경매에서 5390만$에 거래되었고 그 후 1990년에 게티 미술관에서 사들였다고 설명하면서 고흐의 그림 상당수가 일본 동경에도 있다는 그의 정보에 당시에 저자로서는 의아했다. 그러나 알고 보니 역사적 사실이 있음을 알게 되었다.

고흐는 자화상을 많이 그린 화가로도 이름나 있는데 살펴보도록 하자. 고갱과 다툼으로 귀에 상처를 내고 붕대를 감은 자화상(사진) 1889년 작품이다. 자세히 보면 짧고 거친 선의 붓질을 통해 옷, 얼굴 등을 질감 나게 묘사하고 있다. 역시 파랑과 노랑 주황색 등의 보색 개념이 돋보인다. 그런데 자세히 보면 고흐 배경에는 기모노를 입고

부채를 들고 있는 여인상을 찾을 수 있다. 1889년대에 그린 고흐의 그림 배경에 일본인 형상은 무엇을 말할까. 게티의 한국어 안내를 반갑게 자세히 하여 준 Babak Safaei 씨와 기념사진 한 컷을 청하니 빠르게 "그럼요"의 답이다.

⬆ 〈고흐의 자화상〉 1889.
　런던 미술관. 자료사진

⬆ 한국어를 잘하는 안내자와 함께
　게티 미술관

귀국하여 자료 수집을 하여 보니 일본 동경 우에노에 있는 '국립 서양 미술관'에는 세계적인 모네 컬렉션 룸이 있다 하여 방문계획을 세웠으나 CV-19로 탐방을 미루고 있다. 일본기업 가와사키 조선업 총수 마츠카타 (1866~1950)는 세계 1차 대전 당시부터 재산을 모아 사업상 친분 있는 모네의 〈수련〉 등 다수를 수집하여 고흐, 고갱, 르누아르, 로댕 등 작품 13점과 같이 늘 전시하는 것으로 그의 인생관이 경이로울 뿐이다.

〈인상파 화가와 우키요에(浮世繪) 영향〉

앞서 고흐 작품에 일본풍의 배경 그림
도 있었지만, 모네의 또 다른 작품에는
〈일본 여인〉(사진)이라는 그림이 있다. 자
신의 아내인 까미유를 기모노를 입힌 일
본 여인으로 변장시켜 1876년에 그렸고
마네의 그림 배경에서도 일본의 사무라
이 등의 소재를 쓰고 있는데 이처럼 19세
기 프랑스 화단을 주름잡던 인상파 화가
들이 일본의 풍물을 배경으로 한 이유는
무엇일까.

⬆ 〈일본여인〉 1876.
보스턴 미술관. 자료사진

1853년 미국 페리 제독에 의하여 강압적인 문호개방이 되기 전부
터 일본의 풍경, 게이샤, 유곽의 여자 등을 소재로 하는 강렬한 색채
와 구도를 가진 풍속화 개념인 목판화 우키요에(浮世繪)는 17세기부터
네덜란드와 통상을 통해 유럽에 소개되기 시작했다.

16세기 초 임진왜란의 조선인 도공납치로 도자기산업이 발전한
17세기 일본의 주요 수출상품은 도자기였는 바 도자기의 포장지로
겹겹이 사용된 목판화 우키요에(浮世繪)는 자연스럽게 인상파 화가들
손에 들어갔으며 그것은 인상파 화가들의 새로운 그림 소재로 활용
된 것이다. 그러한 현상이 인상주의 화가들의 '자포니즘(Japonism)'으
로 자리 잡게 된 아이러니한 배경이 된 것이다.

○ **에드가 드가**(Edgar Degas, 1834~1917)

-〈자화상(Self Portrait)〉(1857~1858)

-〈회복하는 사촌(The Convalescent)〉(1872)

-〈발레리나(The Ballerina)〉(1834)

-〈허리끈을 조이는 무용수(Dancer Fastening the Strings of Her Tights)〉(1885)

드가는 인상파 화가 중에서도 가장 뛰어난 데생 능력 위에 화려한 색채감이 넘치는 고전주의 미술과 근대미술을 연결하는 회화, 조각, 드로잉 등으로 유명한 프랑스 작가이다.

파리의 부유한 은행가의 장남으로 태어나서 화가를 지망한 드가는 성년이 되어 이탈리아를 다니면서 르네상스 작품에 심취하였고 정확한 소묘 바탕 위에 화려한 색채로 인물 동작의 순간적 표현을 잘하는 등 말년에는 조각까지 걸작을 남겼다. 선천적으로 자아의식이 강한 그는 평생 독신으로 지내면서 비타협적인 자기관의 예술을 정립하였는데 특히, 드가의 작품 중에는 여성을 묘사한 작품이 많다.

저자가 게티 뮤지엄과 샌디에이고 미술관에서 탐사한 그의 작품 역시 모두가 어린 여성을 대상으로 한 회화, 조각 작품인데 그의 작품을 감상하도록 하자.

게티 미술관에서 감상한 회화 두 점과 샌디에이고 미술관에서 감상한 회화 및 조각 작품 두 점이다. 〈자화상〉(사진 왼쪽 위)은 23세인 1857년, 이탈리아에서 공부할 때의 자화상인데 확실한 명암 처리에 컴팩트한 구성이다. 그러나 자화상의 표정은 수동적이면서 활기차지 아니한 표정이다. 또 하나의 회화작품(사진 오른쪽 위)은 1872년 늦은 여름 미국 뉴올린스에서 병

⬆ 〈자화상〉과 〈회복하는 사촌〉(게티 미술관)

⬆ 〈발레리나〉와 〈허리끈을 조이는 무용수〉(SDMA)

세 〈회복하는 사촌〉을 방문했을 때, 그녀를 그렸는데 사촌 여자의 우울하고 우수에 젖은 표정을 잘 나타내고 있다.

SDMA에서 감상한 두 작품 중 〈발레리나〉(아래쪽 왼편)는 1876년 나이 어린 발레리나를 그린 것이며 아래쪽 오른편의 청동 조각 작품은 1885년경에 제작된 드가의 조각 작품 〈허리끈을 조이는 무용수〉이다.

여기에서 우리는 드가의 작품들에서 공통적인 특징을 읽을 수 있다. 〈자화상〉, 〈회복하는 사촌〉, 어린 여자의 〈발레리나〉 그림의 색감은 밝고 화사하나 인물의 표정은 무표정이며 밝지 않은데 이 모두는 드가의 가족사를 보면 왜 그렇게 됐는지를 이해할 수 있다고 비평가들은 설명하고 있다.

부잣집으로 시집온 그의 어머니는 매우 미인이었다. 그러나 그의 어머니는 외도를 자주 하였는데 상대는 아버지의 동생이며 드가의 삼촌이었다. 그러한 사실을 알게 된 어린 드가는 어머니를 혐오하게 되었고 아들은 어머니가 불행하여지기를 기도까지 하였고 결국 어머니는 세상을 떠나게 되었다. 아내를 잃은 드가의 아버지는 슬픔에 잠기게 되었고 그런 상황에서 어린 드가의 마음, 세상의 여인을 혐오하기까지에 이르렀으며 분노를 누를 수 없는 자아의식만을 키우게 되었다. 이후 드가는 평생 여성을 증오하게 되었으나 작품대상에서는 늘 어린 여성만을 상대로 하였는데 그것은 자기의 감정을 반사적으로 표시한 것으로 후세 사람들은 얘기하고 있다.

드가는 늙어 감에 따라 시력도 극히 나빠져서 눈으로 볼 수 없었으나 작품의 열정은 식지 않아 손으로 형상을 느낄 수 있는 조각에 열중한 이유도 그러한 것 때문으로 알려진다.

○ **오귀스트 르누아르**(Pierre-Auguste Renoir, 1841~1919)

-〈산책(La Promenade)〉

-〈알베르토씨 초상화(Portrait of Albert Cahend' Anvers)〉

-〈멜론과 토마토(Melon and Tomatoes)〉

프랑스 리모주지방에서 태어난 르누아르는 집안이 가난하여 파리로 이사 온 이후 양복점, 도자기 공장 등의 점원으로 일하면서 특히, 도자기 공장에서는 도자기에 색칠하는 과정에서 색채를 익혔다. 화가가 되기로 작정한 이후에는 화공 일을 하면서 1862년에는 아틀리에에서 모네, 세잔느 등 빛과 색채의 미묘한 변화를 추구하는 인상파 화가들과 어울렸다. 훗날에는 인상파 화가에서 벗어나 독자적으로 풍부한 색채를 사용하여 원색 대비 원숙한 작품을 창작하는데 꽃, 소녀, 여인, 초상화 등과 같은 작품에서 명성을 얻어 1900년에는 정부로부터 최고의 '레지옹 도뇌르' 훈장도 받았다.

게티 미술관에서 감상한 〈산책(La Promenade)〉과 〈알베르토 씨 초상화〉 작품을 보자. 〈산책〉이라는 명제를 붙였지만, 안내해설은 좀 더 로맨틱하다. 르누아르는 가끔 관능적인 묘사로 그림을 그리는데 이 그림에서 한 젊고 용맹하여 보이는 남자는 멋쟁이 젊은 여자를 숲의 그늘진 곳, 사생활이 보장되는 곳으로 안내한다고. 그러면서 "romantic

🔼 〈La Promenade 산책〉 1870. 게티 미술관

🔼 〈알베르토씨 초상화〉 1881. 게티 미술관

dalliance and courtship"이라는 표현을 썼다. 해석하건대 '놀아나는 연애와 구애'라고 해야 할는지.

여하튼 그림에서 보는 것처럼 인상파이면서도 뭔가 다른 독특한 느낌을 준다. 나뭇잎 사이로 여과되는 햇빛의 얼룩진 그늘 효과를 훌륭하게 보여 주는 이 그림에서 르누아르만의 특이한 붓놀림 기법과 색채감을 느껴 볼 수 있다.

1881년 작품인 〈알베르토 씨 초상화(Portrait of Albert Cahen d' Anvers)〉를 보자. 르누아르는 1880년대까지는 엘리트 계층의 초상화 작업으로 근근이 성공한 것으로 설명된다. 여기서 초상화의 주인공은 관현악 작곡가이며 부유한 은행가, 그리고 르누아르의 후원자이기도 한

🔽 〈메론과 토마토〉 1903. SDMA

알베르토 카핸드 안베르사(1846~1903)로 알려지고 담배홀더를 쥐고 화려한 벽지 앞에서 18세기형 의자에 앉아 있는 모습을 풍부한 색채감 있게 묘사하고 있다.

SDMA에서 관람한 1903년도 작품인 〈멜론과 토마토〉를 보면 다른 인상파인 세잔느의 정물화와는 다르게 과일은 좀 더 가늘고 정확한 붓의 터치, 그리고 흰색 식탁보의 구겨진 입체감, 배경에 깊이감은 없으나 색감으로 벽은 물러나 있고 붓놀림과 색채의 조화(보색의 조화)는 생동감을 주고 있다.

❖ 아. 미국에서의 근 · 현대 미술 흐름 감상

저자는 회화의 중심지인 19세기까지 유럽에서는 사실주의가 바탕이 되었다고 설명한 바 있으며 미국 서부 미술관에서 만난 근 · 현대 미술 편에서는 사실주의 회화와 듀안 핸슨의 극사실주의 작품을, 죠셉 알버스 작가의 사각형 그림을 통한 추상주의와 안젤름 키퍼의 신표현주의 작품, 마크 토베이의 추상표현주의 작품 등을 차례대로 소개한 바 있다.

현대 미술(Contemporary Art)을 연대로 구분하여 설명하는 것은 애로가 있지만 19세기부터 20세기 전반을 근대미술의 시초라고 하면 세계 2차 대전 이후인 20세기 후반부터를 협의의 현대 미술로 구분할 수 있겠다. 그러나 20세기 전체에 들어서 나타나기 시작한 전위적(前

衛的)인 미술사조를 참작하면 마티스(1869~1954)의 야수적인 흐름부터 현대 미술의 시작이라고 전문가들은 보고 있다.

현대 미술에 나타난 미술사조를 대충 짚어 보면 입체주의(Cubism), 다다이즘(Dadaism), 초현실주의(Surrealism), 키네틱(Kinetic Art)아트, 팝 아트(Popular Art) 등으로 나타나는데 저자가 확인할 수 있었던 각 미술사조에 해당하는 현대 미술작품을 살펴보고자 한다.

(1) 입체주의(Cubism)

○ **파블로 피카소**(Pablo Picasso, 1881~1973)

우리가 익히 알고 있는 입체주의는 20세기에 가장 중요한 예술운동의 하나이다. 20세기 초 파리에서 일어난 입체주의 사조는 간결하게 요약한다면 기존의 원근법, 명암법, 다채로운 색채사용을 지양하고 대상을 여러 방향에서 관찰한 다음 각 부분의 형상을 분석한 뒤에 다시 형상을 구성하여 새로운 미를 창조하는 흐름이다. 물론 피카소가 입체주의 사조의 대가이지만 앞서 간단하게 언급한 바 있는 헨리 마티스(1869~1954), 세잔느(1839~1906) 등에 의하여도 입체주의의 계시는 있었다고 할 수는 있다.

〈피카소의 성장과 청색 시대 회화〉

피카소는 1881. 10월 스페인 안타 루시아 지방 말라가에서 아버지가 미술학교 교사인 집안에서 태어났다. 초등학교 시절에는 덧셈, 뺄셈도 잘못하였으나 스케치는 잘하였다. 아버지는 피카소에게 비둘기

발만 300회 이상 반복해서 그리게 하는 등 재능을 키우도록 하였고 성장하여서는 바르셀로나를 거쳐 마드리드 왕립 미술학교를 거쳐 파리에서 본격적인 작품활동을 하게 되었다.

초창기에 피카소는 사실적인 그림을 그리는 훈련을 열심히 했다. 아버지의 혹독한 지도 덕분에 모델 없이도 사람을 그려 낼 수 있었고 하나의 사물을 깊이 관찰함으로써 다른 것도 묘사할 수 있는 능력을 키운 것이다.

LA 카운티 미술관에서 감상한 피카소의 청색 시대(1901~1904)의 그림과 동일 시대의 또 다른 그림을 보자. 1901년에는 스페인에서 그 이후에는 파리에서 그림을 그렸는데 이 기간에 피카소는 주로 검푸른 색으로 그림을 그려 청색 시대라고 부르며 1905~1907 기간 중에는 붉은색을 많이 사용하여 장미색 시대라고도 한다.

⬆ 〈세버스찬 초상화〉 1903. LACMA

LACMA에서 감상한 피카소가 21세에 그린 〈세바스찬 초상화(Portrait of Sebastian Juner Vidal)〉(1903)를 보면 화폭에는 가득한 청색으로 쓸쓸한 심경을 나타내고 있고 남자 모습은 강렬한 붓놀림으로 간단하면서도 강한 표현이 구사되었는데 여성은 붉은 머리 장식을 했음에도 산만한 시선으로 실속 없이 기쁘지 않은 감정을 느끼게 하여 젊은 시절, 피카소만의 독특한 세계를 보여

🔼 〈시각장애인의 식사〉
1903. 뉴욕 메트로포리탄 미술관 자료사진

준다 하겠다. 자료 수집으로 입수된 피카소의 다른 1903년도 작품인 〈시각장애인의 식사〉를 보면 시각장애인이 식탁에 홀로 앉아 한 손에 빵을 들고 다른 손으로 물병을 더듬고 있는데 화폭을 가득 메운 청색은 시각장애인의 정황을 표현함으로써 이 역시 그림에서 처연(凄然)한 심경을 표현하고 있다고 볼 수 있다.

〈생산성 있는 피카소〉

🔼 〈잠자는 여인을 애무하는 미노타우로스〉
1933. SDMA

화가에게 눈은 생명과 같다고 할 수 있다. 피카소는 생애 92년을 살아가면서 지속해서 변화와 개혁을 추구하였다고 SDMA의 안내자는 강조하면서 그는 매우 많은 작품을 생산했다고 강조하였다. 어떤 연유인지는 몰라도 SDMA 피카소 전시실

에는 회화작품보다 피카소의 연필과 목탄드로잉 작품이 상당히 쌓여 있을 정도였다. 그 일부 작품 〈잠자는 여인을 애무하는 미노타우로스〉(1933)가 전시 중이었는데 현장의 조명 등 사정으로 선명한 헌팅을 못하였지만, 의미가 있어 보였다.

미노타우로스는 그리스 신화에 나오는 소머리를 하고 하반신은 인간인데 식인을 하는 괴물이자 악신을 말하나 동양에서는 농업의 신인 염제(炎帝)로 설명되기도 한다.

피카소는 평생 회화 1876점, 조각 1355점, 도자기 2880점을 스케치와 데생 1100점, 동판화를 2만 7천 점 등 엄청난 작품을 생산해 낸 '생산성 있는 예술가'였다. LACMA에 전시된 피카소의 1937년 작품인 〈손수건을 들고 우는 여인(Weeping Woman with Handkerchief)〉과 1949년 작품인 〈무희 복을 입은 젊은 여인(Young Woman in Striped Dress)〉를 감상하여 보자.

지금까지 화가들은 대상을 한 시점에서만 관찰하여 그렸으나 피카

⬇ 〈손수건을 들고 우는 여인〉
1937. LACMA

⬇ 〈무희 복을 입은 젊은 여인〉
1949. LACMA

소는 원근법과 같은 기존의 미술기법에서 탈피하여 대상을 여러 각도에서 관찰한 후 각각의 부분을 한 화면에 조합하는 방법으로 그리기 시작하였다. 그러한 측면에서 선구자가 피카소이다.

그림을 자세히 보면 우는 여인의 슬픈 감정을 괴물처럼 표현했으나 초점이 잡히지 않는 눈과 눈물, 그리고 찡그린 눈썹, 소리 내어 우는 입술 모양, 콧물을 흘리는 코와 콧물을 닦아 내는 손과 손수건 모양 등 한마디로 뒤죽박죽이지만 이 그림에서 느껴지는 것은 보이는 것만 생각하지 말고 내면도 생각해야 한다는 것을 시사한다고 보아야 하지 않을까. 옆의 춤추는 젊은 여자를 묘사한 그림도 같은 방법으로 해석할 수 있으리라고 생각한다. 여하튼 피카소의 그림들은 풍경화나 장식적인 그림들에 비하여 그렇게 아름다워 보이지는 않는다. 그러함에도 불구하고 그의 그림이 매력이 있는 것은 논리적이고 이지적인 점이 있기 때문이다.

볼 때마다 다른 느낌을 주고 어쩌면 통일된 감정도 주기 때문이어서 그렇지 않을까.

〈아프리카 문화와 관련된 입체파, 야수파의 회화 흐름〉

20세기 초 세계미술을 쥐락펴락했고 아직도 큰 영향을 주는 마티스(1869~1954)와 피카소(1881~1973), 그들의 예술세계는 아프리카 문화에서 영향을 받은 바가 적지 않았다고 전문가들은 증언하고 있다. 비전문가인 저자로서는 구체적으로 이를 증명할 수는 없으나 보고 들어온 정보를 분석하면 피상적으로 동감하는 느낌을 받는다.

저자가 2014. 2월 모든 공·사직을 뒤로하고 아내와 같이 찾은 곳이 아프리카대륙 일주였다. 검은 대륙 아프리카, 우리는 아프리카에 대하여 얼마나 알고 있을까. 55개국, 다양한 5개 민족의 부족 수만 3000여, 7억여 명이 사는 대륙, 우리가 보는 지도는 제작상 편의적으로 만든 것일 뿐, 그 넓이가 3030만 1596㎢로서 미국, 서유럽, 중국, 인도, 아르헨티나, 영국의 두 섬의 땅을 합한 2984만 3826㎢보다 더 넓은 알록달록한 매우 큰 대륙이다.

모로코, 케냐, 탄자니아, 짐바브웨, 잠비아, 보츠와나, 남아연방 공화국을 탐사할 때마다 대륙의 매력은 쉽게 떨쳐 버리기 어려운 마력과도 같은 흡인력이 있음을 알았다. 물론 이집트 문화는 별개이다.

드넓은 초원 위에 끝없이 달리고 있는 영양, 누우(Gnu), 얼룩말, 버펄로, 플라멩코 떼들의 모습이 눈에 선하다.

세계 최초의 대학 카라윈(AD 895)이 있는 모로코를 제외하면은 일반적으로 원시의 자연, 그 순수함에서 뿜어져 나오는 강렬한 힘이 널려있다. 대서양 연안 아프리카 북서단에 입헌군주국, 모로코 중부지방에 9세기에 세워진 메디나(Medina)의 미로형 도시 페즈(Fez)의 전통 가죽 염색공장은 잊을 수 없는 천연물감의 염색현장이었다.

2014년 말경 두 달여 걸려 그린 수채화 50호 〈페즈의 테너리(The Tannery of Fez)〉(2014)는 미숙한 실력이지만 저자가 가장 아끼는 수채화 작품이기도 하다.

⬆ 〈The Tannery of Fez〉 Water Colour on Paper. 50호. 2014. 동성화학 그룹 소장

테너리는 낙타, 소, 양 등의 가죽 천연염색 수작업 공장을 의미하는데 노란색은 샤프란, 녹색은 민트, 붉은색은 패션 플라워 등이 원료이다. 국내 유수 수채화 공모전 수상작이었던 〈페즈의 테너리〉 작품이 눈에 어려, 저자는 30호 작품을 한 번 더 작업하였으나 이 역시 거장 박지오 화백의 추천으로 서울 강남 문화원에 소장되는 운을 겪었다.

사파리 게임 드라이브를 끝내고 육로로 짐바브웨에서 잠비아 리빙스턴공항으로 가던 중 국경 마을 시골장 아트 마켓에서 발견한 흑단 목각, 회화 몇 점을 구입했다. 캔버스도 아닌 5호 정도의 투박한 흰 천에 저급 유화물감으로 얼룩말, 아프리카 학, 정물화를 그린 것과 흑단으로 원주민 여성상을 조각한 소품인데 그 형태가 토속적이고 순박하면서 구도가 현대적이며 정열이 넘쳐 보인다.

☝ 잠비아 국경 마을 아트 마켓에서 구입한 흑단 여인 조각(왼쪽),
아프리카 토속적이나 도형이 매우 현대적인 작은 그림 세 점(가운데 및 오른쪽)

한편, 케이프타운 시내화랑 근처에서 그들의 민속화일까, 진열된
토속품 가면(假面) 사진 등을 헌팅하였다.

유럽인들이 아프리카에 드나들기 시작한 때는 15세기부터이지만
정착은 17세기부터이다. 더욱이 그들의 문화가 새롭게 인식된 것은
19세기 말경부터이다. 아프리카의 주요 민속품들 중 조각품은 순수
예술품으로 생각하는 유럽인들에게는 신선한 것이었다.

마티스는 아프리카 토속조각품(마티스는 생애 아프리카를 두 번 여행했다 함)에
서 영감을 얻어 밝게 채색하는 색채표현에 관심을 두게 되었다 하며
마티스가 구입·진열한 아프리카 흑단조각품을 보고 피카소는 시샘
하였다는 이야기와 피카소를 불세출의 현대 작가로 알린 그의 장미
색 시대인 1907년 작품, 뉴욕 현대 미술관의 간판으로 불리는 그림,
〈아비뇽의 처녀〉의 다섯 명 여인 중 오른쪽 두 여인의 인상은 어디서

⬆ 〈아비뇽의 처녀들〉 1907.
　뉴욕 현대 미술관(자료사진, 왼편)

⬆ 케이프타운 시내화랑 근처에서
　헌팅한 가면 조각과 키치 그림(오른편)

차용(?)되었을까.

당시의 그림에서 여인들이라면 '사실적'으로 아름다워야 하는데 팔은 뒤틀리고 머리는 몸속에 박히고…… 개 주둥이 같은 여인의 얼굴…… 등등. 앞서 소개한 바 있는 마티스의 〈차 마시기〉 작품에서도 개 주둥이 같은 여인상을 볼 수 있다.

이후에 그는 천재적인 화가로 추앙되었지만, 당시가 아니더라도 아프리카 조각과 가면을 보면 이해가 되는 구석이 있지 않을까 한다.

(2) 다다이즘(Dadaism)

○ **마르셀 뒤샹**(Marcel Duchamp, 1887~1968)

마르셀 뒤샹은 프랑스계 미국인이다. 현대 미술 역사상 가장 독창

적 인물 중 하나로 미술 창조와 해석에 관하여 생각을 근본적으로 바꾸어 놓은 아방가르드(Avant-garde. 전위부대(前衛部隊)를 뜻하는데 예술사에서는 전통에 대항하는 혁신적인 예술운동을 말함)작가이다.

그럴 만한 이유가 있다. 뒤샹은 가게에서 파는 남자 소변기를 미술관에 그대로 가져다 놓고 〈샘(Fountain)〉이라고 부르면서 작품이라고 전시하고 있었으니 말이다. 화가로 명성을 얻던 뒤샹은 회화와 결별, 새롭게 발명하는 예술가가 되기로 한 것이다.

〈샘〉이라는 작품 자체가 소변기를 〈샘〉이라고 이름 지은 작품이다. 소변기 하나가 미술관 안으로 들어오면서부터 20세기 미술사는 뜨겁게 논쟁으로 들어간 것이었다.

1917. 4. 10. 뉴욕독립미술가협회 전시에 작품 〈샘〉을 'R. MuTT, 1917'의 가명으로 출품한 것이다. 〈샘〉은 전시 기간 중 후미진 곳에 방치되다시피 전시되었고 전시 후에는 〈샘〉은 작품인 줄 모르고 누가 쓰레기로 처리하여 없어졌을 뿐이란 것이다. 심지어 협회 위원장이기도 한 뒤샹

↑ 〈샘〉 R. MuTT. 1917. SFMoMA

은 자기 작품이라고 밝히지도 않았다는 것이다. 현존하는 〈샘〉 작품은 1938년에 뒤샹이 다시 아이디어를 복제·서명한 복제품이다.

뒤샹의 레디 메이드(Ready-made) 작품은 두 가지 측면에서 혁신적인 작품으로 인정받았다.

첫째는 대량생산된 일상용품을 미술작품으로 전시함으로써 '미술작품은 손수 만들어야 한다'는 점을 거부했고

둘째, 미술작품은 아름다운 것, 미적인 것이어야 한다는 기존 관념을 거부한 점이다. 현대 미술이란 기존 사회제도나 미술에 도전하여 새로움을 제시해야 한다는 점에서 누구도 이의를 제기할 수 없었다. 예술가는 계획이나 발상을 세우는 것이 중요하고 그 발상에 맞는 오브제(물건)를 찾는 것이 중요하다는 것이다.

그래서 다다이즘(Dadaism)이라는 미술사조가 생겼다.

다다라는 용어는 본래 프랑스 어(語)로 어린이들이 타고 노는 목마(木馬)라는 의미로서 결국은 '아무것도 의미하지 않는 무의미'를 암시하는데 예술 쪽에서는 기존 예술에 반대하고 예술에는 고정되거나 확정된 것이 없으니 소변기가 예술이 안 될 수가 없다는 개념이다. 따라서 아방가르드는 다다이즘보다 좀 더 넓은 의미로 보아야 하지 않을까 생각한다.

☝ 〈Fountain〉 앞에서. SFMoMA

저자가 샌프란시스코 현대 미술관(SFMoMA)에서 감상한 뒤샹의 〈샘(Fountain)〉을 보았을 때 적지 않게 놀라움이 엄습했다. 뜻밖에 볼 수 있었기 때문이었다. 저자가 익히 그 명성을 알고 있는 뒤샹의 〈샘〉과 제프 쿤스의 〈토끼〉 조각 작품은 늘 보고 싶어 했던 현대 미술품이었기 때문이다.

작품에는 'R. MuTT, 1917'이라고 서명되어 있었으나 SFMoMA 측의 안내 설명문에는 1917/1964로 되어 있던바, 그 내용을 안내자에게 물어보니 1964년 뒤샹의 허가로 몇 작품의 복제품이 만들어졌고 그중에 하나를 1998년 Phylis C, Watts씨가 사서 SFMoMA에 기증한 작품이라고 부언하였다. 특히 1999년 뉴욕 쇼더비 경매에서는 에디션 여덟 번째의 〈샘〉 작품가는 1700만$의 기록을 세웠다고 했으니 여러 가지로 예술이해에는 큰 노력과 지식이 동원되어야 함을 느낀다. 밀레의 〈만종〉 작품처럼 제작 당시에는 별로 인정받지 못하였으나 나중에는 미술사적은 물론 시장가치로도 크게 인정받은 경우가 〈샘〉 작품 아닌가 생각하여 본다.

이 경우 참고로 '아트 에디션(Art Edition)'에 대하여 설명하자면 판화, 사진, 조각, 디자인 등의 분야에서는 원래의 작품과 동일한 작품을 한정된 수로 제작하여 작품마다 에디션 번호를 붙여 전시, 판매하는 경우인데 물론 작가 본인의 승인 범위 내의 작품 수를 의미하며 판화, 사진, 조각 등의 분야별로, 작가별로 그 수의 차이는 있을 것이다. 저자의 사진작품 경우는 현재 그 에디션의 최고한도를 5로 정하여 창작하고 있다.

〈샘〉 작품의 유명세를 아내에게 설명해 주자 이해할 수 없다는 표정인데 솔직히 아름답지도, 매력적이지도 않은 〈샘〉은 저자에게도 의문이 많은 것이 유명해서 유명하기 때문인가 다시 생각해 본다.

(3) 초현실주의(Surrealism)

○ **르네 마그리트**(Rene Magritte, 1898~1967)

저자는 창작 활동을 해 가면서 나름대로 상상의 날개를 정리하여 가고 있다. 예술작품은 무관심하게 우연히 생겨난 현상도 아니고 정신생활 속에서 무관심하게 머물러 있는 현상도 아니며 계속해서 창조하는 능동적인 힘을 가지고 움직여야 하는 것이 예술 활동이지 않은가 생각하며 창작 활동에 임하고 있다. 그래서 언제나 심심하지 않고 한편으로는 재미도 느끼며 붓을 잡는 동안에는 시간 가는 줄 모르고 지낼 때가 적지 않다. 그러한 점에서 저자에게 폭넓은 상상의 날개를 달게 하여 주는 르네 마그리트 같은 작가를 알게 된 것도 큰 소득으로 생각한다.

저자가 마그리트 작품을 만난 곳은 LACMA(엘에이 카운티 미술관), SFMoMA(샌프란시스코 현대 미술관) 그리고 경주의 우양 미술관이다. 마그리트의 그림이나 사진을 보면 무엇을 의미하는지 혼란스러울 경우가 많다. 그러나 초현실주의(Surrealism) 마그리트가 표현하고자 하는 원칙만 이해하면 그다음에는 감상자의 감상에 따르면 되지 않을까 생각하여 본다. 즉, '우리가 상대방을 보고 있다면 그 사람의 얼굴이 그 사람의 본성을 표명하는 도구가 아니고 단순히 겉으로 보이는 모습 뿐 이라는 것'이다. 마그리트의 작품을 감상하도록 하자.

-〈이미지의 반역(The Treachery of Image)〉

: 부제 〈이것은 파이프가 아니다〉

-〈개인적 가치들(Personal Values)〉

-⟨치유자(The Healer)⟩

-⟨자유주의자(The Liberator)⟩

마그리트는 1898년 벨기에 남부 레신에서 양복 재단사인 아버지, 모자가게를 운영하는 어머니 집에서 태어났다. 브뤼셀 아카데미에서 현대 미술을 공부한 후 의류광고, 디자인하다가 청년 시절에는 파리에서 초현실 작가들과 교류했다. 초창기에는 사람, 풍경, 물체를 중심으로 그리다가 점차 독특한 세계를 조밀(稠密)하게 그리기 시작하여 언어와 이미지 간의 애매한 관계를 표현하는 화풍을 세우며 결국은 전후 대중예술(Pop Art)에도 영향을 끼치게 했다. 화가가 대상을 매우 사실적으로 그려 내도 그것은 대상의 재현일 뿐 그 자체는 될 수가 없다는 논리를 마그리트는 확립하게 된 것이다.

저자가 LACMA에서 탐사한 마그리트의 30호 정도의 유화 ⟨이것은 파이프가 아니다⟩라는 부제가 달린 ⟨이미지의 반역(The Treachery of Image)⟩ (1929)을 보았을 때 이 그림이 마그리트의 걸작이며 현대 미술의 아이콘이라는 정보는 가지고 있었지만 깊이 생각할 수밖에 없었다. 담배 파이프를 정밀하게 그려 놓고 불

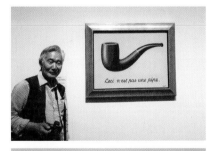

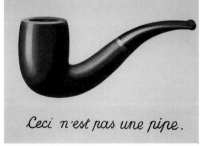

🔼 ⟨이미지의 반역⟩ 1929. LACMA

어(佛語)로 파이프가 아니라고 광고 스타일로 표현된 이 그림은 관객에게 메시지를 숙고하도록 유도하고 있었다. 파이프 그림이므로 담배를 피울 수도 없고 파이프를 그린 그림이므로 파이프는 아니라는 것이다. 언어와 이미지의 간극(間隙)을 표시하면서 그림을 보는 사람에게 시각적, 철학적 생각을 깊이 하라는 메시지라고 본다. 안내자는 마그리트가 이 그림에서 문자를 사용함에 따라 젊은 세대 작가인 Roy Lichtenstein, Jasper Johns 등에도 영향을 주었다고 설명한 것이 기억에 새롭다. 마그리트는 초현실주의 사진작가이다. 그러나 본인은 사진작가로 생각하지를 않았다. 그가 수많은 사진과 영상까지도 남겼지만, 전시에 내놓지를 않았다. 그것은 사진이 단순히 이미지를 보존하는 수단을 뛰어넘어 마그리트의 생각을 이해하는 실마리이자 재현해 주는 사진은 표현 매체로 보고 회화에만 열중하였다.

마그리트는 브뤼셀이나 파리에서도 스튜디오를 쓰지 않고 거실 구석 밝은 창가에서 그림만을 그렸다. 그림도 심미적(審美的)인 것보다 시적 또는 철학적 사고의 결과물로 보고 사진을 그림모델로 하거나 똑같은 포즈로 사진을 찍는 등 불가분의 관계로 했다.

SFMoMA에서 감상한 또 다른 마그리트의 1952년 유화작품인 〈개인적 가치들(Personal Values)〉을 감상해 보자.

우리는 이 그림에서 알아볼 수 있는 물건들이 가득한 방에서 매우 혼란스러운 느낌을 받는다. 자세히 보면 방의 벽 내부는 푸른 하늘과 함께 안팎이 뒤집혔다는 것을 알았을 때 우리는 조화롭지 못함을 심하게 느낀다. 사진처럼 정밀하게 그렸지만 평범한 것들이 무엇인가

⬆ 〈개인적 가치들〉 1952. SFMoMA

의 비전을 제시하지 못하고 있다는 점을 느끼게 하는 것이다. 물체와
물체의 상호관계를 묘사한 것인데 이는 우리의 습관적인 감정이나
관계가 그것들과 연결되어 있지를 못하고 있다.

　머리빗, 면도솔, 유리잔, 침대…… 이 모두가 부조화이다. 과연 마
그리트는 이 그림에서 무엇을 암시하고 있을까, 심사숙고하여 본다.
2019년 9월 경주 우양 미술관에서는 르네 마그리트의 사진과 회화
특별전-〈흥미로운 상상〉이 있었다. 저자가 감상한 회화 한 점을 비
교 감상하여 보자.

　1937년도 유화작품인 〈치유자(The Healer)〉인데 마그리트는 그림 제
목이 그림의 내용을 설명하는 그 상호관계를 설정하는 단계부터 우
리를 생각하게 만든다.

⬆ 〈치유자〉 1937. 우양 미술관(왼쪽)　　⬆ 〈자유주의자〉 1947. LACMA(오른쪽)

이 역시 평소와는 다른 눈으로 보아야 하는 그림을 그렸다.

LACMA에서 감상한 〈이미지의 반역〉 옆자리에 전시된 〈자유주의자(The Liberator)〉(1947)와 비교하면 더욱 흥미 있다.

1937년 작품 〈치유자〉의 그림을 보면 얼굴과 몸통은 붉은 천과 새장으로 가려져 있고 새장 안에는 2마리의 비둘기와 여행 가방이 왼손에, 지팡이는 오른손에 들려있고 1947년 유화작품 〈자유주의자〉역시 얼굴과 가슴은 붉은 천과 흰 막으로 가려있고 그곳에는 술잔과담배 그리고 열쇠들이 그려 있고 왼손은 지팡이를 오른손에는 트로피와 서류가방이 놓여 있다.

무엇을 암시할까. 오브제의 예상치 못한 결합을 통하여 우리에게신비감을 제시하는 것이 마그리트의 화법이기도 하지만 정확한 이해를 위하여 LACMA 안내자에게 질문하여 보니 그 역시 "As you see

it……"이다.

제목이 아닌 평소 상식을 의심해 보는 해석을 해야 하지 않을까 한다.

그의 작품을 한참 보고 있으면 낯섦과 기묘함이 생각을 어지럽힌다. 그러면서도 호기심을 계속 유발한다. 더욱이 두 그림 경우는 더욱 그렇다. 현실과 비현실성, 명상과 행위가 교차하는 초 현실성, 인간에게 주어진 신의 축복 중 하나가 상상의 자유를 가진 것이 아닐까.

(4) 움직이는 조각 예술(Kinetic Art)

○ **알렉산더 칼더**(Alexander Calder, 1898~1976)

키네틱아트(Kinetic Art)는 공기의 흐름이나 형태의 구조에 따라 상하좌우로 움직여 변화를 주는 움직이는 조각 예술을 말한다. 미국을 대표하는 예술가이자 세계적으로 알려져서 그런가, SFMoMA의 3층 전시실 상당 부분에는 칼더의 여러 형태의 조각 작품이 전시되어 있었다.

그는 미국 펜실베이니아 출신으로 조각 모빌(Mobile)을 창안하여 20세기 현대 미술의 영역을 확장했다. 조각가인 아버지로부터 영향을 받아 어릴 적부터 스스로 도구나 장난감을 만드는 취미를 키우고 대학에서는 기계공학을 전공하였으나 조각가 집안의 영향으로 본격적으로 미술공부를 하였다. 1926년도부터는 주로 파리에 머물면서 뒤샹과 친분을 쌓았고 모빌(Mobile)이라는 용어도 마르셀 뒤샹이 붙여준 이름으로 알려져 있다.

모빌 작품은 천장에 매다는 Ceilling-Hug Mobile 형태(사진 A)와 바닥에 밑부분이 고정되어 움직이는 Standing Mobile의 형태(사진 B)

로 구분되는데 움직이는 작품 모두는 공기 흐름에 따라 움직이게 되어 있다. 물론 칼더의 작품 중에는 영구히 움직이지 않는 Stable 형태 (사진 C)의 조각 작품도 있다.

🔼 사진 A 〈Double Gong〉 1953. SFMoMA　　🔼 사진 A 〈Fishy〉 1962. SFMoMA

🔼 사진 B 〈Three Discs〉　🔼 사진 B 〈거대한 주름〉　🔼 사진 C 〈Le Ce'pe〉
　1967. SFMoMA　　　　1971.　　　　　　　 1963. 신세계백화점 본점
　　　　　　　　　　리움 삼성 미술관

SFMoMA에서 탐사한 그의 작품인 〈Double Gong〉은 성인 두 사람이 양팔을 벌려야 할 정도의 크기다. 애초 베네수엘라 해변에 거주하는 소장자의 의견도 참작하여 바닷바람에 흔들리고 자연스럽게 회전할 수 있는 작품이 디자인되었다 하며 계단식 도장 강판으로 작업

하고 열대 대기의 밝은 색상과 보이지 않는 자연의 힘을 작품에 반영하였다는 안내자의 설명이 있었다.

〈Double Gong〉 작품 옆에 전시된 〈Fishy〉 역시 천정형 Mobile 작품으로 움직일 때마다 물과 물고기의 움직이는 힘을 느낄 수 있는 형태이다.

삼성 리움 미술관에서는 칼더 작가의 Standing Mobile형 작품 〈거대한 주름〉을 볼 수 있는데 그 형태가 SFMoMA의 〈Three Discs〉와 유사하다. 안내자료를 자세히 살펴보니 "칼더는 움직일 때마다 그 형태가 바뀌어

⬆ 〈Aquarium〉 1929. SFMoMA

4차원적 드로잉"이라는 표현을 쓰고 있었는데 우리가 사는 공간이 3차원(1차원은 점, 2차원은 평면, 3차원은 입체)이라면 3차원보다 더 넓은 공간에 힘이 존재하는 곳, 4차원이라는 논리 아닌가 생각하여 본다.

신세계백화점 본점에는 Stable 형태의 육중하지만 날렵하고 경쾌한 감정을 주는 칼더의 작품 〈Le Ce'pe〉을 감상할 수 있다. 칼더의 초창기 시절인 나이 31세 때 작품인 〈Aquarium〉을 SFMoMA에서 감상하여 보자.

강철 와이어를 수작업으로 물고기, 달팽이, 식물이 들어 있는 어항 〈Aquarium〉을 창작하면서 칼더는 이미 움직이는 물고기, 공기의 흐름 등을 작품으로 재현하기를 꿈꾸기 시작했다 한다. SDMA에서 칼더의 또 다른 작품을 감상할 수 있었는데 좀 더 자세한 정보를 입수할 수 있었다. 원래 알렉산더 칼더는 기계공학자(Mechanical Engineer)가 되고자 뉴저지의 호보겐(Hoboken)에서 집중적인 기계공학을 연마하였는데 과정에 회화에도 관심을 기울였다. 파리에서는 추상적 구조 조각에 깊은 관심을 두고 연구했는데 독일 출신 추상회화가 폴 클리(Paul Klee, 1879~1940)와 기하학적 신조형주의 회화의 대가인 피에트 몬들리안(Piet Mondrian, 1872~1944)의 작품에서 영감을 받았다.

파리 수학 중에는 여러 개의 이질적인 건조물들이 움직이는 조각 작품을 전시하였는데 마르셀 뒤샹이 '모빌'(Mobile)이라고 이름을 제안했다는 안내자의 설명이다.

저자가 SDMA에서 감상한 칼더의 1968년도 작품은 〈Beastly Beestinger(야수 같은 벌침 장이)〉인데 작품 높이는 성인의 등신대로서 앞에서 설명한 바 있는 신세계백화점의 Stable형 조각 작품 위에 Mobile형의 작품이 혼합된 Standing Mobile 형식으로서 실내전시장 내의 미세한 공기 흐름과 관객의 발자국 진동 영향 등으로 미세하게 살아 움직이는 작품이었다.

⬆ 〈Beastly Beestinger〉 1968. SDMA

(5) 팝 아트(Popular Art)

팝 아트(Pop Art)는 대중예술이다.

'누구나 그릴 수 있을 것 같은' 그런 관점이 팝 아트의 핵심이다. 1950년대 미국에는 매우 추상적이고 개인적인 미술이 유행하였는데 이는 일반 대중에게는 어렵고 관념적이었다. 이것에 대한 반발로 '누구나 감상할 수 있는 객관적이고 보편적이며 대중적인 미술인 팝 아트'가 인기를 끌게 된 것이다.

촌스럽고 유치한 그림 같지만, 우리가 사는 환경 자체가 촌스럽고 유치한 환경 속에서 우리는 즐겁게 사는 것이 아닐까 한다.

대체로 고전적인 관점에서 유명작품이라면 손으로 직접 그렸어야 되며-복제품이 아니라는 것-값이 비싸야 하며 교양있는 소비층에 소비되며 철학적인 해석이나 사유가 필요한 추상화 등의 그러한 개념인 데 반해 팝 아트는 상류층 관점에서 보면 속물적 일상적 내용으로 볼 수 있으나 대중적이며 대중 소비경제에서 나타나는 소재(코카콜라, 만화, 잡지, 캠벨 수프 등)들 또는 〈모나리자〉 같은 유명 클래식 작품이라도 잡지에 나와 있는 이미지를 실크스크린 등 방식으로 재현시켜 대중이 선호하는 작품으로 탄생하는 것이다.

이러한 대중예술의 주요 작가들을 열거하면 로이 리히텐슈타인, 올덴버그, 앤디 워홀, 로버트 인디애나, 짐 다인, 데이비드 호크니, 제프 쿤스 등을 열거할 수 있는데 저자가 직접 감상할 수 있었던 작품 위주로 감상해 보자.

○ **로이 리히텐슈타인**(Roy Lichtenstein, 1923~1997)

⬆ 〈Happy Tears〉 1964. 삼성 리움 미술관

우리나라에서도 그림 때문에 시끄럽던 때가 있었다. 2007. 11월, 로이 리히텐슈타인의 〈Happy Tears(행복한 눈물)〉 때문이다. 〈행복한 눈물〉은 빨간 머리의 여자가 눈물을 글썽이며 미소 짓고 있는 크지 않은 40호 정도의 그림(96.5× 96.5cm)으로 2002 뉴욕 크리스티 경매에서 낙찰가격이 715

만 9500달러(당시 한화로 86억 5000만 원)이었다.

리히텐슈타인은 앤디 워홀(Andy Warhol), 클래스 올덴버그(Claes Oldenburg)와 함께 1960년대 미국 팝 아트를 대표하는 작가이다. 워홀이 코카콜라, 메릴린 먼로 같은 대중문화 이미지를 각색하여 그렸듯이 리히텐슈타인은 광고, 만화, 잡지 등 대중 눈에 익은 이미지를 변형하여 자기만의 스타일로 만들었다.

자본주의의 상징인 뉴욕 맨해튼에서 1923년에 태어나 뉴욕에서 생을 마감한 뉴욕을 대표하는 예술가인 그는 오하이오 주립대학에서 미술을 전공하고 초창기에는 전통 추상과는 달리 형상성을 뛰어넘는 표현주의인 추상표현주의 화풍에 심취하였다.

1960년에 들어서 만화 등장인물을 환등기 등을 사용, 크게 확장시켜 그림을 그리는데 아들을 위하여 옆 사진과 같은 디즈니 만화주

인공인 미키마우스와 도날드
덕을 그려 준 것이 인기를 끌
어 결과적으로는 새로운 스타
일의 화풍을 이룬 것이었다.

후기에는 만화인쇄를 할 때
나타나는 색의 농도를 결정하
는 망점(網點, benday dots)까지도
똑같이 옮겨 그렸다. 망점들을
이용하여 그린 그림은 언뜻 보기에는 싸구려 촌스러운 색깔의 인쇄
물 같지만, 작가가 하나하나 그려 넣어 인쇄물같이 창작하는 것이다.

저자가 SFMoMA에서 감상
한 리히텐슈타인의 작품을 보
자. 1994년 작품인 누드시리즈
중에 한 작품인 〈Nude with
Yellow Pillow〉를 보면 전반
적으로 비교적 담담한 그림이
다. 검고 굵은 선이 화면을 채
우고 있는 점이 특색이다. 또
한, 여백은 동양화에서 종종
느낄 수 있는 여백의 미도 갖
추고 있고 탁자에는 일부 추
상적 형태의 도형이 자리 잡

고 있지만, 전반적인 느낌은 크고 작은 점들의 배열이 음영을 지배

하고 있을 뿐 리히텐슈타인의 다른 작품과는 원색도 없이 담백한 화
풍이다. 〈행복한 눈물〉과 같은 그림에서 나타나는 밝은 색감은 없다.
명색이 누드라고 하지만 육감적 느낌은 전혀 없고 담백한 화가의 시
각이 보인다. 저자가 보기에는 리히텐슈타인도 이 그림을 그릴 때는
71세가 넘는 완숙의 단계에 들어 담백한 화풍으로 변신하는 것이 아
닌가 추정해 본다.

⬆ 〈Girl before a Mirror〉 피카소. 1932. 자료사진(왼쪽)
⬆ 〈Nude at Vanity〉 1994. SFMoMA(오른쪽)

　　SFMoMA에서 감상한 다음 그림에서도 유사한 현상을 보인다. 리
히텐슈타인의 〈Nude at Vanity〉는 피카소의 1932년도 작품, 거울
에 비치는 여인 자신의 못난 모습을 강조하는 모습을 그렸다는 〈Girl
before a Mirror〉를 보고 수정하여 그렸다고 안내자는 설명하고 있
었다.

참고로 두 작품을 비교하여 보면 리히텐슈타인은 두껍고 검은 선으로 여인상을 추적하여 그렸고 여자 얼굴을 돋보이려고 배경에 노란색을 사용하였으며 피부와 입술을 강조하기 위해 붉은색과 점의 크기를 활용하여 피카소의 그림과 같이 '강렬함과 색의 연관성'을 그렸다. 리히텐슈타인은 대중적인 만화 소재 이외 미술사적 참고문헌도 작품에 종종 활용했다.

대중적이고 일상적인 것을 소재로 하여 기계적인 인쇄로 생긴 점, 망점(網點, benday dots)의 크기를 달리하여 음영을 표시하거나 밝은색과 대담한 검은 선 또는 단색 등으로 그린 그림을 처음에는 이것도 예술인가 하는 의문이 제기되었지만, 이제는 우리에게 친숙한 예술의 한 분야로 자리 잡은 것이 확실하다.

단돈 10불을 주고 산 리히텐슈타인의 복제품, 포스터를 붙이건 수십억 원을 호가하는 원작의 작품을 미술관에 모시건 그것을 보는 사람은 원작인지 복제품인지 가릴 재간은 없지만, 대량소비시대를 비판하는 작품이 대량복제로 되는 아이러니 속에 우리는 이미 팝 아트 세계로 이미 깊이 들어와 있는 것이다.

○ **로버트 인디에나**(Robert Indiana, 1928~2018)

화면에 가득 채운 〈LOVE〉, 한 치의 오차도 없이 의문이나 공간이 없이 구성되고 너무나도 적나라하게 원색으로 칠해진 단어는 조각과 회화작품이다. 무엇을 의미하고 있음인가. SFMoMA에서 탐방한 실외의 조각 작품 〈LOVE〉는 빨강, 파란색뿐이다. 실내의 회화 유화작

품은 O 자가 45도로 기울어져 있는 등 외형 구성이 조각 작품과 같은데 색깔이 빨강, 검정, 흰색의 배합이다.

누군가 그리워해 본 사람은 알 것이다. 사랑은 문자로 인식되는 것이 아니고 말로나 글로만 표현할 수 있는 것도 아니라고 말이다. 그런데 로버트 인디에나는 작품 〈LOVE〉에서 무엇을 표현하는 것일까. 확실한 글자로 표현했으니 단도직입적인 뜻이라는 것인가.

■ 〈LOVE〉 1973, SFMoMA ■ 〈LOVE〉 1973, SFMoMA

그의 〈LOVE〉이라는 조각 작품은 전 세계에 52개가 설치되어 사랑을 부르짖고 있는데 우리나라에도 두 군데가 설치되어 있다. H 화장품회사와 여의도에 있는 금융회사이다.

1928년 미국 인디에나 출신인 그는 런던에서 수학한 이후 1950년대부터 뉴욕에서 작품활동을 하였는데 복잡하고 화려한 것과는 달리 간결하고 명료한 기하학적인 〈LOVE〉 작품을 주제로 하고 있다.

조각 또는 회화작품 구성에 따라 빨강, 파랑, 황색, 검정, 백색의 오방색을 강렬하고 인상적인 색채배합으로 배색하는데 보이는 바와 같

이 잡다한 설명이 필요 없는 메시지를 전달하고 있다. 로버트 인디에 나는 단어 자체만으로 메시지가 전달되는 〈LOVE〉 이외에 〈EAT〉, 〈DIE〉, 〈HOPE〉 등의 단어를 대문자 원색으로 창작한다.

저자가 사는 동네의 어느 회사는 그리 크지 않은 건물 내 선큰 가든에 로버트 인디에나의 〈HOPE〉 조각 작품을 두고 있다. 임직원 모두에게 희망을 품자는 메시지인 그것으로 보이는데 예술을 이해하는 설치자의 뜻이 달리 보인다. 단도직입적인 사랑과 희망, 직선적이며 여지없이 돌아설 준비가 된 사랑과 희망, 지구 위를 떠돌고 있는 그러한 사랑과 희망이라 하더라도 그

⬆ 〈HOPE〉 Edition 9. 91×91×46cm

실체는 쉽게 사랑하고 치밀하게 계산하는 희망과 사랑이 아닐 텐데 우리는 이렇게 해서라도 그것을 진정으로 북돋우어야 하는가 보다.

○ **앤디 워홀**(Andy Warhol, 1928~1987)

미국 팝 아트의 대표적 작가로는 앤디 워홀과 로이 리히텐슈타인을 꼽는다. 앤디 워홀은 1928년 슬로바키아 출신 이민자 집안에서 태어나 피츠버그 카네기공과대학에서 산업디자인을 공부하고 1949년부터 뉴욕에 정착한 이후 잡지삽화와 광고제작 등의 상업미술로 자리를 잡는다.

결론적으로 얘기하자면 앤디 워홀은 실크스크린 인쇄기법을 활용하여 코카콜라, 캠벨 수프 같은 기성품 외에도 메릴린 먼로, 엘비스 프레슬리, 엘리자베스 테일러 등 배우들의 이미지를 색깔 다르게 반복적으로 제작하면서 대량생산, 대량소비로 대표되는 1960년대 미국 자본주의를 보여 주는 대표적 작가로 자리 잡았다.

🔼 〈Clean Up after Your Dog, Sign〉 1982. SFMoMA

🔼 〈Double-Decker Bus〉 1982. SFMoMA

2019. 6월 저자가 SFMoMA를 탐방하였을 때 전시 안내자는 자기가 앤디 워홀의 작품 중 특히, 그의 사진 분야를 개인적으로 연구하고 있다고 하며 열심히 설명하여 주었다. 앤디 워홀은 그의 경력 기간 중 다양한 사진 매체를 작품에 활용했다며 그는 어렸을 때부터 브라우니 소형카메라로 사진을 즐겨 찍었다고 했다. 1970년대에는 그의 사진작품집 《시각적 일기(Visual Diary)》를 발간도 했다. 그는 35mm 콤팩트 카메라를 이용하여 연속성과 재생산에 관한 관심을 두고 위 사진과 같은 거리 풍경, 표지판, 상점진열대, 유명인사들 모임을 즐겨 찍고 뉴욕의 스튜디오에서는 폴라로이드를 활용하여 꼼꼼하게 배열된 생생한 초상화를 찍어 그러한 것들은 나중에 그의 스크

린 인쇄 작품에 유용하게 활용하였다.

그는 회화뿐만 아니라 출판, 영화, 사진, 광고 등 다양한 분야에서 활동했지만, 순수예술가로서 명성을 쌓고 싶었다. 그래서 그가 전력한 것은 시대를 대표하는 대중문화나 저명인사들이 있는 것들을 중심으로 코카콜라, 슈퍼맨, 메릴린 먼로, 엘비스 프레슬리 등의 이미지에 임의적 색채를 가미하여 반복적으로 묘사하여 순수예술을 공격하듯 창작했다.

저자가 SFMoMA에서 감상한 1964년 작 〈붉은 메릴린 먼로〉 작품은 배경 색깔이 붉은색이다. 제작 당시에 다섯 점을 만들었는데 1m 크기의 정방형으로 배경색만 붉은색, 주황색, 청색, 녹색, 짙은 청색 등이다. 물론 금발 머리에 파란 눈, 붉은 입술은 다섯 점 모두 같다. 슈퍼스타를 모델로 하였지만, 미국 내에서 이 작품들의 가격은 천정부지 시세라고 안내자는 말했다.

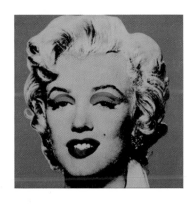

⬆ 〈붉은 메릴린 먼로〉 1964.
SFMoMA

세상은 요지경이라고 했던가. 그의 그러한 그림이 유명하여 지면서 유명스타들은 자기를 그려 달라고 했고, 그래서 앤디 워홀 전시

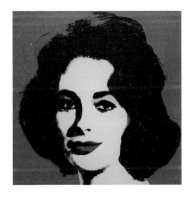

⬆ 〈붉은 엘리자베스 테일러〉 1964
자료사진

장은 스타들이 모이는 파티장과 같이 되었다. 앤디 워홀은 많은 조수 직원을 두고 실크 기법으로 '작업실(The Factory)'에서 작품을 찍어내는 지경이었다. 작가 앤디 워홀은 자신을 '기계'라고 했고 아틀리에를 '공장(Factory)'이라고 했다.

한편에서는 앤디 워홀 작품은 '깊이가 없는 사냥꾼'이라고 힐난하였지만, 현대사회가 만들어 낸 대중작가로서 특히, 세계 2차 대전 후 미국의 경제적 힘에 편승하여 운 좋게 미국적인 것으로 세계적인 작가 반열에 오른 것이다.

예술 같지 않은 것을 예술로 승화시킨 그의 실험정신을 높이 평가하고 대중적인 것에 미적 표현을 부여하여 아날로그적 디지털 예술이라고 보아야 한다고 전문가들은 평가하지만, 나라의 세력에 비하여 원초적인 문화적 배경의 결핍, 전통의 부재, 그러한 콤플렉스가 앤디 워홀 같은 대중예술을 키운 것은 아닐까 감히 생각도 하여 본다.

○ **짐 다인**(Jim Dine, 1935~)

짐 다인은 미국의 살아 있는 팝 아트의 거장으로 회자되고 있으나 예술가이면서 시인인 그는 스스로 팝 아트 작가가 아니라고 할 정도의 회화 대상에 대하여 대중적 이미지보다는 개성적 이미지 표현이 강한 회화, 조각, 판화 작가이다.

1935년 오하이오주 신시내티 출신인 그는 1957년에 오하이오대학에서 미술사를 공부한 후 뉴욕으로 가서 클래스 올덴버그 등과 같이 활동하면서 페인트를 몸에 쏟아붓는 행위예술(Happening)과 프로젝트 전시에 참여하는 등 표현성이 강한 창작 활동에 열성이었다. 1960년

대에는 로이 리히텐슈타인과 같이 일상 소비생활 속의 하찮은 도구, 물건 등 키치(Kitsch)한 것들을 예술 속에 끌어들이는 작품을 발표하였다. 즉, 실내 가운, 신발, 하트모양, 망치, 장갑, 기타연장 도구 등을 오브제로 선택하였으며 그것들을 감각적이며 위트 넘치는 미술 형식으로 작업하였는데 이를테면 캔버스에 공구를 붙여 창작하는 방식이었다.

1970년대에는 외형적 추구보다 자신의 내면에 자리 잡은 열정, 고뇌, 환희 등을 표현하는 드로잉에 집중하여 당시에 유행하던 지나치게 추상적이던 추상표현주의(Abstract Expressionism)에 반하여 형상성 회복을 추구하는 신표현주의(Neo-Expressionism)를 추구하였다.

저자가 시애틀 미술관(SAM)을 탐방하였을 때 감상한 망치와 기름 묻은 작업 장갑 등이 걸려 있는 회화를 보고 무심히 지나치려다가 다시 걸음을 멈추고 자세히 감상 한 일이 있었고 안내자의 설명이 있으면서 팝 아트의 현존작가 중, 유일한 전시작품이라 하여 자세히 알게 된 바 있다. 저자가 알고 있는 상식의 빈곤함을 또 한 번 실감했다.

〈Our Life Here〉 1972. SAM

1972년도 작품인 〈Our Life Here〉이다. 캔버스에 유화, 그리고 보이는 오브제(Objects)이다.

저자는 평면으로 보기에는 입체감이 나타나지를 않아 측면에

서도 헌팅을 하여 보았다. 각 오브제가 걸려 있는 캔버스는 황토색의 벽이며 벽에는 일련번호가 있으며 1. 기름 묻은 장갑 2. 구멍 파기용 송곳 3~5. 기타 공구들 6. 표면 고르기 솔 7~11. 또 다른 공구들 12. 주머니칼 13. 기름걸레 14. 접이식 가위들이 걸려 있다. 표시된 번호별로 걸려 있는 오브제들은 무엇을 의미하고 있을까.

그의 또 다른 작품을 보자. 2001년도 작품인 〈In the Middle, by Ourselves〉이다. 거의 300호가 넘을 대형 캔버스와 나무 패널 위에 찬란한 색채로 구성된 정방형 칸이 화면을 구성하고 그 안에는 실제의 각종 망치류가 10개, 나무 자르기 용 톱, 대형 드라이버, 도끼, 큰 칼, 심지어는 잭키(Jack), 여러 가지 각목들이 걸려 있다. 저자는 이 작품의 입체감을 위하여 측면에서도 헌팅하였는데 과연 이 그림은 무엇을 의미하고 있을까.

⬆ 〈In the Middle, by Ourselves〉 2001. SAM

짐 다인이 어렸을 때는 철물점을 운영하는 할아버지 가게에서 놀았다는데 그 기억을 재생한 것들인가.

두 작품캔버스 등에 무겁게 장식품으로 달린 각종 도구는 무엇을 뜻하고 있을까. 한편으로는 각 도구-오브제들은 굵고 강하고 거칠어 보이지만 어딘가 따스한 온기와 체취를 분명히 풍기고 있다.

각 도구는 작가의 정신이고 마음을 표시하는 것은 아닐까. 도구들을 이용한 삶과 그 도구를 활용하는 삶, 누구나 그러한 연장들을 사용하는 삶들은 그 도구의 연속은 아닐까. 그러한 도구들을 활용함으로써 자신에 붙어 있는 약간의 명예와 권력 그리고 금전적 축적들은 삶의 도구들뿐인데 인간은 그 선후를 가리지 못하고 있는 것은 아닐까.

짐 다인은 팝 아트에 관심을 두고 있으나 현대 물질문명 속의 현실과 환경을 표현하고자 팝 아트의 대중적 이미지보다 개성적 이미지에 관심을 두었다는 것이다. 오브제와 회화를 일치시키려는 그의 노력, 작가의 내면적 세계를 적극적으로 표출시키려는 추상적이지만은 아닌 구체적인 표현, 신표현주의 화풍을 띄고 있는데 짐 다인은 회화, 조각, 판화를 섞어가며 팝 아트의 강렬한 아름다움을 표현하고 있는 것으로 보인다.

짐 다인의 신표현주의에 박수를 보내며 수채화를 하는 저자 관점에서 다시 한번 생각을 해 본다. 틀에 갇힌 오브제의 형상만을 표현하는 저자의 것은 어떻게 변화해야 할까 하고⋯⋯.

○ **데이비드 호크니**(David Hockney, 1937~)

예술은 무엇이고 미술은 무엇일까. 그것은 우리를 어떻게 달라지게 하는 것일까. 시선을 조금만 비틀어도 모든 것이 예술이 된다면 미술을 전공하지 아니한 어느 사람도 곳곳에서 만날 수 있는 것이 예술이지 않을까.

2019. 3~8월 기간 중 서울 시립미술관에서 열린 '데이비드 호크니' 전시에는 37만 5350명이 관람하여 화제를 모았다.

🔼 서울 시립미술관 호크니 전시 마지막 날에도
　운집한 젊은 관람객

저자가 미주 미술관을 탐방한 후 전시 막바지인 뜨거운 8월 전시 마지막 날에 일찍 전시장에 도착하였음에도 관람객은 줄지어 있었다.

도대체 무슨 일이 있었던 것일까. 일반적으로 명화전시라면 관람객은 그림을 익히 알거나 학부모 등으로 가름 될 텐데 나중에 알려진 사실로는 20~30대가 주류를 이루었고 그 전시 관람 이유도 호크니를 잘 알거나 취향에 맞는 등의 이유였다며 또한 그들 간에 입소문이 크게 작용했다는 것이다. 결국, 호크니의 한국 첫나들이 전시회임에도 그의 작품 취향이 '통속적인 스타일을 세련된 방식으로 스냅과 같은 정경'을 그리는 팝 아트 형식이 그러한 관객들의 호응에 맞지 않고서는 일어날 수 없었다는 결론이 아닌가 한다.

호크니는 영국에서 태어나 영국 왕립 미술학교에서 미술공부를 하고 1960년대에 판화, 수채화, 드로잉, 사진, 컴퓨터를 통한 드로잉 등 다양한 매체를 통한 작품활동을 하고 사진작가이자 팝 아트 화가로 명성을 쌓았다.

1950년대부터 2017년까지 제작된 회화, 드로잉, 판화, 사진 등 133점을 런던 테이트(Tate) 미술관과 협동으로 아시아 최초로 전시하였던 그의 작품을 보면 현재 백발의 할아버지 작가임에도 끊임없는 시도를 통하여 자신의 스타일을 발전시켰기 때문에 가장 값비싼 작가(?)가 되지 않았는가 한다.

호크니의 1972년 82세 때의 작품 〈예술가의 초상〉은 2018. 11월 경매가격 9천31만 달러로 미국의 현존 조각가인 '제프 쿤스'의 〈토끼〉 조각품의 2019. 5월 경매금액 9천107만 5000달러 직전까지는 세계에서 생존작가로 가장 값비싼 작가의 명성을 가지고 있었다.

〈예술가의 초상(Portrait of an Artist)〉은 305×214cm 크기의 아크릴 작품으로 수영장 안에 있는 두 사람(Pool with Two Figures)을 묘사하고 있는데 1명은 수중에 떠서 수영하고 있고 다른 1명은 수영장 밖에서 붉은 재킷을 입고 이를 쳐

⬆ 〈예술가의 초상〉 1972. 자료사진

다보고 있는 스냅사진과 같은 정경을 그렸다. 호크니는 수백 장의 모델을 촬영한 사진을 재료로 하여 이 그림을 그렸다고 하는데 영국에

서 작품활동을 하던 그가 LA를 방문한 이래 '밝은 태양, 수영장과 그것들이 내가 본 어느 도시보다 흥분하게 되어 이 그림을 그리게 되었다'라고 술회하였다는데 불행하게도 서울전시에 이 작품은 없었다.

또 다른 수영장 시리즈로서 호크니의 대표작인 1967년 작품 〈더 큰 첨벙〉으로 해석된 〈스플래시(A Bigger Splash)〉는 추상적 예술을 나타내고 있는데 물의 투명성을 포착하면서 물방울은 추상표현주의적으로, 건물은 모더니즘 한 격자형으로 표현하고 있다고 안내설명이 있었다.

이 그림은 캘리포니아대학에서 강의하던 때 촬영한 사진을 기본으로 아크릴 물감으로 그린 것인데 200호 정도의 대형 정방형그림이었다.

⬇ 〈A Bigger Splash〉 1967. 서울 시립미술관

1964년 미국 LA 산타모니카로 이주하여 화창하고 자유로운 분위기에 반하여 사는 도시를 그렸다. 그는 전통적인 화법에 사진과 디지털 기술을 접목하여 햇볕이 내리쬐는 날씨와 투명한 수영장의 물과 물방울 튀는 모습에 큰 노력을 기울여 표현하여 보는 관객에게 경쾌함을 주고 있다.

수영장은 보드에서 뛰어내린 눈에 보이지 않는 인물에 의하여 물보라에 의하여 출렁이는 모습이다. 수영장 시리즈에는 사람이 한두 명 또는 아예 없기까지 하지만 정적인 공간에서 펼쳐지는 상상의 힘을 느끼게 한다.

전문가들은 수영장 시리즈 작품에서 호크니 팝 아트의 독창성을 이루고 있다고 한다. 2014년도 영국전시에서는 〈더 큰 첨벙〉 작품이 영국인들에게 제일 인기를 끌었던 작품으로 알려졌다.

또 다른 호크니 작품을 감상하여 보자. 30호 정도 크기의 1990년도 작품인 〈물결(The Wave)〉은 종이에 석판화 작품으로 호크니가 LA 인근 말리브에 거주하던 시절에 제작한 것으로 설명되고 있었다. 물감

⬆ 〈The Wave〉 1990. 서울 시립미술관

의 농도와 붓 터치 그리고 사무용 컬러프린터를 이용하여 표현한 물결은 자연주의적인 형태로 보이지만 호크니는 자연의 추상적 형태에 관하여 연구하여 물의 움직임을 작위적이지 않고 감각적으로 표현했

음을 알 수 있다.

○ **제프 쿤스**(Jeff Koons, 1955~)

제프 쿤스를 소개하는 세상의 평가는 다양하다. 그는 앤디 워홀의 뒤를 잇는 네오 팝 아티스트로서 성공한 세일즈 아티스트, 공장과 같은 스튜디오에서 30여 명의 조수와 같이 작품을 생산하는 키치(Kitsch) 예술의 왕, 현재 미국의 대중문화와 일상생활을 소재로 현존하는 제일 비싼 조각 작가 등등으로 알려져 있다.

저자가 제프 쿤스 작가의 정보를 처음 알게 된 때는 공·사직을 모두 끝낸 이후 국내 유수 D 화학 그룹의 사외이사 재직 시인 2010년 S 경제연구소 주최로 '현대예술의 흐름'에 관한 강연에서 제프 쿤스의 작품소개를 듣고 나서부터이다.

LA의 더 브로드(The Broad), 12만 제곱피트의 아름다운 건물에 브로드 재단의 세계 유수의 최고가의 컬렉션 2천 점의 예술품이 소장 전시되는 아트 뮤지엄은 입장료는 없지만, 예약이 쉽지 않은 인기 높은 곳이라는 사실을 나중에 알게 되었다. 전후 세계적으로 저명한 현대 미술품을 50여 년간 집중적으로 컬렉션, 전시하며 미국의 아이콘이라고 자부하는 자선 집단의 헌신적 자세가 부럽기도 하다. 자선가 엘리 브로드는 자랑스럽게 다음과 같이 안내서에 밝히고 있었다.

I like the fact that art reflects what's happening in the world how artists see the world. -Eli & Edythe-

줄을 잘못 서는 바람에 낯 뜨겁게 신속 입장하였지만, 일반 여행객

처지로서는 예약으로 쉽게 출입하기 어려운 점이 아쉬운 미술관이다.

입장하면서 몇 분 지나지 않아 저자는 말없이 그 자리에 서 있을 수밖에 없었다. 언젠가 볼 수 있으려나 하고 꿈에 그리던 제프 쿤스의 유명작품을 볼 수 있었기 때문이었다. 제프 쿤스의 작품을 탐방하여 보기로 하자.

〈제프 쿤스 작품 개요〉

2008년 현대 미술가로는 처음으로 프랑스 베르사유궁 안에서 전시를 열어 세계의 시선을 끌었다는 주제로 조찬강의를 들었을 때 그에 관한 경영학적 분석은 자기 홍보와 쇼맨십이 매우 훌륭하고 창조경영에 성공한 아티스트라고 일컬었다. 특히 1977년 시카고 메릴랜드 예술대학을 졸업 후 1980년부터 창작 활동을 하는데 항상 새로운 것에 대한 창작 열의가 컸던 것으로 설명하고 있다.

더 브로드의 설명에 따르면 제프 쿤스는 어린 나이에 아버지의 가구전시장을 통해 발표와 상업의 힘을 알게 되었고 고전적인 그림과 조각에서 영향을 받은 쿤스는 큰 규모와 화려하고 비유적인 전통에서 아동용 장난감, 인형조각품, 기능성 가정용 물체와 같은 대량생산된 형태를 창조성, 소비주의 등을 기념하는 기념물을 팝 아트로 리메이크하였다. 그리고 작품의 소재성과 형태의 완벽성을 위하여 스테인리스강, 알루미늄, 도자기, 오일페인트 등 다양한 재료와 세련된 방법을 통하여 작품을 완성하는 데 노력을 다한 것으로 설명하고 있었다.

⬆ 〈Balloon Dog〉(Blue)
1994~2000. The Broad

그의 작품에는 낙천주의가 있고 역사가 있으며 개성, 그리고 섹스가 스며들어 있다. 그의 작품을 대할 때 관람객은 기쁨이 자연스럽고 재미있게 전달하여지는 것을 느끼게 하는 것도 특징이라 할 수 있다.

더 브로드에서 감상한 제프 쿤스의 1994년도 작품〈Balloon Dog〉(Blue)를 보면 명제와 같이 푸른색 풍선 강아지는 높이와 길이는 약 3m, 3.5m 정도의 고무풍선으로 강아지를 만든 것처럼 공기 주입구까지 달려 있는데 작품 재질은 거울같이 비치는 푸른색으로 코팅된 스테인리스강의 거대한 강아지 형태로 추상화시켜 작품 앞에 서면 자신의 왜곡된 반사가 작품에 비치도록 하여 향수에 잠기게 한다.

생일, 휴일, 기타 파티에 쓰이는 각종 풍선을 쿤스는 푸른 강아지 형태의 풍선으로 추상화시키고 인간의 성적 해부학(Human Sexual Anatomy)을 풍선 푸른 강아지 형태로 언급하여 향수에 젖게 하는 경우가 많다고 안내자는 설명하고 있었다.

또 다른 작품을 보자. 쿤스의 1988년도 작품인 〈마이클 잭슨과 버블(Michael Jackson and Bubbles)〉(마이클 잭슨과 그의 애완 원숭이 버블)이다. 이 작품은 도자기로 3개를 만들었는데 그중 하나가 더 브로드 컬렉션에 소장하게 되었다고 안내자는 자랑스럽게 설명하나 장난감 같은 키치적

대상을 새로운 미학적 가치로
창조한 쿤스의 능력, 그러나 유
명스타의 어딘가 외로운 심정을
전달하고 있는 것 같다.

⬆ 〈Michael Jackson and Bubbles〉
1988. The Broad

쿤스의 〈튤립(Tulips)〉(1995~2004)
을 보자. 크롬 스테인리스 스틸
제품인 〈튤립〉은 길이와 폭이
4~5m가 족히 되어 보이는 화
려한 색상의 일곱 송이 〈튤립〉
이다. 이 작품 역시 〈푸른 강아
지〉 작품과 같이 표면이 색깔별
로 코팅되어 빛의 반사와 시각
에 따라 그 화려함을 달리하고
있었다.

⬆ 〈Tulips〉 1995~2004. The Broad

한편으로 보기에는 키치한 것을 고급화시켰다는 생각을 떨쳐 버릴
수 없었다. 어른들의 동심을 자극하는 대중적 상품을 모티브로 예술
로 승화시킨 것……. 누구나 예술가가 될 수 있다고 말하였지만 제프
쿤스만 이러한 작업을 완성할 수 있었다는 것은 무슨 이유에서일까
하고 반문하여도 본다.

앞서 데이비드 호크니의 생존 최고가격 자리를 제프 쿤스의 〈토끼〉
작품에 내주게 되었다고 설명한 바 있어 그 내용을 자세히 보면 쿤스
는 홍당무를 들고 있는 토끼시리즈로 모두 4개를 만들었는데 그중 개

⬆ 〈Rabbit〉 1986. 자료사진

⬆ 〈Sacred Heart〉 1980.
신세계백화점 본점

인소장품 하나가 2019. 5월 뉴욕 크리스티 경매에서 낙찰된 〈토끼(Rabbit)〉(1986)는 높이가 약 1m 정도인 스테인리스 스틸 제품인데 당시 한화로 약 1084억 원에 해당한다.

　제프 쿤스의 작품으로 신세계백화점 본점 6층에 있는 〈성심(聖心, Sacred Heart)〉을 감상하여 보자. 이 작품은 1980년대 중반에 시작된 쿤스의 축하(Celebration)시리즈에 속하는 작품으로 일상적으로 주고받는 초콜릿 선물이라는 의미 이외에도 종교적인 상징을 내포하고 있다.

　〈성심(聖心)〉이라는 의미는 가톨릭교에서 그리스도의 사랑과 속죄를 상징한다. 작가는 초콜릿이라는 일상적 소비의 모티브를 감각적인 형태로 보여줌으로써 보는 사람들에게 시각적인 즐거움을 느끼게 한다고 하였다.

　앞서 SFMoMA에서 감상한 바 있는 마르셀 뒤상의 1917년도 작품 〈샘(Fountain)〉이 처음 제작·전시되었을 당시에는 세간의 평가를 받지도 못하고 원작은 쓰레기로 소멸하는 수모를 당하였으나 작가의 사

후 한참 뒤에 생존 때 재생된 작품이 고가로 재평가를 받는 것이 진정한 작품 가치이며 시장가치인지, 현존하는 제프 쿤스의 〈토끼〉 작품의 경매가격이 9500만 불 상당이 진정한 시장가치 인지는 오랜 세월이 지난 후에 판가름 나지 않을까 하는 걱정 아닌 걱정도 해 본다.

세계적인 미술잡지 《ART news》, 언제의 특집기사인지는 기억에 없으나 100년 후에 살아남을 미술작가 반열에는 제프 쿤스의 명단은 들어 있지 않았다는 기사를 읽은 기억이 새롭다. 그러함에도 불구하고 제프 쿤스 아티스트는 상업적으로 계속 성공하고 있음을 확인할 수 있는 것은 무엇을 뜻하고 있는지 많은 점을 시사한다.

분명한 것은 생존문제에서 벗어나게 된 인간이 시대적 흐름에 따라 아름다움에 대하여 작가 나름대로 깊이 생각하고 표현하기 시작했으며 그 시대가 추구해 나아갈 사상과 개념을 상징적으로 창조하고 표현하고 대중에게 기쁨을 전달하는 능력, 새로운 미학적 가치를 누가 빨리 찾아내고 창조하는가, 그러한 문화적 공감표현 창조능력이 세기적인 예술작품 탄생의 원동력이 아니었는지를 곰곰이 생각하여 본다.

심리학에서는 인간이 느끼는 감정을 쾌감, 만족감, 기쁨 등으로 구분할 때 기쁨이라는 감정이 더욱 성숙한 감정이라 한다. 그 이유는 쾌감이나 만족감은 고통이라는 것을 배척하지만 기쁨은 고통까지도 수용하기 때문이라 한다. 느닷없이 예고하지 않은 장소에서 뒤샹의 〈샘〉과 제프 쿤스의 〈풍선 토끼〉 작품 등을 탐방하고 저자가 받은 스탕달 신드롬(Stendhal Syndrome)-예술을 감상하면서 느끼는 감정이 그러한 기쁨이지 않을까 생각하여 본다.

12.

사 진 과

회 화

사 진 과 회 화

❖ **가. 디지털 강국-우리는 모두 사진작가**

현재 우리는 핸드폰 카메라 기능을 이용하여 무한한 상상력을 키우고 있다. 언제 어느 때든지 자연스럽게 풍경과 기념사진을 기록하며 사건 · 사고의 생생한 현장을 접사, 광각, 망원렌즈 기능 등 성능 좋은 핸드폰 카메라 성능을 이용하여 기록하고 있다.

디지털 강국, 대한민국은 온 국민이 사진작가다.

핸드폰 카메라, 디지털카메라, 필름카메라 어느 것이든 하나는 다 가지고 있다. 더욱이 우리의 핸드폰 성능은 이미 세계적으로 인정된 것이기 때문에 누구나 마음만 먹으면 훌륭한 사진을 만들 수 있다. 지금까지 세상에서 가장 많이 팔린 카메라는 휴대전화이고 전화기에 딸린 카메라 기능은 이미 전문적인 도구가 되어 누구나 사진을 찍고

있지만, 사진의 역사와 이론을 좀 더 연구한다면 이는 매우 흥미 있는 분야가 되기도 한다. 그러나 이러한 점에 관하여는 이미 관련 서적이나 이론과 실제를 배울 수 있는 정보가 많으므로 그런 점에 관하여는 설명을 생략하고자 한다.

'폰카가 요즘 카메라보다 좋지 않은가' 하고 의문을 갖는 사람은 '사진 촬영'에 특화된 카메라를 경험해 보지 못했을 가능성이 크다고 본다.

따라서 여건이 허락되어 사진에 관한 취미를 좀 더 깊고 다양하게 하고 싶다면 저자의 경험으로는 먼저 콤팩트 카메라 대신 초·중급 단계의 렌즈 교환식 DSLR(Digital Single Lens Reflex)이나 미러리스 DSLR을 준비하고 해당 제품 회사에서 운영하는 카메라 교실 또는 행정자치단체, 대학교의 평생 교육기관 등에서 운영하는 카메라 이론과 실습 등 여러 학습코스 중 자신에게 적합한 과정을 지속적으로 이수하여 자신의 사진에 관한 소양과 미적 감각을 순차적으로 키우는 것이 제일 무난한 방법이지 않을까 생각되어 추천한다.

❖ 나. 사진의 회화성(繪畵性)과 사진작가의 자세

전자책이 종이책들을 세상에서 없애지를 못하는 것처럼 화가와 사진작가는 공존할 수 있다. 초기 사진 출현 때에는 '오늘 이후 회화는 끝났다'라고 주제를 사실적으로 꼼꼼하게 묘사하는 낭만주의 프랑스 화가 폴 들라로슈(Paul Delaroche, 1797~1859)는 말하였지만, 현재

의 많은 화가는 카메라를 능숙하게 다루고 사진을 가지고 자화상 또는 변덕스러운 날씨의 풍경화를 스케치하는 등 사진을 유용하게 활용한다.

그러나 이처럼 많은 유용성에도 불구하고 사진이 가지는 한계성도 있다. 화가가 마음대로 명도를 조절하거나 보여 주고 싶은 대로 형태를 강조하고 실제의 모습과 상관없이 소기의 목적을 달성할 수 있도록 하는 것은 사진으로서는 불가능하기 때문이다.

여하튼 피카소, 드가, 고갱, 마티스 같은 거장들도 작품의 구도를 위하여 사진을 사용했다는 정황을 생각하면 사진과 회화는 반목의 관계는 아니고 상호·보완의 기능이 많지 않은가 싶다

사진은 예술과 과학이 만난 매체라는 의미에서 출발 된다. 사진은 태생이 복제를 위한 예술이고 기계의 힘을 빌려 제작되는 작품이기에 오리지널 예술품이 갖는 아우라(Aura)를 갖기에는 한계가 있다. 그러나 현대예술의 개념은 크게 변화하여 사진도 하나의 예술 분야로 자리 잡고 있다.

회화도 그러하지만 사진에서 '사진을 찍는 사람의 감각과 열정'은 매우 중요하다. 아무리 가지고 있는 카메라의 하드웨어와 소프트웨어 기능이 좋다 하더라도 '기본에 충실한 사진가의 눈과 감각, 그리고 열정'이 회화 이상으로 중요하다고 느끼고 있다.

그러한 기본적 토대가 있어야 작품으로서의 사진이 창작될 것이기 때문이다. 다만 저자가 DSLR을 다루면서 느끼는 점은 현대사진기

는 기계적 이론이 좀 복잡하다는 것이 애로사항일 뿐이다. 그것을 이해한다면 매우 유용하고 편리한 사진 창작이 된다는 것이다.

❖ 다. 현대사진의 흐름

예술의 역사가 짧아도 2000여 년이 된다고 했을 때 그 분야 중 하나인 사진은 1839년에 프랑스 화가인 루이스 다게르(Louis Daguerre)에 의하여 카메라 옵스 큐(Camera Obscura, 검은 방이라는 라틴어로 빛이 들어오지 않는 검은 상자에 작은 구멍을 통하여 반대편에 상(像)이 맺히는 현상)의 상을 정착시키는 기술을 개발한 이래 200년에 지나지 않아 시간성으로 볼 때 사진예술 분야는 앞으로 얼마나 큰 변화가 다가올지 예측할 수는 없다.

사진 초창기에는 초상화 대용 정도의 시대에서 이제는 아방가르드 사진예술가가 나오기까지 한다. 자본주의 경제가 본격화되면서 사진은 광고사진으로 발전하고 또 한편으로는 일반인들이 맨눈으로는 직접 볼 수 없는 장소와 장면까지도 골라서 분명하게 찍어 내기 때문이다.

회화 분야와 같이 사진에서도 비록 그 역사는 짧아도 시대 흐름에 따라 변천을 하여 왔다. 주장하는 이론에 따라 다를 수도 있지마는 사진 관련 산업과 기술의 발전 등으로 일반적인 현대사진의 흐름을 간결히 요약한다면 아래와 같이 나타나고 있다.

- 1900년 이전까지의 살롱 사진 시대

 -회화주의와 자연주의
- 1900~1940년대의 근대 사진

 -전반기의 시각적인 가치발견(Camera Eye)

 -후반기의 포토 저널리즘 시대(Mass Media)
- 1950~1970년대의 모더니즘, 현대사진의 시작
- 1980~1990년대의 포스트 모더니즘
- 1990년대 이후 포스트 리얼리즘

(1) 샌디에이고 미술관의 20세기 최고
보도사진 기자의 특별전에서

○ **알프레드 아이젠슈테트**(Alfred Eisenstaedt)

2019. 6월 샌디에이고 미술관(SDMA)을 탐방하였을 때 낯익은 사진이 전시되면서 발걸음을 잡고 있었다. 알프레드 아이젠슈테트(Alfred Eisenstaedt, 1898~1995)의 사진 특별전 〈Life and Legacy(삶과 유산)〉이었다.

그는 당초에 독일 출신 사진작가로서 1930년대 독일 포토 저널리즘 분야에서 활동하다가 나치의 탄압을 피하여 1935년 미국으로 이주하여 《LIFE》誌에서 전속 사진기자로 활동하면서 1973년 폐간 시까지 〈Photo Story〉를 담당하는 등 인간의 감정을 추적, 순간 포착하는 착안력이 뛰어난 작가로 알려졌다.

그의 사진 중 2차 세계대전 승전기념일에 발맞추어 뉴욕 타임스퀘어에서 촬영, 《LIFE》誌 표지에 장식 발간된 작품 간호사와 해군 〈수

병의 키스〉는 세계적으로 유명한 사진이 되었다.

1930~1940년대의 대공황 시대의 답답해진 사회심리상태에 단순한 보도사진뿐만 아니라 시민들에게 다정한 감정을 느끼게 하여 주는 사진으로 그가 이바지한 공로는 매우 컸다.

1936년 《TIME》의 발행인 핸리 루스가 창간한 사진 중심의 《LIFE》誌에서 간단한 삽화가 아닌 스토리텔링 장치로서의 그의 사진은 수백만 명 독자층을 형성하는 데 크게 이바지하였는데 TV 이전 시대의 시각적 영향을 주는 데 크게 이바지한 그의 사진 촬영기법은

⬆ 〈수병의 키스〉 1945. 8. 14.
SDMA

　· 솔직한 장면으로 분위기와 감정을 포착하여 전달하고
　· 자연스러운 태도와 표정
　· 평범함 속에서 재미있고 매력적인 것을 포착하며
　· 초점, 셔터 등 기기의 정확한 구사 등이다.

《LIFE》誌 구독료는 신문가판대에서 10센트면 살 수 있어 중산층 수요자를 확보할 수 있었고 1930~1940년대의 인쇄기술의 발전과 사진의 대중전달기능 확보로 사업은 번창하였고 그러할수록 사진에 대한 수요는 크게 확장되어 '사진 기자학의 황금시대(Golden Age of

Photojournalism)'를 이뤘다.

　매주 보는 《LIFE》誌의 생생하고 감동 넘치는 알프레드 아이젠슈테트의 《사진 에세이》는 20세기 미국인들에게 매일 영향을 끼치는 귀중한 정보를 주는 이미지 기록의 생활 일부로 평가되는 주요 일상사였다고 SDMA 전시담당자는 설명하고 있었다. 《LIFE》誌는 1936~1972 기간은 주간, 1978~2000 기간은 월간으로 발행되다가 경영악화로 2000년에 폐간되었다.

　알프레드 아이젠슈테트는 제2차 세계대전, 6 · 25 전쟁, 베트남전쟁 등 많은 분쟁지역에서 생동감 넘치고 신뢰할 수 있는 사진을 창작하였는데 그의 사진을 감상하여 보자.

⬆ 〈뉴욕도서관 계단의 시민들〉 1944. SDMA

　특히 그는 35mm 라이카 카메라로 자연광만을 이용하는 작가로 알려져 있다. 〈뉴욕도서관 계단의 시민들〉을 보면 도서관이라는 정보집중 장소에 양복 차림의 시민들이 무료하게 시간을 달래고 있는 당시의 경제 사정을 설명하고 있으며 이 사진은 화폐자본을 런던에서 뉴욕, 워싱턴으로 이동시키는 미국경제의 우위에도 불구하고 서민들의 고달픈 환경을 잘 표현하고 있다. 1948년 작인 당시에는 대기업 GE 회사의 거대한 기계장치 설비와 왜소하게 보이는 인간-

노동자 작업 모습을 비교하여
표현함으로써 기계화되는 현
대산업 분야에 대한 인간의 주
체성 내지는 노동의 중요성을
암시하고 있다고 보아야 한다.

☝ 〈GE의 노동자 작업〉 1948. SDMA

한편 해방 후인 1946년, 격
동기의 시기에 있던 한반도의
중심인물 백범 김구(白凡 金九,
1876~1949)를 알프레드 아이젠슈테트가 경교장(京橋莊)을 방문하여 촬영
한 사진도 유명하다.

☟ 〈뉴욕 해밀턴 거리 돌보기〉 ☟ 백범 김구.
1942. SDMA 1946. 아이젠슈테트 자료사진

<⟨알프레드 아이젠슈테트의 사진관⟩

알프레드 아이젠슈테트 사진 특별전을 전시하는 SDMA 측에서는 사진을 이해하고 사진 촬영하는 아마추어들에게 알프레드 아이젠슈테트가 생전에 당부하였다는 경구를 작품전 안내에 이렇게 게시하고 있었다.

"Once the Amateur's naive approach and humble willingness to learn fades away, the creative spirit of good photography dies with it. Every professional should remain always in his heart amateur."

"일단 아마추어의 순진한 접근과 배우기를 꺼리는 겸손한 의지가 사라지면 좋은 사진의 창조적 정신은 사라진다. 전문적 사진 자세는 언제나 마음속에 아마추어로 남아 있어야 한다."

(2) 샌프란시스코 현대 미술관의 현대사진 흐름전

○ ⟨흥미로운 사진전⟩–Don't, Photography
and the Art of Mistakes

SFMoMA 탐방 중에 상당히 재미있는 사진 전시를 관람할 수 있었다. 2019. 7~12월 기간 중 개최되고 있었던 사진 전시 타이틀은 ⟨Don't! Photography and the Art of Mistakes⟩였는데 저자는 편의상 ⟨흥미로운 사진전⟩으로 해석·이해하였다.

우리가 흔히 사진을 찍을 때는 햇볕을 등지고 찍는다든지, 초점을 잘 맞춰야 한다든지 하는 여러 매뉴얼을 알고 있어야 하지만 이러한 실수들이 사진에서 새로운 길을 만들어 내고 있다는 주장이다.

SFMoMA의 〈흥미로운 사진〉 전시 포스터

빠르게 찍을 때 남는 잔상(motion blur), 이중노출(double exposure), 렌즈 플레어(lens flare) 등이 작품의 훌륭한 기술이라는 것이다. 프랑스에서 SFMoMA의 사진 큐레이터로 온 사진 박사 크레밍 슈르(Clément Cheroux) 씨는 〈흥미로운 사진전〉에서 강조하는 설

초점이 안 맞은 〈흥미로운 사진〉 SFMoMA

명인데 한편 동감 가는 부분이 있다.

예술은 규칙적인 룰 범위 내에서만 창조되는 것은 아니기 때문이니까.

슈르 박사는 전시 안내에서 또 재미난 얘기를 부언하고 있었다.

"In photography, the biggest difference between an amateur and a professional is the size of the waste basket."

"사진 분야에서 아마추어와 프로페셔널의 가장 큰 차이는 쓰레기통의 크기와 같다"

⬆ 구도, 초점, 노출이 안 맞은 〈흥미로운 사진〉 SFMoMA

○ 또 다른 현대사진의 흐름

SFMoMA에서는 현대사진의 최신 흐름을 엿볼 수 있어 사진을 취미로 하는 저자에게 폭넓은 소양을 쌓게 하는 계기도 되었다.

IT 기기의 놀라운 발전과 편리성은 우리의 현대생활을 폭넓고 행복하게 하는 필요불가결의 일상용품으로까지 우리 생활 주변에 이미 깊숙이 자리 잡고 있다. 그러한 점을 고려할 때에 사진이건 회화이건 간에 창작 활동을 함에서도 기왕의 사고(思考)방식에 외연을 확장해야 할 필요성이 있다고 느낀다.

〈누구에 대한 모든 시선인가〉-All eyes on who?

현재도 그렇지마는 과거에는 자신의 이미지나 메시지를 우편 방법으로 편지 · 엽서를 보낼 때는 누가 그것을 받을지 사전에 수신처를 정확히 알고 보낸다. 대부분은 수신자와 발신자는 어느 정도 친숙함을 유지한 상태에서 보내는데 오늘날 우리가 소셜네트워크상에서 이미지나 메시지를 보내는 경우는 예전과는 상당히 차이가 있다. 확실히 그 수신자 일부는 친구, 친척 등 지면 있는 예도 있지마는 많은 경

우는 낯설거나 친밀도가 떨어지는 경우를 상대로 하는 경우가 많다.

과거의 오프라인 방식에 젖어 있거나 숙달된 경우의 세대 경우는 불안할 수밖에 없다. 그러한 현상은 인터넷에 대한 잠재적인 불신 내지는 송신자에게까지 불신을 일으킨다. 이러한 현상으로 인하여 자신도 모르게 많은 웹들은 우리를 끊임없이 관찰하는 일종의 '디지털 대형(大兄)'(Digital Big Brother)으로 변신하고 있다. 모든 사람이 불특정 다수인 모든 사람을 감시한다는 '친절한 독재자'로까지 말할 수 있지 않을까.

○ **에릭 케셀스**(Erik Kessels)
〈24HRS in Photos : Image overflow〉

24시간의 사진들, 이미지의 홍수라고 부제가 붙여져 있다. 네덜란드 출신이며 광고기획 제작자이기도 한 사진가 에릭 케셀스(1966~)가 수많은 사진을 설치한 작품으로 산더미같이 쌓아 놓은 사진들은 그가 플리커(Flickr, 세계 최고의 온라인 사진관리, 공유, 응용프로그램)에 24시간 동안 업로드된 사진 35만 장을 인쇄하여 거대한 예술작품으로 만들었다.

그간 암스테르담 사진 박물관에 전시한 후 이어서 SFMoMA에서는 2019년 8월까지 전시되는데 운 좋게 관람할 수 있었다. 우리가 페이스북, 인스타그램 등에 올리는 사진 등은 개인적으로 특별히 여기는 것들인데 이 사진들이 SNS에 업로드되는 순간 거대한 온라인 바닷속에 던져지는 것과 같다. 약 25평 정도 되는 전시실에 통로만 남겨 두고 사진들이 가득 메워져 있는 작품인데 역시 현대사회의 이미지 홍수를 적나라하게 잘 표현하는 케셀스의 2011년 작품이다.

⬆ ⟨24HRS in Photos: Image overflow⟩
Erik Kessels. SFMoMA

이 작품은 인터넷에 넘쳐 나는 이미지와 그 덩어리 속에 빠져 헤어나지 못하는 인간의 사색을 물리적으로 표현하는 것인데 인쇄된 사진이 산같이 쌓인 무더기에서 현실적으로 감지할 수 있는 확실성과 보이지 않는 온라인상의 존재 간에 덧없는 긴장감을 적나라하게 표현하고 있다고 보아야 할 것이다.

1900년대 삽화엽서의 인기는, 특히 우편 서비스가 관리, 우송, 배달해야 하는 우편물의 양과 무게를 증가시켰으나 오늘날 우리가 소셜네트워크 미디어를 통해 전송하는 이미지들은 가상의 킬로바이트로 추정되지만, 무게가 전혀 나가지 않아 더 쉽게 유통되고 있다. 소셜네트워크에서 매일 교환되는 양은 매년 증가하고 그 크기는 완전히 추상적으로 가늠해도 엄청난 양일 것이다.

저자도 이 작가의 24시간 동안 업로드된 이미지를 잔뜩 쌓아 놓을 속에서 그 늘어나는 이미지의 추상적 수량이 어느 정도인가를 느껴 보았다. 보이지 않는 추상적 수량을 우리에게 물질적으로 보여 주는 작가의 기발한 착상에 감탄한다.

보이지 않고 비용이 안 들어간다고 유한한 물질을 무제한으로 낭비하는 인터넷상 거래 이론은 재삼 고려하여야 할 것 아닐까.

○ 케이트 홀랜바흐(Kate Hollenbach)

〈Phonelovesyoutoo; Matrix〉

Kate(1985~)는 UCLA와 MIT에서 컴퓨터 관련 전공을 하고 사람의 신체와 관련된 컴퓨터 간 상호작용 시스템과 새로운 기술을 연구하는 미국 출신 여성 작가 예술가이며 프로그래머이다.

그녀는 스마트폰이 우리와 친밀한 관계일 수밖에 없는 현실에서 한 달 동안 핸드폰을 사용할 때마다 그녀를 촬영하는 애플리케이션을 고안하여 전화기 카메라가 그때마다 찍은 비디오가 3개의 벽을 비추도록 하는 Phonelovesyoutoo라는 프로그램 Matrix를 통하여 작품을 보여 주고 있다.

⬆ 〈Phoneloversyoutoo; Matrix〉 Kate Hollenbach. SFMoMA

문자나 기사를 보내거나 받으며 이메일을 주고받고 GPS를 볼 때 그녀의 시선은 신경과민적으로 시선의 반전이 일어나고 있었다. 즉, 작가는 이러한 애플리케이션을 통하여 모바일기기가 사람의 신체를

관찰할 때 어떤 모습으로 나타나는지 그리고 어떻게 인간의 존재가 물리적으로 나타나는가를 분석하는 것이었다. 사람의 물리적 평면과 가상적 평면 사이에서 분리되는지를 생성하는 작품으로 표현하고 있었다. 실제로 어두운 전시공간에서 영상으로 비치는 작품을 보고 있노라면 난해한 점도 있었으나 영상 전체에 나타나는 인물이 모두 한 사람의 모습이라는 것을 설명 들었을 때, 수많은 사진 장면마다 한사람 표정이 서로 다른 모습들이라는 점 등은 모바일기기 사용 시마다 변화되는 인간의 물리적 세계와 가상의 세계 간의 변화를 표현하는 실험적 작품이라고 이해되는 인상적인 작품이었다.

○ **코린 비오네트**(Corinne Vionnet)

〈From the series Photo Opportunities〉

⬆ 〈비오네트의 피라미드〉 SFMoMA
⬇ 〈비오네트의 천안문〉 SFMoMA

스위스 출신의 비오네트(1969~)는 스위스와 파리를 중심으로 활동 중인 여성 사진작가이다. 비오네트는 이탈리아의 피사탑을 관광하는 모든 관광객이 모두 거의 같은 장소, 위치에서 피사의 탑을 찍는 모습을 보고 그러한 사실에 아이디어를 얻어 그녀만의 작품을 창작하게 되었다. 그녀는 인터넷에 나와 있는 세계 유명 관광지로 나와 있는

피라미드, 천안문, 에펠탑 등
랜드마크 사진을 수집하여 그
사진들을 포개고 포개서 하나
의 사진으로 만든 것이다. 약
200~300여 장의 사진을 모아
서 합성하여 하나의 이미지로
처리하여 새로운 사진을 창작
하였다.

↑ 〈비오네트의 에펠탑〉 SFMoMA

비오네트의 작품을 처음 감
상하는 견해에서는 마치 셔터
스피드를 느리게 하여 촬영한
사진의 경우와 같이 보이나
그렇지 않다. 저속셔터로 찍은 피사체가 움직이지 않는 경우라면 건
물 등은 선명하게 찍히기 때문이다. 기억과 일상의 관계 재해석이다.
 역시 창작물은 사고의 변화가 절실하다는 깨우침을 주는 작가의
작품이다.

(3) 로스앤젤레스 현대 미술관의 추억의 사진전

○ **헬렌 레빗**(Helen Levitt)

헬렌 레빗(Helen Levitt, 1913~2009)은 미국 여류 사진작가였다. 로스앤
젤레스 현대 미술관(LAMOCA, LA Museum of Contemporary Art)에서 레빗의
흑백사진작품 여섯 점을 감상하였을 때 어린 시절을 떠올리게 하는

작품이었다.

⬆ 〈untitled. 1939〉 Helen Levitt. LAMOCA ⬆ 〈untitled. 1939〉 Helen Levitt. LAMOCA ⬆ 〈untitled. 1942〉 Helen Levitt. LAMOCA

그중에 세 작품을 소개하여 본다.

깨진 유리창 앞에서 노는 아이들, 뒷골목 길 위에서 분필로 그림 그리는 여자아이들, 위험하게도 건물 문틀 위로 기어오른 아이들 모두가 천진난만한 모습들이다. 레빗 작가는 1913년 뉴욕 브루클린에서 태어나 뉴욕에서 살다가 죽었다. 그리고 그녀는 사진 교육이라고는 전혀 받지 않은 순수한 취미로 흑백사진을 찍었으며 그것도 뉴욕 뒷골목이나 평범하거나 소외된 지역에 거주하는 사람들의 일상생활만을 소재로 삼고 그것을 평생 찍은 작가이다.

그래서 레빗이 찍은 사진은 순진무구한 서정적인 앵글이었을까.

그녀의 사진 초창기의 전시작품을 본 거장 앙리 카르티에 브레송이 격려를 아끼지 않았다는 이야기도 전해지나 1960년 이후 발표하는

컬러 사진은 그녀의 흑백사진만큼 호응을 받지 못하였다는 후문이다. 역시 추억을 회상시키는 사진작품은 흑백사진이 우선인가 한다.

○ **아론 시스킨드**(Aaron Siskind)

LAMOCA 미술관 탐방 때 헬렌 레빗의 추억을 되살리는 작품과 같이 아론 시스킨드(Aaron Siskind, 1903~1991)의 흑백 작품이 나란히 전시되고 있었다.

레빗의 작품이나 시스킨드의 작품은 모두 4~5호 크기 내외의 흑백사진으로 레빗은 여섯 점, 시스킨드는 다섯 점이 묶음·연작으로 전시되고 있었다. 저자도 2016. 6월 D 대학교 사진아카데미 수료 전에서 흑백사진 넉 점을 전시할 때도 그러한 형식으로 전시되도록 디자인한 바 있어 낯익었다. 당시에만 하더라도 사진의 풍조는 다큐멘터리 위주였는데 시스킨드의 사진은 혁신적으로 '추상표현주의'를 표상한 작가였다.

회화에 있어서 추상표현주의(Abstract Expressionism)는 뉴욕이 파리를 대신하여 예술의 중심으로 자리 잡기 시작하는 1940~1960년대의 회화 사조로서 표현에 있어서 다양한 재료와 방법으로 원, 선 및 면 등으로 구성되는 전통적인 추상과는 달리 형상성을 뛰어넘어 위와 아래 구분 없이 전체적인 표현이 강조되는 화풍을 말하는데 회화에서의 작가는 이미 설명한 바 있는 마크 토베이와 잭슨 폴록 등이 있다.

⬆ 〈Kentucky, 1951〉 1980c ⬆ 〈Chicago 121, 1950〉 1980c
　　Aaron Siskind. LAMOCA 　　Aaron Siskind. LAMOCA

　시스킨드 작품에서의 추상표현주의는 주로 흑백으로 표현되었다. 뉴욕 출신이며 영어교사였던 시스킨드 사진에서의 초기 추상표현은 충격적인 것이었으나 이후 혁신적인 추상표현작가로 자리 잡았다. 도시의 빈민가, 칠이 벗겨져 가는 도시의 벽, 부패 되어가는 철판, 도로, 도시의 광고판, 발자국, 무생물의 형태 등을 클로즈업시키는 방법 등으로 작가의 마음 상태를 나타내는 회화 같은 표현방식인데 사진에서 그러한 그의 취지를 충분히 읽어 볼 수 있다.

⬇ 〈Bronx Ⅰ, 1950〉 1980c Aaron Siskind. LAMOCA

(4) 저자의 사진 자세와 흑백 작품사진 찍기

갑자기 다가온 은퇴시간도 아니었는데 놀이문화에 익숙하지 않은 문화적 빈곤을 어떻게 채울 것 인가하고 여러 생각을 해 온 끝에 붓과 카메라에 골몰해 온 지가 벌써 10수 년이 지나가는 지금도 저자는 사진을 어떻게 찍어야 할지 걱정 아닌 걱정을 한다.

사진은 진정한 의미에서 자아실현을 위한 도구로 볼 수도 있겠지만 단순하게 생각하면 우리가 살아가는 이 땅 위의 모든 것들을 카메라 렌즈를 통하여 채색되어 사진으로 남길 수 있다는 편리성으로 무심히 카메라를 드는 경우도 많다. 그러나 막상 카메라를 들 때는 단순히 하나의 장면만을 기록으로 남기기 위한 것은 아니다.

마음속 깊이 생각했던 일이나 분출하고픈 것들을 나타내고 싶은 철학적 고민을 수반하고 있는 것이 사진가의 자세이며 시선이지 않을까 생각하게 한다.

오늘날 대부분의 사진처리 시스템이 시장수요에 따라 아날로그에서 디지털로 변화됨에 따라 필름, 필름카메라는 전통 마니아의 소유로 바뀐 지 오래전 일이다. '흑백사진은 역시 아날로그'라고 하며 디지털의 한계를 꼬집는 예도 있지만, 무엇보다도 지나간 추억을 회상하게 하는 그런 표현을 하려면 흑백사진이 어울리는 것 같다.

흑백사진은 콘트라스트, 밝기, 계조(gradation) 등에서 유리하여 그런가. 저자도 지나간 삶의 어려웠던 시절을 표현하거나 과거를 회상하는 표현을 위하여는 디지털 사진을 흑백으로 변환하여 창작하곤 한다.

〈삶의 향기 Ⅰ〉 흑백사진은 저자가 2016. 6월 D 대학교 사진아카데미 수료전으로 인사동 P 아트센터에서 전시한 바 있는 사진작품이다.

이 작품은 서울 청계천 공구상가 뒷골목의 작은 가내수공업 공장의 오래된 벽을 헌팅한 작품이다. 우리의 60~70년대 개발경제시대의 단상을 현재까지 보존하고 있는 현장이라고 할까. 청사진 설계도 한 장이면 웬만한 수공업 기계장치물은 이곳에서 만들어 내던 그 시절의 흔적이 어려 있는 벽이었다.

⬆ 〈삶의 향기 Ⅰ〉
　Nikon 700D 56mm AF-C F2.8
　1/25 ISO 1600. 2016

하나 가지고는 전압조절이 힘든 시절에 여러 대의 변압 조정기, 기름때가 젖어 있는 기름걸레, 청색전화(靑色電話) 백색전화(白色電話)(전화회선이 부족했던 시절, 매매가 금지된 전화는 청색전화, 양도가 자유로운 전화는 백색전화)의 시대상을 나타내는 전화를 대신 받아 준다는 사업체(?), 일수놀이, 심부름 용역 전단이 붙어 있고 손때와 페인트 자국이 있는 벽, 어렵게 살던 고달픈 시절, 그 삶의 흔적이 남아 있는 공장 벽을 사진으로-삶의 향기- 담은 것이다.

인상주의 화가들은 이젤과 물감을 들고 야외에서 빛의 흐름과 변화를 담기 위하여 노력하였지만, 저자는 헌팅한 사진을 가지고 〈삶의 향기 Ⅰ〉을 50호 화폭에 담기 위하여 2018. 1월부터 두 달여를 여

러 삶의 흔적과 애환이 남아 있는 공장 벽을 표현하기 위하여 부단히 노력하여야 했다. 노력 결과 국내 유수의 수채화 공모전에서도 좋은 평가를 받았지만, 자신도 마음에 두고 있는 수채화 작품으로 여기고 있다.

다음의 〈삶의 향기 Ⅱ〉는 역시 사진아카데미 전시회 전시작품인데 이 사진 헌팅을 위하여 서울 남대문 시장 구석구석을 살피다가 30여 년간 생선가게를 하시던 할

⬆ 수채화 〈삶의 향기 Ⅰ-A〉
78.5×116.5cm. 2018

⬇ 〈삶의 향기 Ⅱ〉
Nikon 700D 78mm AF-S
F8 1/5 ISO 250. 2016

머니 가게의 전화기가 놓여 있는 위치를 헌팅한 작품이다. 현재는 찾을 수 없는 형식의 전화기에 손때가 잔뜩 묻어 있고 벽에는 급한 대로 단골 등의 연락처가 어설픈 글씨체로 남아 삶의 정경이 그대로 나타난 것 같아 양해를 구하고 헌팅한 작품이다.

⬆ 〈삶의 행로 Ⅳ〉
 Nikon 700D 52mm AF-S
 F10 1/400 ISO 200. 2018

〈삶의 행로 Ⅳ〉역시 저자가 애착을 느끼는 흑백 사진작품으로 삶의 흔적과 애정을 담은 작품으로 〈삶의 향기 Ⅱ〉와 같이 유수 공모사진전에서도 우수작품으로 추천받은 작품이기도 하다.

○ **저자의 사진 자세**

20세기 중반까지 사진은 객관성이 매우 높은 것으로 여겨졌다. 그러나 지금은 많은 사람이 사진의 진정성에 의문을 갖는 것은 흔한 일이 되었고 특히, 광고와 잡지 사진에는 '리터칭' 기술이 일반화되어 있다. 저자는 사진을 시작할 때부터 형식적이거나 색 조절 등 인위적인 조절은 안 하는 것으로 시작하였다. 있는 그대로의 진실과 본질을 다루기로 작정한 것이다. 말하자면 리얼리즘 자세로 다뤄 왔다는 자세이다. 요즈음은 카메라 관련 기자재의 발전과 프린트기술 등이 다양하여 기교와 기술을 자랑하는 사진들이 넘쳐 나는데 저자가

생각하기에는 사진은 '어떻게 찍는가'의 문제보다 '왜' 찍는가에 중점을 두어야 한다고 생각한다.

사진은 우리가 사는 현상을 가장 정확히 표현하여 줄 수 있으므로 회화로는 표현할 수 없는 리얼리즘이 서려 있다. 예술은 머리가 아니라 가슴으로 한다는 이론을 실천하기 위한 것이라면 그 '사상'을 표현할 수 있는 피사체에 대한 헌팅 과정 또한 단순한 여행의 일정일 것이 아니라 '무엇'을 '왜' 찍어야 할지와 사전에 같이 타협한 후에 결정하여야 할 것으로 본 것이다.

○ **저자가 생각하는 사진 촬영 자세와 감상**

산다는 것은 매일의 목숨을 부지하는 것이 아니라 자아를 실현하고 인생을 창조적으로 꾸려 나가야 하지 않을까. 무학이건 유식인 이건 자신의 소질을 발휘하면서 창조적인 생활을 영위한다면 삶의 기쁨은 배가되지 않을까 한다.

특히 2019. 12월 후베이성 우한시(湖北省 武漢市)에서 시작된 CV-19 바이러스 팬데믹으로 전 세계 지구인들의 활동이 자유스럽지 못한 언택트의 상황에서 의미 있는 현대생활을 지속할 수 있는지의 의문까지 제기되는 시점에서는 더욱 그러한 창조적인 생활을 영위한다는 것은 매우 가치 있는 것으로 판단되기도 한다.

누구나 공감하였을 것으로 생각되는데 그간의 건강한 자연환경이 인류발전에 얼마나 중요한 것이었고 지나간 삶의 자유스러운 행로가 얼마나 가치가 있었던 것이고 행복한 가치이었던가를……

회화 감상도 그렇지마는 사진 감상은 우리의 감정을 풍부하게 하

고 삶과 우리 자신에 대한 이해를 넓게 하며 심오한 진리도 알게 한다. 따라서 저자는 사진을 찍을 때는 왜 찍어야 하며, 사진은 표현하는 행위보다도 표현되는 내용에 더욱 관심을 두어야 한다고 생각하고 있다.

그러한 의미에서 저자는 사진을 찍을 때 의도적으로 연출하지 않고 생생한 자연의 모습에서, 인간의 모습에서 결정적 순간과 그 흔적을 찾으려고 노력한다. 그러한 의미에서 저자는 주로 '사실주의' 입장에서 헌팅을 하여 왔고 또 그것을 그런 입장에서 감상하고 있다. 그러한 주체를 표상하는 피사체를 순간순간 포착할 때마다 피사체는 자연조건과 시간 흐름에 따라 미래는 어떤 모습일까 하며 '헌팅한 장소와 장면을 다시 찾고 하는 편'이다. 다시 찾는 시간이 일주일 후이건 1년, 수년 후의 시간이 되건 메모한 장소를 시간과 기후조건 등에 따라 헌팅을 하는데 저자의 그러한 입장에서 애착을 갖는 사진을 소개하고자 한다.

〈세상에 저자만 헌팅한 사진〉
-삶의 행로 시리즈

저자의 고향은 경기 이북 개성이다. 4살 때인 1·4후퇴에 12살 위인 큰형님 등에 매달려 피난을 나온 피난민이다. 추운 겨울 깊은 밤에 개풍, 연백 바닷가를 떠나 강화도 교동도 해안가로 피난을 했으니 살아 있는 가족들 간에 강화도 피난 시절을 못 잊고 산다. 그래서 그런가. 저자는 강화도 앞 휴전선 남방한계선을 앞둔 교동도를 헌팅차 자주 찾는 편이다.

2016. 6월 헌팅한 〈삶의 행로 Ⅷ〉는 저자 나름대로 많은 의미를 부여하고 있다. 낡은 슬레이트 지붕을 가진 담벼락에 오래전 만들었을 싶을 옛 세상사를 알려 주는 표어·포스터가 붙어 있다. "둘만 낳아 잘 기르자", "일시에 쥐를 잡자", "시간은 생명이다. 일 초라도 아껴 쓰자" 모두가 초·중학교 시절 때에 들던 옛 구호들이다.

⬆ 〈삶의 행로 Ⅷ〉
Nikon 700D 38mm AF-S
F10 1/400 ISO 200. 2016. 6

⬆ 〈삶의 행로 Ⅷ-A〉
Nikon 700D 24mm AF-S
F4 1/500 ISO 200. 2018. 10

모두가 살기가 힘든데 인구라도 줄이자는 인구감소정책이 우선시되던 시절이었다. 우리나라 신혼부부는 2012년도에 32만 7000건이었는데 2019년도는 년 24만 쌍으로 '사상 최저'이다. 2020년도엔 총인구 중 2만 명의 감소가 나타났으니 이제는 인구 증가 정책이 최우선 목표가 되어 천지개벽의 현상이다. 〈삶의 행로 Ⅷ〉 헌팅 시에 피사체가 조만간에 사라질 느낌이 들어 언젠가 다시 찾아야겠다고 다짐한 이후 2018. 10월에 재탐방하여 헌팅하였다. 생각대로 피사체인 건물은 멸실 되기 직전의 모습이었다. 다행히 구호인 표어는 그대로 붙어 서둘러 헌팅하였다.

그 이후 2019. 3월에 방문하였을 때 그 구호와 집은 흔적 없이 사라졌다. 여러 가지 의미가 있는 이 사진은 저자밖에 없을 것이다.

-매력적인 일출 시리즈

사진 찍기를 사랑하는 작가들은 누구나 할 것 없이 공통적인 테마가 있다. 그중에서도 일출과 일몰 사진은 평범한 풍경도 비범하게 만드는 매력이 있어 모든 작가가 애용한다. 그러나 막상 멋진 일출이 눈앞에 펼쳐졌다 하더라도 그 모습을 제대로 표현하기는 쉽지 않다.

우리나라의 일출 헌팅 장소로 손꼽히는 곳 중 하나는 강원도 추암 해수욕장의 촛대바위 일원이다. 일출 헌팅은 일출 시간대를 맞추어 사전에 현장 도착을 하고 피사체를 찾고 장비를 준비하고 촬영에 필요한 제반 포인트를 체크하는 등 세심한 주의가 필요하다.

⬇ 〈추암 일출〉
Nikon 700D 98mm AF-S F8 1/320 ISO 250. 2015

일출과 일몰 촬영 시 중요하게 고려하여야 할 사항은 노출과 화이트 밸런스, 색 등을 자세히 점검하고 장소, 시간을 정해야 한다.

저자가 추암 바위를 찾은 때는 2015. 7월 촬영 전날 현장에 도착하여 일출 포인트를 정하고 다음 날 5시 현장에 도착한 이후 삼각대를 받친 후에는 일출 장면을 헌팅하고자 많은 사진가가 몰려 왔다.

짙은 아침 해무로 일출 오메가는 확인할 수 없었으나 나름대로 극적인 일출 장면을 헌팅할 수 있었다. 무덥지만 평온한 추암의 일출은 장관이었으나 큰 파도가 이는 추암의 일출을 헌팅하고자 계획을 다시 세워 놓았다.

<div align="right">

⬇ 〈추암 일출의 잔영(殘影)〉
Nikon 700D 70mm AF-C F3.5 1/1600 ISO 200. 2018

</div>

2020. 10월 드디어 위력이 큰 늦태풍이 동해로 빠져나감과 동시에 속초 정려재(靜慮齋)에서 추암 현장으로 달렸다. 큰바람은 멀리 독도

북쪽으로 나갔지만, 바닷가는 온통 큰 파도 물거품으로 뒤덮였고 추암해수욕장은 옅은 구름으로 덮였다. 실망이었다.

다행히 썰물이라 해변은 넓어졌으나 옅은 구름 속으로 일출 빛이 비치는 시각에 큰 파도 습기로 인한 추암 잔영(殘影)이 순간 짙게 나타났다가 없어지기를 반복하고 있었다. 쉴 사이 없이 카메라를 들고 물거품 속에서 몰려드는 습기를 안으며 헌팅 했다. 동해에서는 찾기 힘든 감춰진 일출 속의 추암 잔영을 찾아낼 수 있었다. 저자는 사진 작품의 경우 5매까지 에디션으로 창작하고 있는데 추암 일출 시리즈는 에디션 4번까지 소진되었고 CV-19 사태 아래 어렵게 진행된 D 대학 사진연구 그룹 전 2020 전시작품이기도 하다.

(5) LA 더 브로드 미술관의 흑백사진과 같은 목탄 회화

○ 로버트 롱고(Robert Longo)의 목탄, 흑연회화 대작 두 점

1953년 뉴욕 출신인 로버트 롱고는 사진형식의 세밀한 드로잉이 특징이다. 목탄 흑연, 잉크로 흑백사진과 같은 흑백 모노톤으로 극사실주의 화풍인 회화 작가로서 조각, 뮤직비디오 영화제작자로도 유명하다.

롱고의 작품이 전시되는 미술관은 더 브로드 뮤지엄(The Broad Museum)으로 LA 다운타운에 있는 LAMOCA 건너편에 있다. 유명한 건축물 조형으로 알려진 디즈니음악당과 나란히 한 건물인 더 브로드 미술관 건물의 조형 또한 유명하다.

더 브로드 뮤지엄은 미국 사업가로 부를 축적하여 재단(The Broad Foundation)을 설립한 엘리 브로드와 그의 처 에다이스(Eli & Edythe Broad)

의 컬렉션으로 사회에 기부된 세계 최고의 전후 현대 미술품 전시관이다.

로버트 롱고는 1980년대에 들어서 미국을 대표하는 극사실 표현주의 회화 작가로서도 예술 다방면에 유명세를 낳고 있다.

그는 뉴욕에서 산업디자이너로 일하면서 1977년에 회화에 진입하였는데 작품에서 현대사회의 치열한 경쟁하는 모습을 담았다. 특히 권위가 만연하는 사회 분위기 환경에서 고통받는 사람들의 모습, 그러한 사회관습에 대한 투쟁과 무력에 관한 관심을 두고 그러한 주제의 연작을 발표하여 인기를 끌고 있다.

저자가 더 브로드에서 관람한 흑백사진 아닌 200호와 400호가 족히 넘을 큰 규모의 대형목탄화 두 점을 보고 카메라 헌팅을 했다.

첫 번째 사진인 2017년 작품인 ⟨Untitled, Black Pussy Hat in Woman's March 2017⟩(이하 Pussy Hat이라고 함)과 두 번째 작품은 2014년도 작품인 ⟨Untitled, Ferguson Police August 13, 2014⟩(이하 Ferguson Police라고 함)이다.

⟨Pussy Hat⟩의 목탄화는 수만 명의 여성이 귀 달린 분홍색 모자를 쓰고 행진하는 모습을 그렸다. 분홍색 모자는 여성의 인권 등 권리 보호를 뜻하는데 그것은 2016. 10월 미국 대선 유세에서 여성 인권을 비하한 사실이 있는 트럼프의 대통령직 취임을 비난하는 의미이다. 그림에서는 목탄화이므로 여성의 모자 모두가 검은색으로 나타나고 있으나 실제로는 분홍색의 귀 달린 모자이지만 작가는 흑백으로 묘사하였다.

⬆ 〈Untitled, Black Pussy Hat in Woman's March 2017〉
Robert Longo. The Broad

이 그림에서 여자의 머리카락이 보일 정도로 극사실적으로 묘사하고 있는데 200호가 넘을 정도의 대형그림을 처음 보았을 때는 확대된 사진작품으로 착각하였으나 그것은 대형목탄화였다.

다음의 〈Ferguson Police〉 제목의 그림은 흑인들의 시위를 저지하는 경찰들의 모습을 역시 목탄화로 그린 것이다.

2014. 8월 미국 미주리주 작은 마을 퍼거슨에서 경찰관 지시에 고분고분하게 따르지 않았다는 이유로 흑인 18세 소년을 경찰이 총격하여 사망하게 한 사건으로 야기된 흑백갈등, 인종차별의 '퍼거슨 사태'를 로버트 롱고 작가가 2014년에 목탄화로 그렸는데 이 작품의

크기가 전시장 한쪽 벽면을 상당 부분이나 차지할 정도의 큰 규모였다. 어림잡아 400호 이상의 큰 규모였다.

야간의 시위대를 향하는 불 뿜는 최루탄의 모습, 연기 자욱한 불빛 사이로 진압 경찰대의 모습, 긴장감이 적나라하게 묘사되고 있다. 전시장 현장에서의 이 그림은 대형사진이 아닌 목탄화로서 장관이었다.

⬆ 〈Ferguson Police in August 13, 2014〉
Robert Longo. The Broad

로버트 롱고의 작품을 감상하면서 콘트라스트, 밝기, 계조(gradation) 측면에서 목탄화는 매우 유리한 수단이 되리라 판단하면서 흑백사진에서도 그와 같은 면밀한 대응 자세가 필요하다고 생각하였다. '퍼거

슨 사태'와 같은 흑백갈등, 인종차별로 인한 미국 사회에서의 방화, 약탈 등 폭동사태는 끊이지 않고 발생하는 것이 세계 G1 국가로서의 큰 국가적, 사회적 문제이다.

이 책의 원고를 한창 정리하는 시점인 2020. 5월 미국 중북부 미네소타주 미니애폴리스에서 백인 경찰의 비무장 상태인 흑인 성인을 위조수표 범죄에 연루됐다는 의혹으로 체포하는 과정에서 경찰의 무릎에 목이 눌려 숨지게 한 사건이 미국의 전국적인 후폭풍에서 전세계적인 인종차별 정책문제로까지 변화되어 백인우월주의 타파-콜럼버스 동상, 노예무역상 동상 등등이 훼손되는 것-등을 보더라도 '퍼거슨 사태'와 유사한 인종차별문제는 로버트 롱고 작가만이 느끼는 감정적 사건은 아니고 궁극적으로 어떤 제도 변화를 가져올지 주목된다고 보인다.

저자가 사랑하는
우리 문화예술을
찾아서

저자가 사랑하는 우리 문화예술을 찾아서

❖ 가. 낙산사(洛山寺)와 부석사(浮石寺)

금강산, 설악산과 함께 관동 3대 명산으로 손꼽히며 동해가 한눈에 들어오는 오봉산 자락에 자리 잡은 낙산사와 태백산줄기 봉황산에 자리 잡고 세계문화유산으로 등재된 천년고찰 부석사는 의상(義湘) 대사(속명 金日芝, 신라 625~702)에 의하여 건축되었다.

의상은 661년에 중국 양주[楊州, 지금의 시안(西安)]의 종남산(終南山) 지상사(至相寺)에서 화엄 사상을 배우고 48세인 670년에 귀국했다.

당 시대의 수도였던 장안(長安, 시안의 옛 이름)의 국자감(國子監)에는 당시의 신라 유학생이 216명이나 되었다는 기록이 있으며 장안시 남쪽에 있는 종남산 지상사는 당의 불교, 도교의 성지로 여기어서 신라, 백제, 고구려, 일본 등 여러 나라의 유학생들이 모여 수학을 하였고

기록에 의하면 지상사에는 신라 고승 의상 이외에도 여러 나라 승려의 발자취가 남아 있다고 한다.

의상은 귀국하여 문무왕 11년인 671년에 낙산 관음굴 기도에서 천신으로부터 계시를 받아 낙산사를 창건하고 이후 문무왕 16년인 676년에는 왕명을 받들어 경북 영주에 부석사를 세우고 경내에 선묘각(善妙閣)도 세웠다.

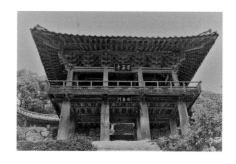

⬆ 부석사 편액 〈부석사〉는 이승만 대통령 글씨이다

고려 시대 보각국사(普覺國師) 일연(一然)이 1281년(충렬왕7) 편찬한 국보 제306-2호인 역사서 《삼국유사(三國遺事)》와 중국의 송대 승려 찬녕(贊寧, 919~1002)의 불교서로서 중국 불교사 연구에 필수서라고 하는 《송고승전(宋高僧傳)》에는 의상 대사의 부석사 창건 등과 관련하여 재미있는 설화가 전하여진다. 의상이 종남산에서 수학하던 시절 도움을 주던 당의 양주 주장(州長) 유지인(柳至仁)의 딸, 선묘(善妙)는 의상을 무척 사랑하

⬆ 선묘 낭자의 선묘용을 모시는 선묘각

🔼 선묘각의 그림, 선묘용으로 변한 선묘

였는데 의상의 흔들림 없는 자세에 결국 그녀는 불교에 귀의하게 되었고 의상이 수행을 마친 후 서해 뱃길로 귀국 도중에 큰 풍랑을 만났으나 선묘용(善妙龍)으로 변신한 선묘 낭자의 도움(사진)으로 무사히 귀국하여 낙산사와 부석사를 창건하게 되었는데 그 후에도 용으로 변신한 선묘 낭자는 의상을 지켜 주었다. 특히 부석사를 세우려 할 때 사찰의 건축을 방해하는 산도적과 이교도들에게 선묘용이 나타나서 큰 돌(사진)을 들어 올리는 신기를 보여 부석사를 창건하는 데 도왔다는 이야기도 전하여진다.

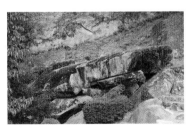

🔼 선묘각 옆의 부석(浮石)

🔼 부석사를 방문한 이 대통령, 부석을 보고 있다 (1956. 1.).

국보 제18호인 부석사 본전인 고려 시대 목조건축물 무량수전(無量壽殿) 뒤에는 부석(浮石)이라고 음각된 큰 바위가 놓여 있는데 이것이 선묘용이 들어 올렸다는 돌이며 그 옆에는 선묘용이 의상 대사를 보

호하는 전설의 그림이 모셔 있는 선묘각이 있다.

부석사 안양루(安養樓) 1층에는 安養門(불교에서 안양은 극락을 의미함) 편액
과 2층에 부석사 편액이 있는데 〈부석사〉 편액은 한학과 서예에 조
예가 깊었던 이승만 전 대통령이 1956년 1월 부석사를 방문하여 직
접 쓴 글씨 편액이다.

⬆ 무량수전 본전, 국보 18호

〈무량수전〉의 편액은 당시 국내외적으로 어려운 정세에도 개혁을
주장하여 실천하던 고려 31대 왕인 공민왕이 1361년에 부석사를 방
문하여 쓴 글씨이다.

저자가 무량수전 앞 정원에 있는 부석사 석등(국보제 17호)의 화사석 (火舍石, 석등이 점화하는 부분)의 화창(火窓) 사이로 〈무량수전〉 편액 글씨가 들어가게 배치하여 촬영하여 보았다.

일반적으로 알려지지 않은 설화가 또 있다. 앞에서 말한 선묘용은 결국 무량수전 터 아래에서 지금도 부석사를 보호하고 있다는데 머리는 무량수전 안의 아미타불 아래에, 꼬리는 부석사 석등 밑에 꼬리를 두고 있으며 용의 비늘이 형상화되어 있다 한다.

부석사의 본전인 무량수전을 밝혀 주는 화려하고 아름다운 자태의 석등은 본전과 같이 우리나라 국보 제17호, 18호이다. 화창 사이로 〈무량수전〉 편액을 배치하여 촬영해 보았는데 망원렌즈를 미처 준비하지 못하여 니콘 70mm F2.8로 하여 헌팅하였다.

양양 낙산사에는 의상 대사의 기념관이 있다. 앞서 말한 바와 같이 낙산사를 창건한 의상을 기념하기 위한 의상 대사의 유물, 기록과 낙산사의 유물 그리고 고려 시대 승려로서 삼국유사를 편찬한 일연 국사[1206~1289, 본명 전견명(全見明)]의 유물, 기록도 같이 전시되어 있다. 2005년 4월 강원 양양 일대를 휩쓴 산불로 소실된 이조 세조 때 제작되고 걸작으로 알려졌던 아름다운 자태의 낙산사 범종(보물 제479호)의 녹아내린 모습도 안타깝게 전시되어 있다.

전시관에는 의상의 당나라 불교 수학으로 화엄종을 도입한 업적을 일연 국사가 찬양한 내용의 〈의상전교찬시(義湘傳敎讚詩)〉가 있다.

그 내용의 흐른 세월은 지금부터 무려 1300여 년 전의 선각자를 700여 년 전의 현자가 찬송한 내용이라 하니 마음속 깊이 와닿는 점이 있어 저자는 이 찬시를 서투른 서예 필력으로 2012. 1월에 조전비(曺全碑) 예서체로 작품을 정성껏 썼다.

그 찬송시의 내용은 앞서 말한 바와 같이 "의상이 일찍이 661년에 고국 신라를 떠나 이역만리 중국 당나라 시안 지역의 종남산에 있는 불교의 성지인 지상사에 유학 가서 화엄종을 배우고 670년에 귀국하여 낙산사와 부석사를 세워 불교의 꽃을 피우게 하였다"라는 내용으로 시는 다음과 같다.

披榛跨海冒煙塵 (피진과해모연진)

至相門開接瑞珍 (지상문개접서진)

采采雜花我故國 (채채잡화아고국)

終南太白一般春 (종남태백일반춘)

숲을 헤치고 바다 건너

먼지를 무릅쓰고

지상문 열리자

보배 구슬 받았도다

빛나는 온갖 꽃들을

고국에 옮겨 심었더니

종남산과 태백산은

한 가지 봄일러라

⬆ 〈義湘傳敎讚詩〉

68×137cm. 2012

앞서 서예 일반 편에서 저자는 서예의 이해를 돕기 위하여 한자 서체의 변화와 서체에 관한 상식을 이미 설명한 바 있다.

예서(隷書)체는 중국 진(BC 226) 시대부터 후한(220) 시대까지 사용되어 온 서체로 문화발전 흐름에 따라 조금씩 그 체형이 조금씩 변형이 되었으나 대체로 글씨체형이 가로로 퍼져(글자 하나하나의 크기가 정사각형의 70~80% 크기를 갖춤) 야무지고 맵시 있는 글 꼴 형태로 지금도 책의 표지나 현판 등에 자주 애용되는 한자 글씨체이다.

예서체에도 여러 가지 형태의 글꼴이 있으나 저자가 애용하는 예

서체는 조전비(曹全碑) 체로서 후한 시대 조전(曹全)의 일생기록을 흠모하여 기록한 비석(높이 1.7m 너비 86cm 20행 각행 45자)으로서 중국 금석사(金石史)에 따르면 1400여 년간을 땅속에 묻혀 있다가 명 초기에 발굴되었는데 한비(漢碑) 중 예기비(禮器碑)와 같이 2대 예서체의 걸작으로고 알려져 있다.

예서를 배우고자 하는 사람은 누구나 그 필세의 매력이 수윤전려(秀潤典麗, 잘 써져서 생동감이 있고 격식에 맞아 아름답다)하여 이를 기본으로 배우려 하는 사람이 많다고 생각한다.

서예에 관한 전문적인 표현으로 말하자면 예서는 원필(圓筆)이 70%로 썼다면 방필(方筆)은 30% 정도 섞여 있어서 장봉(藏鋒)과 노봉(露鋒)을 겸비하고 굳셈과 부드러움과 섬세함의 의미를 동시에 내포하는 내유외강 형의 글씨체라고 보아야 한다. 일반 서학자들 중에서는 조전비체가 부드러워서 여성적이라고도 한편 주장하여 장천비(張遷碑)와 같은 예스럽고 소박하다는 예서체를 추천하기도 하나 이는 순수한 예서체라기보다는 전서와 예서의 모양이 섞여 있다고 주장하기도 한다.

❖ 다. 다시 찾고 싶은 문화 고적에서

이조 후기 실학자인 이중환(李重煥, 1690~1756)의 택리지(擇里志)에 따르면 영남의 길지로 꼽는 지역으로는 봉화(奉化)의 닭실(酉谷)마을, 경주의 양동(良洞)마을, 안동 하회(河回)마을로 알려 있다.

저자는 사진 헌팅 등을 위하여 몇 차례 닭실마을을 다녀온 일이 있지만, 볼 때마다 매번 느끼는 점은 계절마다 그 느낌이 다르다. 봉화 닭실마을은 울창한 솔숲을 배경으로 한 한옥들이 자리 잡은 안동 권씨 양반 집성촌이다. 마을 앞은 황금빛 들판이며 들판 앞엔 작지 않은 맑은 하천이 흘러 계곡으로 연결되는데 그 지형이 금빛 닭이 알을 품고 있는 지형으로 설명되는 금계포란형(金鷄抱卵形)의 풍수지리적 명당으로 알려져 있는데 일반인의 눈으로 보더라도 포근한 이미지가 풍기는 운치 있는 마을 정경이다.

(1) 닭실마을의 청암정(靑巖亭)과 미수(眉叟) 허목(許穆)

닭실마을에는 대표적인 건축물인 청암정이 있다. 기묘사화(己卯士禍)로 파직당한 충재(冲齋) 권벌(權橃, 1478~1548)이 창건한 정자이다. 청암정은 커다랗고 넓적하여 스무 평은 됨직한 자연 거북바위 위에 정자를 앉히고 거북바위 주변은 연못으로 둘려 있고 온갖 꽃과 수목들이 연

⬇ 청암정(靑巖亭)

못을 감싸고 계절마다 그 흥취를 달리하고 있다. 풍광도 그러하지만, 선비가 글을 읽고 쓸 수 있는 아늑한 공간과 단아한 모습이 덕의 향기가 풍기는 정자로 저자는 볼 때마다 그 정취에 부러움을 느낀다.

청암정에는 전서체인 편액 〈靑巖水石(청암수석)〉과 해서체인 〈靑巖亭(청암정)〉이 걸려 있는데 전서체의 편액은 미수(眉叟) 허목(許穆, 1595~1682)의 글씨이며 해서체의 편액은 매암(梅庵) 조식(曹湜, 1526~1572)이 썼다.

허목은 양천 허씨를 대표하는 조선 후기 정계와 사상계를 이끌어 간 인물로, 눈을 덮을 정도의 눈썹이 길어 미수(眉叟)라 하였고 조선 시대 서예 전서체의 대가로 알려져 있다. 평소 충재 권벌의 후덕함과 대절(大節)을 흠모하여 미수는 〈청암수석〉의 편액을 남긴 것으로 알려 있다.

⬆ 〈靑巖水石〉 편액, 미수(眉叟)의 글씨 원본(위)
⬆ 〈靑巖亭〉 편액, 매암(梅菴)의 글씨(아래)

〈청암수석〉의 편액 원본은 청암정 뒤편에 있는 충재 박물관에 보관되어 있고 정자에 걸려 있는 편액은 복제품이다.

전서체인 〈청암수석〉을 처음 보는 이들은 글자형태가 특이하여 처음에는 이해하기 쉽지 않으나 '맑고 푸른 물이 흐르는 물과 바위의

경치'로 해석되어 정자 주변, 닭실마을의 풍광을 이해하면 그 뜻을 쉽게 이해할 수 있다. 해서체의 편액 〈청암정〉은 당시에 필력이 뛰어났던 유학자 매암(梅菴) 조식(曹湜. 1526~1572)의 글씨이다.

〈허목의 또 다른 작품〉

앞서 미수(眉叟)의 수려한 서체의 전서체인 青巖水石에서 본 바와 같이 미수는 조선 시대 전서체의 대가이다.

⬆ 〈光風齊月(위) 鳶飛魚躍(아래)〉

光風齊月 鳶飛魚躍

광풍제월 연비어약

비가 갠 뒤 시원한 바람과 밝은 달 솔개가 날고 고기가 뛴다

저자가 2020. 1월 예술의 전당에서 전시된 〈추사와 청조 문인의 대화〉에서 감상한 미수의 작품인데 전서체의 기풍이 물씬 풍기는 작품이며 당시의 사상가인 미수의 이 작품에서의 가르침은 '성군(聖君)의 올바른 치세는 평화로운 세상이 따른다'는 것을 상징하여 미수의 철학이 엿보인다.

저자는 앞서 설명한 바 있지만, 한자의 전서체는 한자 발생 초기시대인 금문 시대를 지나 상·은(商·殷), 주(周) 시대부터 진(秦)의 통일 중국 초기에 사용되던 글씨체로 대전체와 소전체로 구분되며 그 시

대 중 후기에 나타나고 필획의 굵기가 일정하며 형태가 일정한 것이 소전으로 구분한다고 설명한 바 있다.

　미수는 임진, 병자 양난 후 성리학을 중시하던 당시의 분위기와는 달리 원시(原始) 유학에 관심을 두고 고학(古學)을 강조하였다. 따라서 현실 개혁은 군주를 정점으로 국가 기강을 바로잡아야 하며 학문은 고문(古文), 고전(古篆)에 그 형식을 두어야 한다고 뜻을 두면서 문자 또한 문화의 원형을 가장 잘 간직하고 있는 것이 전서(篆書)이므로 미수는 전서체를 애용하였다.

　저자가 사진 헌팅 목적으로 계절 따라 찾는 옛 정자로는 위의 청암정 이외에 예천(醴泉)의 초간정(草澗亭, 조선 문신 權文海, 1584~1591, 창건)이 있다.

(2) 양동마을 옥산서원(玉山書院)

⬇ 〈옥산서원〉 수채화 55.5×45.5cm. 2012

경주시 북쪽에 있는 양동마을 역시 닭실마을처럼 양반 집성촌이다. 600여 년의 역사를 자랑하는 한옥마을로서도 유명하며 양동마을 중에 서도 저자가 손꼽는 곳은 옥산서원이다. 유네스코 세계문화유산에 등록된 9개 국내서원 중에서 옥산서원의 그윽한 풍광으로 저자가 제일 선호하는 서원이다.

2012. 7월 등 몇 차례 옥산서원을 탐방하였는데 여름철에 방문한 때가 제일 기억에 오래 남는다. 수려하고 시원한 풍광 때문인 것 같다. 저자는 그 모습을 수채화 10호로 그렸는데 벌써 햇수로 9년 전의 작품이 되었다.

이조 성리학자 이언적(李彦迪, 1491~1553)을 기리기 위하여 1574년 선조의 편액을 받아 설립된 옥산서원은 맑은 시냇물과 크지 않은 바위 절벽을 앞으로 두고 뒤로는 울창한 숲을 배경으로 어울려 짜임새 있게 배치되었는데 이웃한 이언적의 생가에서 가깝다. 옥산서원에 들어서서 강당 개념인 구인당(求仁堂) 대청에서 앞을 바라보면 수려한 풍광을 자랑하는 화개산(華蓋山)이 서원을 감싸듯 다가온다.

구인당에는 해서체인 편액 〈求仁堂〉이 걸려 있는데 석봉(石峯) 한호(韓濩, 1543~1605)의 글씨이다.

옥산서원에는 2개의 〈玉山書院〉이라는 편액이 있는데 둘 다 해서체이다. 하나는 토정(土亭) 이지함(李之菡)의 조카이며 당시의 명필가인 아계(鵝溪) 이산해(李山海, 1538~1609)의 글씨와 또 하나는 우리가 잘 알고 있는 추사(秋史) 김정희(金正喜, 1786~1856)의 글씨이다.

현재 우리나라 서도(書道)에서는 누구나 할 것 없이 추사 김정희를

제일로 꼽는다. 그의 아호가 추사이므로 추사체라고 하여 그의 독특한 서체를 우리는 기억하고 있다.

⬆ 〈구인당〉 편액, 한석봉의 글씨

이후에 좀 더 자세히 추사체의 특징을 살펴보겠지만 굵고 가늘기의 차이가 심한 필획과 각이지고 비틀어진 듯하면서도 조형미가 있는 추사체이다. 편액은 그와 같은 추사체가 아닌 해서체의 〈玉山書院〉 편액 추사 글씨다. 그런데 추사의 〈옥산서원〉 편액의 해서체 글씨는 앞서 아계의 글씨체와 큰 차이가 없는 것 같이 보이지만 느낌은 다르다. 아계의 〈玉山書院〉 편액 서체는 능숙하여 보이면서 활달한 느낌을 주지만 추사의 〈玉山書

⬆ 〈옥산서원〉 편액, 이산해 글씨

⬆ 〈옥산서원〉 편액, 추사의 글씨

院〉 편액 서체는 기교는 없어 보이나 소박하고 정직해 보이질 않을까. 아계보다 250여 년이나 후세대인 추사의 편액이 고졸(古拙)해 보이는 의미는 무엇일까.

서원이 학생들에게 정직, 순수한 자세의 배움 터전이라는 뉘앙스를 주는 의미의 해서체가 아닐까 추측하여 본다.

❖ 라. 추사(秋史) 김정희(金正喜)의 작품을 감상하면서

누구나 추사 작품을 한 번쯤은 다 보았겠지만, 저자는 2019년 6월 이역만리인 미국 로스앤젤레스 카운티 미술관(LACMA) 탐방 때에 그것도 추사의 작품 중에서 처음으로 감상하는 작품과 조선 말기 이삼만 서예가, 이승만 전 대통령 등의 서예작품 등을 앙리 마티스, 피카소, 르네 마그리트 등의 작품들과 동시에 같은 미술관에서 탐방할 수 있어서 은근한 희열을 느꼈었다.

〈로스앤젤레스 카운티 현대 미술관(LACMA)〉

LACMA를 간략히 살펴보면 미국 서부 최대규모의 주립미술관이다. 미국예술의 중심지 뉴욕에 맞서겠다는 목표로 탐방 당시인 2019년 6월에도 부분적으로 확장 공사 중이었는데 2024년 완공을 목표

⬇ 크리스 버든 〈도시의 빛〉. LACMA
　Nikon Z7 32mm f9 1/320 ISO 100. 흑백

로 한다 했다. 시내 중심지에서 멀지 않은 윌셔 부르바드 5905에 있는 9개로 구성된 전시장에 북미, 유럽, 아시아, 중동에 이르는 다양한 지역의 고대로부터 현대에 이르는 25만 점의 작품을 전시하고 있다.

미술관과 공원 등 넓은 부지는 산책만을 하기에도 적절하고 야외에는 로댕(Auguste Rodin, 1840~1917)의 많은 조각 작품, 미국의 퍼포먼스 아트 주창자이며 설치예술가인 크리스 버든(Chris Burden, 1946~2015)의 〈도시의 빛(UrbanLight)〉, 대지의 미술가 마이클 하이저(Michael Heizer, 1944~)의 340t이나 되는 엄청난 크기의 작품 설치비용만 천만 달러나 소요됐다는 〈부유하는 돌(Levitated Mass)〉 등의 야외 작품이 눈길을

⬆ 마이클하이저 〈부유하는 돌〉. LACMA

끈다. 한국, 일본 등 아시아인이 많은 관계로 일본, 한국관도 설치되어 있으며 탐사 당시에는 〈선(線)을 넘어서-한국서예 특별전(Beyond Line, The Art of Korean Writing)〉이 전시 중으로 운 좋게 우리 선대의 유명 작품을 탐방할 수 있었다.

(1) 추사 김정희

阮堂先生肖像
門人許鍊寫本

阮翁小照為許小癡筆先生沉孫曾考公屬族人承烈藏之先生風骨在海內千秋難泯

丹青可也藏者一瓣香薦以為千今之貌而已

後學海平尹喜求拜題

阮堂先生像凡載本以其門人許小癡鍊所畫 ...（하략）

🔼 소치허련 〈완당반신초상〉

현대자동차와 LA시 당국의 협력으로 전시 중인 한국 고대 서예전에는 많은 서양인도 관심 있게 관람하고 있었다. 전시되고 있는 우리가 잘 알고 있는 추사의 작품세계를 자세히 살펴보자.

추사는 천생 시·서·화 등에 탤런트가 특출한 대작가로 알고 있지마는 저자가 알고 있는 바로는 지독하게 옛것을 끊임없이 연구하고 숙달함으로써 새로운 것을 찾아낸 입고출신(入古出新)의 대작가로 이해하고 있다.

추사의 증조할아버지가 영조 대왕의 사위였으니 대대로 왕가 친척 명문가 출신임은 틀림없어 오늘날의 차관급 정도에 해당하는 종2품 병조참판까지 관직에 이르렀으나 정치적 분란에 휩싸여 55세에 제주 유배를 9년간이나 지내면서 몰락하는 귀족의 허탈한 감정과 시련 속에서도 끊임없는

연구와 실행으로 글씨와 그림으로 승화시켜 중국의 서체를 뛰어넘어 소위 소탈하고 서투른 것 같으면서도 맑고 곱다는 의미의 '졸박청고(拙朴淸高)의 추사체(秋史體)'를 만들어 내지 않았을까 생각한다.

추사는 시·서·화 이외에 전각까지 높은 경지에 이르렀다.

저자가 추사의 초상화를 직접 본 경우는 2009년 1월 진도 운림산방에서였지만 LACMA 특별전에서도 추사의 반신상 초상화를 볼 수 있었다. 소치 허유(許維)의 작품이다. 추사보다 24세 아래인 소치 허유의 당초 이름은 허련(許鍊)이었으나 중국 남종화의 대가 왕유(王維) 이름을 따서 許維라 하였고 소치(小癡)의 호는 추사가 붙여 준 것으로 알려진다.

추사는 24세 때인 1809년에 부친과 같이 청나라 수도 연경(북경)에 가서 실사구시 차원에서 청의 명사들과 학연·묵연을 쌓으며 선진문화를 습득할 수 있었는데 그들이 정치, 학자이며 금석학, 서예가들인 운대(芸臺) 완원(阮元, 1764~1849)과 담계(覃谿) 옹방강(翁方綱, 1733~1818) 등이었다. 김정희는 완당(阮堂)·보담제(寶覃齊)·노과(老果)·추사(秋史)·예당(禮堂)·시암(時庵)·승연(勝蓮) 등 많은 호를 사용했는데(알려지기로는 100개의 호를 사용했다고 함) 그 연유를 살펴보면 의미가 깊다. 대가들과 교류하면서 추사는 옹방강의 호를 차용하여 보담제(寶覃齊)라는 호를 썼으며 《북비남첩론(北碑南帖論)》으로 저명한 완원(阮元)의 이름을 차용하여 완당(阮堂)이라는 호를 사용했다.

앞서 설명한 바 있었지만, 저자가 2018. 4월 서예 기행차 항주 서호(西湖)를 탐방하였을 때 서호의 고대 명인 중 완원의 초상을 찾은 바 있는데 완당 김정희가 완원의《북비남첩론》에 심취하여 한·위의 예서체를 극복하고 추사체를 탄생시켰다는 배경을 살펴보자.

🔼 항주 서호의 명인중 阮元의 초상도

《북비남첩론(北碑南帖論)》

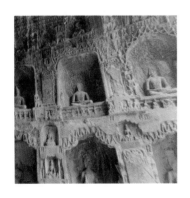

보통 중국 서예사를 말할 때는 북비남첩이란 말을 자주 듣는다. 완원의《북비남첩론》의 요지는 북위(北魏)의 비판(碑版)을 서풍(書風)으로 배우는 것을 북파(北派), 왕희지 계열의 서풍을 배우는 것을 남파(南派)라고 한다. 그러니까 남첩의 중심에는 왕희지가 있다면 북비는 청대에 들어서 금석학(金石學)의 발달과 더불어 첩(帖)보다는 비(碑)를 숭상하는 모양새다.

🔼 룽먼석굴(龍門石窟) 고양동에 위비(魏碑)가 새겨 있는 모습

청대 이전에는 첩학(帖學)을 중시했지만, 그 첩의 진본을 확인하기

어려우니 진본에 가까운 비를 중시한다는 논리이다.

앞서 저자는 서예에 관한 상식 편과 중국 중원의 예술-뤄양의 룽먼석굴(龍門石窟) 편에서 비학과 첩학, 용문(龍門) 20품의 위비체(魏碑體)를 소개한 바 있다.

2018. 11월 룽먼석굴 탐방 때에 제일 관심 있었던 곳이 고양동(古陽洞) 동굴이었다. 귀족들의 조각상, 복을 빌고 재해를 피하려는 각종 비각제기(碑刻題記)가 고양동에만 800여 품이 있는데 그 중에 고양동에 있는 〈20품〉의 글자체는 위비체의 전형

🔲 룽먼석굴 고양동 위비 20품에 대한
康有爲의 소개

적인 것으로서 예서체의 근본이 위비체에 있는 것으로 알려진다.

청 말 시대 서예가, 비학 연구가이며 학자, 정치가인 강유위(康有爲, 1858~1927)는 북비(北碑)의 글자 자체에는 예서체와 해서체가 공존하면서 글자체가 졸박(拙樸, 다듬지 않고 못생김)하나 품격 미가 씩씩하여 혼력(魂力)이 웅강(雄强)하며 필법이 자유스럽고, 필 획이 중후하여 정신이 비동(飛動)하고, 혈육(血肉)이 풍미(豐美)하여 북비체에는 열 가지 아름다움이 있다고 용문 〈20품〉 안내문에서 설명하고 있었다.

어찌하였든 간에 추사는 약관 25세의 나이 때 71세인 노학자 옹방강과 장년 학자 46세의 완원 등 대가들과 끊임없는 필담 등을 통하

여 옹방강으로부터는 "經述文章海東第一"이란 찬사도 들으며 금석학의 진수를 배우고 익혔는데 추사는 후에 '손가락 쓰는 법, 붓 쓰는 법, 먹 쓰는 법으로부터 줄을 나누고, 자리를 잡고, 점과 획을 치는 법'에 이르기까지 새롭게 배웠으며 "북비(北碑)를 보아야 글씨의 변천을 알 수 있다"라고 주장하였다.

저자가 익혀 온 대로 추사는《북비남첩론》등 서법사를 익히고 위비체의 근본이 예서체에 있음을 간파하고 노력하여 독창적인 추사체를 창출해 낼 수 있었다는 이론을 현장 확인을 할 수 있어서 기뻤다.

그러한 평가에 관하여는 앞서 설명한 바 있는 2018년 1월 예술의 전당에서 전시된 바 있는 중국 서화의 거장〈치바이스와의 대화〉에 대한 답례로 베이징 중국 미술관(The National Art Museum of China)에서 2019년 7월 개최된〈추사 김정희의 중국 특별전〉에서 북경미술관장이며 세계적인 조각, 서예가인 우웨이산(吳爲山, 1962~) 역시 "추사는 경학(經學), 금석고증(金石考證), 시문(詩文), 서화(書畵), 전각(篆刻) 등에서 정통하였을 뿐만 아니라 추사는 어려서는 집에서, 나중에는 박제가(朴齊家, 18세기 후반 조선의 대표적 실학자)를 스승으로, 중국에서는 옹방강, 완원을 스승으로 모신 후 단련하여 예서체, 해서체에서 추사체를 정립하였다"라고 하며 "추사의 글씨는 글씨를 넘어서 허실의 미학을 극대화한 그림이다"라고 찬사를 아끼지 않았다. 2019년 추사 작품의 북경 나들이는 완당이 1809년 부친을 따라 연경(북경)에서 선진서법을 배운 후로부터 210년 만에 완당의 작품이 연경을 방문한 역사적인 사건이 아니었을까.

○ **노과**(老果, 또 다른 완당의 호)**의 작품 서체 감상**

앞서 말한 2020년 1월 〈추사 김정희와 청조 문인의 대화〉 전에서
감상한 또 다른 노과의 행서체 작품, 추사의 서풍이 물씬 느껴지는
작품을 감상하여 보자.

⬆ 老果의 추사체, 행서작품

畵閣聲多蓬島月 星槎影落桂宮秋

(봉도의 달빛 아래 화각의 소리 들려오고 계궁의 가을에 성사의 그림자 드리웠다)

香結山花千疊亂 寶印江月萬鏡開

(향기 맺힌 산 꽃은 수천 겹 얽혀 있고 보배롭게 찍힌 강과 달은 수만 거울로 펼쳐졌다.)

紅莖曉雲書柿葉 碧蘿春雨讀梅花

(붉은 줄기 새벽 구름에 감나무 잎사귀에 글을 쓰고 푸른 넝쿨 봄비에 매화 시를 읽는다)

齒牙吐慧白勝雪 肝膽照人淸若秋

(지혜를 토해 내는 치아는 눈보다 희고 사람 비추는 간담은 가을처럼 맑다.)

老果(노과)

○ 이역만리에서 감상한 추사의 두 작품

🔼 추사의 작품 〈崑崙騎象〉 앞에서, 저자

2019. 6월 LA 카운티 미술관(LACAM)에서 감상한 추사의 작품이다.

작품과 저자가 나란히 서 있는 작품(사진)은 전서체와 예서체가 혼합된 〈崑崙騎象(곤륜기상)〉이며 작품의 세로길이가 긴(1.375m) 작품은 예서체와 행서의 기운이 있는 〈自身佛(자신불)〉이다.

〈곤륜기상〉, 중국 고대 신화의 전설적인 드높은 낙원의 산, 그 곤륜산에 가려면 우람한 코끼리(한자의 象, 상은 코끼리로 전서각(篆書刻)에서 사용하는 글자체와 같음)를 타야 하는 자세와 같이, '삶의 이상을 찾고자 하는 자세는 신중하고 부단한 노력과 지혜가 필요하다'라는 의미가 심화된 추사의 작품이다. (崑崙騎象의 구체적 해석에 관하여는 저자의 오랜 교우이자 스님이신 三解 스님의 명확하신 해설이 있으셨다. 사진 헌팅을 할 때 조명조건 등 여건으로 사진이 선명하지 못하다)

'현세에 있는 자신의 몸이 그대로 부처가 된다'는 뜻의 〈自身佛⁽ᵃ˒⁾(자신불)〉 작품(사진)에서는 인생길에서 흐트러짐 없이 몸(身)을 곧추세우고 佛 자의 내리는 획은 길고 곧게 내려와 깨달음을 얻는 바른 인간의 모습을 가르치는 경구 아닌가 한다.

⬇ 추사 〈自身佛(자신불)〉

自身佛 아래에는 〈鐵禪自供 無作他觀〉 즉, '스스로 깨우치고 남에게 의지 말라'라고 조언하고 있다.

원래 정통 유학자인 추사는 유교, 불교, 도교(道敎)를 아우르는 학문과 사상을 서예에 담아내고 있다. 〈곤륜기상〉에서 주제가 되는 곤륜산(崑崙山)은 중국 신화 등에 나오는 신들의 주거지인 낙원을 뜻한다.

지리상으로 실제로 존재하는 곤륜산맥(崑崙山脈, 타클라마칸사막과 티베트고원 사이)에 곤륜산이 있어 그와 관계가 있는지는 모르겠지만 도교에서는 일반 사람들이 신들이 사는 높은 산으로 오르는 방법으로는 끊임없는 수행을 쌓아 신선의 경지에 이르면 그 성스러운 영원의 생명을 얻을 수 있는 영역에 도달할 수 있다는 개념이다. 따

라서 높고 힘든 과정의 곤륜산으로 가는 여정을 실천하려면 현 세상에서 제일 힘이 세며 지혜가 있는 코끼리(불교에서는 불교를 상징)를 타고 노력해야 하는 것과 같은 이치의 설명이다.

한편 완당 스스로는 물론 집안도 불교와 돈독한 관계로 알려진다. 그의 부친 김노경은 화암사(충남 예산)에 적을 두었으며 추사 자신도 초의선사(艸衣禪師, 1786~1866, 조선 후기 대선사로서 우리나라 다도를 정립한 茶聖으로 정약용, 추사와 교류)와 깊은 교류를 하여 제주 유배 시절에는 선사가 직접 제주를 방문하는 등 관계가 깊었다.

⬛ 〈판전〉 봉은사 현판

추사가 제주에서 해배가 된 이후 말년에는 과천에 은거하면서 봉은사(奉恩寺, 강남구 삼성동 소재)에 현판인 〈판전(板殿)〉(서울시 유형문화재 제425호)을 죽기 3일 전에 〈현판〉(사진)을 남겼다. 우리의 현재 서예 대가들은 추사의 〈판전〉을 두고 추사체 해서의 고졸(古拙)한 명작으로 손꼽고 있다.

○ 국보 제180호인 완당의 〈세한도(歲寒圖)〉

완당의 걸작으로는 난초화인 〈불이선란도(不二禪蘭圖)〉도 등 여러 작품이 존재하고 있으나 국보 제180호인 〈세한도(歲寒圖)〉가 유명하다.

저자는 2015. 12월 추사의 제주 유배지였던 서귀포시 대정읍의 추사기념관에서 〈세한도〉 모본을 구입한 일이 있다. 원본 크기와 같은

크기(23.7×70.2cm)로서 그림과 제발(題跋)까지 포함된 것이다. (사진)

〈세한도〉는 추사의 제주 유배 시절(1844~1852) 변함없이 추사에게 책을 보내 준 역관이자 문인이며 서화가인 이상적(李尙迪, 1804~1865)에게 보답으로 그려 준 작품이다.

중국 연경을 다녀온 40세 이언적이 1844년 스승에게 많은 선진문물에 관한 책을 보내 준 답례였던 것으로 알려진다. 지금부터 〈세한도〉에 관한 자세한 설명으로 추사의 작품관을 감상해 보자.

⬆ 〈세한도(歲寒圖)〉 완당. 1844. 서귀포 추사기념관 모사본

-그림이라야 간결하다. 사진에서 보이는 바와 같이 초라한 집 한 채와 고목 나무 몇 그루뿐이다. 둥그런 창문 달린 작은 집, 잎이 다 떨어진 소나무와 잣나무가 전부인 그림은 황량한 제주의 바람과 풍

去年以晚學大雲二書寄來 今年又以藕畊文編寄來 此皆非世之常有 購之千萬里之遠 積有年而得之 非一時之事也 且世之滔滔 惟權利之是趨 爲之費心費力如此 而不以歸之權利 乃歸之海外蕉萃枯槁之人 如世之趨權利者 太史公云 以權利合者 權利盡而交疏 君亦世之滔滔中一人 其有超然自拔於滔滔權利之外 不以權利視我耶 太史公之言非耶 孔子曰 歲寒然後知松柏之後凋 松柏是毋四時而不凋者 歲寒以前一松柏也 歲寒以後一松柏也 聖人特稱之於歲寒之後 今君之於我 由前而無加焉 由後而無損焉 然由前之君 無可稱 由後之君 亦可見稱於聖人也耶 聖人之特稱 非徒爲後凋之貞操勁節而已 亦有所感發於歲寒之時者也 烏乎 西京淳厚之世 以汲鄭之賢 賓客與之盛衰 如下邳榜門迫切之 極矣悲夫 阮堂老人書

⬆ 〈세한도(歲寒圖)〉의 발문(跋文). 1844. 서귀포 추사기념관 모사본

토 속에 사는 추사 자신의 처지를 간명하게 나타내며

　-그림 오른쪽 아랫부분에 새긴 '長毋相忘(장무상망)'이라는 인장은 '오랫동안 서로 잊지 말자'라는 의미의 두인(頭印)이다.

　-이상적은 스승의 〈세한도〉를 받아 들고 탄복하여 눈물이 저절로 흘러내리는 것을 깨닫지 못할 정도로 감복하여 이내 답장을 보낸 것으로 알려지고 이후 이상적은 청의 여행길에 〈세한도〉를 가지고 가서 중국 학자 명류(名流) 16家들의 제찬(題讚)을 받아 〈세한도〉에 붙여 보관하는데 그 〈세한도〉의 총 길이가 15m에 이른다. 저자의 기억으로는 국립중앙박물관에서 15m에 이르는 〈세한도〉를 관람한 기억이 새롭다. 국가 보물인 〈세한도〉가 현재 국립중앙박물관이 보관하게 된 경위를 알아보면 이상적의 가족, 그의 제자 김병선(金秉善), 민영휘(閔泳徽), 조선 고대 서화를 사랑하고 김정희 연구로 박사학위를 받은

일본인 학자 후지스카(藤塚鄰, 1879~1948), 우리나라 서예 현자 소전(素荃) 손재형(孫在馨, 1902~1981) 등 모두의 감동적이며 헌신적인 도움으로 현존하게 되는 것으로 알려져 있다.

-〈세한도〉발문(跋文) 내용

추사가 이언적에게 〈세한도〉를 보내면서 〈세한도〉를 그리게 된 유래와 그 고마운 정감을 표시한 내용인 발문을 자세히 음미하면 오늘 우리에게도 시사하는 바가 매우 크고 유익하여 그 전문을 탐색할 필요가 있다 하겠다.

"지난해에 계복(桂馥, 청대 중기의 금석비판에 능한 학자)의 만학집(晩學集)과 운경(惲敬)의 대운산방문고(大雲山房文庫) 두 종의 책을 부쳐 왔고 올해는 또 우경(藕耕)이 지은 황조경세문편(皇朝徑世文編)을 부쳐 왔다. 이는 모두 세상에 흔히 있는 일이 아니며 천만리 먼 곳에서 사들인 것이고 여러 해를 거쳐 얻은 것이며 한때의 일로 이루어지는 일이 아니다.

또한, 세상은 세찬 물결처럼 오직 권세와 이익만 따르는데 이토록 마음과 힘을 들여 얻은 것을 권세와 이득이 있는 곳에 돌리지 않고 바다 밖 초췌하고 고달픈 나에게 돌리기를 세상 사람들이 권세와 이익을 따르듯 하고 있다.

태사공(太史公) 사마천(司馬遷, 중국 전한 시대 역사학자)이 '권세와 이익을 위해 합친 자는 권세와 이익이 다했을 때는 교제 또한 성글어진다'고

했다. 그대 또한 세상 풍조 속의 한 사람으로 권세와 이익 밖에 홀로 초연히 벗어나 있으니 권세와 이익을 가지고 나를 보지 않는 것인가, 태사공의 말이 잘못된 것인가.

공자 말씀에 '차가운 겨울이 되어서야 소나무와 잣나무가 시들지 않는 것을 알 수 있다'라고 하였다. 소나무와 잣나무는 사철을 막론하고 시들지 않아서 차가운 겨울 이전에도 하나의 소나무요 잣나무이다.

차가운 겨울 이후에도 매한가지로 소나무 잣나무일 뿐인데 성인은 특별히 차가운 겨울 이후의 모습만을 칭찬하였다.

지금 그대도 나에 대하여 이전이라서 더 함도 없고 이후라서 덜 함도 없다. 그러나 이전의 그대는 칭찬할 게 없다면 이후의 그대 또 한 성인의 칭찬을 받을 수 있을 것이다.

성인이 특별히 칭찬한 것은 한낱 차가운 겨울이 되어서도 시들지 않은 곧은 지조와 굳센 절개뿐만 아니라 차가운 겨울이라는 계절에 또한 느끼는 바가 있었기 때문이다.

아아! 전한(前漢) 시대와 같은 풍속이 아름다웠던 시절에도 급함(汲黯, 전한 시대 名臣)과 정당시(鄭當時, 한나라 사람으로 사람을 극진히 모시기로 유명함)처럼 어질었던 사람조차 그들의 형편에 따라 빈객이 모였다가는 흩어지곤 하였다. 하물며 하비(下邳)의 적공(翟公, 한 나라 사람 적공, 어진 신하가 현

직에 있을 때는 문전성시를 이루는 세태의 내용을 말함)이 대문에 써 붙였다는 글씨 같은 것은 세상인심의 박절함이 극에 달한 것이리라.

슬프다!

<div align="right">완당 노인 쓰다."</div>

去年以晚學大雲二書寄來 今年又以藕耕文編寄來 此皆非世之上有
購之 千萬里之遠 積有年而得之 非一時之事也

且世之滔滔 惟權利之是趨 爲之費心費力如此 而不以歸之權利 乃歸
之海外蕉萃枯稿之人 如世之趨權利者

太史公云 以權利合者 權利盡以交疎 君亦世之滔滔中一人 其有超然
自拔於滔滔權利之外 不以權利視我耶 太史公之言非耶

公子曰 歲寒然後 知松柏之後凋 松柏是貫四時以不凋者 歲寒以前一
松柏也 歲寒以後一松柏也 聖人特稱之於歲寒之後

今君之於我 由前而無加焉 由後而無損焉 然由前之君 無可稱 由後
之君 亦可見稱於聖人也耶 聖人之特稱 非徒爲後凋之貞操勁節而已
亦由所感 發於歲寒之時者也

烏乎 西京淳厚之世 以汲鄭之賢 賓客與之盛衰 如下邳榜門 迫切之
極矣 悲夫

<div align="right">阮堂 老人 書</div>

❖ 마. 건봉사(乾鳳寺)와 사명대사(四溟大師)

　　신라 화랑의 전설이 깃들어 있는 속초 영랑호에서 1시간 남짓 거리에 있는 건봉사는 유서 깊은 절이다. 금강산 남쪽 산자락과 연결되는 고성군 거진읍 민통선 지역에 자리 잡은 건봉사는 520년 신라 법흥왕 때 설립돼 한때는 설악산 신흥사, 양양의 낙산사를 말사로 거느리는 642칸, 18개의 부속 암자를 거느릴 정도의 대사찰이었으나 6·25전쟁으로 소실되어 현재는 차츰 복원 중이다.

⬙ 〈능파교의 만추〉 수채화. 90×65cm. 2013

　　저자는 영랑호 精慮齋에서 멀지 않아 자주 찾는 편이지만 갈 때마다 건봉사 터의 수려하고 광활한 풍광으로 보아 승장 사명대사와 만

해(萬海) 한용운(韓龍雲, 1879~1944)과 독립 지사 정남용(鄭南用, ~1921) 스님들의 배출 가람이었음을 넉넉히 느낄 수가 있다.

2013. 11월 늦은 가을 건봉사의 옛 유물 중 하나인 대웅전과 극락전 지역을 잇는 무지개 모양의 능파교(凌波橋, 숙종 1704년 건립, 보물 1336호)의 늦가을 모습을 30호 수채화 〈능파교의 만추〉로 담았다.

🔼 사명대사 초상화. 동국대학교

사명대사 유정(惟政, 속명 응규應奎, 1544~1610)은 밀양 출신으로 1592년 임진왜란 발생 시 건봉사에서 승병을 모집하고 스승인 서산대사(西山大師) 휴정(休靜, 1520~1604)과 같이 승병장으로 큰 공적을 세우고 전후에는 선조의 왕명으로 일본 교토에서 도쿠가와 이에야스(德川家康, 1543~1616)와 교섭으로 강화를 맺고 포로 1400명을 인솔 귀국하는 전공을 세웠다. 문재(文才)와 위무(威武)를 겸비한 유정은 왜인에게 경외 대상이었다. 2019. 10. 국립중앙박물관은 사명대사가 당시 일본 교토에 체류하면서 현장에 남긴 유묵(교토 고쇼지(興聖寺)의 소장품인 유정의 친필) 등과 초상화를 전시하여 감상할 수 있었던바 대사의 초서 필세에서 대사의 활달하고 힘찬 기품을 충분히 느낄 수 있었다.

대사는 초서의 달인이다. 대사는 신라말 문장가로 이름난 최치원(崔致遠)의 시를 초서체로 썼는데 내용을 살펴보면 임란 때부터 10년간을 뒤돌아본 사명대사의 구국일념의 감회를 표현한 내용으로 '속세의 일이 끝날 줄 알았는데 어느덧 10년을 넘기었고 속세의 일을 정리하고 본연의 일로 돌아간다'라는 대사의 의지가 돋보이는 작품이다.

有約江湖晚紅塵己十年
白鷗如有意故故近樓前

강호에서 만나기로 약속한 지 오래되지만
어지러운 세상에서 지낸 것이 10년이네
갈매기는 그 뜻을 잊지 않은 듯
기웃기웃 누각 앞으로 다가오는구나

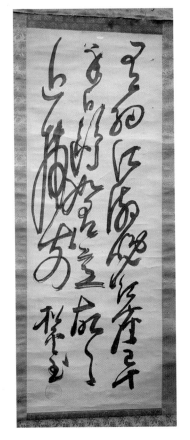

⬆ 사명대사 휘호, 초서

❖ 바. LA 카운티 미술관에서 감상한 서예작품

(1) 이삼만의 작품

창암(蒼巖) 이삼만(李三晩, 1770~1847) 선생은 추사가 생존할 시대에 당시 조선 3대 명필이라 하여 추사와는 여러 가지로 비교되는 명필가이다. 알려진 얘기로는 몰락한 양반가 후손이기는 하나 가난하여 종이가 없어 막대기로 모래 위에 글씨를 쓰는 등 환경이 열악하였다한다.

보는 바와 같이 창암의 서체는 흐르는 물과 같이 행서, 초서에 능하여 유수체(流水體)라고 하였다. 추사는 중국의 앞선 문화를 터득한 유학파였다면 창임은 자신의 노력으로 이루어 낸

⬆ 〈山光水色(산광수색)〉. 이삼만

독학파로 비교된다. 일설에 의하면 추사가 제주 유배로 가는 길에 전주의 창암을 만나 교류하였는데 추사가 창암의 글씨를 보고 감탄하였다는 설과 시골 서생 글씨라고 면박을 했다는 설이 전해지나 추사가 9년 유배 끝에 전주의 창암을 찾았을 때는 16년이 위인 창암은 이미 세상을 뜬 후이므로 추사는 '名筆蒼巖完山李公三晩之墓'이라는 묘비 문을 써 주었다고 전해진다. 어찌하였든 이역만리 LACMA에서 그의 저명한 유수체인 〈산광수색(山光水色)〉(Radiance of Mountains, Colors of Water) 작품을 대하니 무척 기뻤다.

특히 창암이 모래 위에 글씨를 써서 서예를 익혔다는 이론은 익히 들어 온 서법 자세이기도 한데 그 이론을 간략히 살펴보면 아래와 같다.

〈저수량(褚遂良)의 서예학습이론-여추화사(如錐畵沙)〉

서예학습에는 많은 전문술어가 있는데 '如錐畵沙 如屋漏痕 如印印泥(여추화사 여옥루흔 여인인니)'이다. 당(唐) 초기시대의 박학다식한 정치, 서예가인 저수량(褚遂良, 596~658)의 이론이다. 그는 왕희지의 서체를 익혀 당 시대에는 우세남, 구양순, 설직 등과 같이 당 4대 서예가로 이름나 있는데 위의 전문술어에 관한 해석은 여러 설이 있으나 간략히 풀이하여 보면 아래와 같은 의미로 해석된다.

'모래 위를 고르게 쓸고 그 위에 깨끗한 심정에서 송곳으로 한 획을 긋는 자세의 필세, 낡은 집 벽이나 지붕에 물이 새는 흔적과 같이 바로 떨어지지 않고 자유롭고 자연스러운 흔적의 필세, 필세가 머물 때는 진흙 위에 도장을 찍듯 신중하여야 한다'는 것으로 서법가의 서예에 관한 자세와 철학적 이론이다.

물론 서예는 진실한 자세와 개인의 인격과 수양의 수단이라는 전통적인 해석에만 우리가 매달릴 이유가 합당한 지는 논외로 하더라도 원래 서예는 인문학적 지식을 함양하면서 심신을 다하여 배우고 숙달할 때에 발전한다는 것은 경험상 타당하다. 그와 같은 자세는 서예 분야에서만 한정되는 이론은 아닐 테지만……. 저자가 서예를 익힌 지가 10수 년이 지났음에도 아직 그와 같은 경지를 느끼지를 못

하여 저자의 필력(筆力)으로서는 답답해 보일 때가 많다. 그러나 계속 정진하는 방법 이외에는 없는 듯하다.

善鑑者不寫 善寫者不鑑

감상을 잘하는 사람은 쓰지를 못하고 쓰는 것을 잘하는 사람은 감상하지 못한다고 왕희지 스승인 위부인(衛夫人)이 한 말을 생각하여 본다.

나는 어느 편인가에 속하기나 하는가를……

(2) 이승만 전 대통령의 유묵

동양에서 서법 예술은 원래 정치 지도자의 인문학적 기본적 소양에 포함되었다. 우리나라 초대, 2·3대 대통령을 역임 한 우남(雩南) 이승만(李承晚,

⬆ 〈精進 再建〉 이승만

1875~1965)은 이조 양녕대군 후손이나 벼슬이 끊긴 후손으로 어려서는 전통적인 유교교육과 서당에서 한학과 서예를 익혔다. 따라서 역대 대통령 중 수준이 다를 정도로 명필이었고 전문가 분석에 의하면 서체는 반듯하고 의지가 강하여 완숙한 성격을 지니고 있다고 알려져 있다.

🔼 〈淸澗亭〉 이승만

LACMA에서 감상한 우남의 〈精進再建(정진재건)〉은 국가지도자의 의지가 엿보이는데 '힘써 나아가 다시 일으키자'라는 뜻으로 서체의 필세는 한눈에 보더라도 거침없고 활달하며 수려한 서체로 용기 있는 지도자의 자세를 표현하고 있다고 보아야 하지 않을까. 저자는 부석사 안양루의 〈浮石寺〉 편액이 우남의 친필임을 밝힌 바 있으며 저자가 아틀리에를 두고 있는 속초 영랑동 靜慮齋에서 멀지 않은 토성에 있는 관동 8경 중 하나인 청간정의 편액 〈淸澗亭〉 또한 우남의 친필이다.

❖ 사. 저자가 아끼는 우리 문화예술의 흔적

저자가 이 책을 쓰기로 준비해 나가면서 주변에 맴돌던 자료와 서적, 그리고 여러 물건의 목록을 나열하고 보니 의외로 모아 놓은 회화, 서예, 조각 작품과 그동안 찍어 놓은 사진들, 그리고 그와 관련된 자료의 양이 적지 않음에 놀랐다. 물론 키치한 것들도 많았지만…….

어느 인문학 교수는 존재의 확인 차원에서 '남자의 물건'이라는 용어를 썼지만, 저자에게는 확실히 그러한 것들이 그간 저자의 존재를

확인하여 준 물건들인지도 모를 일이었다. 40여 년간의 바빴던 삶의 현장에서 잃지 않고 관심 있는 물건(?)들을 수집·소장해 왔으니 그것들은 저자의 사회적 경제적 지위와는 관계없이 여러 이야기가 내재되어 온 물건이니 말이다.

아직도 수수께끼를 풀지 못하고-사실은 간직하고픈 옛이야기의 진실이 밝혀질 수 있는 두려움을 비껴가기 위한 변명인지 모르지만-있는 고서(古書), 젊어서 할부로 사 놓은 수채화와 판화들, 저자 수중으로 찾아온 조각 작품들 모두가 '나의 물건'임이 확실해 보인다.

그중에 얘깃거리가 있는 '나의 물건' 중 몇 가지를 나열하여 본다.

(1) 고서(古書)《경민편(警民編)》

고서《경민편》의 정보를 개괄적으로 살펴보면 이 책은 1519년(중종 14) 황해도 관찰사인 사재(思齋) 김정국(金正國, 1485~1541)이 어리석은 백성에게 인륜과 법제(法制)에 관한 지식을 알리기 위한 내용의 교양서로 책 수는 한 권이다.《경민편》의 원간본(1519)은 현재 알려지지 않고 1579년(선조 12년)에 발간된 중간본 역시 일본에 한 권이 일본 동경대학에 존재하는 것으로 알려져 있으며 1658년(효종 9년)에 예조판서를 지낸 완남부원군(完南府院君)이 왕명에 의하여 한글로 풀어쓴 개간분《경민편》을 발간하였다는데 여기에는 강원도 관찰사를 지낸 송강(松江) 정철(鄭澈, 1536~1593)의 〈훈민가(訓民歌)〉 16수가 첨가된 것으로 이는 서울대 규장각에 보관되어 있다.

🔼 《경민편(警民編)》

🔼 《경민편(警民編)》 내용 사진

저자가 소유하고 있는 《경민편》 내용 역시 백성이 범하기 쉬운 부모, 부처, 형제자매, 족친(族親), 노주(奴主), 인리(隣里, 이웃 마을), 권업(勸業), 저적(儲積, 곡물 추수 보관), 투구(鬪毆, 싸움과 때림), 사위(詐僞, 사기), 범간(犯奸, 강간), 도적(盜賊), 살인(殺人) 등의 13개 항목별 덕목을 조목마다 해설을 붙이고 불륜 시에 해당하는 벌칙을 나열하고 있는 인륜, 법제에 관한 계몽 서적으로 정철의 〈훈민가〉 16수(예시. 아버님 날 낳으시고 어머님 날 기르시니 두 분이 아니셨다면 이 몸이 어떻게 살았을까. 하늘 같은 은덕을 어찌 다 갚을 수 있겠는가)와 중국 宋의 진영(陳靈)의 〈산문〉이 첨가되어 있다.

저자가 오래전부터 보관하여 온 이 책의 형태는 한문 원문에 우리의 옛 한글 구결(口訣) 형식으로 되어 있다. 고려 때 주자인쇄가 발명되었지만, 목판본인 쇄가 조선조 말기까지 성행하였고 《경민편》 책도 그 제본에서 오침 철장법(五針綴裝法, 5개의 구멍을 내고 붉은 끈으로 꿰맴)의 장책법을 쓰고 있는 것으로 보아 《경민편》은 1658년 개간분 《경민편》이지 않을지 아니면 옛 선인들의 정밀한 필사본일지는 모르나 여하튼 스스로 판단하여 소중하게 여긴다.

저자는 이 고서를 아직 서지학자 등에 감정을 받아 보지는 않았다. 그저 '나의 물건'으로 여기고 소중히 가지고 있음 직해서일 것 같다.

(2) 문신(文信)과 김선구(金善球)의 조각 작품

○ 세계적인 조각가 문신(文信)의 작품

문신(文信, 본명 문안신, 1923~1995)은 경남 마산이 낳은 세계적인 조각가이다. 그는 원래 서양화(유화)로 출발한 조각가이다. 우주와 생명의 음률을 시각화한 작가로 평가받는 문신은 프랑스에서 평가된 '세계적인 조각가'란 명성을 얻은 후 고향인 마산 추산동 공원에(현재는 창원 시립마산 문신 미술관) 미술관을 건립하고 삶을 마감한 예술가이다.

그의 약력과 창작과정을 살펴보자. 가난한 사업가인 한국인 아버지와 일본인 어머니 사이에 태어나 유년시절을 지나 청소년 시절은 일본 도쿄미술학교 서양학과에서 공부하기도 했다. 문신은 국내보다

⬇ 남해를 전경으로 하는 마산 문신 미술관의
문신 작품 〈화(和) Ⅲ〉 Stainless Steel.
234×382×65cm. 1988

유럽에서 알려진 유명 조각가이었다. 그는 1961~1979년 기간 중 파리에서 육체노동으로 조각연구와 창작 활동을 하면서 약 150~200여 회의 유럽 유수의 국제전과 권위 있는 살롱전에서 활동하였고 1965년대에는 잠시 홍익대에서 강의를 맡기도 하고 1980년에는 영구귀국하여 창작 활동을 하던 중 프랑스 예술 문학 기사 훈장(1991), 대한민국 세종문화대상(1992), 금관문화 훈장(1995)을 받았다.

⬆ 문신 미술관 내부에서. 역광사진

⬆ 문신 미술관에서 최성숙 작가와 저자

저자는 문신 작가를 생전에 만나 그의 작품창작에 관한 대화를 나눈 일이 있는데 1994. 5월경 남해안 여행 중 마산의 문신 미술관 개관식 기념전시장에서 작가의 작품해설과 창작 활동을 자세히 직접 들을 수 있는 기회가 있었다. 여행 중 지방지에 〈문신 작가 기념전시〉라는 기사는 저자의 중학교 시절 미술 교과서 문신의 서양화를 소환하게 하여 전시장에 발을 돌리게 된 것이었다. 그런 이유가 인연이 되었을까, 저자는 문신의 조각 소품 한 점을 소장하고 있다. 그 이후 2019. 9월 자료 수집차 마산 문신 미술관을 다시

탐방하였을 때, 고 문신 작가의 반려자이며 유명한 한국화 화가로서 S 여대 교수인 무염지(無染池) 최성숙 관장을 만나 문신 작가의 지난 이야기를 다시 들을 수 있었다.

누구든지 마산합포구 추산동 공원에 자리 잡은 문신 미술관을 탐방하는 일은 큰 보람이 있겠다. 세계적인 우리 작가의 회화, 조각 등 많은 작품을 감상하는 것 이외에 늘 푸르러 풍광이 수려한 남해를 쳐다보는 우리나라에서 제일 아름다운 위치의 미술관을 탐방하는 것이니까.

문신의 작품은 회화에서 시작하여 부조, 조각, 드로잉, 건축에 이르기까지 다양하다. 조형작품의 재질은 흑단, 주목, 스테인리스 스틸, 청동 등으로 꽃, 곤충, 개미, 새 등을 형상으로 하는 문신 특유의 '시메트리(Symmetry)'에 표면의 광택감이 돋보이는 신비감을 주는 작품들이다.

서울 올림픽이 개최된 1988년에 문신 작가는 72개국 조각 작가의 올림픽 기념작품 191점 조각 작품 중 제일 규모가 큰 높이 25m에

⬇ 무염지 최성숙 〈하동 송림〉. 1987

 〈Ant〉 52×19×9cm.
청동. 1974. 저자 소장

이르는 기념비적인 거대한 각품 〈올림
픽 1988〉을 서울올림픽공원에 세웠다.

저자가 애장 중인 문신 작품 개미시
리즈의 청동 작품 〈Ant〉는 1974년도
에 제작된 것으로 아마도 그가 표현코
자 했던 것은 개미의 외적 형상이 아
니라 그 배면에 새겨진 본질적인 문
제-끈질긴 생명력-를 표현하지 않았
는가 싶다. 이 작품 역시 문신 작품의
특성인 '시메트리(Symmetry)', 좌우대칭
수직구조를 기본으로 하여 꽃, 벌레,
나무 등의 아름다운 형상을 연출하고
있다. 문신만의 고유한 독창성을 들어
내는 시메트리 작품은 주요기관에 설치되어 있다. 그의 대형 조각 작
품은 숙명여대 문신 미술관, 서울올림픽 조각공원 이외에 대법원, 조
선일보 사옥 등에서도 찾을 수 있다.

○ **김선구**(金善球 1959~) **조각가의 작품** 〈**선구자**(先驅者)〉

조각가 김선구는 경남 창녕에서 태어나 부산대와 홍익대학교 대학
원에서 조각 예술을 전공한 조각 전문 예술인이다.

그는 국내보다 일본, 중국에서 일찍이 명성을 쌓아, 가요 · 드라마
의 한류가 아닌 예술의 한류를 일으킨 장본인이다. 1995년 37세의
나이로 국제적으로 관심이 컸던 동경 국제 말(馬) 조각 공모전에서 대

상을 차지했으며 2004년에는 베이징아트페어에서 말을 주제로 최고의 인기를 누렸고 2007년에는 외국인으로는 처음으로 중국 조소 예술지에 〈중국 조소 100가(家) 심의위원〉에 선정·발표되는 등 실력을 인정받은 말 조각에 관하여는 타의 추종을 불허하고 있다. 특히 급속한 경제발전과 부를 축적한 중국의 대기업 집단들은 기운이 생동하고 부(富)를 상징하는 말(馬)의 조형물은 필수적인 장식적 표상의 대상이 되어 김선구 작가의 규모가 큰 말의 조형물은 그 인기가 드높았다.

김선구 작가의 말 조각 작품의 특색은 다이나믹한 조각으로서 완성도가 높고 그 형태가 역동적이며 힘이 넘치는 형상이 특징이다.

저자는〈선구자(先驅者)〉(58×50×16cm, 청동, 1998)로 명명(命名)된 김선구 작가의 조각 소품 한 점을 애장하고 있는데 작품명이 〈선구자〉인 것과 같이 작품에서 전반적으로 풍기는 기품은 '사나이의 굳은 마음 길이 새겨 두겠다

🔼 〈선구자〉 58×50×16cm. 청동. 1998

는 말 달리는 〈선구자(先驅者)〉의 표상'을 잘 나타내고 있으며 조석으로 감상하는 저자에게 힘찬 기(氣)를 전달하여 주고 있다.

(3) 애장품, 전호(全虎)의 수채화

　전호(1939~) 수채화 작가는 타고난 감수성이 풍부한 작가이다. 그리고 그의 수채화는 아주 간결하면서도 개방적이며 군더더기가 없고 대담한 필치를 구사한다. 산뜻하다.

　…… 그러한 감정을 주기 때문에 저자가 수채화를 시작하기 훨씬 이전인 1980년대 초급간부 시절에 여의도빌딩 숲 화랑에서 이 작은 수채화 10호정도 작품 〈겨울 숲으로〉에 눈이 맞아 6개월 할부로 구입하여 감상 중이다. 그런 사건(?)이 있고 난 뒤로부터 40년 가까이 지난 후인 지금 수채화를 하는 저자로서는 아직도 전호 작가의 화법을 감상만 하고 있을 뿐이다. 그러면서 배우고 있다.

　전호 작가는 극단적인 명암기법을 활용한다. 그러면서 명쾌한 이미지의 풍경을 보여 준다. 그의 작품은 크게 풍경화와 정물화로 구분하는데 풍경화의 경우는 작품에 따라서는 구체적인 형태가 없다. 필요하면 실루엣 정도의 간명한 이미지만 표현하기도 한다.

　무엇보다도 물을 먼저 바르고 채색을 하는 선염기법(渲染技法)을 활용하여 세부 묘사를 생략하면서도 허전하다는 느낌은 없고 오히려 강한 느낌을 전달한다.

　전호는 서울대에서 예술을 전공하였고 유럽에서 화풍도 연구했지만, 그는 오로지 수채화에만 매달려 우리나라 화단 발전에 크게 이바지하였다. 1939년생인 노화가(老畵家), 그는 지금도 창작 활동이 다양한 것으로 알려진다.

🔺 전호 〈겨울 숲으로〉 53×40cm. 1976

　저자가 수채화에 한창 열을 올리기 시작하던 2012년에 당시 수채화 협회장이던 전호 작가를 성남시 수채예술관 나의 이젤 앞에서 만난 것도 특별한 인연이 아닌가 한다.

　2018년도에 80년간의 화업(畵業)을 이룬 노화가의 창작열은 49회의 개인전과 800여 회가 넘는 단체전으로 나타났다는 소식은 세월의 흔적을 무색게 하는 전호 작가만의 위업이 아닐 수 없다.

(4) 품을 떠난 애증의 작품, 저자의 수채화

　멋진 노년기를 맞이하기 위해서는 먼저 노화에 대한 고정관념에서 벗어나야 한다.

🔼 수채화 〈지울 수 없는 추억, 개성 〉117×130cm. 2008

　　모든 짐을 벗어 버리고 붓과 카메라를 벗 삼은 지가 10수 년이 지나고 있다. 저자도 나이 들수록 기억과 지능이 감퇴하여 사회경제적으로 퇴보한다는 것을 부정하기 위하여 자신도 모르게 붓과 카메라를 잡았는지도 모를 일이다……. 신경과학자들이 주장하는 바와 같이 그림 등 예술 활동에 참여하는 것은 뇌를 자극하여 노화를 방지한다는 이론에 이끌려 들어갔는지를 말이다. 사물을 관찰하는 능력, 형태와 색을 세밀하게 감지하는 능력, 필법에 따른 예민한 손의 조작, 감각기관과 사고의 연상에 따른 정교한 카메라 조작 기술, 무에서 유를 창조하는 능력……, 이 모두가 그림 등 예술 활동에 붙여지는 수식어이니까 말이다.

미국의 인지심리학자 대니얼 J. 래버틴은 "인간이 40을 넘으면 뇌는 자신 생각을 심사숙고하는데 더 많은 시간을 할애하고 외부환경에서 밀려드는 정보를 받아들이는 시간은 점점 줄이게 되고 노년기의 기억 체계는 살아온 궤적과 늘어난 경험치에 대한 뇌의 가중치를 증가시켜 기억력이 떨어지는 것은 아니고 연륜을 중시하여 미래의 결과를 예측할

⬆ 수채화 〈고향, 모정(母情)〉 90×116cm. 2015

수 있는 뇌의 능력을 증가시킬 뿐"이라는 데, 그래서 저자는 변화하는 자세에 스스로 동참한 것뿐인가…….

6·25전쟁 60주년 기념미술대전에서 수상한 '폭격 맞은 고향, 개성(開城)의 추억'을 혼신을 다하여 그린 수채화 100호 작품 〈지울 수 없는 추억, 개성〉과 '추억에 남아 있을 뿐인 모정(母情)'을 담은 수채화 50호 〈고향, 모정(母情)〉은 정년 퇴임한 금융감독원에 기증(2016년 11월)한 이래 지금도 생각나면 그 작품이 전시된 동 기관 금융연수원(통의동)에 가서 감상하곤 한다. 인생뿐만 아니라 예술 작품에 대한 이해는

감수성과 경험이면 충분하지 지적능력이나 교육수준과는 무관한 것
아닐까 하는 느긋한 생각을 하면서 말이다.

(5) 우리 고유문화 정신을 표현한 저자의 작품

종교와 예술은 인류역사상 오랜 세월을 아주 특별한 지위를 유지
해 왔고 그래서 우리는 동서양 유명박물관을 탐방, 감상하곤 한다.
그때마다 저자는 "우리 고유문화 정신 바탕은 무엇일까"하는 의문을
품어왔고 결론은 우리의 오랜 역사 속, 우리의 생활문화, 의식문화,
예술문화에 어우러진 복합문화 바탕은 불교적 의식이지 않을까 한
다. 그런 점을 바탕으로 저자는 "色不異空 空不異色"이란 般若心經(반
야심경)주제로 80호 수채화를 구상, 데생, 채색 등 일 년여 오랜 작업
끝에 2022년 말 완성했다. 물론 앞서 언급한바 있는 룽먼석굴의 연
화동(蓮花洞), 용산국립미술관 고
려불화전(佛畫展,2018.12)의 부처상
과 관음상(觀音像)을 참고했다. 이
작품은 역사와 전통을 자랑하는
국내 유수의 미술공모전에서 우
수성적으로 입상 전시(2023.8)되
어 나이 들어 노력한 보람 끝에
얻은 소득은 〈은퇴자의 예술 따
라가기〉 보상으로 지금도 그 기
쁨의 넉넉함을 느낀다.

⬆ 수채화 〈色不異空 空不異色〉
112 × 145cm. 2022

참 고 문 헌

❖ 민병덕, 『서예란 무엇인가』, 중문출판사, 2003
❖ 박종숙, 『중국 문학 이야기』, 신아사, 2011
❖ 김세환, 『나의 한 시 답사 이야기』, 신아사, 2014
❖ 김지환 등 4인, 『중국의 역사』, 고려대 출판부, 2007
❖ 김영준 역, 『중국 옛 명사들의 삶과 수수께끼』, 도서출판 어문학사, 2014
❖ 김상엽, 『소치 허련』, 돌베개, 2008
❖ 김남희 역, 『치바이스가 누구냐』, 학고제, 2012
❖ 조용진, 『동양화란 어떤 그림인가』, 열화당, 2018
❖ 박상영 역, 『중국 서법사의 이해』, 학고방, 2008
❖ 황금술 역, 『한자 서법』, 한국학술정보, 2010
❖ 이유진, 『여섯 도읍지 이야기』, 메디치미디어, 2018
❖ 박성희 역, 『중국인 문인 열전』, 북스넛, 2011
❖ 이지운, 『이청조 사선』, 지만지, 2008
❖ 한림대학교 아시아문화연구소, 『중국문화 대혁명 시기 학문과 예술』, 태학사, 2007
❖ 유준철 역, 『동양 고전에게 길을 묻다』, 도서출판 수희제, 2007
❖ 양정무, 『미술 이야기』, 사회평론, 2016
❖ 김종헌, 『추사를 넘어』, 푸른역사, 2013
❖ 홍상훈 역, 『왕희지 평전』, 연암서가, 2016
❖ 박용숙 역, 『예술의 의미』, 문예출판사, 2007
❖ 공민희 역, 『명작이란 무엇인가』, 시그마북스, 2013
❖ 권영필, 『예술에서의 정신적인 것에 대하여』, 열화당, 2007
❖ 이종인 역, 『예술의 정신』, 즐거운 상상, 2010
❖ 김소영, 『예술감상 초보자가 가장 알고 싶은 67가지』, 소울메이트, 2013
❖ 이규형, 『미술경매 이야기』, 살림지식총서, 2008

- 서인범 · 주성지 역, 『표해록』, 한길그레이트 북스, 2015
- 최성숙, 『나는 처절한 예술의 노예』, 종문화사, 2008
- 최성숙, 『무염지 최성숙의 화업 40년』, 창원시립마산문신미술관, 2018
- 한젬마, 『그림 읽어주는 여자』, 명진출판, 1999
- 이훈, 『만주족 이야기』, 너머북스, 2018
- 조관희 역, 『중국 역사 이야기 학고방』, 2007
- 배규범, 『사명당』, 민족사, 2002
- 정재서, 『이야기 동양신화』, 황금부엉이, 2004
- 노연숙, 『1001 PHOTOGRAPHY』, 마로니에북스, 2013
- 국립중앙박물관, 고구려 평양진파리 무덤 맞새김 무늬 꾸미개
- Mohamed Nasr, 『Valley of the Kings 』, Tiba Artistic, 2003
- Farid Atiya, 『Masterpieces of the Egyptian Museum in Cairo 』, Farid Atiya Press, 2004
- The San Diego Museum of Art, 『Life and Legacy-Alfred Eisenstaedt』, SDMA, 2019
- Arnold Lowrey, Wendy Jelbert, 『Water colour』, SEARCH Press, 2008
- 中國書法名家講座, 『篆書10講』, 上海書畫出版社, 2004
- 에르미타쥐 박물관, 『에르미타쥐』, 상트페테르부르크, 2006
- 용문 석굴 연구소, 『용문석굴』, 중국낙양출판, 2015
- 국립현대미술관, 러시아 천년의 삶과 예술, 안그라픽스, 2000
- 제주 서귀포 추사 김정희기념관,
- 심정호 역, 『한자 백 가지 이야기』, 황소자리, 2003
- 윤철규 역, 『한자의 기원』, 한영문화, 2009
- 정인호, 『화가의 통찰법』, 북스톤, 2017
- 홍영재, 『오색설명』, 천일문화, 2013
- 이한신, 『시베리아 횡단열차 그리고 바이칼 아무르철도』, 이지출판, 2014
- 양민종 역, 『바이칼의 게세르신화』, 솔출판, 2008
- 정인철, 『한반도 서양 고지도로 만나다』, 푸른길, 2015
- 금동원, 『오행과 오방을 내려놓다』, 연두와 파랑, 2012
- 이광표, 『한국미를 만나는 법』 이지출판, 2013
- 이종철, 『빛깔 있는 책들-서낭당』, 대원사, 1999
- 김두하, 『장승과 벅수』, 대원사, 2004
- 이필영, 『솟대』, 대원사, 1998
- 박대일, 『시베리아 나이트』, 미래티, 2018
- 이재호 역, 『삼국유사』, 솔출판, 2008
- 예술의전당, 『같고도 다른 치바이스와 대화』, 예술의 전당, 2018
- 윤새라, 『도스토옙스키와 톨스토이』, 한양대출판부, 2019

❖ 김성일 역,『톨스토이 중단편선 I 』, 작가정신, 2010
❖ 이정식,『시베리아 문학기행』서울문화사, 2017
❖ 손유택 역,『푸시킨 평전』, 소명출판, 2014
❖ 정명자 외,『러시아의 이해』, 씨네스트, 2016
❖ 신명희 외,『교육심리학의 이해』, 학지사, 2019
❖ 이은경 역,『석세스 에이징』, 와이즈 베리, 2020
❖ 조원재,『방구석미술관』, 블랙피쉬, 2018
❖ 홍은경 역,『세계명화 100선이 담긴 그림박물관』, 크레스, 2008
❖ 오명철 칼럼,『95세 어른의 수기』동아일보, 2008. 8. 14
❖ 허균,『전통미술의 소재와 상징』, 교보문고, 1999
❖ 이은화,『21세기 유럽현대미술관 기행』, 삼화사, 2007
❖ 김규태 역,『50인의 사진』, 미술문화, 2011
❖ 서인범, 주성지 역,『표해록』, 한길그레이트북스, 2004
❖ 장동현 역,『잉카』, 시공사, 2003
❖ 김소영,『어른들을 위한 그림책 테라피』, 피그말리온, 2018
❖ 왕수민 역,『클라이브 폰팅의 세계사』, 민음사, 2019

은퇴자의
예술 따라가기

개정판 1쇄 발행 2024. 1. 15.

지은이 김영균
펴낸이 김병호
펴낸곳 주식회사 바른북스

편집진행 황금주
디자인 양헌경

등록 2019년 4월 3일 제2019-000040호
주소 서울시 성동구 연무장5길 9-16, 301호 (성수동2가, 블루스톤타워)
대표전화 070-7857-9719 | **경영지원** 02-3409-9719 | **팩스** 070-7610-9820

•바른북스는 여러분의 다양한 아이디어와 원고 투고를 설레는 마음으로 기다리고 있습니다.

이메일 barunbooks21@naver.com | **원고투고** barunbooks21@naver.com
홈페이지 www.barunbooks.com | **공식 블로그** blog.naver.com/barunbooks7
공식 포스트 post.naver.com/barunbooks7 | **페이스북** facebook.com/barunbooks7

ⓒ 김영균, 2024
ISBN 979-11-93647-57-8 03600